又玄 高裕燮 全集 **9**

隨想 紀行 日記 詩

又玄 高裕燮 全集 9

隨想 紀行 日記 詩

悅話堂

일러두기

· 이 책은 저자가 1925년에서 1941년 사이에 집필, 발표했던 산문들을 묶은 것으로,
성찰적 수필과 우리 미술·문화에 관한 산문 스물여덟 편, 국내외 역사 유적(遺蹟) 기행문 여덟 편,
결혼 직후인 1929년부터 개성부립박물관 관장 시절인 1941년까지의 일기,
그리고 초기 시 다섯 편을 각각 집필연대 순으로 수록했다.

· 이 중 「수구고주(售狗沽酒)」와 「전별(餞別)의 병(甁)」은 원래 일본어로 집필, 발표되었던 것을
미술사학자 황수영(黃壽永)이 번역한 것이다.

· 원문의 사료적 가치를 존중하여, 오늘날의 연구성과에 따라 드러난 내용상의 오류는
가급적 바로잡지 않았으며, 명백하게 저자의 실수로 보이는 것만 바로잡았다.

· 저자의 글이 아닌, 인용 한문구절의 번역문은 작은 활자로 구분하여 싣고 편자주(編者註)에
출처를 밝혔으며, 이 중 출처가 없는 것은 한문학자 김종서(金鍾西)의 번역이다.

· 외래어, 일본어는 일본어 발음대로, 중국어는 한자(漢字) 음대로 표기했으며,
그 밖의 외래어는 현행 외래어표기법에 맞게 표기했다. 다만, 일어 인명 중
정확한 일본어식 표기를 알 수 없는 몇몇 경우는 한자 음대로 표기했다.

· 일본의 연호(年號)로 표기된 연도는 모두 서기(西紀) 연도로 바꾸었다.

· 주(註)는 모두 편집자가 단 것이다.

· 이 외의 편집에 관한 세부적인 내용은 「『수상·기행·일기 기타』 발간에 부쳐」(pp.5-9)를
참고하기 바란다.

The Complete Works of Ko Yu-seop Volume 9
Musings, Travel Reflections, Diaries, and Poems

This Volume is the ninth one in the 10-Volume Series of the complete works by
Ko Yu-seop (1905-1944), who was the first aesthetician and historian of Korean arts, active
during the Japanese colonial rule over Korea. This Volume contains the author's prosaic writings,
written and/or published from 1925 to 1941. Specifically, it consists of: (1) 28 contemplative
essays and prosaic writings on culture and arts, (2) 8 reflections on travel to historical relics in
Korea and elsewhere, and (3) his diary from 1929, which is right after his marriage, to 1941,
when he served as the Director of Gaeseong District Museum, and 5 poems.

『隨想 · 紀行 · 日記 · 詩』 발간에 부쳐

'又玄 高裕燮 全集'의 아홉번째 권을 선보이며

학문(學問)의 길은 고독하고 곤고(困苦)한 여정이다. 그 끝 간 데 없는 길가에는 선학(先學)들의 발자취 가득한 봉우리, 후학(後學)들이 딛고 넘어서야 할 산맥이 위의(威儀) 넘치게 자리하고 있다. 지난 시대, 특히 일제 치하에서의 그 길은 이루 말할 수 없이 험난하고 열악했으리라. 그러나 어려운 시기에도 우리 문화와 예술, 정신과 사상을 올곧게 세우는 데 천착했던 선구적 인물들이 있었으니, 오늘 우리가 누리는 학문과 예술은 지나온 역사에 아로새겨진 선인(先人)들의 피땀 어린 결실로 이루어진 것이다.

우현(又玄) 고유섭(高裕燮, 1905-1944) 선생은 그 수많았던 재사(才士)들 중에서도 우뚝 솟은 봉우리요 당당한 산맥이었다. 우리나라에서 최초로 미학과 미술사학을 전공하여 한국미학 · 미술사학의 굳건한 토대를 마련한, 한국미의 등불과 같은 존재였다. 그러나 해방과 전쟁, 분단을 거쳐 오늘에 이르면서 고유섭이라는 이름은 역사의 뒤안길로 잊혀져 가고만 있다. 또한 우리의 미학과 미술사학, 오늘의 인문학은 근간을 백안시(白眼視)한 채 부유(浮遊)하고 있다. 이러한 때에, 우리는 2005년 선생의 탄신 백 주년에 즈음하여 '우현 고유섭 전집' 열 권을 기획했고, 2007년 12월 전집의 일차분 제1 · 2권 『조선미술사(朝鮮美術史)』 상 · 하, 제7권 『송도(松都)의 고적(古蹟)』을 시작으로, 2010년 2월 이차분으로 제3 · 4권 『조선탑파(朝鮮塔婆)의 연구』 상 ·

하, 제5권『고려청자(高麗青瓷)』, 제6권『조선건축미술사(朝鮮建築美術史) 초고(草稿)』를 선보였고, 오늘에 이르러 나머지 세 권인 제8권『미학(美學) 과 미술평론(美術評論)』, 제9권『수상(隨想) · 기행(紀行) · 일기(日記) · 시 (詩)』, 제10권『조선금석학(朝鮮金石學) 초고(草稿)』를 상재(上梓)함으로써 '우현 고유섭 전집' 발간 대장정의 결실을 맺게 되었다.

마흔 해라는 짧은 생애에 선생이 남긴 업적은, 육십구 년이 흐른 지금에도 못다 정리될, 못다 해석될 방대하고 심오한 세계이지만, 원고의 정리와 주석, 도판의 선별, 그리고 편집 · 디자인 · 장정 등 모든 면에서 완정본(完整本) 이 되도록 심혈을 기울여 꾸몄다. 부디 이 전집이, 오늘의 학문과 예술의 정신을 올바로 세우는 토대가 되고, 그리하여 점점 부박(浮薄)해지고 쇠퇴해 가는 인문학의 위상이 다시금 올곧게 설 수 있도록 해 주기를 바란다.

'우현 고유섭 전집'은 지금까지 발표 출간되었던 우현 선생의 글과 저서 는 물론, 그동안 공개되지 않았던 미발표 유고, 도면 및 소묘, 그리고 소장하던 미술사 관련 유적 · 유물 사진 등 선생이 남긴 모든 업적을 한데 모아 엮었다.

전집의 아홉번째 권인 이 책『수상 · 기행 · 일기 · 시』는, 1925년에서 1941 년 사이에 집필 또는 발표한 산문들을 묶은 것으로, 성찰적 수필과 우리 미술 · 문화에 관한 산문 스물여덟 편을 제1부 '수상'으로, 국내외 역사 유적(遺蹟) 기행문 여덟 편을 제2부 '기행'으로, 1929년부터 1941년까지의 일기와 초기 시(詩) 다섯 편을 제3부 '일기 · 시'로 하여 각각 집필연대 순으로 구성했으며, 끝으로 개성부립박물관장 시절인 1937년『조선일보』에 게재되었던 인터뷰 기사와 1936년부터 1941년까지『조광(朝光)』에 실렸던 설문 여덟 편을 이 책의 '부(附)'로 수록했다. 이 중「수구고주(售狗沽酒)」와「전별(餞別)의 병(瓶)」은 원래 일문(日文)으로 씌어진 것을 미술사학자 황수영(黃壽永) 선생

이 번역한 것이고, '우현의 일기'는 저자의 일기 중 일부로, 부인 이점옥(李点玉) 여사가 발췌하여 옮겨 적어 놓았던 것이다.

현 세대의 독서감각에 맞도록 본문을 국한문 병기(倂記) 체제로 바꾸었고, 저자 특유의 예스러운 표현이 아닌, 일반적인 말의 한자어들은 문맥을 고려하여 매우 조심스럽게 우리말로 바꾸어 표기했다.

예컨대, '-에 있어서'를 '-에서'로, '-과 -과의'를 '-과 -의'로 바꾸어 일본어식 문투를 우리 식으로 바로잡았고, '위선(爲先)'을 '우선'으로, '실패는 성공의 모(母)'를 '실패는 성공의 어머니'로, '분(分)하여'를 '나누어'로, '일농촌(一農村)'을 '한 농촌'으로 등 일부 한자어를 우리말로 바꾸었으며, '이조(李朝)'를 '조선조'로 바꾸어, 이 책에서 '우리나라'를 지칭하는 말로 쓰인 '조선'이라는 말과 구분했다.

우현 선생은 생전에 미술사 제반 분야를 연구하면서 당시 유물 · 유적을 담은 사진 수백 점을 소장해 왔는데, 이 중 몇몇 사진과 그 밖의 옛 문헌에 실린 사진을 이 책 본문에 사용했고, 책 말미의 '도판목록'에 각 사진의 출처를 밝혀 두었다. 또한 책 앞부분에는 이 책에 관한 '해제'를 실었으며, 본문에 인용한 한문 구절은 기존의 번역을 인용하거나 새로 번역하여 원문과 구별되도록 직은 활자로 실어 주었다. 또 본문에 나오는 어려운 한자어 · 전문용어 등에 대한 천사백여 개의 '어휘풀이'를 책 말미에 수록했다. 끝으로 '수록문 출처'와 우현 선생의 생애를 한눈에 볼 수 있도록 작성한 '고유섭 연보'를 덧붙였다.

편집자로서 행한 이러한 노력들이 행여 저자의 의도나 글의 순수함을 방해하거나 오전(誤傳)하지 않도록 조심에 조심을 거듭했으나, 혹여 잘못이 있다면 바로잡아지도록 강호제현(江湖諸賢)의 애정 어린 질정을 바란다.

이 책을 출간하기까지 많은 분들의 도움이 있었다. 우현 선생의 문도(門

徒)인 초우(蕉雨) 황수영(黃壽永) 선생께서는 우현 선생 사후 그 방대한 양의 원고를 육십여 년간 소중하게 간직해 오시면서 많은 유저(遺著)를 간행하셨으며, 미발표 원고 및 여러 자료들도 소중하게 보관해 오셨고, 이 모든 원고를 이번 전집 작업에 흔쾌히 제공해 주셨으니, 이 전집이 출간되기까지 황수영 선생께서 가장 큰 힘이 되어 주셨음을 밝히지 않을 수 없다. 수묵(樹黙) 진홍섭(秦弘燮) 선생, 석남(石南) 이경성(李慶成) 선생, 그리고 우현 선생의 차녀 고병복(高秉福) 선생은 황수영 선생과 함께 우현 전집의 '자문위원'이 되어 주심으로써 큰 힘을 실어 주셨다.

그러나 애석하게도, 이경성 선생께서는 전집의 일차분 발간 후인 2009년 11월 별세하셨으며, 이차분 출간 후 2010년 11월에는 진홍섭 선생께서, 그리고 2011년 2월에는 황수영 선생께서 우리 곁을 떠나가셨다. 더불어 전집의 이차분 편집위원으로 함께해 주신 김희경(金禧庚) 선생께서도 2011년 10월 전집의 완간을 미처 보지 못하고 세상을 뜨셨다. 이 자리를 빌려 삼가 고인들의 명복을 빈다.

한편, 불교미술사학자 이기선(李基善) 선생은 전집 발간작업의 초기부터 함께해 주시어, 이 책의 교정·교열, 어휘풀이 작성 등 많은 도움을 주셨다. 미술평론가 최열 선생은 이 책의 해제를 써 주시고 원고의 구성에 관해 자문해 주셨다. 한문학자 김종서(金鍾西) 선생은 본문의 일부 한문 인용구절을 원전과 대조하여 번역해 주시고 어휘풀이 작성에 도움을 주셨다. 더불어 이 책의 책임편집은 조윤형(趙尹衡)·백태남(白泰男)이 담당했음을 밝혀 둔다.

황수영 선생께서 보관하던 우현 선생의 유고 및 자료들을 오래전부터 넘겨받아 보관해 오던 동국대학교 도서관에서는, 전집 발간을 위한 원고와 자료 사용에 적극적으로 협조해 주었다. 동국대 도서관 측에도 이 자리를 빌려 감사드린다.

인천은 우현 선생이 태어나서 자란 고향으로, 이러한 인연으로 인천문화

재단에서 이번 전집의 간행에 동참하여 출간비용의 일부를 지원해 주었으며, GS칼텍스재단에서도 이 전집의 출간에 뜻을 같이하여 출간비용의 일부를 지원해 주었다. 또한 이번 전집 삼차분 세 권 발간에 즈음하여 하나은행에서 출간비용의 일부를 지원해 줌으로써 힘을 실어 주었으며, 2012년 6월 김세중기념사업회에서는 '우현 고유섭 전집' 출간의 공로를 인정하여 제15회 한국미술저작·출판상을 열화당 발행인에게 수상함으로써 전집 발간에 큰 용기를 주었다. 인천문화재단 초대 대표 최원식(崔元植) 교수와 현 강광(姜光) 대표, GS칼텍스 허동수(許東秀) 회장, 하나금융그룹 김정태(金正泰) 회장과 하나은행 김종준(金宗俊) 은행장, 김세중기념사업회 김남조(金南祚) 이사장께 이 자리를 빌려 다시 한번 깊이 감사드린다.

2013년 2월
열화당

解題
심후한 문장, 황홀한 유혹

최열 미술평론가

우현(又玄) 고유섭(高裕燮, 1905-1944) 선생의 산문은 스스로 지닌 기운(氣運)과 뜻[心意]을 고스란히 토해내는 말과 글[言語]이다. 연암(燕巖) 박지원(朴趾源, 1737-1805)은 『연암집(燕巖集)』에서 "하늘이 이미 말없이 보여 주면, 사람은 그 형용과 소리를 몸으로 삼아 언어로 드러낸다"고 하였고, 백운거사(白雲居士) 이규보(李奎報, 1168-1241)는 『동국이상국집(東國李相國集)』에서 "대저 찬란한 문장이나 말의 기운은 모두 사람이 스스로 토하는 것이다"라 하였는데, 고유섭 선생의 언어가 바로 그러하다. 선생은 「무종장(無終章)」에서 자신의 글과 마음과 일 모두 "무리하게 찾으면 거짓이 나오리라"고 하였는데, 선생의 숱한 글 가운데 무리함을 지금껏 찾은 적이 없다. 이규보는 다음처럼 말하였다.

기(氣)가 졸렬한 사람은 문장을 수식하는 데에 공을 들여, 일찍이 뜻으로 우선을 삼지 않는다. 대개 문장을 다듬고 문구를 수식하니 그 글은 참으로 화려할 것이다. 그러나 속에 함축된 심후한 뜻이 없으면, 처음에는 꽤 볼 만하지만 재차 음미할 때에는 벌써 그 맛이 없어지고 만다.

그렇다. 선생은 타고난 기운으로 뜻을 세우고서 아는 낱말로 토해냈을 뿐

이다. 문장을 다듬고 문구를 수식하여 어여쁜 화장품으로 칠하고 요란한 장식품을 매달아 현혹하는 일을 범하지 아니하였다.「수구고주(售狗沽酒)」란 글에서 저 유명한 〈투견(鬪犬)〉 그림 이야기를 시작할 때, 느닷없이 삼복날 개고기 먹는 풍습을 꺼내는 태도가 그렇게 자연스러울 수 없다. 고려청자 이야기도 마찬가지다.「전별(餞別)의 병(甁)」은 첫 구절이 잔치·술잔·선물·노래로 시작하는 것이다.

딱딱하고 메마른 뜻이 하나도 없다. 만든 사람이며 쓰는 사람 이야기를 하지 않은 적이 없으니, 그 시대며 사회며 권력과 일상이 환히 보인다. 어떤 작품만이 아니라 작품을 둘러싼 그 많은 이야기가 술술 풀려 나오니 엉겁결에 빨려들어 갈 수밖에 없다. 그 맛은「만근(輓近)의 골동수집(骨董蒐集)」과「고서화(古書畵)에 대하여」 두 편에서 유감없이 느낄 수 있거니와 황홀한 유혹이다. 글 끝에 다음 같은 문장을 써 두어 가치론을 펼치는 데 이르러서는, 국가를 상실한 식민지임을 떠올리고서야 경이로움에 울컥하는 바를 어찌 감추랴.

뿐만 아니라, 서화의 가치란 국권(國權)의 유무·강약에 의하여 좌우되는 것을 잊어서는 아니 된다.

선생은「아포리스멘(Aphorismen)」에서 예술을 진지하고 엄숙한 생명의 표현이라고 여긴 근대인이자, 고전의 무게를 견지한 청년심(靑年心)의 소유자임을 드러냈다. 그런 까닭에 선생은 조선의 옛 미술을 찾아 그야말로 장부의 일생을 바치고 말 것이라고 천명하였던 것이다. 그리하여 선생은 학자로서 답사란 임무를 수행함에 여행을 수도 없이 다녔고, 그로 인해 주옥 같은 기행문을 남길 수 있었다.

고구려의 옛 수도인 국내성을 답사한「고구려 고도(古都) 국내성(國內城)

유관기(遊觀記)」는 참으로 가슴 저린 산문이다. 머리에 답사의 기억을 더듬어 오고 갔던 온갖 나라 수도 이름을 펼쳐 두더니, 그것을 역사학자의 책임이라 하였다가 곧이어 그것을 인연으로 풀어냄에 "고구려의 유민(遺民)일지도 모르는 이 땅의 내가 한 번의 구경만이라도 바람"이라고 쓰는 데서야 감탄이 절로 흐른다. 그래서 선생은 그것을 "기회의 신(神)"이라거나 "우연치 않은 행운"이며 "운치 있는 행락" 또는 "운우(雲雨)의 유취(幽趣)"라고 표현하였다.

답사의 즐거움을 이토록 아름답게 그릴 수 있는 힘은 오랜 옛 선비들이 숱하게 남긴 기행문인 '유기(遊記)'의 산문 전통에서 비롯하는 대물림이라 하겠다. 선생은 기차를 타고서 북쪽의 원산준령(遠山峻嶺)을 지나갈 적 마주친 희뿌연 운무(雲霧), 짙푸른 초엽(草葉)이며, 사이를 흐르는 세류(細流), 아득한 우점(雨點)을 묘사함에 "모두 일곡일경(一曲一景)이요 일경일취(一境一趣)이다"라고 하고, 또 저 금강산(金剛山) 단발령(斷髮嶺)을 '갈 지(之)'자형으로 넘는 길과 구곡양장(九曲羊腸)과도 같은 낭림준령(狼林峻嶺)을 넘는 길을 다음처럼 비유하였다.

처음에는 호기(好奇)롭고, 다음에는 싫증나고, 마침내 심사(心思)까지 나다가, 구현(狗峴)에 나오기까지 무릇 약 한 시간 동안이나 되니, 동화(童話)에 나오는 고래의 뱃속돌기가 이러한 것을 비유하기 위한 상징이기도 한 듯하다.

어린 시절부터 문학에 심취하여 문학청년으로 자라난 선생이기에 그렇게 그릴 수 있다고 여기지만, 먼 산에 늙은 소나무 우거진 모습을 보고서 그 강계(江界) 땅 풍경이 그대로 곧 고구려 고분벽화에 나타나는 산수 양식의 실제임을 확인하는 문장에 이르러서 비로소 선생이 참된 미술사학자임을 깨

우친다. 하지만 그 실경(實景)이 사라지고 조선에 이르러 유독 남화풍(南畵風)만이 남아 있음을 안타까워하는 선생의 마음 너무도 절절히 드러나, 이것이 문학인지 미술인지, 그저 혼몽(昏懜)의 늪이로되 푸근하고 깊기만 한 느낌에서 허우적댈 뿐이다.

이런 감동은 이미 잘 알려진 「나의 잊히지 못하는 바다」나 「명산대천(名山大川)」에서는 말할 나위 없고, 사찰 답사록인 「사적순례기(寺跡巡禮記)」에서도 마찬가지인데, 아예 여성의 유혹을 담은 「금강산의 야계(野鷄)」도 놀랍지만, 「의사금강유기(擬似金剛遊記)」에서도 한결같아 더 말해 뭘 할까 싶다. 선생은 자신이 "요산요수(樂山樂水)의 경치(境致)"를 모르는 사람으로, "실로 건조한 독필(禿筆)로 훼예(毁譽)를 사기 싫은" 사람이라 하였다. 정말 그렇게 건조하기 그지없는가 하고 읽으려면 처음엔 얼마간 어려운 느낌인데, 참으면서 몇 줄 더 나가다 보면 하, 놀랍게도 마음 녹여내는 품이 어찌 이런 문장이 다 있을까 무릎을 꿇고야 만다.

비밀은 선생이 지닌 자아를 지극히 강렬하게 폭발시키는 장면에 숨어 있다. 건조함은 대상의 실제를 엄격한 낱말로 형용하는 어려움에서 비롯하는 것이고, 재미는 자기의 감성을 어떤 사건과 시적 언어로 표현함에서 비롯하는 것이다. 표훈사(表訓寺), 유점사(楡岾寺) 대웅전을 설명하면서 "얼마나 아름다운 환상의 표현이냐"며 독자에게 강요하기도 하지만, 표훈사와 정양사 가는 길을 가장 아름다운 길이라며 다음처럼 쓰는데야 어디 그게 강요일까, 공감의 물결로 출렁댈 뿐.

급준(急峻)한 언덕이나 쉴 길도 못 되고 다람쥐는 앞뒤로 쫓고 허위단심으로 단김에 올라가면 아늑한 고찰(古刹)이 활연(豁然)히 널리고, 내려가면 만이천봉(萬二千峯)이 양천(陽天)에 높다란 경치가 나의 가장 사랑하는 바다. 중학시대에 제우(諸友)와 이 산에 오를 때 풍엽(楓葉)은 한껏 붉고 다래 머루

는 뚝뚝 듣는다.

격정에 넘치던 젊은 날 선생은 「석조(夕照)」란 수필에서 자연의 위대함을
찬양하는 한편, 문명의 몰락을 깨닫지 못하고 꿈에서 꿈으로 방랑하는 인간
을 향해 인간 벌레이자 산송장이라고 분노했다. 「무제(無題)」에서 그 분노는
계속된다. 시대에 대한 분노와 자신의 삶에 대한 성찰이었을까. 그 격정의
시간이 지나고 맞이한 가을날의 수필 「남창일속(南窓一束)」에서 가라앉은
마음으로 사냥꾼과 자신을 비교하는 미묘한 문자를 쏟아냈다. 시적 정서가
넘치던 문학청년 시절의 추억을 담고 또 이제 "일기까지도 적지 않는 속한
(俗漢)"이 되어 버린 중년에 쓴 「애상(哀想)의 청춘일기」와 더불어, 톨스토이
의 소설을 읽던 시절을 추억하며 이제 나이 들어 저 조선의 위대한 문인 이
규보의 문집을 읽고 또 인용하면서 쓴 「정적(靜寂)한 신(神)의 세계」 또한 심
령을 울리는 운치가 넘친다.
　백운거사 이규보는 말하기를 "뜻을 베푸는 것이 가장 어렵고, 말을 만드
는 것이 그 다음으로 어렵다. 뜻은 또 기(氣)를 주로 삼는 것이니, 기의 우열
에 따라 얕고 깊음이 있다"고 하였다. 선생의 글을 읽으며 감히 어찌 기의 우
열을 따져 얕고 깊음을 헤아릴 수 있으랴. 다만 연암 박지원이 문장을 군대
에 비유하여 글자는 군사, 글 뜻은 장수요, 문장은 대열이라고 했는데, "용병
을 잘하는 자에게는 버릴 병졸이 없고, 글을 잘 짓는 자에게는 따로 가려 쓸
글자가 없다"는 말을 그 기준으로 삼아 보면, 선생의 수필이야말로 뺄 것도
더할 것도 없는 완전함 그대로다.
　영원히 썩지 않을 불후의 학문의 성채를 쌓아 그 누구도 감히 넘어서지 못
할 선생의 위업을 찬양하는 사람에겐 선생이 고답과 엄숙의 위인일 뿐, 가까
이할 수 없어 사랑 넘치는 애정 보내기 쉽지 않을 것이다. 더욱이 문투가 예
스럽고 어려운 한자말이 많아 겁부터 날 것이다. 하지만 그윽한 어느 날 밤

이 책을 펼치고서 한 줄 한 줄 읽어 내려갈 때, 그 사람이 내 가슴 안 파고 들어옴을 느낄 수 있을 게다. 심지어 「향수(鄕愁) 설문」에 고향을 그리는 때는 언제냐고 물으니 "없습니다. 오히려 지긋지긋할 뿐이외다"라고 말하는 그 목소리에 화들짝 놀라며, 저와 같은 냉소법을 거침없이 사용하는 우현 고유섭이란 사람을 더욱 알고 싶어질 줄 누가 알겠는가.

선생은 식민지시대를 온몸으로 겪으며 살아간 지식인이다. 숱한 지식인들이 갈 길을 잃은 채 한 글자도 써 내려가지 못하던 그 시절, 선생은 너무도 힘 있게, 너무도 굳게 그 길 걸었으니, 「아포리스멘(Aphorismen)」에 밝혀 두기를, 조선의 미술이 "누천년간(累千年間) 가난과 싸우고 온 끈기있는 생활의 가장 충실한 표현이요, 창조요, 생산임을 깨닫고" 믿음으로 그것을 문자로 바꿔냈다. 기운은 드세고, 심의는 굳세며, 학문은 드높고, 문장은 심후하여 황홀한 매력에 넘치는 선생의 이 책은, 그러므로 식민지의 창백한 지식인이 내뱉는 냉정의 소산물이 아니라, 선생 스스로가 고백한 바처럼 끝없이 타오르는 생명의 약동이 넘실대는 청춘의 고백이요 심령의 울림 그대로다.

차례

제II부 紀行

제 I 부

隨想

무종장(無終章)

일에 끌리지 말고 욕심에 몰리지 말고 아무 데도 구애되지 말고 아무것에도 속박되지 말고, 무심코 고요한 마음으로 청산에 거닐어 보자. 산천에 정(情)이 있다면 그대로 받아 보고 운우(雲雨)가 무심타면 그대로 젖어 보자 하면서도, 이른 봄 늦길에 비바람이 몰아치는 어둔 산길에 이 몸이 하루 저녁이나마 드새고 갈 정처도 없이 타박이고 있을 때, 불안한 마음이 이 몸을 엄습한다. 그대로 그 경(景)에 눌려 버리면 자연스런 구음(口吟)도 하나 있으련만 현실에 오히려 위협을 받고 공포를 느끼게 되니, 거두(擧頭)의 나의 소망은 한 개의 믿음 없는 가구(架構)였다.

또 하룻날, 한편에선 북〔鼓〕이 울고 징〔鉦〕이 뛰고 장구〔長鼓〕 박자에 흥취가 동탕(動蕩)할 제, 이 친구 저 사람은 홍상(紅裳)에 율동을 맞추고 가흥에 곡조를 돕는데, 창(唱) 하나 무(舞) 하나 하지도 못하면서 주상(酒床)을 떠나지 못하는 나. 나 자신도 무료하지만 남 보기에도 무미한 것인데, 그렇다고 즉흥의 묘사는 못 한다 하더라도 고음(苦吟) 일절이라도 가라앉지를 아니하여 할 수 없으니 이야말로 어찌 된 셈일까. 적(寂)에 철(徹)치 못하고 흥에 뛰지 못하고, 그리고 또 적이나 흥에 가라앉지도 못하니, 도대체 나의 존재는 무엇인고. 서책(書冊) 하나 착심(着心)해 정독치도 못하거니와, 그렇다고 속무(俗務)의 하나일지라도 뚜렷이 묶어 놓지를 못하고 욕심에만 설레어 양자 사이에 헤매고 있으니, 어허 참 괴이한 일이요 한심할 노릇이로다.

〔나는 항상 초장·중장뿐이요 종장을 마치지 못한다. 이것이 나의 글의, 마음의, 일의 진상이니, 종장이 없다고 구태여 탈하지 마라. 무리하게 찾으면 거짓(僞)이 나오리라.〕

평생아자지(平生我自知)

'평생을 아자지'라는 말이 나로선 매우 알기 어렵다. 어찌 보면 나 자신을 내가 가장 잘 알고 있을 것 같고 또 알고 있는 것이 의당사(宜當事)일 것 같은데, 다시 생각하면 나 자신을 내가 가장 알 수가 없다. 이것은 상식적 도덕적 견해에서가 아니라, 현실적으로 그러하고 심리적으로 그러하다. '평생을 아자지'라 단언할 수 있다면 그 사람은 행복한 사람이다. 그러나 또 얼마나 불행하랴. 나 자신을 몰라서 불행하고, 또 그러기에 행복될 것과 다름이 없는 경지일 듯하다.

이 말의 설명은 사족이겠지만, 어느 좌석에서 나는 끝을 속히 낸다고 나를 그린 적이 있다. 그러나 이것을 들은 이는 내가 종법(終法)을 수습하고 마는 정력가·열정가같이 취택(取擇)된 것 같다. 이것은 확실히 잘못된 해석〔설해(說解)〕이었고, 또 나 자신을 잘못 표현한 것이었다. 종법을 속히 낸다는 것은 정당한 종법을 얻었거나 말았거나 설렁대다가 막음해 버리고 만다는 것이다. 그러나 이 표현도 나를 그대로 그리지는 못했다.

〔이 글은 청강(青江)과 동행하신 김공(金公)께 드리오.〕

참회(懺悔)

마사무네 하쿠초(正宗白鳥)는 언젠가 참회무용론(懺悔無用論)을 말한 적이 있다. 이와 같이 괴로운 것이 없고 또 불리한 것이 없다는 것이 요지였던 듯하다. 참회는 사실 어려운 노릇이나, 그로써 속죄가 되는 것일까는 의문이다. 나 자신 참회한 죄장(罪障)은 이 고통을 잊어버리고 있으니, 그렇지 못한 것은 마음 한구석에 항상 검은 고통의 그림자를 남기고 있다. 더욱이 여러 사람이 관련케 되는 것은, 참회로 말미암아 나 자신은 시원해진다더라도 죄 없는 여러 사람에까지도, 오히려 청백(淸白)한 그 사람에게 근심의 뿌리를 받게 된다면 이것은 속죄가 아니요 가죄(加罪)라 할 것이다. 그러나 능히 참회할 수 있는 사람은 크다. 루소(J. J. Rousseau)는 사실 크다 하겠으나, 그러나 또한 그로 말미암아 그의 난륜(亂倫)·패륜(悖倫)·부도덕(不道德)이 얼마나 그와 그 주위의 사람을 불행케 했을고.

속죄는 반드시 참회에만 있지 않을 것이다. 고통의 중압에 심장을 썩혀 죄장의 인과를 받으면서라도 비밀히 간직함이 속죄의 한 방편이 되지 아니할까.

그러나 문학자(소설·극, 기타 언어 표현을 요하는 예술가)의 불행이란 이곳에 있다. 주관에 충실된 묘사가 참회의 일종이라면(이것은 객관적 문학이나 주관적 문학이나 간에 공통된 요건이다), 참회 없는 문학이란 성립될 수 없고, 문학다운 문학을 낳자면 참회할 만한 사실을 가져야 할 것이니, 그렇

다면 문학가는 그 문학의 조성을 위해 자꾸 죄를 지어야 할 것이다. 즉 문학자는 죄인이 되어야 한다. 위대한 문학자가 되려면 할수록 흉악한 죄를 자꾸 범해야 한다. 영원한 죄인이 됨으로써 영원한 작품을 남길 수 있을 것이니, 사실로 작가는 불행하다. 교회사(敎誨師)도, 도덕가도, 그리고 영리한 사람도 예술가의 자격은 없다. 게다가 도덕적으로 불행했던 까닭에 예술가로서 컸다. (죄는 행동에만 있지 않다. 마음이 범하는 죄가 오히려 무한히 많다.)

학난(學難)[1]

내가 조선미술사(朝鮮美術史)의 출현을 요망하기는 소학시대(小學時代)부터였다고 생각한다. 그것이 내 스스로의 원성(願成)으로 전화(轉化)되기는 대학의 재학 시부터이다. 이래 '창조(創造)의 고(苦)'는 날로 깊어 간다. 동양인의 독특한 미술품에 대한 골동적(骨董的) 태도는 조선의 미술품을, 그리 많지도 못한 유물(遺物)을 은폐시켜, 세상의 광명을, 학문의 광명을 받지 못하게 하는 한편, 무이해(無理解)한 세인(世人)의 백안시적(白眼視的) 태도들은 유물의 산일(散逸)뿐이 아니라 학구적 열정의 포기까지도 조장(助長)하려 한다.

물론 그곳에는 세키노(關野) 씨의 물품목록적(物品目錄的) 미술사가 있었다. 그것은 한 재료사(材料史)로서의 가치를 충분히 갖고는 있다. 그러나 그것이 곧 미술사가 될 만한 것은 아니다. 독일 신부(神父) 에카르트(A. Eckardt) 씨의 민족감정(民族感情)에 허소(許訴)하려는 비학구적(非學究的) 조선미술사가 또 하나 있다. 그러나 그 역시 그것이 어떠한 예거(例擧)를 ○○지 간에, 감사한 일존재(一存在)임에 불과할 따름이다.[2]

문제는, 다만 이러한 유물 그 자체의 수습(收拾)과 통관(通觀)뿐에 있지 아니하다. 뵐플린(H. Wölfflin) 일파가 제출한 근본개념과 리글(A. Riegl) 일파가 제출한 예술의욕과의 환골탈태적(換骨奪胎的) 통일원리와 프리체(V. M. Friche) 일파의 역사적 사회적 배경을 이미 후지와라(藤原) 씨가 지적한 바와

같이〔중국의 육법론(六法論)은 평가의 기준이요 사관(史觀)의 기준이 아니
된다〕, 그 기계론적(機械論的) 사회보다도 변증적(辯證的) 이과(理果)를 어
떻게 통일시켜 적응해야 할까! 이는 방법론적 고민이다.

　뿐만 아니라 미술의 배경을 이룰 역사의 그 자체에 참고할 만한 서적(書
籍)이 없다. 근래의 운명론적(運命論的) 관념론적(觀念論的) 침략사적(侵略
史的) 서술은 하등 소용이 아니 된다.〔그러나 근자에 백남운(白南雲) 씨의
『조선사회경제사(朝鮮社會經濟史)』는 제목만이라도 대단한 기대를 준다.〕
다시, 이러한 토대적(土臺的) 역사의 출현만도 아니다. 조선 사상(思想)의,
특히 불교의 교리판석(敎理判釋)과 체계경위(體系經緯)를 서술한 자를 갖지
못하였다. 미술사를 다만 형식변천사(形式變遷史)로만 보지 않으려는 나의
요구는 이와 같이 망양(茫洋)하다.[3]

　따라서 득롱망촉적(得隴望蜀的) 야심이라고, 또는 당랑거철적(螳螂拒轍
的) 계획이라고 지탄을 받을는지 모르나, 적어도 나에게는 감정을 떠난 이지
(理智)의 욕구이며, 따라서 이것이 확실히 나의 창조의 고민을 구성하고 있
는 중요한 요소임을 외쳐 주장하려 한다.

　이미 문제가 이러한지라, 나의 조선미술사는 비너스의 탄생이 천현해활
(天玄海濶)한 대기(大氣) 속에서 일엽패주(一葉貝舟)를 타고 천사(天使)의 유
량(嚠喨)한 반주(伴奏)를 듣는 ○과는 너무나, 실로 너무나 멀다. 칠 일을 위
한(爲限)하고 우주만상(宇宙萬象)을 창조하던 조물주의 기적적 쾌감을 가져
볼 날이 없을 것 같다. 오히려 메피스토(Mephisto)에게 끌려가려는 파우스트
(Faust)의 고민상이 나의 학난(學難)의 일면상(一面相)이라고나 할까.[4]

고난(苦難)

나는 몹시도 빈궁(貧窮)하기를 바랐다. 난관(難關)이 많기를 바랐다. 나를 못 살게 구는 사람이 많기를 바랐다. 부모도 형제도 붕우(朋友)도, 모두 나에게 고통을 주고 불행을 주는 이들이기를 바랐다. 그러니 이를 얻지 못한 소위 다행아(多幸兒)란 자가 불행(不幸)한 나이다. 아아, 나는 불행하다. 그 이유는 여기에 있다. 사람의 마음은 일대난관(一大難關)에 처하여야 비로소 그의 마음에 진보를 발견한다. 발현되는 그의 소득은 비록 적을지라도…. 그러다가 마침내 폭발적 계시로 말미암아 그의 승리는 실현된다고 믿는 까닭으로….

심후(心候)

안개가 자욱하게 내렸다. 낮은 낮인 모양이나 태양광선은 볼 수도 없다. 무엇인지 검은 영자(影子)가 왔다 갔다 하는 것이 어슴푸레하게 보인다. 시절(時節)은 모르겠으나 서리도 내린 듯하다. 매우 차다. 발밑이 얼어붙는 듯도 싶고, 누기(漏氣)가 오른다. 빗발도 지나는 듯하고, 눈도 내리는 듯하다. 새소리도 없고, 바람 소리도 없고, 나무도 없고, 풀도 없다. 이상한 땅에 이상한 시절이다. 이것이 무슨 기현상(奇現象)인 줄 아느냐. 내가 사람 뱃속으로 들어가 관찰한 인심(人心)의 기후(氣候)이다.

석조(夕照)

한후(旱後)의 대우(大雨)가 그치자 입추(立秋)는 서해(西海)를 넘었다. 산 없는 하늘엔 화산이 터졌다. 불 없는 지상엔 물이 넘치고…. 수풀의 요녀(妖女)는 저녁 별의 눈물에 목이 맺혔다. 수렴(水簾)은 쏟아져 수연(水煙)이 이는 구름의 빙산은 인간의 운명을 조소하며 우주의 말로(末路)를 예언하면서 화염을 토하고, 넘어가는 저녁 햇발에 녹아 떨어져 물로 스미고 바다로 깔리어 우편(右便)의 안미(眼尾)를 좌편(左便)의 안미와 연결하였다. 구름은 한껏 열(熱)하고, 한껏 얼었다. 유유(悠悠)한 창천(蒼天)에 저 구름은 다 타고, 남은 구름의 재는 바다로 스미고 땅으로 스미어 멀리멀리 섬을 덮고 산을 넘었다.

아아, 위대한 이 자연! 명화(名畵)는 반드시 화판(畵板)을 던지고, 필걸(筆傑)은 반드시 붓을 꺾어라. 이 자연을 형용할 제일의 수단이리라. 가슴을 부여안고 주저앉아서 땅바닥 두드림이 아마도 제일 걸작의 찬미가(讚美歌)가 되리라. 악가(樂家)여! 시인이여!

보아라, 인간이여! 베수비오(Vesuvio)의 분화(噴火)를 보려는 자여, 킬라우에아(Kilauea)의 용암을 보려는 자여! 북극의 빙주(氷柱)를 보려는 자여! 대양(大洋)의 왕파(汪波)를 보려는 자여! 오직 이 경(景)을 너희는 보아라!

보아라, 인간이여! 생사의 분계(分界)로 걸쳐서 섰는 말로(末路)의 인간의 안광(眼光)과 같이 너의 자랑인 섬광(閃光)이 깜박거림을! 검은 섬 사이에 실낱 같은 장파제(長波堤)로 우보(牛步)를 치고 있는 너희의 자랑인 질주(疾走)

의 기관(機關)을! 창해(滄海)의 일속(一粟)은 잠길락 말락, 구름의 격랑은, 용암의 분회(噴灰)는 처처(處處)의 도봉(島峰)을 삼켰다 뱉고, 뱉었다 삼킨다. 아, 인간이여! 문명의 몰락을 깨닫지 못하고 꿈에서 꿈으로 방랑하는 자여! 순례하는 자! 대수(大樹)를 뽑으려는 누의(螻蟻)들이여! 섬광을 잡았다는 인충(人蟲)들이여! 너희는 산송장이니 네 어이 알쏘냐마는, 감로(甘露)가 내리인 방초(芳艸) 위에서 마음의 생활, 단순한 세월을 보내고 있는 백충(百蟲)의 무도장(舞蹈場)인 이 산에 올라 미래의 황분(荒墳)인 너의 굴 바라보아라.

나는 우노라! 심령(心靈)이 고갈한 인간들이여! 평범의 진리를 유치하다 하고, 복잡한 모순에서 혼미(昏迷)하는 인간들이여! 기계의 소산인 인간들이여! 너희의 말로를 나는 조표(弔表)하노라! 너희의 인중을 빨며 나는 우노라! 아아, 내 어이 만국루(萬掬淚)를 아낄까 보냐….

무제(無題)

일순(一瞬) 천 리의 황막(荒漠)한 광야는 고고(高高)한 벽락(碧落)과 한계가
닿았구나. 도도(島島)한 대양(大洋)도 돌아오지 아니하는 무변경(無邊境)에
잔원(潺湲)한 추수(秋水)만 흘러 드니는도다. 햇다리 길게 빗겨 추일(秋日)도
장차 저무려 하는가. 추추(秋秋)히 나는 봉자(鳳子) 옹울(蓊鬱)한 황초(荒艸)
위에 보이고, 편편(片片)한 떼 오작(烏鵲)은 소삽(蕭颯)한 추풍(秋風) 속에 들
린다.

　전도(前途)를 바라보니 다만 암암(暗暗)하고나. 국축(踘蹙)한 나는 향방(向
方)을 모르겠노라. 서려도 의지할 장리(杖履)가 없고, 가려도 인도될 죽마(竹
馬) 없구나. 봉명(鳳鳴)을 들은 지 이에 이미 수천 년. 일월(日月)은 영전(永
轉)컨만 성인(聖人)은 불귀(不歸)토다. 덕(德)은 버려지고, 사람은 죽어져 삼
천세계(三千世界)도 심판의 날이 가까웠으리, 때의 부패된 날짜도 길어졌도
다. 세인(世人)은 어찌타 진화의 미명(美名) 속에 멸망의 사실이 배태(胚胎)
되어 있음을 깨닫지 못하는가. 귀명불귀실(貴名不貴實)도 넘어오라지 않았
나. 위선으로 친척을 만착(瞞着)하고 붕우(朋友)를 기만(欺瞞)하고, 이어나가
천하를 기만하려는 자여, 중심엔 추악(醜惡)을 부여안고 외면에만 현미(衒
微)하는 자여, 너희들에겐 양심이 없나 보이. 가책(苛責)의 본성을 양심이 잃
었나 보다.

　진부한 숙어(熟語)를 다시 읊조리나니, 참회하여라. 세상은 이미 이극(二

極)에 달(達)치 않았느냐. 너희는 마땅히 일편(一片)의 면포(麵麭)가 너의 생명의 유지자(維持者)가 아님을 깨달아라. 청백(靑白)한 냉광(冷光)이 도는 삼척청평(三尺靑萍)을 우수(右手)에 높이 들고, 불꽃이 솟아나는 진리의 거화(炬火)를 좌수(左手)로 받쳐 든 탄탄한 나의 웅자(雄姿)가 장차 보이리라. 참비(驂騑)는 비대(肥大)되고, 천주(天柱)는 다시 높소와라. 금안(金鞍)에 높이 앉아 일편(一鞭)을 올려 칠 때 일구천리(一驅千里)의 상제(霜蹄) 밑에서 유린(蹂躙)되는 너희들의 허위를 나는 냉소하리라. 오호라, 너희는 허위의 창작물이었더냐. 허위의 결정체가 너희였도다. 영장(靈長)을 과긍(誇矜)하는 너희의 오장(五臟)은 이미 썩었다. 너희는 살아 있는 대천세계(大千世界)도 냉철(冷鐵)의 조향(嘈響)을 내인 지 이미 오램에 이르렀다.

"나에게 즐겨할 자연의 미(美)가 없으면, 차라리 바다를 밟고서 트라이튼(Triton)의 노래를 들으리라."

이러한 완가(惋歌)에 이르게 하였음이 너의 소업(所業)이 아니었더냐. 그러나 그의 윤회(輪廻)의 고민(苦悶)을 당하는 너희 자신을 나는 보노라. 끝까지 허위의 도로(徒勞)로써 고통에서 민번(悶煩)하면서도 나날이 이검(利劍)을 양심 속으로 촌분(寸分)을 깊게 하는 자여, 너희는 이러한 방법의 길로써 너희가 너희의 자신을 멸망시킴에 이르리로다. 아아, 그 우치(愚癡)를 무엇에 견주겠느냐.

그러나 너희로 하여금 말하게 할 때는 모두가 교육가·도덕가·종교가 아님이 없고, 철인(哲人)·위사(偉士) 못 됨이 없다. 스스로 만인지표(萬人之表)에 처하고, 늠연(凜然), 엄연(嚴然), 거연(巨然)히 대도(大道)도 좁아라 하고 활보(活步)를 치낫다. 오호(嗚呼), 가련한 무리들아, 미명(美名)의 가면으로 우마(牛馬)를 덮은 듯한 너희 무리여, 깨쳐라. 그리하여 회개하여라. 이는 다만 너희에게 후시지탄(後時之歎)이 없도록 함의 일문(一文)이다.

남창일속(南窓一束)

앞산에 우거진 숲 사이로 저녁 넘는 햇발이 붉게 쌓입니다. 떼 지은 까마귀는 이리로 몰리고 저리로 몰리어 산에서 소리만 요란히 냅니다. 가을날도 저물려 합니다. 앞에 보이는 시냇물은 심사만 내어 애매한 바위를 못살게 굴며 쏟아져 흘러갑니다. 듬성 드뭇한 촌가(村家)에서는 차디찬 연기가 곱게 흐릅니다.

오늘도 다 저문 때 노(盧) 포수는 빈몸으로 터벅터벅 들어옵니다. 감발을 잔뜩하고 나갔던 몰이꾼들도 사지(四肢)가 흐느적하도록 취하여 들어옵니다. 노 포수는 "예미붓흘… 오늘째 꼭 한 달일세… 첫날부터 어째…" 하고 한 달 전에 예 오던 때 들껏 구경(求景)한 탓을 또 하고 있습니다. 밥상이 들어와도 안 먹고 몰이꾼에게 돌려 보내고서는 자기는 모주만 먹었습니다. 제아무리 장사여도 주린 속에 술만 마셨으니, 혀가 돌 리 만무합니다.

밤이 늦도록 오늘 실패한 사냥 이야기를 공 굴리듯 꼬부라진 혀로 한참 굴리다가 몰이꾼은 흩어져 갔습니다.

포수는 허리 아프다는 소리를 몇 번씩 하면서 실패한 원소(冤訴)를 예미붓흘 소리에 붙여서 섞어 버무려 가며 자리에 누웠습니다. 그의 잠든 것은 코고는 소리와 잠꼬대로 알 수가 있었습니다.

이튿날도 몰이꾼들은 일찍 왔습니다.

"선단님, 어서 가십시다…" 하고 두꺼비 같은 발로 방바닥을 밟습니다. 포

수는 잠 적은 늙은이라, 깨기는 일찍 하였으나 일어나기가 싫어 이때껏 누워 있다가 여러 사람 소리에 일어났습니다. 행길가 시골 방문은 아침 햇발을 잔뜩 받아 어른거립니다.

아침 먹고 날 때에 시계가 있었다면 열 시가 넘은 것을 알 것을….

해장만 하고 난 포수는 "알이 없어…. 이제 재야 할걸…" 하고 몰이꾼에게 둔한 소리로 말합니다. 몰이꾼은 퍼덕거리고 앉아 이야기만 이죽거리고 있습니다. 나는 길가로 나아가 동서남북의 표(標)를 십자(十字)로 그어 중앙에 막대를 꽂아 놓고 시간을 보았습니다.

서울로 치면, 기적(汽笛) 소리가 들릴 때쯤 하여 사냥꾼 일동은 준비나 잘 하였는지 오늘은 새삼스러이 앞산으로 갑니다.

나는 물끄러미 그들을 바라보며 길가 마루 끝에 앉았습니다. 내 머릿속에서는 밥값의 계산서만 떠돕니다. 얼마 아니 되어 콩 튀는 듯한 총소리가 적막한 산천을 울리더니, 노루 한 마리가 숲속에서 뛰어나와 쏜살같이 인가(人家)로 향하여 닫더니, 중간 길에서 방향을 바꿔 서편으로 전광(電光)같이 뛰어 닫습니다. 뻣뻣한 다리로 겅둥겅둥 뛰는 그 노루로부터는 공포에 관한 전율을, 생에 관한 집착을 확실히 볼 수가 있었습니다.

"이 약을 먹으면 뛰는 노루도 잡는다"고 약 먹일 저에 어른들의 달래시던 소리를 들은 지 오 년, 십 년…. 오늘에야 처음으로 노루뜀을 보았습니다.

산은 다시 적막합니다. 몰이꾼의 소리도 영영 아니 들립니다. 물소리만 맑게 들립니다. 장(場)에서 돌아오는 농군들은 떠들썩합니다. 나뭇잎만 곱게 흩어져 떠나갑니다. 모연(暮煙)은 입니다. 해는 넘습니다. 안개가 시냇가에서 돌기 시작합니다. 그러나 포수의 일단(一團)은 올 때가 지났습니다. 노루 피는 사냥 온 지 한 달에 한번 먹어 보았습니다. 나는 또다시 밥값을 계산했습니다.

화강소요부(花江逍遙賦)

해 돋는 곳과 달 뜨는 곳이 다 같은 동편(東便)이지만, 그 기점(基點)이 이곳에서는 확연히 다릅니다. 게다가 요사이는 달과 해가 꼬리를 맞대고 쫓아다닙니다. 해가 산 너머로 기울기 전에 달은 고개 너머로 솟아옵니다. 그리하고 지새는 별은 항상 부지런히 둥근 달을 쫓아다닙니다.

산 위에 또 산이 생기고 그 위에 바위가 생기고 폭포(瀑布)가 솟치고, 그러다가는 사람도 되고 짐승도 되고 백설(白雪) 덩이가 되었다가 화염(火焰)이 터지고 하는 구름은 서편보다 동편에서 많이 났다 사라지는 저녁의 노을이외다.

시냇가에서 무심히 이러한 하늘을 바라보다가 다시 물결을 굽어보면 터너(J. M. W. Turner)의 풍경화를 생각하지 않을 수가 없습니다. 휠랑 푸르랑하게 몰쳐 흘러가는 것은 눈앞에 놓인 물줄이지만, 멀리 산영(山影)이 잠긴 범범(泛泛)한 물 끝을 보면 백은(白銀)·황금(黃金)·남실(藍實)·주옥(朱玉)의 수파(水波)가 어른어른합니다. 그 중에도 외광파(外光派)의 유화(油畫)에서 보는 듯한 경치는 백양(白楊)의 그림자외다. 이 위로 까마귀가 소리도 없이 외로운 몸으로 지나칠 때는 참으로 부박(溥博)한 비원(秘苑)에 잠겨 신화(神話)·전설(傳說)의 속에 든 사람이 됩니다.

흉금(胸襟)이 활연(豁然)히 열릴 만하지는 못하지만 분타(泲沱)한 필치로 일획(一劃)한 평야를 고개(高嶢)에 올라 굽어보면, 높고 낮은 산들이 둘러싸

였고 이름난 준령(峻嶺)과 심곡(深谷)이 있는 곳이라 운행(雲行)이 자조롭습니다. 취우(驟雨)가 걷히자 금구(金鳩)가 창명(蒼冥)에서 사라질 때 희둥근 옥토(玉兎)는 별보다 먼저 나타납니다. 이때에 달 돋은 동쪽 고개에서 무지개 같은 구름다리의 푸른 줄기가 부채살같이 일어나서 해 드는 서산(西山)으로 한 점에서 합하여 쿡 박힙니다. 넓고 좁은 그 줄이, 많으면 열이 넘고 적으면 한둘까지도 줄어듭니다. 시시(時時)로 몇 줄이 한 줄로 합치기도 하고 한 줄이 몇 줄로 나뉘기도 합니다. 그러자 해가 아주 떨어지고 말면은 그 줄이 불현듯이 사라져 버립니다. 나이 적은 아해나 조금 지긋한 젊은이나 머리 흰 늙은이에게 "저것이 무엇입니까?" 물어보면, 주제넘은 이는 "무지개라오" 하고 아는 듯이 말하고, 제법한 사람은 "모릅니다" 하고 순순연(純純然)하게 대답합니다.

이리 말하는 내 고을 이름은 화강(花江)이요, 알기 쉽게 말하면, 군(郡)으로는 평강(平康)에 속하나 가깝기는 철원(鐵原)과 김화(金化)의 경계이외다. 동명(洞名)이 정연(亭淵)이니 그리 크달 수 없어 삼사십 호(戶)에 불과하고 오직 민가(民家)만 있으나, 고요한 마을이 못 되고 제대어복(臍大於腹)으로 주막(酒幕)과 춘소부(春笑婦)가 많으므로 인하여 일백팔 인의 도배(徒輩)가 날로 늘어 감은 강개(慷慨)를 아낄 수가 없습니다.

원래 토착(土着)된 민속이야 온후(溫厚)하지만 그들의 철도(鐵道)가 부설된 이상엔 무회(無懷)·갈천씨(葛天氏) 적 백성(百姓)만 고스란히 잔류될 수 없습니다. 초혜(草鞋)는 와라지(わらじ)로, 주의(周衣)는 인반전(印半纏)으로, '에헤이에-'는 '가레스스기'로 날로 변하여 갑니다. 지사연(志士然)하게 만국루(萬掬淚)를 흘린대도 부질없기만 합니다.

만은, 인사(人事)는 인사이고 자연(自然)은 자연이외다. 내 원래 만필(漫筆)을 들었나니 어찌 미숙된 강개(慷慨)로운 단어만을 진열(陳列)하리까. 차라리 미흡치 않고 용장(冗長)의 혐(嫌)이 없는 곳까지 흐르는 붓끝에 마음을

맡겨 자유로운 소요유(逍遙遊)를 하여 볼까 합니다.

우선 준령(峻嶺)을 두고 말하여 보면, 북방의 오성산(五聖山)과 남방의 금학산(金鶴山)이 비록 상거(相距) 육칠십 리로, 되보는 자로 하여금 스스로 먼저 그 이름을 알고자 하게 만드는 대치(對峙)된 명산(名山)일까 합니다. 그의 고하(高下)는 피차(彼此)를 말할 수 없으나, 운행(雲行)이야말로 진진(津津)한 재미가 없다 할 수 없습니다. 억지로 기어넘는 구름, 순순히 흘러넘는 구름, 훌쩍 높이 뜨는 구름, 헤매기만 하는 구름, 빙빙 산허리를 돌기만 하는 구름, 내리는 구름, 오르는 구름, 이런 구름 저런 구름이 한여름을 두고 쉬는 날이 없습니다.

이른바 천행건(天行健)이 아니라 운행건(雲行健)이올시다. 오성산의 구름을 짜내어 그 물을 금학산으로 몰아가는 냇물의 줄기는 임진강(臨津江) 원류가 된다 하나, 이 마을의 경계 안에서는 적벽(赤壁)이라 부릅니다. 절벽(絶壁)진 삭암(削岩)이 상하연긍(上下連亘) 칠십 리로, 기망(旣望)엔 정히 동파(東坡)의 적벽강 오유(敖遊)를 가상(可想)케 함이 적지 않습니다. 가다가 평면(平面)진 거암(巨岩)이 수중(水中)에 돌출되어 창태(蒼苔)가 어우러진 곳은 선유대(仙遊臺)로 불렸고, 제법 된 소구(小丘)는 백운봉(白雲峯)의 명의(名義)로 처세하고 있습니다. 청의인(青衣人) 장발족(長髮族)이 코 찌르는 냄새가 오히려 성가시고 귀찮지만, 이 산중(山中)에 택리(擇里)한 후로는 웅위활달(雄偉活達)한 야인(野人)의 한담(閑談)이 적이 날로 하여금 작약(雀躍)함이 있도록 함이 뉘라고 정한 바 없이 감사하여 마지않았나이다.

그러나 그들을 위하여 다시 눈물겨운 말을 적어내지 않을 수가 없습니다. 그들은 현재로 만족하고 종교(宗敎)를 갖지 못하고 지식(知識)을 얻지 못한 진시(眞是) 가련한 여수(黎首)들이외다. 전설(傳說)다운 전설과 역사(歷史)다운 실적을 갖지 못하고 귀리밥과 강냉이죽으로 진취(進取) 없는 소극(消極)의 생활을 하는 그들, 과거와 미래가 없는 생활을 하는 그들, 환멸(幻滅)

의 비애 속에 자포(自暴)된 그들, 이러한 그들을 조상(弔喪)치 않을 수가 없나이다. 구름이 비늘지면 바다 풍년(豊年)이나 든다고 하나 그들의 풍년은 무엇이 말할는지요. 양생송사(養生送死)를 언제나 한(恨) 없이 하게 될는지요.

나는 백성을 붙잡고 향토(鄕土)를 예찬(禮讚)합니다. 속요(俗謠)를 묻고 전설(傳說)을 캡니다. 그러나 돌재돌재(咄哉咄哉)인저. 그들은 망하지 않느냐. 망하여 가는 사람이 아니냐. 그들은 주린 사람이 아니냐. 그들은 헐벗은 사람이 아니냐. 그들의 소구(所求)는 나의 소멱(所覓)과 경정(逕庭)의 차쇄(差殺)를 이루고 있지 않느냐. 너는 둔마(鈍馬)니라, 백치(白痴)니라 하고 자책(自責)하고 자탄(自歎)함이 한두 번이 아니외다.

그들의 과거는 모두 민멸(泯滅)되고 있습니다. 상산사호(商山四皓)가 청구고민(靑邱古民)에게 무슨 관계가 있겠습니까마는, 오히려 선유(仙遊)하던 기국(碁局)은 고려심산(高麗深山)에도 있고, 소동파(蘇東坡)가 조선 고허(古墟)에 하관(何關)이 있겠습니까마는 접역황천(鰈域荒川)에 오히려 적벽(赤壁)이란 이름이 있습니다. 옛적과 다름없는 지석(支石, dolmen)은 땅바닥에서 헤매 있고 주석(柱石, menhir)은 허천(虛天)에서 울어 있지만, 그리하고 팰러시즘(Phallecism)이 잔형(殘形)을 고집하고 있지만, 옛적과 달라진 그들은 다만 창천(蒼天)을 우러러 무토(無土)를 원소(怨訴)하고 있습니다. 민(民)은 이식위천(以食爲天)이외다. 의식족이지예절(衣食足而知禮節)이외다.

이 중에 나 홀로 자연을 찾고 있습니다. 벗하고 있습니다. 산악(山岳)에 조양(朝陽)이 떠오르고 유곡(幽谷)에 백무(白霧)가 일 제, 야수(野獸)의 울음소리를 청전(靑田)에서 듣고 있습니다.

이슬 방울을 굴려 가며 밭 속으로 걷노라
길 넘는 풀과 발 아래 풀이 고스란히 나를 세례(洗禮)하노라

지저귀는 뭇새 아직도 숲속에서 떠나지 못하였노라

닭의 소리 기운찰수록

하늘 봇장 위에 조각달은 희어 가노라

별! 새벽별!

그는 벌써 얼음같이 푸른 면사(面紗)로 가리워졌노라

오직 나는 하늘과 땅에서 세 빛을 보나니

하나는 칠채(七彩)가 청초한 조양(朝陽)이요

하나는 백무(白霧)로 띠하고 섰는 검푸른 산이요

그리고 끝으로 하나는 모래와 시내가 닿는 가름 사이에

법열(法悅) 속에 자차(咨嗟)하고 섰는 백의(白衣)의 일존재(一存在)로다.

그렇다. 그는 이 악몽(惡夢)에서 소스라쳐 존재(存在)된 일백의(一白衣)이다.

그는 궤짝 속에서 몸부림하고 울었었다

이제 그는 영화(靈化)된 조양(朝陽)을 안고

흐르는 물결을 멀리 가리키고 섰나니

썩었던 배 속과 가슴 속에는

아침 기운이 청상(淸爽)하게 넘쳐 있노라

그 더욱이 구슬 같은 소리로 넘나는 한 마리 새를 창공(蒼空)에서 봄이랴

전원(田園)의 새벽!

산은 아직도 검고 골은 아직도 흐리고 내는 아직도 희려 하지 않는다.

그러나 모든 검음은 땅으로 스며들며

광명은 동천(東天)에서 솟아나나니

가슴 속에서 흘러나나니

들어라

황소의 울음소리 넓은 들 위에서 세상을 흔들지 않느냐

청상(淸爽)한 공기로 가슴에 가스를 불어 버리고

맑고 찬 바위 틈 흐름에서 네 몸을 재계(齋戒)하라

그리하고 팔아름 속에 검은 흙을 움켜 보아라

예천(醴泉)다운 향내를 기껏 양껏 마셔 보리라

호미와 괭이가 하늘 땅으로 들어나르는 곳에

보리, 벼, 기장, 곡식이

땅속에 뿌리박고 하늘에서 춤추노라

달빛을 물속에 보며 명상(冥想)의 연화보(蓮花步)를 헛뿌려 갈 제

주낙을 떨쳐 든 마을 사람을 벗은 채로 별빛에 봅니다

더구나 절후(節候)가 빠른 산중의 바람은 옷깃을 가만히 쥐어짜게 합니다

풀끝으로 이슬이 굴러 오를 제

모래를 밟아 가며 거닐었노라

별 하나, 별 셋, 별 둘

유리창 하늘 위에는

달이 소리 없이 둥그노라

검은 산이 무겁게 깔리고

여울 소리에 가슴은 소름치노라

견우(牽牛)와 직녀성(織女星)이 보이랴마는

잎끝에 걸리는 바람결에

버러지 울음을 먼저 듣노라

유연(悠然)히 과거를 회상(回想)하고 미래를 추량(推量)하면서
노래로 날과 밤을 이어 보내려 합니다.

이향(移鄕) 후의 첫 인상(印象)
1926년 8월 26일

와제(瓦製) 보살두상(菩薩頭像)
나의 귀중품

① 품명—와제(瓦製) 보살두상(菩薩頭像).

② 가격—일금 삼십 전(錢).

③ 유래—1934년 다 늦어 가는 어느 모추(暮秋)의 저녁, 어떠한 여인이 와서 고물(古物)을 하나 사라고 내민 것이 흙으로 만든 이 불상(佛像)이다.(도판 1) 몸은 없고 머리뿐이요, 머리도 원상(圓像)이 아니라 반육부조(半肉浮彫)다. 길이 이 촌 구 푼 오 리, 폭 이 촌 오 푼, 결발(結髮)의 솜씨, 안면(顔面)의 조법(彫法), 묻지 않아도 고려불(高麗佛)이다. 얻은 곳을 물으니, 개성부청(開城府廳) 앞 냇가 모래자갈돌 틈에서라고 한다. 즉 고려대의 앵계천(鸎溪川)이니, 이 냇가는 봉선사(奉先寺)·미륵사(彌勒寺)에서 흘러나와 수창궁(壽昌宮) 민천사지(旻天寺址)로 흘러 나가는 물이니 고려대 명찰(名刹)의 좌우 틈바구니에서 얻은 물건이다. "이십 전에 팔겠소?" 하니까 십 전만 더 달라기에 서슴지 않고 삼십 전을 주고 샀다. 이것이 나의 귀중한 보물이 되어 있으니, 그 이유는 얻은 자리가 명백한 고적(古蹟)에서라는 것보다도 그 조형식(造形式)의 기이함에 있다.

　대저 고려의 불상을 쳐 놓고 큰 것은 조분(粗笨)에 흐르지 않는 것이 없고 소상(小像)은 섬약(纖弱)에 흐르지 않는 것이 없다. 미술적으로 볼 만한 것은 실로 십지(十指)로 헤아릴 만하다. 그리하고 그 형식은 대개 신라대의 형식을 이어받고 다소 송(宋)·원(元)의 형식을 가미한 것이 통식(通式)이 되어 있

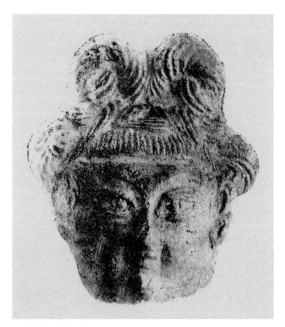

1. 와제 보살두상.

다. 나마(喇嘛)의 영향을 받은 것도 물론 많아졌다. 그러나 눈의 표정이 한결같이 봉안(鳳眼)이라 하여 일자(一字)로 가늘고 긴 형식을 갖고 있는 것이 통식이 되어 있다. 그런데 이 보살상(菩薩像)의 눈은 삼각적(三角的)으로 크게 뜨고 있어 보살상으로 과도의 진에(瞋恚)의 표정을 하고 있다. 이러한 표정은 조선의 불상 중에서 보기 어려운 특색이요, 북만(北滿)의 요(遼)·금(金) 유지(遺址)에서나 얻어 볼 수 있는 형식이다. 그것을 나는 조선에서 얻어 가졌다. 실로 삼십 전으로 논지(論之)할 물건이 아니다. 요·금의 형식이라면 거란(契丹) 계통의 형식인데, 거란 계통의 형식이 고려조에 있게 된 것은 『고려도경(高麗圖經)』에 설명되어 있다. "亦聞契丹降虜數萬人 其工伎十有一 擇其精巧者 留於王府 比年器服益工 또 듣자니, 거란의 항복한 포로 수만 명 중 기술이 정교한 자 열 명 중에 한 명을 공장(工匠)으로 골라 왕부(王府)에 머무르게 하여, 요즈음 기명(器皿)과 복장이 더욱 공교해졌으나" 운운이라 하였지만, 불상에서 거란 형

식을 찾을 수 있는 것은 아마 이것을 두고는 다시 없을 것 같다. 오동갑(梧桐匣)에 솜으로 싸고 싸서 심심하면 들여다보고 있다.

만근(輓近)의 골동수집(骨董蒐集)

천하를 기유(覬覦)하던 초장왕(楚莊王)이 주실(周室)의 전세보정(傳世寶鼎)의 경중(輕重)을 물었다 하여 "문정지경중(問鼎之輕重)"이라는 한 개의 술어(術語)가 정권혁계(政權革繼)의 야심에 대한 숙어(熟語)로 사용케 되었다 하는데, 이 고사(故事)를 이렇게 해석하지 말고 관점을 고쳐서, 초장왕이 일찍부터 골동벽(骨董癖)이 있던 이로, 보정(寶鼎)이 탐이 나서 보정을 얻기 위하여, 또는 될 수 있으면 훔쳐만 내오려고 경중을 물었으나 훔쳐만 내오기에는 너무 무거웠던 까닭에, 조그만치 보정만 훔치려던 것이 변하여 크게 천하를 뺏으려는 마음으로 되었는지도 알 수 없는 일이다. 이렇게 보면, 애오라지 보정 하나를 귀히 여기다가 군도(群盜)가 봉기하는 춘추전국(春秋戰國)의 시대를 현출(現出)시킨 주실(周室)의 골동벽도 상당한 것이라 할 만하다.

노자(老子)가 "不貴難得之貨하여 使民不爲盜라 얻기 어려운 재보(財寶)를 귀중히 여기지 않으면, 백성들은 도둑질하는 일이 없을 것이다"[1]고 경구(警句)를 발(發)하게 된 것도 주실의 이러한 골동벽이 밉살스러워서 시정(時政)을 감히 노골적으로 비난할 수 없으니까 비꼬아 말한 것인지도 알 수 없는 일이다. 근자에 장중정(蔣中正)이 골동을 영국엔가 전질(典質)하고서 수백만 원의 차금(借金)으로 정권의 신로(新路)를 개척하련다는 소식이 떠돈 지도 오래였다.

골동이라면 일본에서는 '가라쿠타(雅樂多)'라 번역하고 조선에서는 어른의 장난감으로 아는 모양인데, 장난감으로 말미암아 사직(社稷)이 좌우되고

정권(政權)이 오락가락한다면 장난감도 수월한 장난감이 아니요, 특히 상술한 바와 같이 상하 사오천 재(載)를 두고 골동열(骨董熱)이 변치 않고 뇌고(牢固)히 유행되고 있다면 그곳에 무슨 필연적 이설(理說)이 있어야 할 것 같지만, 필자를 골동의 하나로 취급하려 드는 편집자로부터 골동설(骨董說)의 과제를 받기까지 생각도 없이 지났다면 우활(迂闊)도 적지 않은 우활이다.

하여간 초장왕·장중정의 영향만도 아니겠지만, 조선에도 근자에 골동열이 상당히 올라서 도처에 이야깃거리가 생기는 모양이다. 한번은 경북 선산(善山)서 자동차를 타려고 그 정류장인 모 일본인 상점에서 시간을 기다리고 있다가, 그 집 주인과 말이 어우러져 내 눈치를 보아 가며 하나 둘 끌어내어 보이는데, 모두 고신라(古新羅)의 부장품(副葬品)들로 옥류(玉類)·마형대구(馬形帶鉤)·금은장식품(金銀裝飾品), 기타 수월치 않은 물건이 족히 있었다. 묻지 않은 말에 조선 농민이 얻어 온 것을 사서 모은 것이라 변명을 하지만, 눈치가 자작(自作) 도굴(盜掘)까지는 아니한다 하더라도 사주(使嗾)는 시켜 모을 듯한 자이었다. 그자의 말이, 선산의 고분(古墳)은 구로이타 가쓰미(黑板勝美) 박사가 도굴을 사주시킨 것이라는 것이다. 어느 날 구로이타 박사가 선산에 와서 고분을 발굴한 것이 기연(起緣)이 되어 가지고 고물열(古物熱)이 늘어 도굴이 성행케 되었다는 것이니, 일견 춘추필법(春秋筆法)에 근시한 논리이나 죄상(罪狀)의 전가(轉嫁)가 가증스럽기도 하였다.

조선에서의 고분 도굴은 이미 삼국(三國) 말기에 있었으니, 오늘날 고구려, 백제대의 고분이 하나도 성하지 못한 것은 나당연합군(羅唐聯合軍)의 유린의 결과로 추측되고, 고분의 도굴이란 것은 중국 민병(民兵)의 전위(專爲) 특색같이 말하나 『고려사(高麗史)』를 보면, 익산(益山) 무강왕릉(武康王陵)의 도굴이라든지 무릉(武陵)·순릉(純陵)·후릉(厚陵)·예릉(睿陵)·고릉(高陵) 등 기타 제릉(諸陵)의 피해가 고려인의 손으로, 또는 몽고·왜구 등으로 말미암아 적지 않게 도굴되었다. 근자에는 개성(開城)·해주(海州)·강화(江

華) 등지의 고려 고분이 여지없이 파멸되었으니, 옛적에는 오직 금은(金銀)만 훔치려는 도굴이었으나 일청전쟁(日淸戰爭) 이후로부터는 도자기(陶磁器)의 골동열에 눈뜨기 시작하여, 요즘 오륙 년 동안은 전산(全山)이 벌집같이 파헤쳐졌다.

봉분(封墳)의 형태가 조금이라도 남은 것은 벌써 초기에 다 파먹은 것이요, 지금은 평토(平土)가 되어 보통 사람은 그것을 분묘(墳墓)인지 무엇인지 분간치 못할 만한 것까지 '사도(斯道)의 전문가'(?)는 놓치지 않고 잡아낸다 한다. 그들에게 무슨 식자(識字)가 있어서 그런 것이 아니요, 철장(鐵杖) 하나 부삽 하나면 편답천하(遍踏天下)가 아니라 편답분롱(遍踏墳壟)을 하게 되는데, 철장은 의사의 청진기 같은 역할을 하는 것이요, 부삽은 수술도(手術刀) 같은 역할을 하는 것인데, 철장으로 평지라도 찔러 보면 장중(掌中)에 향응(響應)되는 촉감만으로도 그 속의 광실(壙室)의 유무는 물론이거니와 기명(器皿)의 유무, 종류, 기타 내용을 역력세세(歷歷細細)히 알 수 있다 하며, 심한 자는 남총(男塚)인지 여총(女塚)인지 노년총(老年塚)인지 장년총(壯年塚)인지 소년총(少年塚)인지까지 알게 된다 하니, 듣기에는 입신(入神)의 묘기(妙技) 같기도 하나 예까지는 눈썹을 뽑아 가며 들어야 할 것이다. 하여튼 청진(聽診)의 결과 할개(割開)의 요(要)가 있다고 인정되는 때는 부삽으로 흙만 긁어내면 보물은 벌써 장중에서 놀게 되고, 요행히 몇낱 좋은 물건이라면 최저 기십 원으로부터 기백 원, 기천 원까지는 자본 안 들이고 낭탁(囊橐)하게 되니 이렇게 수월한 장사도 없을 것이다. 그러나 가엾게도 조선의 '슐리만'들은 발굴에 계획이 없을뿐더러 발굴품(發掘品)의 처분에도 난잡한 흠이 적지 않다.

우선 그것이 정당한 발굴이 아니요 도굴인 만큼 속히 처분해야겠다는 겁념(㤼念)도 있고, 속히 체전(替錢)하려는 욕심도 있어, 돈 될 만한 것은 금시에 처분하되 그렇지 않은 것은 파괴유기(破壞遺棄)하여 후에 문제될 만한 증

거품을 인멸(湮滅)시킨다. 혹 동철기(銅鐵器) 같은 것은 금이나 은이나 아닐까 하여 갈아 보고, 금은으로 만든 것은 금은상점(金銀商店)으로 가서 금은 값으로 처분하고 마는 모양이다. 도자(陶磁) 같은 것은 정통적인 것만 돈 될 줄 알고, 학술상으로 보아 가치가 있다든지 골동적(骨董的)으로 특히 재미있을 것 같은 것은 모르고 파기하는 수가 많다.

이리하여 귀중한 자료가 소실되는 반면에 갓 나온 고물도굴상(古物盜掘商) 중에는 몹쓸 물건까지도 고물이면 귀중한 것인 줄 알고 터무니없는 호가(呼價)를 하는 우(愚)도 적지 않다. 이러한 사람들 손에 발굴되는 유물이야 어찌 가엾지 아니하랴마는, 덕택에 과거 삼사십 년까지도 고분에서 나온 것이라면 귀신이 붙는다 하여 집안에 들이기커녕 돌보지도 않던 이 땅의 미신가(迷信家)들이 자기네 신주(神主) 이상으로 애지중지하게 된 것은 무엇보다 치사(致謝)할 노릇이요, 이곳에 예술신(藝術神)의 은총보다도 골동으로 말미암아 생겨나는 재화(財貨)의 위세를 한층 더 거룩히 쳐다보지 아니할 수 없다.

이 점에서만도 마르크스(K. Marx)를 기다리지 않고라도 "경제가 사상을 지배한다"는 진리를 발견할 수 있다. 더욱 골동에 대하여는 완전한 문외한이었던 사람들도 한번 그 매매(賣買)에 간섭되어 맛들이기만 하면 골동에 대한 탐닉이 기하급수적으로 늘게 된다. 이런 기맥(氣脈)에 눈치 빠른 브로커는 이러한 기세를 악용하여 발호(跋扈)하게 된다. 근일 경성(京城)에는 불상(佛像)·고동철기(古銅鐵器)들이 많이 도는 모양인데, 조금 주의해 보면 1930년대를 넘었을 고물(古物)이 없다. 기물(器物)의 형(形)이라든지 양식으로써 식별하라면 이것은 요구하는 편이 무리일는지 모르지만, 동철(銅鐵)의 색소 등으로 분간한다면 웬만한 상식만 있으면 될 만한 것을 번번이 속는다.

우선 알기 쉬운 감별법을 들자면, 동철기에는 전세고색(傳世古色)과 토중고색(土中古色)과 수중고색(水中古色)의 세 가지를 구별하는데, 조선의 동철

기라면 대개 토중고색이 있을 뿐이요, 전세고색이나 수중고색은 없다 하여도 가(可)하다. 전세고색이라는 것은 세전(世傳)하여 사용하는 가운데 자연히 생겨난 고색이니, 속칭 '오동색(烏銅色)'이라는 색소에 근사(近似)하여 불구류(佛具類)에서 다소 볼 수 있을 뿐이요, 토중고색이라는 것은 토중(土中)에서 생긴 고색인데, 심청색(深靑色)을 띤 것이 보통인데 위조하는 것들은 흔히 후자 토중고색의 수창(銹鎗)이 많으나, 그러나 단시일간에 창색(鎗色)을 내느라고 유산(硫酸) 같은 것을 뿌린다든지 오줌독에 담가 둔다든지 시궁창에 묻어 둔다고 하며, 대개는 소금버캐 같은 백유(白乳)가 둔탁하게 붙어 있고 동철(銅鐵)의 음향도 청려(淸麗)치 못하다. 특히 불상 같은 것에는 순금은(純金銀)으로 조성된 것이 지금은 절대로 없는 것으로 알고 있는 것이 가할 것이요. 동표(銅表)에 그윽히 보이는 도금의 흔적만 가지고 갈아 본다든지 깎아 본다든지 하여 모처럼 얻은 귀물(貴物)을 손상하지 말 것이며, 혹 기명(記銘)이 있는 예도 있으나 대개는 의심하고 들이덤비는 것이 가장 안전한 편이다.

특히 용모라도 좀 얌전하고 의문(衣文)도 명랑히 되었거든 오사카(大阪) · 나라(奈良) · 교토(京都) 등지의 미술학생의 조작인 줄 알 것이며, 조선서 조작된 것 중에는 진유(眞鍮) 덩어리에 마려(磨鑢)의 흔적이 임리(淋漓)한 것이 많고, 아주 남작(濫作)에 속하는 것으로는 아연으로 주조된 것이 있다. 뿐만 아니라 일반이 미술사적으로 말하더라도 지금 돌아다니는 종류의 불상들은 대개 촌척(寸尺)에 지나지 않는 소금상(小金像)들인데, 조선에서 소금상으로 미술적 가치가 있는 것은 삼국시대와 신라시대의 불상에 한하였다 하여도 가하다. 그런데 삼국시대의 불상은 원체 많지 못한 것이며, 신라시대의 불상이라도 우수한 작품은 거의 박물관에 수장되어 있어 가히 볼 만한 것은 민간에 들게 되지 아니한다. 경성의 누구는 현재 창경원박물관(昌慶苑博物館)에 진열되어 있는 삼국기(三國期) 미륵상(彌勒像)의 모조품을 사 가지고

하는 말이 "어느 날 믿을 만한 사람한테서 저것을 샀는데, 그 후 똑같은 것이 다시 나오지를 아니하는 것을 보니까 저것이 진자(眞者)임이 틀림없겠지요?" 한다. 이런 사람을 오메데타이히토(お芽出度い人)라 하는데, 백발이 성성한 자가 그런 소리를 하는 것을 보니까 한편 가엾기도 하였다. 어떤 놈이 몹시도 골려 먹었구나 하였지만, 오히려 이러한 숙맥(菽麥)의 부옹(富翁)이 있는 덕택에 없는 사람이 살게 되는지도 알 수 없다. 이러니저러니 하여도 사는 사람은 돈 있는 사람이요 파는 사람은 돈 없는 사람이니, 그 돈 있는 자가 하나님의 아들 같은 자가 아니요 현해(玄海)를 건너와서 별짓을 다하여 축적한 돈이니, 이악보악(以惡報惡)으로 그런 자의 욕안(慾眼)을 속여서 구복(口腹)을 채우기로 유태인(猶太人) 배척하듯 그리 미워할 것도 없다. 이러한 것은 오히려 나은 편이요, 개성 지방에 도자기열(陶磁器熱)로 말미암아 위조기매(僞造欺賣)도 그럴듯하게 연극이 꾸며진다.

어스름한 저녁 때, 농군(農軍)같이 생긴 자가 망태에 무엇을 지고 누구에게 쫓겨 드는 듯이 들어와 주인을 찾으면 누구나 묻지 않아도 고기(古器)를 도굴하여 팔러 온 자로 직각(直覺)하게 된다. 궐자(厥者)가 주인을 찾아서 가장 은근한 태도로 신문지(新聞紙)에 아무렇게나 꾸린 물건을 꺼내 보이니 갈데없이 고총(古塚)에서 갓 꺼내 온 듯이 진흙이 섞인 청자(靑瓷) 산예(狻猊)의 향로! 일견 시가 수천 원은 될 것인데 호가(呼價)를 물어보니 불과 사오백 원! 이미 욕심에 눈이 어두운지라 관상(觀相)을 하니까 궐자(厥者)가 꽤 어리석게 보이므로 절가(折價)하기를 오할(五割), 궐자도 그럴듯하게 승강이를 하다가 못 이기는 체하고 이삼백 원에 팔고 달아나니 근자에 드문 횡재라고 혀를 차고 기뻐하던 것도 불과 하룻밤 사이! 밝은 날에 다시 닦고 보니 진남포(鎭南浦) 도미타공장(富田工場)[3]의 산물(産物)과 유사품! 가슴은 쓰리고 아프나 세상에서는 이미 골동감정(骨董鑑定) 대가(大家)로 자타가 공인하게 된 지 이구(已久)에 면목이 창피스러워 감히 발설도 못 하나 막현어은(莫顯於

隱) 격으로 이런 일은 불과 수일에 세상에 짝자그르하니 호소무처(呼訴無處), 고물이라면 진자(眞者)라도 이제는 손을 못 대겠다는 무의식 중에 자백이 나오는 예(例), 이러한 것이 비일비재하게 소식망을 통하여 들어오는 한편, 호의(好意)로 위조니 사지 말라 지시하여도 부득이 사서 좋아하는 사람, 이러한 예는 한이 없다.

심한 자는 우동집의 간장 독구리, 이쑤시개집 같은 것을 가져와서 진위(眞僞)를 묻는다. 원래 진위는 보는 사람에게 있는 것이요 물건 자체에는 신고(新古)가 있을 뿐이다. 신고를 묻는다면 대답할 수도 있으나, 진위를 묻게 되면 문의(問意)를 제일 몰라 대답할 수 없다. 진위의 문제와 신고의 구별을 세워 물을 만하면 그러한 물건을 가지고 다니지도 아니할 것이니까, 문제하는 편이 이것도 무리일는지 모르겠다. 그런가 하면, 물건을 꺼내어 보이지도 않고 우선 물건의 설명을 가장 아는 듯이 하고 나서 결국 꺼내어 보이는 것이 신조(新造), 그러던 사람도 이력(履歷)이 나기 시작하면 불과 사오 개월에 근만 원을 벌었다는 소식이 도니, 알 수 없는 것은 이 골동세계의 변화이다. 이러한 소식이 한번 돌고 보면 너도나도 허욕(虛慾)에 떠도는 무리가 우후의 죽순처럼 고물(古物)! 고물! 하고 충혈이 되어 돌아다니니, 실패와 성공, 기만과 획리(獲利)는 양극삼파(兩極三巴)의 현황(眩煌)한 파문을 그리게 된다.

예술품에는 정가(定價) 없다 하지만 골동 쳐 놓고 가격을 묻는 것은 우극(愚極)한 일이다. 일 전이고 천 원이고 흥정되는 것이 값이고 보니 취리(取利)의 묘(妙)는 오직 방매(放賣) 기술에 달렸지만, 적어도 골동을 사려는 자가 평가를 묻는다는 것은 격에 차지 않는 일이다. 요사이 신문에도 보였지만, 박물관에서 감정한 것이라 하여 석연(石硯) 하나에 기만 원이라는 데 속아서 수백 원을 견탈(見奪)한 자가 식자계급(識者階級)에 있다 하니, 그 역시 제 욕심에 어두워 빼앗긴 것으로 속인 자를 나무랄 수 없는 일이다. 박물관에서는 결코 장사치의 물건을 감정도 해 주지 않지마는, 감정을 해 준다손

치더라도 수천, 수만짜리를 그렇게 명문(明文) 한 쪽 없이 구설(口說)로만 증명하여 줄 리가 없다. 물건 가진 자가 제 물건 팔기 위하여 무슨 조언작설(造言作說)을 못 하랴.

그것을 그대로 믿고 속아 사는 자가 가엾은 우자(愚者)가 아니고 무엇이랴. 물건을 기매(欺賣)하는 자는 오죽한 자이랴만 그것을 속아 대접하는 것은 요컨대 제 욕심에 제가 빠져 들어간 자작얼(自作孽)에 지나지 않는 것이니, 수원수변(誰怨誰辯)이지, 오히려 속았거든 속히 단념체관(斷念諦觀)하는 것이 달자경역(達者境域)에 조금이라도 가까워질 것이다. 그러므로 누구는 애당초에 물건의 유래를 따지지 않고, 신고(新古)를 가리지 않고, 물건 그 자체의 호불호(好不好)를 순전히 미적 판단에 입각하여 사는 사람이 있다. 이것이 오히려 현명한 편이다. 애오라지 유래를 찾고 신고를 가리고 하는 데서 파(波)가 생기는 법이다. 물건의 유래를 찾고 신고를 차리자면 자기 자신이 그러한 식견(識見)을 갖고 있어야 물건도 비로소 품격이 높아지는 것이요, 골동의 의의도 이곳에 비로소 살게 되는 것이다.

남의 판단과 남의 품평(品評)은 오히려 법정에 선 변호사의 역할에 지나지 않는 것이다. 자기가 항상 주석판사(主席判事)가 될 만한 식견이 없다면 골동에 손을 대지 않는 것이 옳은 일이다. 골동이라 하면 단지 서양 말의 '큐리오(curio)'라든지 '셀텐하이트(Seltenheit)'라든지 '브리카브라크(bric-à-brac)'와 글자도 다를뿐더러 발음도 다르고 내용까지도 다른 것이다. 골동은 '비빔밥'이 아니요 '가라쿠타(雅樂多)'뿐이 아니다. 그러한 반면(反面)의 성질도 있기는 하나 동양에서의 골동 정의를 정당하게 내리자면 "역사와 식견과 인격을 요하는 취미 판단의 완상(玩賞) 대상이라"고 할 것이다. 그것은 역사 즉 전통을 요하는 것으로, 소위 하코가키〔箱書, 유서(由緖)〕라는 것이 중요시되는 것이며 식견을 요하는 것이므로 개인주의적 윤리성을 띠고 있는 것이다.

천리구(千里駒)도 백락(伯樂)[4]을 기다려서 비로소 준특(駿特)해지고 용문

(龍門)의 오금(梧琴)도 백아(伯牙)[5]를 기다려 비로소 소리나듯이, 골동도 그 사람을 만나지 못하면 가치와 의의가 발휘되지 못하는 것이다.

반면에 골동의 폐해는 또한 이러한 특성에 동존(同存)하여 있다. 전통을 중요시하므로 완고(頑固)에 흐르기 쉽고, 식견을 중요시하므로 여인동락(與人同樂)의 아량이 없고, 인격을 중요시하므로 명분에 너무 얽매이게 된다. 고만(高慢)하고 편벽(偏僻)되고 고집된 것이 골동이다. 가질 만한 사람이 아닌 곳에 물건이 있는 것을 보면 조만간 누가 찾아갈 입질물건(入質物件)을 찾지 못하고 유질(流質)된 물건으로밖에 아니 보인다. 따라서 가지고 있는 사람까지도 전당포 수전노(守錢奴)의 전주(錢主)로밖에는 더 보이지 않는다. 요사이 이러한 전당포주가 매일같이 늘어 간다. 이곳에도 통제의 필요가 없을는지?

고서화(古書畵)에 대하여

골동(骨董) 중에서 왕위(王位)를 점하고 있는 것은 서화(書畵)일 것이니, 다른 골동은 문자(文字)가 부차적 의의를 갖고 있는 것이므로 혹 식자(識字)가 부족한 사람이라도 애완(愛玩)할 수 있으나, 서화라는 것은 반드시 식자가 중심 문제이므로 생판 무식(無識)으로는 애완할 수 없는 탓에 다른 골동보다 한층 고위(高位)에 처하여 있다. 식자라 하여도 보통의 식자가 아니라 사도(斯道)에 대한 다소의 온축(蘊蓄)이 없으면 아니 되는 것이니, 섣불리 일지반해(一知半解)의 지식만 가지고 서화를 운위(云謂)하였다가는 웃음거리가 되는 수가 많다.

오늘날 공자(孔子)님 글씨라고 하여 도쿄(東京)에까지 감정을 받으러 간다는 우한(愚漢)은 문제 외요, 소위 역사의 대가(大家)라는 이도 1930년 이후의 운란(雲蘭)을 걸어 놓고 그 해박한 지식을 기울여 가며 유서(由緒)를 그럴 듯하게 설명하는 치기(稚氣)는 흉 될 것도 없고 허물 될 것도 없다.

서화골동계(書畵骨董界)의 생기(生氣)라는 것은 이러한 화제가 설왕설래케 되는 곳에 있는 까닭이다. 안물(贋物)을 하나도 잡지 않고 진품만 가지고 있다는 사람은 무서워서 접근할 수 없는 것이다. 완전은 오직 신의 별명이니, 신 아닌 사람이 완전하다면 그것은 사람이 아니요 신이니, 무섭다 안 할 수 없다.

조선의 서화 감정으로 제일 꼽을 만한 모(某) 노대(老台) 같은 이도 "飯神

仙"이란 선면(扇面) 석 자(字)가 평생에 처음 보시는 추사(秋史)의 득의필(得意筆)이라 하여 기와(起臥)에 항상 애완하고 계셨다 한다. 그러나 이 "飯神仙"의 구는 옥수(玉垂) 조면호(趙冕鎬)의 시고(詩稿)에 "天下無雙花富貴 人間第一飯神仙 천하에 짝이 없는 화려한 부귀이니, 인간 세상의 제일가는 밥 먹는 신선일세"이란 구절이 있어서 후에 선면 석 자가 옥수의 필적임이 판명되었다 하니, 이만큼 되면 사실로 서화를 감히 안다고 할 수 없다.

사람은 이러한 경험을 한번 당해야 겸손해지나니, 적어도 낙관이 확실치 못한 것을 가지고 수모(誰某)의 작(作)이라 단안(斷案)을 내리는 것까지도 심하게 말하면 피하여야 하겠다. 같지 않은 자가 고서화의 폭우(幅隅)에 수모진적(誰某眞跡)을 수모배관(誰某拜觀)이라고 감정(鑑定)의 레테르(letter)를 붙인다든지, 무낙관(無落款)이거든 무낙관대로 두어두면 누구의 작품인 줄은 모르더라도 진적(眞跡)으로 행세할 호품(好品)들을 가낙관(假落款)을 써 붙임이라든지, 이보다 고서화의 진가(眞價)를 위하여 삼가기를 바라는 것이다.

서양에서는 수모필적(誰某筆跡)에 근사(近似)한 필적은 수모학파(誰某學派)의 작품이라 통칭하나니, 예컨대 티치아노(V. Tiziano)에 근사한 필적의 화폭이 있다면 '티치아노 학파의 그림'이라 하고, 보티첼리(S. Botticelli)에 근사한 필적은 '보티첼리 학파의 그림'이라고 부른다.

이것이 정당하다고 할 수 있으니, 동양에서도 이만큼 겸손한 태도로 서화에 임한다면 서화가 얼마나 더 행복될는지 알 수 없다. 예컨대 조선 근세에서는 단원(檀園)을 제일인(第一人)으로 치기 때문에 필법(筆法)만 유사하면 으레 단원으로 단정해 버리고, 심하면 새로운 낙관까지들도 하는데 폐해는 이런 곳에서 적지 않게 나타난다. 단원의 계통을 따지자면 복헌(復軒) 김응환(金應煥)의 제자라 하는데, 복헌의 필법을 전한 사람으로 그의 종자(從子)되는 긍재(兢齋) 김득신(金得臣)이 있고, 초원(蕉園) 김석신(金碩臣)이 있고,

김득신의 아들 김수종(金秀鍾)도 있으니, 웬만한 소폭(小幅)쯤이야 낙관만 확실치 못하다면 누구의 필적인지 분간할 수도 없을 것이다. 현재 이왕가박물관(李王家博物館)에 있는 단원의 〈투견도(鬪犬圖)〉라는 것도 날인(捺印)은 후인(後人)의 장난이요 원래 작자 불명의 작품인 것이다. 화폭도 완전한 것이 아니어서 인적(印跡)도 그 자리를 얻지 못하고 있고, 단원의 필치로 보기에는 너무 치밀한 흠이 있다. 오히려 그 필법에는 남리(南里) 김두량(金斗樑)의 필법과 유사한 점이 많은 작품이다.

그러나 서화계(書畫界)에서는 이만한 위조는 보통이요, 아주 의식적으로 서화의 전필법(全筆法)을 본떠 위조하는 것이 많다. 겸재(謙齋) · 혜원(蕙園)의 그림이 조선에서는 현재 가장 많이 위조되는 듯싶다. 겸재의 득의필(得意筆)이라 하여 가장 자랑하고 있는 모(某) 부옹(富翁)의 소장품을 본 적이 있었는데, 얼른 보기에 근사는 하나 어디인지 필법의 상위점(相違點)이 숨길 수 없이 나타나 있으므로 그 점을 들추어 말하였으나 종시(終始) 믿지 않았다.

이때 필자에게는 번듯한 묘책이 떠올랐다. 그것은 다름이 아니라 그 화폭은 소위 사(紗)라 하여 모시보다 올눈이 더 큰 마포(麻布)를 백지로 배부(背付)한 것인데, 그 백지만은 누가 보든지 새로운 것이었다. 한데, 사의 성질이 그 자체로서는 올눈이 큰 탓에 묵채(墨彩)를 받지 못하므로 백지로 배부하여 사용하는 것인즉, 배지(背紙)가 다르게 난다면 사폭(紗幅)에는 그림이 남지 못하게 되는 것이니, 이 점에서 배지가 새롭다면 그 화폭은 필연적으로 신화(新畫)라고 아니 할 수 없다. 이 점을 들어 그 안물(贗物)임을 입증함에 이르러 그럴싸하게 듣기는 하되 원체 준 값이 억울하였던지 빙석(氷釋)지는 못하고 고집만 부리고 있는 경우를 당하였다. '구하기 어려운 중생(衆生)이여!' 하고 속으로 부르짖고 나왔지만, 이때에 하나 진리로 얻은 것은 남의 소장품에 대하여 절대로, 또는 될 수 있으면 진위(眞僞)를 말하지 않는 것이 옳은 일이라고 생각하였다. 간접으로 진위를 말하여도 상관없는 경우도 있을 것이

요, 직접 면접(面接)되어 진위를 말하여도 악감(惡感)을 사지 않은 친분이 있는 사이라면 무관하겠지만, 섣불리 호의로 말하였다가도 악감을 사는 수가 있는 모양이니 삼갈 것은 이 길인가 한다.

서화(書畵)의 위조는 중국에 그 조종(祖宗)이 있다 한다. 이것은 서화의 시원(始原)이 중국에 있고, 또 남달리 서화를 귀중히 여기었던 까닭이니, 서화의 위조는 중국인을 따를 수 없다 한다.

위조의 수법을 집성한 것이 넉넉히 수십 권 책자를 이룬 것을 본 적도 있으니(지금 마침 수중에 없고 책명도 잊었다), 이러한 책자는 서화를 모으는 인사(人士), 반드시 좌우보(左右寶)로 둘 만도 하다. 중국의 서화 위조가로 역사상 유명한 사람은 미불(米芾)이었다 한다. 『패문재서화보(佩文齋書畵譜)』에 잉용(仍用)된 운어양추(韻語陽秋)의 「미불행장기(米芾行狀記)」에 의하면, 남이 소장한 고본진품(古本珍品)을 빌려다가 임탑(臨搨)한 후 임본(臨本)과 진본(眞本)을 함께 소장자에게 다시 보낸다. 그러면 소장자는 임본을 도리어 진본으로 알고 수장하고 진본은 미불에게 돌려 보낸다 한다. 이리하여 남의 고서화를 매우 많이 얻게 되었다고 하였으니 미불의 장난도 대단한 장난이다.

원래 수집가의 기벽(奇癖)이란 것은 동서고금을 막론하고 유명한 것이니 절취도장(竊取盜藏)은 으레 보통지사(普通之事)로 여긴다. 도서관마다 희도진본(稀睹珍本)은 잘 보이지 않는다 하는데, 그 이유의 태반은 이 수집가·호고가(好古家)의 악벽(惡癖)인 책장절취(冊張竊取)를 피하기 위함이라고도 한다. 누구는 도서에 삼치(三痴)라는 것이 있다 하는데, 남의 도서를 빌려 달라는 자 그 치(痴) 하나요, 도서를 빌려 달란다고 빌려 주는 자 그 치(痴) 둘이요, 빌린 도서를 정직하게 다시 반환하는 자 그 치(痴) 셋이라 한다. 이만하면 서화골동계(書畵骨董界)의 기벽이란 얼마나 대단한 것인가를 알 수 있다. 조선의 모(某) 장년(壯年) 화백이요 수집가라는 사람은 남의 것을 빌려다가

반환 안 하기쯤은 보통사(普通事)요, 심한 때는 수하(手下) 병정 한 명을 소장가의 들창 밖에 세워 두고 보이지 않겠다는 진본을 억지로 강청(強請)하여 보다가는 뚤뚤 말아서 들창을 열고 내던지면 그 병정이 가지고 달아난다 한다. 이리하여 남의 것을 강탈, 수집한다 하니, 미불과의 거리 가까운 듯하나 매우 먼 사람이다.

말이 횡로(橫路)로 들었으나, 하여간 서화골동계에서 위조가 없다면 취미의 태반은 삭감될 것 같다. 안물(贋物)은 상대자의 온축(蘊蓄)의 심천(深淺)을 계량할 수 있는 분도기(分度器)인 동시에 골동상(骨董商)의 유일한 득리상품(得利商品)이다. 중국에서는 표구(表具)에 능란한 상인이 대가의 서화를 받으러 갈 때 웬만한 두께의 종이를 가지고 가서 한 폭을 받아 오면 나중에 그것이 여러 장으로 변해진다는 것이다. 화선지 같은 종이라도 중국의 표구사(表具師) 손에 들면 여러 쪽으로 나누어진다는 것이니, 화가는 비록 한 장만을 그려 주었어도 결국 그 화가에게 감정을 받으러 오는 것은 여러 폭이 되어, 자신은 한 폭밖에 그린 일이 없는데 어쩐 셈인지 알지를 못하게 된다 한다. 이런 것은 위조라기보다 진적(眞跡)의 제일겹·제이겹·제삼겹의 그림이라 함이 가하다.

서화골동계의 이러한 죄악은, 요컨대 어디서 나는가 하면, 전에 말힌 세 가지 요소, 즉 전설·희귀·명분의 중요시에서 나오는 것이 아닐까 한다. 유서(由緒)가 깊은 것으로 남이 보통 갖지 아니한 명인(名人)의 작품을 위하여 만금(萬金)을 아끼지 아니하려는 데서 여러 가지 희비극(喜悲劇)과 죄악이 만들어진다. 골동상의 정직한 고백을 들으면, 안작(贋作)이 없으면 장사를 해 먹을 수 없다는 것이다. 가장 자본을 적게 들이고서 가장 많이 남길 수 있는 것은 안작에서라 하니, 서화골동의 수집가는 요컨대 이러한 상인의 농락에서 일희일비(一喜一悲)의 연극을 보여 주는 괴뢰(傀儡)에 지나지 않는 모양이다.

그러면 괴뢰자(傀儡子)의 손은 벗어날 도리는 없을까. 이곳에는 다만 한 가지 방법이 있으니, 전에도 말한 바와 같이 유서(由緖)·희귀(稀貴)·명물(名物)이란 세 가지 요소를 전연 무시하고, 신고(新古)를 무시하고, 작품을 순전히 호불호(好不好)·미불미(美不美)의 입지에서 판단하여 수집한다면 위조사기의 죄는 없어질 것 같다. 이렇게 된다면 골동품이란 말도 없어지게 되고 미술품만이 남게 될는지 알 수 없다. 이렇게 된다면 물론 한 가지 곤란한 점은 있다. 그것은 다른 것이 아니라 재래 동양적 예술의 정신이랄까, 목적이라 할까 그러한 것이 없어지게 되니, 이렇게 되고 보면 이곳에 제언(提言)한 골동박멸론(骨董撲滅論)도 일종 모순의 입장에 서게 된다.

　동양의 예술이라면 과거에는 곧 서화(書畵)에 한하였다고 할 만한데, 그들의 해석은 서(書)는 전기심자(傳其心者)요 화(畵)는 초기형자(肖其形者)라 하여 서화를 심의(深意)의 표현으로 보고 한 개의 인격으로 보아 서화를 한 개의 윤리규범같이 말하므로, 서화를 단지 호불호·미불미의 입지로서만은 들여다보지 않는다. 이러한 데서 명분·유서·식견의 문제가 생기게 되는 모양이니, 이것을 무시하라면 동양예술의 정신을 무시하라는 것과 같이 되니, 제언은 하였으나 곤란을 느끼지 않을 수 없다.

　동양에서 서화라 하면 그것이 중국의 서화를 뜻하는 것이 되는데, 중국의 서화라는 것이 다만 한 개의 기예(技藝)에 속하는 것이 아니라 '한 개의 인격'이라는 것을 뜻하는 것임은 이미 위에서 누술(屢述)한 바 있다. 이것은, 철학이라 하면 중국에서는 다만 한 개의 윤리철학이 있는 것과 같이, 여러 가지 기예·학술이 오직 이 윤리에서 발생되었다는 곳에 중국문화의 특색이 있을 것 같다. 특히 중국에서 회화라 하면 상형부색(象形賦色)이 전혀 예교(禮敎)를 곡달(曲達)시키기 위한 수단이요 목적품(目的品)이 아니었다.

　이러한 특색은 물론 다른 골동들과도 그 성질을 같이하였으니, 제후종(齊侯鍾)·화희(禾姬)·태공두(太公豆)·맹강준(孟姜尊)·이반(螭槃)·응태화(鷹

態盃) 등등이 모두 예교에 우의(寓意)가 있던 것으로, 결코 심정을 오열(娛悅)
시키기 위하여 존중되지 아니하였다. 이 우의와 유의(留意)라는 것을 중국에
서도 그렇거니와 조선에서도 매우 중요시하였던 모양이니, 강희맹(姜希孟)
의 논화설(論畫說)에도〔『사숙재집답(私淑齋集答)』권 7, 이평중(李平仲) 서
(書)〕

凡人之技藝誰同 而用心則異 君子之於藝 寓意而已 小人之於藝 留意而已
留意於藝者如工師隷匠賣技食力者之所爲也 寓意於藝者如高人雅士
心探妙理者之所爲也 夫子之聖也 而能鄙事 稽康之達也 而好鍛鍊 此豈留意於
彼以累其心者哉

무릇 사람이 기예에서는 비록 마찬가지일망정 마음 쓰는 것은 판이하니 군자께서는
예술에다 뜻을 붙이기만 할 뿐이요, 소인은 예술에다 진심하는 것입니다. 예술에
진심하는 것은 공사(工師)나 예장(隷匠)이 기술을 팔아서 밥을 먹는 것과 같은 것이요,
예술에다 뜻을 붙이기만 하는 것은 고인(高人)이나 아사(雅士)가 마음으로 묘리를 찾는
것과 같습니다. 공자는 성인이로되 천한 일에도 능하셨고, 혜강은 달사(達士)로되 쇠를
정련하는 일을 좋아하였으니, 이것이 어찌 저 기예에 전심하여 그 마음을 더럽게 한 것이
겠습니까.

운운(云云)이라 한 바와 같이, 부채도색(賦彩塗色)에 유의하는 것은 역식(力
食)하는 공장(工匠)의 할 바요 군자(君子)는 다만 심탐묘리(心探妙理)하여 우
의(寓意)할 따름이라 하는 것이다.

凡物之足以悅人 而不可以移人者 莫如書與畫 君子講明道德之餘 神疲體倦 射
御無所執 琴瑟無所御 將何以怡神而養性乎 若於几案間 揮毫臨紙 靜觀萬物 心
辨毫釐 手做形段 是我方寸亦一元化 凡諸草木花卉 寓之目而得於心 得於心而應
於手 神一畫則神一天機 妙一畫則妙一天機 時憑鉛墨 常與天機戲劇 其與世之宏

廓庭除 鳩集花石 羅列左右 誇耀富麗者 大有徑庭矣

　모든 물건 중에 사람을 즐겁도록 하여 사람에게서 옮겨 갈 수 없게 한 것으로는 서화만한 것이 없습니다. 군자가 도덕을 강(講)하고 밝히는 여가에 정신이 피로하고 몸이 지쳐서 활쏘기와 말달리기를 할 수도 없고, 거문고와 비파를 탈 수도 없게 되면, 장차 무엇으로 정신을 화평하게 하여 성정을 기르겠습니까. 만약 궤안(几案) 사이에 종이를 펴놓고 붓을 휘두르며 고요히 만물을 관찰하고, 마음으로 붓 끝의 이치를 분석하여 손으로 형상을 만들어내면, 내 마음이 또한 자연과 하나가 될 것입니다. 무릇 모든 초목(草木)과 화훼(花卉)를 눈으로 보고 마음으로 체득하며, 마음에 체득된 것이 손에 응하여 정신이 그림과 하나가 되면 정신이 천기(天機, 정신)와 하나가 됩니다. 때로 연묵(鉛墨)을 다룰 때마다 노상 천기와 더불어 유희하게 되면, 세상 사람들이 정원을 넓히고 화초와 괴석을 주워 모아 좌우로 나열하여 풍부하고 화려함을 자랑하는 것과 크게 거리가 있으리오.

라 하여 화용(畵用)의 중차대함을 말하였는데, 이곳에 말한 바와 같이 "寓之目而得於心하고 得於心而應於手하면 눈으로 보고 마음으로 체득하며, 마음에 체득된 것이 손에 응하면" 필연적으로 유의어예(留意於藝)라는 지경에 이를 수 있을 것 같은데, 처음부터 우의(寓意)와 유의(留意)를 독립된 별개의 것으로 견별(甄別)하고 논하여 있으니, 이런 것은 요컨대 인격주의를 너무 중요시하고 그곳에 이르는 수단은 생각지 않은 까닭이 아닐까 한다.

　화(畵)에서 유의와 우의가 종극(終極)에는 견별되겠지만 적어도 출발에서는 양립시킬 수 없으니, 주자(朱子)가 소식(蘇軾)이 예문(藝文)에 치심(致心)하는 것을 그르게 여겼다는 것도 유의와 우의의 혼돈에서 나온 윤리적인, 너무나 윤리적인 해석이 아니었던가 한다. 조선의 강인재〔姜仁齋, 희안(希顔)〕하면 조선시대에 안견(安堅)·이상좌(李上佐)와 함께 삼대 거필(巨筆)의 하나로 필자는 생각하는데, 그만한 사람도 그 행장기(行狀記)를 보면

文章詩賦 得其精粹 篆隷眞草 至於繪畵之妙 獨步一世 公皆秘而不宣 子弟有

求書畵者 公曰 書畵賤技 流傳後世祇而辱名耳 (『晉山世稿』)

　문장과 시부가 모두 그 정수를 얻었고, 전서·예서·해서·초서와 그림의 묘함에 이르기까지 그 당시의 독보적인 존재였다. 그러나 공은 모두 숨기고 말하지 않았다. 자제들이 글씨와 그림을 구하면, 공은 "글씨와 그림 같은 천한 재주가 후세에까지 전해진다면 다만 이름에 욕만 될 뿐이다"라고 하였다. (『진산세고』)[1]

　운운(云云)이라 하여 명분에 얽매여 서화를 경솔히 명(名)한 모양이니, 이 얼마나 윤리주의적이었던 것을 알 수 있다. 강희맹(姜希孟)이 다시

　若夫立本之爲其君騁技 未爲辱也 黃門之誤致傳呼苟有量者 當付一笑 何至於歸戒子孫 有自悔怨〔筆者註 曰閻立本 顯慶中 以將作大匠 代立德(立本之兄) 爲工部尙書 總章元年 拜右相封陵縣男 初太宗與侍臣 泛舟春苑池 見異鳥容與波上悅之 詔坐者賦詩 召立本俸狀 閣外傳呼畵師 閻立本是時 已爲主爵郞中 俯伏池左 硏吮丹粉 瞻坐者 羞悵流汗 歸戒其子曰 吾少讀書文辭 不減儕輩 今獨以畵見知 與廝役等 若曺愼毋習 云云〕以此知立本無他道德 能掩手技者矣 趙文敏之道德文章 班班史策 所謂多爲書與畵 所掩者特誅者 抑揚之辭耳 人以此疑其德之非全 非知文敏者也

　만약 염입본이 제 임금을 위하여 기술(技術)을 다한 것은 욕될 것이 못 되며, 황문(黃門, 내시)이 잘못해서 전호(傳呼)를 하게 된 것은 진실로 도량이 있는 자라면 마땅히 한번 웃고 말 것인데, 어찌 돌아가서 자손을 경계하며 스스로 후회하는 지경에까지 이른 것입니까. 〔필자 주에 "염입본(閻立本)이 현경(顯慶) 중에 장작대장(將作大匠)으로 입덕(立德, 입본의 형)을 대신하여 공부상서(工部尙書)가 되었다. 총장(總章) 원년에 우상(右相)에 배수되었고, 박릉현남(博陵縣男)에 봉해졌다. 애초에 태종이 시신들과 더불어 춘원지(春苑池)에서 배를 띄웠는데 특이한 새의 모습과 물결 위에 어울린 것을 보고 기뻐하여 앉아 있는 자들에게는 조령을 내려 시를 짓도록 하고 입본을 불러 모습을 취하고자 하여 쪽문 밖으로 화사 염입본을 불렀다. 이때에 이미 주작낭중(主爵郞中)이 되었는데 못의 왼편에

부복하여 그림을 그리면서 앉아 있는 자들을 바라보며 부끄러워 서글퍼져 땀을 흘렸다. 돌아가서 그 아들을 경계하여 말하기를 '내가 젊어서 글을 읽고 문장을 지었는데 여러 무리들보다 못하지 않았다. 지금 유독 그림으로써 지우를 받으니 마구간에서 일하는 무리들과 더불어 한가지이다. 너희들은 삼가고 (그림은) 익히지 말라'"라고 하였다.] 이로써 도 입본은 자기의 손재주를 엄폐할 만한 다른 도덕이 없었다는 것을 알 수 있으며, 조문민은 문장과 도덕이 역사에 뚜렷한데 그 이력이 서화 때문에 많이 가려졌다는 것은, 특히 만사[誄]를 지은 자가 잘한 일과 잘못한 일을 가려 평하는 말일 따름입니다. 사람들이 이로써 그 덕이 온전하지 않은가를 의심한다면, 문민 공을 아는 자가 아닙니다.

라 하고, 또

孔子曰 據於德 依於仁 游於藝 釋之者曰 游者玩物適情之謂也 藝者六藝也 畫者書之類而六藝之一也 君子先立乎道德之體 旁及乎六藝之用 何害爲君子也 技藝之於道德仁義 如氷炭之相反則孔子當痛絶之 不當於據德 依仁之後 更游於藝

공자의 말씀에 "덕을 굳게 지키며 인(仁)에 의지하고 예(藝)에 노닌다"라고 하였는데, 해석하는 자가 말하기를 "노닌다는 것은 사물을 완상(玩賞)하여 성정에 맞게 하는 것을 이른 것이다. 예(藝)는 곧 육예(六藝)이다"라고 하였습니다. 그림이란 글씨의 종류로서 육예의 한 부분입니다. 군자가 도덕의 체(體)에 대하여 먼저 세우고 두루 육예의 용(用)에 미친다면 군자에게 무슨 해로움이 있겠습니까. 도덕 인의에 대하여 기예가 숯과 얼음처럼 서로 반대되는 것이었다면 공자께서는 응당 통렬히 끊었을 것이니, 덕에 자리잡고 인에 의지한 뒤에 다시 예에 노닌다는 말씀을 마땅히 할 필요도 없었을 것입니다.

운운(云云)이라 한 것이, 모두 서화를 옹호한 것 같으나 실은 그 입론변설(立論辯說)이 철두철미 도덕론에 입각하여 있음을 알 수 있다.

이러한 감계관념(鑑戒觀念)은 홀로 강희맹의 독론(獨論)이 아니요 동양의 전통적 특색이며, 더욱이 조선의 유가학파(儒家學派)들로 말미암아 한층 완

미(頑迷)하게 고집되어서 나중에는 제법한 서화론(書畵論)까지도 보지 못하게 되었지만, 동양의 예술이 이와 같은 윤리주의에서 헤매는 동안 발달(?)되는 개인주의적 인격주의와 결합되어 비인간적인 인사(人士)의 서화라면 아무리 능서능화(能書能畵)에 속하는 것이라도 골동으로서의 가치는 태반 이상 감소되어 있다 하여도 가하다.

뿐만 아니라 서화의 가치란 국권(國權)의 유무·강약에 의하여 좌우되는 것을 잊어서는 아니 된다. 화(畵)는 오히려 나은 편이지만, 서(書)는 오직 국가의 유무가 그 가치를 좌우한다고 하여도 가하다. 오늘날 조선의 서(書)로서 가히 역외(域外)에 관상(觀賞)되는 종류 그 몇이 있나 헤아려 볼지어다. 금석(金石)의 탁영(拓影)은 별문제요 견지(絹紙)의 필적으로 애호되는 자 오직 김추사(金秋史)가 있을 뿐이요, 그리고 여타의 것은 김옥균(金玉均)·박영효(朴泳孝)·이완용(李完用)의 몇낱뿐이 아니냐. 이 점에 대하여는 다시 논하고 싶지 아니하니 우선 이것으로 각필(擱筆)한다.

애상(哀想)의 청춘일기

신량일기(新凉日記)

狂風―

 暴風―

쏟아지는 빗발에

여름이 쓸려 간 뒤에

회홀―

 호로로―

가을이 몰려든다

하늘 높은 소리로

딱똑 딱똑

 쓰르름 찍찍―

漆夜를 서슴지 않고

이내 가슴에 가을이 든다.

이것은 지금으로부터 팔 년 전인 1928년 8월 26일의 일기의 한 구절이다. 그때만 해도 문학청년으로의 시적(詩的) 정서가 다소 남아 있었던 듯하여 이러한 구절이 남아 있다. 물론 지금은 이러한 정서는 그만두고 일기까지도 적

지 않는 속한(俗漢)이 되어 버렸다. 일기라 하여도 그때는 문예적인 일기였다. 그러므로 날마다 한 것이 아니요, 흥이 나면 멋대로 적는 일기였다. 예컨대, 동년(同年) 8월 30일에는

비가 온다. 가을의 바다. 버러지 소리가 높아졌다.

하였고, 동년 9월 1일에는

추풍이 건듯 불기로 교외로 산책을 하였다. 능허대(凌虛臺) 가는 길에 도공(陶工)의 제작을 구경하고 다시 모래밭 위에 추광을 마시니, 해향(海香)이 그윽히 가슴에 스며든다. 벙어리에게 길을 물어 가며 문학산(文鶴山) 고개를 넘으니, 원근이 눈앞에 전개되고, 추기(秋氣)가 만야에 넘쳤다. 산악의 초토에도 추광이 명랑하다. 미추홀(彌鄒忽)의 고도(古都)를 찾아 영천(靈泉)에 물 마시고 대야(大野)를 거닐다가 선도(仙桃)로 여름을 작별하고 마니라.

하였다. 이곳에 '능허대(凌虛臺)'라는 것은 인천서 해안선을 끼고 남편(南便)으로 한 십 리 떨어져 있는 조그마한 모래 섬이나, 배를 타지 않고 해안선으로만 걸어가게 된 풍치있는 곳이다. 이 조그마한 반도(半島) 같은 섬에는 풀도 나무도 바위도 멋있게 어우러져 있고, 허리춤에는 흰 모래가 규모는 작으나 깨끗하게 깔려 있다. 이곳에서 내다보이는 바다는 항구에서 보이는 바다와 달라서 막힘이 없다. 발밑에서 출렁대이는 물결은 신비와 숭엄과 침울을 가졌다. 편편이 쪼개지는 가을 햇볕은 나에게 항상 정신의 쇄락을 도움이 있었다.

이 능허대로 이르기 전에 산기슭 바닷가에서 독 굽는 가마가 있었다. 물레〔녹로(轆轤)〕를 발로 차고 진흙을 손으로 빚어 키만한 독을 만들어낸다. 엉

성드뭇하게 얽어 맞춘 움 속에서 만들어지는 질그릇에도 가을의 비애가 성겨 있었다. 이곳에서 문학산(文鶴山)이란 고개를 넘기는 그리 어려운 것이 아니었으나, 가을 풀이 길어 길이 매우 소삽(蕭颯)하였던 모양이다. 이러한 곳에서 한참 헤매이다가 촌사람을 만나는 것처럼 기쁜 일이 또 어디 있으랴마는, 희망을 품고 물어본 그가 벙어리일 줄이야 누가 염두에나 기대하였으랴? 우연치 않은 곳에서 인생의 적막과 신비를 느꼈던 모양이다. 가을의 비극, 인생의 애곡(哀曲)은 도처에 기대치 않은 곳에 흩어져 있다. 인천을 옛적엔 '미추홀'이라 하였고 비류(沸流)가 도읍하였던 곳이라 하므로, 이곳에 '미추홀'의 고도(古都)를 찾는다 하였고, 영천(靈泉)에 물 마셨다는 것은 해안에 있는 약물터의 약물을 두고 이름이요, 선도(仙桃)로 여름을 작별하였다는 것은 그해 마지막의 수밀도(水蜜桃)나 사서 요기를 한 모양이다.

지난날 내가 지금 같은 속한(俗漢)이 되기 전에는 밤잠이 늦었다. 대개 오전 한 시 두 시까지는 쓰거나 읽거나 자지를 않고 있었다. 이러한 때 멀리서 들려오는 개구리, 맹꽁이, 두꺼비 소리가 항상 신량(新凉)의 맛을 먼저 가져오는 것 같다. 그 울음소리는 고요한 늦밤의 새파람을 곁 속에 슴게 한다. 이 바람이 스밀 때 정신은 점점 쇠락하여지나 가슴에는 비애의 싹이 돋기 시작하였다. 그때는 비애를 느끼고 적막을 느끼고 번민을 스스로 사는 것이 유일한 낙이었다. 즐거움은 번민하는 곳에 있다. — 낙재고중(樂在苦中)이라는 철리(哲理)를 스스로 터득하고 기꺼워하던 때도 이러한 밤중의 사막에서다.

가을은 논 속에서 개구리 소리를 타고, 밤이면 일어 든다. 검은 하늘의 맑은 별눈에서 반짝이는 대로 새어 나와 자리 밑으로 스며든다. 이러한 때 고요한 마음으로써 불 밑에 앉아 글을 읽어라. 쓰기는 여름에 하고, 읽기는 가을의 신량 때라. 비가 오는 밤이면 더욱 좋다.

정적(靜寂)한 신(神)의 세계

삼매경(三昧境)

어둔 밤, 무섭게 어둔 밤, 비바람에 회오리쳐 떠나가는 낙엽 소리가 소연(騷然)한 밤, 산을 뚫고 땅을 파는 모든 악령이 이 천지를 뒤집어 놓을 듯이 소연한 밤이 깊고 어두운 밤에 수도원을 찾아올 사람이 없건마는, 비바람에 섞여가며 여자의 애원성(哀怨聲)이 두터운 수도원의 문틈으로 밀려 쓸어 들 제 — 그는 이미 오래인 과거의 육욕적(肉慾的) 생활은 청산하고, 청산하려고 이 깊은 외로운 조그만 암자에서 홀로 도를 닦고 있었으나, 그러나 모든 것은 청산할 수 있었지만, 아직도 육(肉)을 멀리 떠나지 못하고 육욕(肉慾)을 깨끗이 청산치 못하고 악마와 같은 그것과 비참하게 매일같이 싸우고 있는 그에게, 조그만 암자에 비록 비바람 소리에 부르는 소리는 약하게 들린다 하더라도 그 음성에서 상상되는 젊은 여인 — 그 육(肉) —, 그는 무서움에서 떨지 않을 수 없었다. 가슴은 두근거리고, 몸은 뻣뻣하여 버리고 말았다. 그는 주문과 같이 성경(聖經)의 일절(一節)을 외우고 있었다. 밖에서는 구원의 소리가 절박하게 들려온다. 그는 문을 열지 않을 수 없게 되었다. 그는 지금에서는 사람을 구한다는 것이, 더욱이 젊은 여성을 구한다는 것이 죄악을 짓는 것과 같이 무서웠다. 그의 굳어진 사지(四肢)는 몽유병자 모양으로 부르는 소리에 무의식중에 끌려 나아가 무거운 문을 열었다. 그때 몰려 드는 비바람에 문 안에 뛰어든 여성, 그 여성에게서 내어 뿜기는 냄새 — 향기 —, 그는 예상하고 있었으나, 오랜 동안 이 수도원에서 혼자 싸우고 다투고 괴로워하

고 있던 그 실적(實賊)이 엄습함에 기색(氣塞)하고 말 지경이었다. 그는 그의 본심적(本心的) 심욕(心慾)을 억제하기에 필사의 노력을 하였다. 그는 그의 심약(心弱)을 극복하기에 성구(聖句)에 매달려 허덕이었다. 더욱이 그 여성은 우연한 미로에서 자연스럽게 한밤의 잠자리를 구(求)한 것이 아니었고, 계획적으로 이 수도승을, 과거에 번치있게 세간(世間)의 향락을 꿀같이 맛본 일이 있는 이 산간(山間)의 은사(隱士)를 다시 속계(俗界)로 끌어내리려고 침습(侵襲)한 것이다. 그러므로 여자가 파렴치를 차릴수록 수도승의 번뇌는 컸다. 그는 여자에게 따스한 페치카를 내어 주고 다른 방으로 몸을 피하였다. 그는 혼자서 십자(十字)를 긋고 성구(聖句)를 외웠다. 아마 이와 같이 열성으로 전심신(全心身)으로 십자를 그어 본 적도 평상(平常)에 없었을 것이요, 성구를 외워 본 적도 평생에 없었을 것이다. 그것은 여자 편에서 보기에는 그의 인간으로서 본능적 약점을 보이고 있는 사랑스러운 번민이었다. 구두를 벗는 소리, 양말을 벗는 소리, 윗옷을 벗는 소리, 속옷을 벗는 소리, 맨발로 방을 돌아다니는 소리—벽을 격하여, 문을 격하여 쇠망하게 들려오는 육(肉)의 소리, 육의 냄새는 수도승에게는 실로 너무나 벅찬 유혹이었다. 벅찬 유혹은 벅찬 호흡을 요구하였고, 벅찬 호흡은 과도한 독경(讀經)의 소리, 과도한 주문의 소리로 변하였다. 그것을 들을수록 여자는 승리의 미소를 띠었다. 승리는 항상 사람에게서 염치라는 것을 빼앗아 간다. 절제와 예절을 빼앗아 간다. 여자는 기어코 수도승을 불렀다. 그 소리에는 음색(淫色)이 누렇게 물들었을 것은 물론이다. 방금 죽어 넘어갈 듯이 가병(假病)을 꾀 삼아 수도승을 불러 끌었다. 승(僧)은 그것이 자기를 유혹하고, 자기를 환속(還俗)시키려는 가식(假飾)의 수단인 줄 알면서도 부름에 끌려 나가지 아니할 수 없었다. 그러나 그에게 무서운 결심—괴로움을 억제하려고 자제의 수단이 문 앞에 있던 도끼, 나무를 패기 위한 도끼에 있다. 그는 자기의 마음을 극복하고, 자기의 몸을 억기(抑己)하고, 자신 속에서 광답난무(狂踏亂舞)하고 있는

악마의 도량(跳梁)을 누르기 위하여 도끼를 들어 자기 손을 찍어 버렸다. 법의(法衣)에 피를 묻히고 말았다.

이것이 지금으로부터 십육칠 년 전 중학(中學)에 처음 입학하던 해 차 속에서 매일같이 읽던 톨스토이의 「은둔(隱遁)」이란 소설의 기억이다. 그때 어느 상급학교에 다니던 연장(年長)이던 통학생은 내가 조그만 일개 중학 일년 생으로 이런 문학소설을 읽고 있는 것이 매우 건방져 보였던지, 또는 부담스러이 보였던지는 모르나, 그것을 읽어 아느냐는 물음을 받던 생각이 지금도 난다. 지금 생각하니, 그것은 도키 아이카(土岐哀果)가 번역한 단행본이었고, 그때 얼마 아니 되어 그 책은 어느 친구에게 빼앗기고 말았다.

오늘, 끝없이 맑고 맑은 창공에 저 산을 넘고, 내를 끼고, 들을 덮어 길 넘는 뜰 앞의 풀 덤불을 스치며 기어드는 금풍(金風)을 가슴으로 맞이하며 톨스토이 작품집에서 「신부(神父) 세르게이」〔(이와나미본(岩波本) 12집〕를 찾아 다시 읽어 보았다. 휘몰아 읽다가, 벅차면 코스모스에서 눈을 쉬고, 다시 읽다가는 이름 모를 청화(靑花)에서 숨을 쉬다가 얼마 아니하여 독파(讀破)하고 보니, 인상은 다시 새로웠다. 사실, '알겠느냐'고 물음을 받을 만큼 기억하고 있던 당시 인상은 이야기로서의 일절(一節)의 기억에 불과한 것이었고, 작품의 정신을 기억하고 있던 것은 아니었다. 스토리에도 다소의 상위(相違)를 발견하였지만 그것은 문제가 아니요, 수법기교(手法技巧)에도, 예컨대 「부활(復活)」의 결말과 비슷한 서백리아(西伯利亞)로의 출분(出奔), 신을 찾아서 모든 속세적 인연을 던져 버리는 장면 등 재미있는 특성을 발견할 수 있었으나 그것도 문제가 아니요, 신을 얻기 위하여 무아(無我)에 철(徹)하고, 신을 보기 위하여 몰세간적(沒世間的)이 되고, 몰명문적(沒名聞的)이 되는 등 동양적 정신, 특히 불교적 정신이 힘차게 표현되어 있던 곳에, 소설이란 것보다도 한 개의 종교적 이설(理說)을 읽고 있는 감이 있다. "인간에 섞이어

속세간적(俗世間的) 때문에 생활하는 자에게는 안심이 없다. 안심은 사람이 사람 사이에 섞여 가면서 신에 대한 봉사를 위하여 생활할 때에 비로소 있게 되는 것이다"라는 것이 톨스토이가 이 소설의 집필 당시에 발초(拔抄) 중에 쓴 일절이라고 해제(解題)되어 있지만, 나는 이 소설의 플롯에서 '신(神)에 대하여 충실(忠實)될 방법'과 '불(佛)에 대하여 충실될 방법'이, 하나는 톨스토이를 통하여, 다른 하나는 이규보(李奎報)를 통하여 설복(說服)이 되어 있는 것을 발견하고, 성(聖)된 것에 대한 공통된 심리를 보았다. 신부(神父) 세르게이가 신을 찾기 위하여 전후(前後) 이십 년을 두고 고심참담(苦心慘憺)하였으나, 결국은 무지문맹(無知文盲)의 한 농촌의 노부(老婦) 파센카에서 '신에 충실할 방법'을 얻어 배우고 신을 다시 찾기 위하여 길을 떠났지만, 『이규보문집(李奎報文集)』 권25, 「왕륜사장륙금상영험수습기(王輪寺丈六金像靈驗收拾記)」에도 이러한 이야기가 있다. 〔번역을 하면 제한 매수가 너무 초과될 흠이 있기로 본문을 잉용(仍用)한다〕

崔侍中精安 常痛敬丈六像 以其宅之在寺之南隣 故每上官之時 則到寺門 輒下馬禮拜而後去焉 及退公則至朝宗門 又下馬再拜 步過寺門然後騎焉 凡所得新物先奉之而後敢嘗 又往往造于堂 手煎茶供養 如是者久焉 忽夢丈六告曰 汝事我誠勤矣 然不若寺之南里鷹揚府老兵之歸心也 公明日使人尋其家 果有一老兵在焉公親往訪之問曰 聞汝之常敬某寺丈六 信然耶 其敬之也又別作何般耶 對曰老僕自中風莫興 凡已七年矣 但晨夕聞鐘聲則向其處合掌而已 安更有餘事哉 公曰如是則老夫所以事佛者 其不若汝誠之至矣 由是大重其人 每受祿 輒以一斛賜之云云.

시중 최정안〔최당(崔讜)〕이 늘 장륙상을 공경했다. 그 집이 절 남쪽 이웃에 있었으므로 매일 등청할 때마다 절문에 이르면 말에서 내려 예배한 후에 갔으며, 퇴청할 때 조종문에 이르면 또 말에서 내려 재배하고 걸어서 절문을 지난 후에 말을 타곤 하였으며, 신물(新物)

을 얻으면 먼저 불상에 바친 후에 먹었다. 또 이따금 금당에 가서 손수 차를 끓여서 공양하기도 하였다. 이렇게 하기를 오래 계속하자, 어느 날 꿈에 장륙상이 이르기를, "네가 나를 섬기는 것이 참으로 성실하지만 남쪽 마을 응양부에 사는 늙은 병사가 진심으로 사모하는 것만은 못하다" 하였다. 공이 이튿날 사람을 시켜서 그 집을 찾게 하였더니 과연 한 늙은 병사가 있었다. 공이 친히 가서 찾아보고 묻기를, "들으니 네가 항상 아무 절의 장륙상을 존경한다는데 정말이냐? 그 존경하는 데는 어떠한 일을 특별히 하느냐?" 하니, 대답하기를, "늙은 제가 중풍 때문에 일어나지 못한 지가 무려 칠 년이나 됩니다. 다만 새벽과 저녁에 종소리를 들으면 그곳을 향하여 합장할 뿐입니다. 어찌 다시 다른 일을 함이 있겠습니까?" 하였다. 공이 말하기를, "그렇다면 늙은 내가 부처 섬기는 것은 성의가 너만큼 지극하지 못하다" 하였다. 이로부터 그 사람을 매우 존중하고 녹봉을 받을 때마다 일 곡(斛)씩을 그에게 주었다고 한다.

　이것은 마치 신부(神父) 세르게이가 신을 찾지 못하고 죽으려고까지 하다가 비몽사몽 간에 "파셴카에게로 가거라. 그래서 네가 이제로부터 어떻게 할 것인가, 너의 죄는 어디 있는가, 너의 구함이 어디 있을까를 배움이 좋을 것이다"라는 신탁(神託)을 받고 파셴카를 찾아간 세르게이의 문답,
　"파셴카, 그래 당신은 교회는 어떻게 하고 있소?"
　"머, 그것은 묻지도 말아 주세요. 무어라 죄스럽습니다. 아주 게을러져 버렸어요. 아이들하고 같이나 되면 단식도 하고 교회에도 가지만, 그렇지 않으면 한 달이라도 안 가는 때가 있어요. 애들만은 보내지요."
　"어째 당신만 안 가시오?"
　"실상은 누더기 입고 가면 딸이나 손자들 보이기에 부끄러워서요. 대체 새 옷이 있어야지요. 그리고 대체 게을러졌어요."
　"그러면, 집에서나 기도를 하오?"
　"그건 합니다. 그러나 그것도 시늉뿐이죠. 그래선 안 되겠다고 생각도 하죠만 어디 진정 맛이 나야지요. 그저 제 못생긴 것만 알고 있죠."

이것은 신탁으로 지시된, 이십 년 적공(積功)한 신부(神父)가 받은 한 농촌 노부(老婦)의 신신법(信神法)이다. 그는 물론 이 노부의 전후 행동을 종(綜)하여〔소설적으로 그것이 서술되어 있으므로, 이곳에다 잉용(仍用)치 않는다〕, 한 개의 진실로 '신에 충실될 방법'의 계시를 받았다. 그리하여 그는 모든 것을 던져 버리고, 신을 찾아 서백리아(西伯利亞)로 가고 말았다.

수구고주(售狗沽酒)

보음(補陰)의 묘제(妙劑)로서 조선에는 삼복(三伏)날에 개〔狗〕를 먹는 풍습이 있다. 복장(伏藏)된 금기(金氣)를 보(補)하는 의미에서일 것이다. 아전인수격(我田引水格)이지만 토용(土用)의 장어〔鰻〕보다 의방(醫方)은 역연(歷然)한 듯하다. 그러나 타일방(他一方)에서는 사군자(士君子)된 자 구육(狗肉)을 먹어선 아니 된다고 한다. 즉 구육을 먹으면 공(功)을 이루기 어렵다 하니, 이는 혹은 유가자류(儒家者流)의 논리관(論理觀)에서 오는 일종의 금기(禁忌, 터부)일는지도 모른다. 하여간, 일방(一方)에서는 먹어야 한다고 하고 타방(他方)에서는 이를 먹으면 아니 된다 하니, 이런 모순은 어찌하면 좋을 것인가. 즉 마땅히 개〔狗〕를 팔아서〔售〕 술〔酒〕을 사야〔沽〕 할 것이다.

이러한 의미에서인지 아닌지는 보증키 어려우나, 이곳 서울 조선인 호사가(好事家) 간에서는 일시(一時) 이 말이 은어(隱語)와 같이 희담(戲談)과 같이 유행하고 있었다. 즉 '수구고주'는 지금 와서는 하나의 고사(故事)로 되어 가고 있으나, 이 구(狗)란 것이 실제로 저 노두(路頭)에 주구(走驅)하고 있는 범견(凡犬)의 유(類)가 아니요 서울의 어느 미술관에 수장되어 있는 저 유명한 단원(檀園) 김홍도(金弘道)의 화(畫) 〈투견(鬪犬)〉이다.(도판 2)

이 그림은 지본착색(紙本着色)이라 하지만 농채(濃彩)가 아니라 묵색(墨色)이 주가 되어 강자(絳赭)의 유(類)가 전체에 사용되고 청록(靑綠)의 유는 연하(緣下)의 잡초와 지퇴(地堆)의 일부에 약간 사용되어 있는, 흑미(黑味)

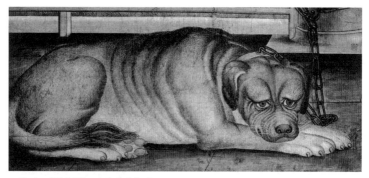

2. 투견도(鬪犬圖). 이왕가미술관.

가 뚜렷한 그림이다. 조선의 그림으로서는 진귀하다 할 만큼 사실적으로 충실한 그림인데, 육부(肉付)의 요철(凹凸), 모립(毛立)의 소밀(疎密) 같은 것도 묵색의 농담(濃淡)에 의하여 실로 생생하게 표현되어 있다. 개의 종류는 전문가에게 묻지 않고는 알 수 없으나 불도그와 흡사하고 체구(體軀)는 훨씬 크다. 틀림없이 서양견인데 영맹(獰猛)함이 더할 수 없는 형상을 보이고 있다. 현재의 화폭은 종(縱) 일 척(尺) 사 촌(寸) 삼 푼(分), 횡(橫) 삼 척 이 촌 오 푼으로 되어 있지만, 물론 완폭(完幅)은 아니다. 『조선고적도보(朝鮮古蹟圖譜)』 제14책에는 이 〈투견도〉 외에 남리(南里) 김두량(金斗樑)의 〈목우도(牧牛圖)〉와 필자 미상의 〈구도(狗圖)〉가 있으나 모두가 매우 유사한 필치(筆致)를 갖고 있다.

그런데 이 개는 본래 서울의 김모(金某)라는 광산가(鑛山家)의 집에 있던 것인데, 김모와 심교(深交)가 있던 화백에 심전(心田) 안중식(安中植)이 있었다. 『근역서화징(槿域書畵徵)』에 "철종(哲宗) 12년 신유생(辛酉生) 졸년(卒年) 오십구"라 있으니, 1861년생이고 몰년은 1920년이다. 조선조 말대의 명화(名畵)로서 오원(吾園) 장승업(張承業)의 제자이며 관재(貫齋) 이도영(李道榮)의 사(師)이고 소림(小琳) 조석진(趙錫晉)과 병칭되던 인물이다. 『근역서화징』에는 "畵各體俱長 書隷行 그림 각 체에 뛰어났고 예서와 행서를 썼다"[1]이라고

매우 간단하게 적혀 있으나, 그『서화징』의 저자로부터 친히 들으니 성품이 지극히 방일쇄탈(放逸灑脫)하여 술을 즐겨 깨는 날이 없었고, 그 때문에 화폭은 어느 때나 완성에 이르지 못하고 많이 중도에서 그쳐 나머지는 제자인 관재 이도영(1933년 졸)의 계필(繼筆)에 의하였다고 한다. 광산가인 김씨가 몰락함에 이르러 가전(家傳)되던 많은 습장(襲藏)이 매출(賣出)됨에 저 명폭(名幅)의 개도 같은 운명에 봉착하였으나, 원래 이 사람들은 평상 죽림(竹林)의 칠현(七賢)으로서 자임(自任)하여 물외(物外)에 소요하고 두주(斗酒)를 위해서는 만전(萬錢)이라도 아끼지 않던 생활 방식인데, 모처럼 갖고 있던 개도 낙관(落款) 없이는 술이 되지 않는다. 그림은 분명히 잘되었지만, 그렇다고 근세(近世)의 화인(畵人)에서 이를 찾아본다면 단원(檀園)을 두고서는 따로 없을 것이라 하여 무엇이고 하여서 못 할 바 없던 심전이 즉석에 각인(刻印)하여 이에 찍어서 시(市)에 내놓았다고 한다. 지금도 저 그림의 백문주인(白文朱印)의 '士能(사능)'이란 단원의 자인(字印)을 볼 때마다 심전의 취안(醉眼)이 떠오르는 듯한 느낌을 갖게 된다.

전별(餞別)의 병(瓶)

고려청자의 일시정(一詩情)

'전별(餞別)의 연(宴)'이란 것이 있다. 따라서 '전별의 배(盃)'란 것이 있다. '전별의 선물(膳物)'도 있고, '전별의 노래'란 것도 있다. 잊어버리고 있는 것은 오로지 '전별의 병'뿐이다. 그러나 '전별의 병'이라고 나 스스로 불러 보아도 귀에는 익지 아니하는 생경함이 있다. 확실히 그것은 생경한 표현이라 하겠지만, 그같이 이름을 달아 보아도 그럴 성싶은 것에 고려자기(高麗磁器)들이 있다. 모두가 세경(細頸)의 나팔구(喇叭口)를 갖고 있는 주기형(酒器形)의 병으로 병견(瓶肩)까지 국화상감(菊花象嵌)을 놓았는데, 그 중의 하나(도판 3)에는 왕유(王維)의 「송원이사안서(送元二使安西)」의 시가 흑상감(黑象嵌)으로 기체(器體)에 각서(刻書)되어 있으니

渭城朝雨浥輕塵	위성(渭城)의 아침 비가 촉촉이 먼지 적셔
客舍靑靑柳色新	객사의 푸른 버들 그 빛이 새롭구나.
勸君更盡一杯酒	그대에게 다시 술 한 잔을 권하노니
西出陽關無故人	서쪽 양관으로 가면 친한 벗도 없으리.[1]

이라 하였다.

　다른 하나의 병(도판 4)에는 율조(律調)를 달리하는 오언(五言)들이 적혀 있지만, 그곳에는

何處難忘酒	어드멘들 술 잊기 어려웠던가.
靑門送別多	청문(靑門)에 송별도 허다했으니
斂襟收涕淚	옷깃을 여미고 흐르는 눈물 훔치니
促馬聽笙歌	말은 가자 재촉하고 생가(笙歌) 소리 들려오네.
煙樹霸陵岸	안개 낀 패릉(霸陵)의 그 물가에
風花長樂坡	바람 부는 꽃밭은 장락궁(長樂宮)의 언덕인가.
此時無一盞	이런 때에 한 잔 술이 없을 수 없어
爭奈去留何	갈까 말까 하는 마음 어이하리오.

라 하였다. '花'와 '留'의 두 자는 자체(字體)가 매우 이양(異樣)하여 확실하지 않으나 그보다 달리 읽어지지 않으며, '何' 자는 아주 지워져서 도대체 읽어 낼 수가 없으나 운(韻)이나 의미로 보아서 임시 추량(推量)으로 설명하려 한다. 지금 이 두 개의 병은 이상과 같이 모두 다 이별의 애정(哀情)을 노래하고

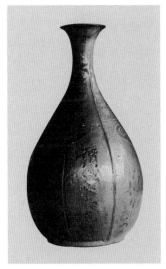 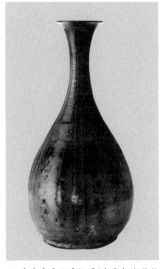

3. 청자상감국화위로문병(靑瓷象嵌菊花葦蘆文瓶). 대구 오쿠라 다케노스케(大倉武之助) 소장.

4. 청자상감국화문병(靑瓷象嵌菊花文瓶). 조선총독부박물관.

있다. 더욱이 그것이 다시 지워 버릴 수 없는 수법으로써 적혀 있다 할진댄, 그것은 일상의 즐거운 성연(盛宴)에서 또는 축복받을 향연(饗宴)에서 사용되어서는 아니 되는, 다시 말하자면 전별의 슬픈 장면에서만 사용된 병으로서 특히 주의할 만한 것으로 생각한다. 즉 그것은 '전별의 병'이고, 우리가 일반으로 말하고 있는 저 '마상배(馬上杯)'란 것과 서로 관련된 것으로 보지 않으면 안 된다. 보내는 사람, 떠나는 사람 서로 모두 말을 몰아 고삐를 나란히 하면서 권하는 주배(酒杯), 거기에 술 붓는 이 병, 가는 이는 가자 하되 떠나지를 못하고 남는 이는 남자 하되 머무르지 못하니, 끊어야 할 이별의 기반(羈絆)에다 끊을 수 없는 정을 부어 넣는 것이 이 병이다. '위성(渭城)의 가(歌)'는 이때 잊어서는 아니 될 것이다.

芳草城東路	꽃다운 풀 자라난 성 동쪽 길과
疎松野外坡	성긴 솔밭 서 있는 들 밖 언덕에
春風是處別離多	봄바람 부는 이곳 이별이 많아
祖帳簇鳴珂	이별 장막 귀인 말들 모여드는데
村暖鷄呼屋	따뜻한 마을엔 닭은 지붕서 홰치고
沙晴燕掠波	갠 모래밭에 제비는 물결 차며 날고
臨分立馬更婆娑	이별 임해 말 세우고 머뭇거리네.
一曲渭城歌	한 곡조 위성가 울리는 속에.

라고 고인〔故人, 익재(益齋) 이제현(李齊賢)〕도 읊었다. 예로부터 '청교송객(靑郊送客)'은 송도팔경(松都八景)의 하나로서 정평이 있었다. 청교(靑郊)는 고려 도읍인 개성(開城) 동외(東外)이다. '위성(渭城)의 병(瓶)'은 그리하여 익재와 더불어 보아야 할 것이다. '하처난망주(何處難忘酒)의 병(瓶)'은 이보다 시대가 더 오래다.

何處難忘酒	어느 곳서 술 잊기 어려웠던고?
天涯話舊情	하늘 끝서 옛 정을 얘기 나누니
靑雲俱不達	청운의 꿈 모두 다 못 이뤘는데
白髮遞相驚	백발은 바뀌어서 서로 놀라네.
二十年前別	스무 해 이전에 이별을 한 채
三千里外行	삼천 리 바깥에서 떠돌았으니
此時無一盞	이런 때에 한잔 술이 없다 하면은
何以敍平生	어떻게 평생 회포 풀 수 있겠나?

이라고 백향산(白香山)은 노래하였다. 이 조(調)가 고려에서 가장 유행한 것은 예종조(睿宗朝)였다. 예왕(睿王)의 「제곽여동산재벽시(題郭輿東山齋壁詩)」에

何處難忘酒	어느 곳서 술 잊기 어려웠던고?
尋眞不遇回	진인(眞人) 찾다 못 만나고 돌아가는데
書窓明返照	서재 창엔 저문 빛 되비쳐 밝고
玉篆掩殘灰	옥전 향은 시든 재만 덮이어 있네.
方丈無人守	방장실을 지키는 사람도 없고
仙扉盡日開	신선 문은 열어 둔 채 날이 저무네.
園鶯啼老樹	동산의 묵은 고목엔 꾀꼬리 울고
庭鶴睡蒼苔	뜰의 푸른 이끼에선 학이 조는데
道味誰同話	도의 맛은 뉘와 함께 얘기할 건가?
先生去不來	선생은 나가서는 아니 왔으니.
深思生感慨	생각 깊으니 감개가 생겨나는데
回首重徘徊	돌아보며 배회를 거듭하다가
把筆留題壁	붓 잡고서 벽에 적어 남겨 됐지만
攀欄懶下臺	난간 잡고 더디 대를 내려가노라.

助唫多態度	시 읊으라고 풍광 운치 다양도 하고
觸處絕塵埃	접촉한 곳 속세 먼지 끊어져 있어
暑氣觸林下	더위 기운 숲 아래서 부딪치고서
薰風入殿隈	더운 바람 전각 굽이 불어 드는데
此時無一盞	이런 때에 한잔 술이 없다 하면은
煩慮滌何哉	번거로운 생각을 어떻게 씻나?

라 하였다. 즉 체(體)는 낙천(樂天)의 「하처난망주(何處難忘酒)」조(調)에서 취하고, 의(意)는 저 「심곽도사불우(尋郭道士不遇)」에서 본받았다. 그 시에서 말하기를

郡中乞假來尋訪	고을에서 휴가 받아 방문하러 찾아오니
洞裏朝元去不逢	골짝 안에 노자 참배하러(朝元)² 가서 못 만났네.
看院只留雙白鶴	사원 보니 다만 한 쌍 흰 학들만 남아 있고
入門唯見一靑松	문에 드니 오직 하나 푸른 솔만 보이는데
藥爐有火丹應伏	약화로엔 불씨 남아 단약 아마 굽는 게고
雲碓無人水自舂	구름방아 사람 없이 물만 홀로 찧고 있네.
欲問參同契中事	참동계 안에 있는 일들 묻고 싶지만은
未知何日得相從	모르겠네, 어느 날에 서로 종유하게 될 줄.

예왕(睿王)은 지존의 옥체(玉體)로서 도사(道士) 곽여(郭輿)를 찾았다. 그러나 선생은 어디로 갔는지 돌아오지 않았다. 도사가 돌아와 보니 보련(寶輦)은 이미 없었다. 인생의 서어(齟齬) 또한 이러하니 어찌 일시(一詩)가 없을쏘냐.

| 何處難忘酒 | 어느 곳서 술 잊기 어려웠던고? |

虛經寶輦廻	임금 수레 헛걸음하고 돌리실 때지.
朱門追小宴	부잣집의 작은 잔치 참석했다가
丹竈落寒灰	신선 부엌 찬 재에 흩어졌구나.
鄕飮通宵罷	밤을 새워 향음을 파하고 나니
天門待曉開	새벽 되자 천문이 열리는구나.
杖還蓬島徑	막대 짚고 봉래도 길 돌아오는데
屨惹洛城苔	나막신엔 낙양성의 이끼 끼었네.
樹下靑童語	나무 아래 청의동자 말을 하기를
雲間玉帝來	"구름 사이 옥제께서 오시었어요.
鼇官多寂寞	한림원 관원들 다 쓸쓸해했고
龍馭久徘徊	임금 수레 오랫동안 배회하시다
有意仍抽筆	뜻 있으셔 붓 뽑아 시를 쓰시고
無人獨上臺	사람 없자 누대에 홀로 오르셨어요."
未能瞻日月	임금님을 우러러 뵐 수 없으니
却恨向塵埃	세속에 나갔던 일 한스럽도다.
搔首立階下	머리를 긁적이며 계단 아래 서고
含愁傍石隈	시름 품고 돌 굽이에 기대 있노라.
此時無一盞	이런 때에 한잔 술이 없다 하면은
豈慰寸心哉	어떻게 작은 마음 위로하리오?

라고 운(韻)에 화(和)하여 드렸다. '하처난망주의 병(瓶)'은 곧 이 풍류의 영체(詠體)에 의한 것이다. 본래 향산(香山)은 이 체를 가지고서 회회(回會)를 노래하였다. 그런데 같은 체를 갖고서 고려인은 별리불봉(別離不逢)의 애정(哀情)을 읊고 있다. 이(離)와 회(會), 이(理)로 보아서는 별(別)이 있으나 무상(無常)을 슬퍼하는 그 정(情)에서는 차이가 없다. 정에 있어 차이는 없다 하지만 이(理)에 있어 별(別)은 있다. 시체(詩體)에는 차이가 없지만 시실(詩實)에는 상이(相異)가 있다. 체(體)와 실(實), 이(離)와 회(會)가 전전윤회(轉轉輪

廻)하여 상즉상리(相卽相離), 이회(離會)의 묘취(妙趣)가 이곳에도 나타나 있
다. 예술이 갖는 묘미일 것이다. 예술이 갖는 이취(理趣)이기도 하다. 참으로
존귀한 것은 예술이다. 이것은 고려청자의 시정(詩情)의 하나이기도 하다.

　〔「위성가(渭城歌)」의 병(甁)은 대구 오쿠라 다케노스케(小倉武之助) 씨의
사장품(私藏品)이 되고「하처난망주(何處難忘酒)」의 병(甁)은 국립박물관에
진열되어 있다.〕

아포리스멘(Aphorismen)

1.

부상(扶桑) 석(釋) 표재(瓢齋)『속인어록(俗人語錄)』서문 일절에 "어제는 지났고 내일은 모르오니 세상사는 오늘뿐인가 하노라" 하는 뜻의 일구(一句)가 있다. 이것은 두 가지로 해석할 수 있는 것인데, 한편 소극적 방면에서 본다면 찰나적 향락주의를 읊은 것이라 하겠고, 달리 적극적 방면에서 본다면 '영원의 현금(現今)'에서 최선을 다해야 한다는 것으로 해석할 수 있을 것이다.

2.

'영원의 현금'에서 최선을 다해야 한다면, 이는 곧 방편을 목적으로 생각하는 경치(境致)이다. 내일을 위하여 오늘이 있는 것이 아니요, 오늘을 위하여 어제가 있었던 것이 아니라면, 목적과 방편이 다 같이 '오늘'의 성격이다. 목적은 자태(姿態)요 방편은 거동(擧動)이다. 완성은 오늘에 있고, 내일에 없다. 지금에 있고, 다음에 없다. 한 걸음이 '영원의 현금'의 '찰나의 완성'이지 앞을 위하여의 준비가 아니며, 어제가 만든, 즉 지남이 만든 결과가 아니다. 그러므로, 고전(古典)은 항상 '영원의 현금'이 산출한다.

3.

고전은 바위옷같이 시간의 누적에서 생겨나는 곰팡내 나는 구질구질한 것이 아니요, '영원의 현금'이 찰나 찰나로 산출시켜 가는 '영원의 새것'이다. 그러므로 '고전은 항상 신생(新生)되는 것이라야 한다.' 가장 새로운 '영원의 현금'의 우리가 우리와 같이 새로운 것을 발견할 수 없는 것은 이미 고전이 아니다. 그러나 '영원의 현금'의 '가장 새로운 우리'가, 우리보다도 더 새로운 것을 발견할 때 이미 우리는 또다시 새로워졌고, 우리들을 새롭게 한 그것은 실로 고전의 진면목을 갖춘 것이다.

4.

내일을 위하여 오늘을 제공하는 사람은 내일을 얻지 못할 뿐 아니라 오늘도 잃고 말 것이다. 어제를 동경하고 있는 사람은 반드시 오늘을 희생코 말 것이다. 찰나 찰나의 완성의 연결은 탄발적(彈發的) 진행을 같은 천행(天行)이요, 찰나의 목적, 찰나의 완성이 없는 작용의 누적은 괴훼(壞毀)요 사태(沙汰)다. 찰나의 완성의 연결은 같은 '미완성'이요, 괴훼의 연결은 완성·미완성으로써 말할 것이 아니라, 도대고(都大高) '혼돈'이다. '오늘의 현금'에서 '어제의 현금'의 완성이 실패로 보일 제 '오늘의 현금'은 완성된 것이요, '오늘의 현금'에서 '어제의 현금'이 완성으로 보일 때 오늘은 실패된 것이다. 찰나의 완성에 찰나의 완성을 불러들이어 완성의 둘레가 커 가는 것을 건실한 행(行)이라 하겠고, 따라서 다 빈치(L. da Vinci)적 미완성이 있는 것이요, 찰나 찰나를 다음에 오는 찰나를 위한 찰나로 볼 때 영원한 허무만이 있을 것이다. 찰나가 찰나 그대로 목적이요 인격일 때 씩씩한 생(生)은 있고, 찰나가 찰나의 수단일 때 뜻없는 세월만 흐를 것이다.

5.

끝없이 완성의 찰나가 누적되므로 영원의 미완성을 깨닫게 된다. 실패는 성공의 어머니라는 것이 진부한 말이나, 이러한 경우에서 더욱 구체적으로 깨닫게 된다. 다시 또 진부한 말이나, 실패를 무서워하는 사람에겐 성공도 없다. 남의 진지(眞摯)로운 실패를 웃는 자, 반드시 성공의 비결이 있는 까닭이 아니요, 자기의 실패를 숨기려 하는 자, 행(行)에 반드시 진지로운 자 아니다. 전자는 같지 않은 조(操)만 빼고 남을 괴방(壞妨)하기 좋아하는 협량(狹量)의 인물에 많고, 후자는 자기 자신을 위만(僞瞞)하되 불안을 느끼지 않는 성격에 흔한 일이다. 남의 진지로운 실패를 동정하고 귀감(龜鑑) 삼아 자기의 실패를 충실히 고백하는 성격이 가장 바라고 싶은 성격이다. 실패의 고백이 곧 성공의 첫걸음이다. 그러므로 루소(J. J. Rousseau)는 '실패의 고백'으로써 성공하였다.

6.

찰나가 찰나에서 완성된다는 것은 즉 사(死)가 생(生)을 탄생한다는 의미와 통한다. 사가 생을 탄생한다는 것은 유(有)가 무(無)에서 나온다는 것이 아니라, 꽃에서 '여름'이 열음하기까지는 꽃은 꽃으로서의 찰나의 생명이며, 꽃에서 '여름'이 열음될 때 '여름'은 신생(新生)이며, 꽃은 죽을 자요 죽은 자다. 사가 생의 성격적 일상면(一像面)인 동시에 생은 사의 근본적 특질이다. 이는 이미 노발리스(Novalis)의 단상에도 있는 말이다.

생(生)은 사(死)의 시초니라. 생은 사를 위하여 있나니라. 사는 종말인 동시에 시초니라. 사(死)를 통하여 환원은 완성되나니라.(『화분(花粉)』에서)

그러나 나는 노발리스를 한 걸음 넘어선다.

7.

나의 지금 찰나는 '영원의 현금(現今)'의 찰나는 항상 진지로운 완전이어야 하겠다. 그러나 나는 이 말이 윤리적으로, 너무나 고비(固鄙)된 윤리적 이돌라(idola)에서 해석될 것을 두려워한다. 나는 우리의 조상(祖上)이 한껏 자유로워야 할 생명을 너무나 윤리적인 편견으로 속박지어 고사(枯死)시켜 버린 것을 항상 원망하는 자이다. 우리는 윤리적이기 전에 먼저 생명적이어야 하겠다. 자유로운 그 자체에 약동(躍動)하고 싶다. 생명을 잃은 윤리는 절대 악(惡) 이외의 아무것도 아니다. 과거의 위대한 예술은 이 윤리를 무시한, 무시보다도 애초에 생각도 않던 자유인의 손에서 산출되었다. 진정한 예술은 진정한 생명에서만 나올 수 있는 것이므로, 진정한 예술은 곧 진정한 생명 그 자체이다. 윤리는 항상 가식(假飾)과 위만(僞瞞)을 곧 가져온다.

8.

예술을 유희(遊戲)같이 생각하는 사람이 누구냐. '유희'라는 말에 비록 '고상한 정신적'이란 형용사를 붙인다 하더라도 '유희'에 '잉여력(剩餘力)의 소비'라는 뜻이 내재하고 있다면, 예술을 위하여 용서할 수 없는 모욕적 정의라할 수 있다. 예술은 가장 충실한 생명의 가장 충실한 생산이다. 건실한 생명력에 약동하는 영원한 청년심(青年心)만이 산출할 수 있는 고귀하고 엄숙한 그런 것이다. 한 개의 예술을 낳기 위하여 천생(天生)의 대재(大才)가 백세(百世)의 위재(偉才)가 얼마나 쇄신각골(碎身刻骨)하고 발분망식(發憤忘食)하는가를 돌이켜 생각한다면, 예술을 형용하여 '잉여력의 소비'같이, '고상한 유희'같이 말할 수 없을 것이다. 예술은 가장 진지로운 생명의 가장 엄숙한 표현체(表現體)가 아니냐.

9.

우리는 '성서(聖書)'를 가리켜 '위대한 예술'이라 할 수 있을지언정 '고상한 유희'라고는 감히 못 할 것이다. 『로마법장(羅馬法章)』을 한 개의 '위대한 예술'이라고 형용한 사람은 있어도 '고상한 유희'라 형용한 사람이 있음을 듣지 못하였다. 신의 천지창조는 한 개의 '위대한 예술적 활동'이라 형용할 수 있지마는 '고상한 유희'라고는 말할 수 없을 것이다. 예술은 생명과 같이 장엄하다. 진지하다.

10.

나는 지금 조선의 고미술(古美術)을 관조(觀照)하고 있다. 그것은 여유있던 이 땅의 생활력의 잉여잔재(剩餘殘滓)가 아니요, 누천년간(累千年間) 가난과 싸우고 온 끈기있는 생활의 가장 충실한 표현이요, 창조요, 생산임을 깨닫고 있다. 그러함으로 해서 예술적 가치 견지에서 고하의 평가를 별문제하고서, 나는 가장 진지로운 태도와 엄숙한 경애(敬愛)와 심절(深切)한 동정을 가지고 대하고 있는 것이다. 만일에 그것이 한쪽의 '고상한 유희'에 지나지 않았다면, '장부(丈夫)의 일생'을 어찌 헛되이 그곳에 바치고 말 것이냐.

양력(陽曆) 정월(正月)

어느 나라이든지 한 해를 지나는 사이에 일 년의 생활고(生活苦), 일 년간의 질시반목(嫉視反目), 일 년간의 이해타산(利害打算), 이러한 것을 잊어버리고 밑이 빠지도록 통쾌히 놀던 때가 있다. 이것은 일일이 예를 들지 않더라도 이미 누구나 아는 바이다. 수명(壽命) 백 년이 못 되는 인생이 천년우수(千年憂愁)를 항상 품고만 있다면 이는 너무나 악착한 비극이 아닌가. 한 번이라도 이 적체(積滯)가 되어 있는 우고(憂苦)를 잊어버리고 통쾌히 웃어 보고 싶은 마음이 누구나 없지 못할 것이다.

과거에 우리도 남과 같이 웃고서 놀던 대동락(大同樂)의 축일(祝日)이란 것이 있었다. 그 가장 쉬운 예의 하나가 제야(除夜)의 종소리와 함께 시작되는 신정(新正)의 놀이였다. 일 년간의 모든 우수(憂愁)를 털어 버리고 일 년간의 모든 행락(幸樂)을 다시 가다듬고, 새로운 희망과 기대를 품고서 서로이 축복하며 뛰놀 수 있었던 것이 신정의 기쁜 행사였다.

그러나 우리는 이 기쁨을 잃었다.

우리는 이 행복의 날을

대동여락(大同與樂)의 행복의 날을

다시 찾아야겠다.

한번 시름을 잊고 웃어 볼 날을 다시 찾아야겠다.

우리는 이 행운된 날을 과거엔 태음력(太陰曆)으로서의 정월 초하루에 가

졌다. 그러나 이 정월 초하루란 도대체 어떠한 의미에서 나온 것이냐.

　누구나 다 아는 바이지만, 우리는 지구 위에서 살고 있는데, 이 지구란 가만히 있는 것이 아니요 공이 돌면서 굴러 돌아가는 것과 같이 태양을 중심하여 자전(自轉)·공전(公轉)하고 있는 것이다. 뿐만 아니라, 이 지구를 싸고서 많은 별과 달이 또 돌고 있다. 이러는 사이에 주야(晝夜)의 변(變)이 생기고, 조수(潮水)의 변화가 생기고, 시절의 변화가 생기며, 따라서 자연의 이러한 변화 속에서 사람이 누만년(累萬年)을 사는 동안에 비교적 정확한 수(數)를 가지고 주기적으로 나타나는 자연현상에 대하여 시간관념이 서게 된 것이다. 이 주기의 현상을 갖고 나타나는 중에 미개시절(未開時節)에 가장 알기 쉬운 것은 일주야(一晝夜)의 주기율(週期律)이요, 그 다음으로 알기 쉬운 것은 달의 영휴(盈虧)의 주기율이요, 그 다음에 알기 쉬운 것은 성신(星辰)의 주기율이요, 그 다음에 알기 쉬운 것은, 예(例)하면 춘하추동(春夏秋冬) 같은 주기율이다. 예컨대, 일 년 중 주야가 거의 같은 날이 두 번 있으니, 춘분(春分)·추분(秋分)이 그요, 주(晝)가 가장 긴 때가 한 번 있으니 이것이 하지(夏至), 밤이 그 중 긴 때가 한 번 있으니 이것이 동지(冬至).

　이와 같이 주기율, 그 중 작은 것은 일주야(一晝夜)요, 그 중 긴 것은 사절(四節)의 변화이다. 이 사절의 주기가 가장 긴 것인데, 이것은 지구가 태양을 중심하여 완전한 일공전(一公轉)을 하는 주기율과 근사치에 있다. 이곳에 일 년이란 관념이 나오는 것인데, 우리가 지금 말하는 일 년이란 이 지구가 완전히 일공전을 이룬 것을 말하며, 이 공전을 지구의 자전수(自轉數)로 제(除)한 365.2422라는 이 일 년간 일수(日數)를 말하게 되는 것이다. 양력(陽曆)의 삼백육십오 일이란 이곳에서 나온 것이요, 그 나머지 0.2422라는 것은 사 년을 합치면 거의 일 일의 수가 조금 남으므로 이곳의 일 일을 다시 가산하여 사 년 만에 한 번씩 윤월(閏月)이란 것을 인위적으로 설정하고 있다.

　그러나 음력(陰曆)이란 것은 지구의 일회공전(一回公轉) 속에서 지구의 자

전횟수를 산출해낸 것이 아니요, 달의 영휴(盈虧)의 주기율로써 지구의 공전을 제한 것이다. 그런데, 달의 영휴의 일주기(一週期)는 29.53059일이다. 이 이십구 일 반으로써 지구의 일공전수(一公轉數)를 제한 것이 곧 열두 달이 되는 것인데, 그러나 이것은 여러 날이 남게 된다. 그러므로 십구 년(年) 칠윤(閏)이란 것이 생겨 십구 년간에 윤월(閏月)을 일곱 번 놓되, 그날이 양력에서와 같이 하루만의 가입(加入)이 아니요 한 달의 가입이 된다. 이때 완전히 잉수(剩數)가 처리되는 것이 아니다.

이러한 역학(曆學)에 관한 문제는 이곳에서 장황히 설명할 수 없으나, 하여간 이 일공전주기(一公轉週期)를 달〔月〕의 지구에 대한 공전일수(公轉日數)로써 제하게 되면 완전에 가까운 제수(除數)가 되지 않고 남는 날짜가 많게 된다. 그러므로 음력으로의 일 년이란 날수로 따지면 모자라는 일 년이다. 그런데, 양력으로 따지자면 양력에 월수(月數)라는 것은 소용이 없는 일이요(그러므로 양력에서 지금 쓰는 열두 달은 편의에 쫓아 열세 달로 하자는 의견도 나온다) 일 년이라는 것만은 비교적 완전수(完全數)에 가까운 일 년 날짜를 찾아 갖게 되는 것이니, 이것은 자연 사실에 가장 충실한 것이라 하겠다.

즉 삼백육십오 일이라는 날짜를 지나야 곧 지구의 일공전주기(一公轉週期)에 합쳐지며, 따라서 정당한 의미에서의 새로운 공전이 시작되는 새해라는 뜻이 완전히 성립되는 것이요, 음력에서와 같이 삼백육십 일만 가지고 지구의 새 공전이 시작되는 새해라고는 할 수 없는 것이다. 삼백육십 일만 가지고 새해를 맞이한다는 것은 결국 새해를 미리 맞이하는 것이니, 음력을 쓰던 옛사람들이 지금보다 조로(早老)했던 것이 이렇게 새해를 미리 맞이했던 것으로 농담이나 해석할 수 있다. 그러므로, 조로하기 싫은 사람은 지금부터라도 양력을 쓰는 것이 득책(得策)일까 한다.

양력을 반대하는 사람은, 양력으로써는 절후(節候)를 찾을 수 없다 한다.

그러나 이것은 무식한 소치(所致)니, 절후란 것이 원래 지구가 태양을 중심하여 공전하는 자연현상에서 생긴 것이요, 월(月)과는 아무 관계없는 것이다. 월에 관계가 있는 자연현상으로선 조수(潮水)의 관계가 있을 뿐이요 절후란 관계없는 것이다. 우선 알기 쉬운 이십사후(二十四候) 중의 춘분(春分)·하지(夏至)·추분(秋分)·동지(冬至) 같은 것이 태양을 중심으로 설정된 것이다.

절후란 자연현상이 그대로 가지고 있는 것이요 그 시각(時刻)을 날짜로써 따질 뿐이니, 양력으로 찾는다는 것이 오히려 더 자세한 편이요 불가한 것이 아니다. 이는, 마치 개성(開城)에서 장단(長湍)까지, 장단서 파주(坡州)까지의 거리란 지면(地面) 그 자신이 가지고 있는 것이요, 우리가 재는 척도의 여하(如何)로 말미암아 변화되지 않음과 마찬가지다. 이때 사용하는 척도가 세밀하다면 세밀할수록 정확한 것이요, 크면 클수록 부정확한 것과 같다. 예하면, 우리가 시골길을 걸을 적에 보수(步數)로만 따져서 십 리요 이십 리요 하는 것이 매우 부정확한 데 대하여, 지도 표면에 나타난 평면거리(平面距離)와 고하거리(高下距離)의 가감(加減)에서 나오는 거리는 가장 정확한 것이 아닌가. 내가 이곳에 이러한 말을 하지 않더라도 양력이 가장 합리적이요 정확한 줄은 다 알면서도, 다만 관습이란 데 젖어서 그것을 벗지 못한다면 이것은 진보를 싫어하는 완명(頑冥)한 사람이라 아니 할 수 없다. 우리는 이 관습을 고칠 것이라면 반드시 속히 고쳐야 하겠다. 이리하여 잃었던 대동락(大同樂)의 호일(好日)이요 길일(吉日)을 하루라도 바삐 가져 삭막한 우리 생활에 한 점의 환희등(歡喜燈)을 밝게 켜 보지 않으려는가. 위정자(爲政者)도 덮어놓고 양력을 쓰라 주장치 말고, 양력·음력의 천문학적 의의를 밝혀 사리(事理)로써 정확한 지식을 일반에게 효유(曉諭)한다면 이런 것쯤은 속히 고쳐질 것이다. 이리하여 잃기는 하였으나 얻음이 없는 우리에게 얻음의 하루가 제일착(第一着)으로 생겨날 것이다.

번역필요(飜譯必要)

남의 나라 글을 그대로 읽지 못하는 이 땅의 사람들을 위하여 이 땅의 글로 번역을 한다든지, 이 땅의 글을 그대로 읽지 못하는 남의 나라 사람을 위하여 그 나라 글로 번역한다든지, 이러한 통속적 의미에서의 번역의 의미를 나는 말하고자 하는 것이 아니다.

번역이라면 대개 읽을 수 없는 글, 읽기 어려운 글이란 용기(容器)에 담겨 있는 내용을 읽을 수 있는 글이란 나에게 편리한 용기에 옮겨 담는다 생각하고 그 필요를 인정하기들은 하나, 언어의 상위(相違)로부터 오는 가능성의 여부 내지 그 한계성이 논란되기는 문필(文筆)에 유의하는 사람들로 말미암아 많이 되어 있지만, 내가 말하는 번역의 필요성이란 이러한 문제 테 밖에서 생각하고 있는 중요성이다.

나는 일찍이 피들러(K. A. Fiedler)의 예술론(藝術論)에서 이러한 것을 읽었다.

논의적(論議的) 사유란 말 없이는 불가능한 것이지만, 동시에 사유는 음성(音聲)에는 매여 있지 않다. 즉 사람은 말로써 생각은 하나, 말하지 않고서 쓰지 않고서도 생각은 할 수 있다. 그러나 생각을 한다든지 쓴다든지 하는 일의 전기원(全起源)은 '말을 한다'는 사실 속에 존재하여 있다. 말해진 말이란 것이 제일(第一)되는 것으로, 말로써 생각할 수 있는 능력이란 말소리·몸

짓으로부터 발전한다. 그러므로, 말하는 능력이 처음부터 없다면, 말로써 생각한다는 일도 발전될 수 없다. 말이란 결코 그에 상응되는 사상적(思想的) 소산이 음성적(音聲的) 표출을 요구함에서 생겨나는 것이 아니요, 아직 형성되지 못한 것이 그 최고의 발전형식까지 진전된 그곳에 말이 있게 되고 말이 성립케 된다. 말로써 표현되는 것은, 말 이외로서는 어떠한 형식으로든지 인간정신 안에 있을 수 없다. 그것은 말로 말미암아서 비로소 나타나는 것이요, 말로써 비로소 성립한다는 것이다. 운운.

즉 사고(思考)란 언어로써 되는 것이요, 언어의 실재(實在)란 말해지는 곳에 비로소 있는 것이니까, 사고라는 것이 비록 언표(言表)되지 않는다 하더라도 그것은 표면적으로 나타날 것이 임시 억압되어 있을 뿐이요, 내면적으로 사고의 진행이 말이 말해지는 형식을 취하고 있다는 것이다. 그러므로, 말이란 사고가 끝난 곳에 성립되는 것이 아니요, 사고의 출발에 언어가 있는 것이요, 사고의 진행 형식이 곧 언표의 형식을 갖고 있다는 것이다.

이와 같이 우리의 사고라는 것이 우리가 말로써 말하는 과정형식(過程形式) 그대로 진행되는 것이요, 그 이외에 달리 사고라는 것이 있을 수 없고 진행될 수 없는 것인 까닭에, 말이 말해진다는 것이 곧 사고되는 소이(所以)이다. 그러므로, 예컨대 알기는 아나 말할 수 없다는 것은 언표의 능력이 부족해서 그렇다는 것보다도 사고가 불충분해서 그런 것이다. 즉 덜 알아 그런 것이다. 원래, 우리가 잘 생각한 것은 그대로 잘 말할 수 있는 것이다. 말을 할 수 없다는 것은〔외부적으로 어떤 영향을 기피(忌避)해서 의식적으로 할 수 없다는 것과는 달라〕잘 생각되지 아니한 까닭이다. 이때 생각할 수 있는 것은, 언어 그 자신이 불충분해서 말할 수 없는 수는 있다. 이런 경우에는 내 말은 불충분하나 남의 나라 말엔 적당한 것이 있어 그것을 빌려다 발표할 수는 있다.

학술적 용어뿐 아니라 일상용어에서도 남의 말을 섞어 쓰는 것은 우리가 항상 보고 아는 바이다. 그러나 이것은 일시의 방편에 지나지 않는 것이요, 내 피로서의 말이 아닌 만큼, 그 사고라는 것도 결국 내 피가 되어 주지 않는다. 가령 '피육(皮肉, ヒニク)'이란 말을 쓴다 하면, '피육'이란 생각이 있어 쓰기는 하나 'ヒニク'란 언어로써 발표되고 생각되는 '피육'이란 사고는 내 피가 되어 있는 것이 아니다. 그것은 불확실한 사고를 이루고 있을 뿐이다. 이곳에 번역이란 것은 어떤 나라 말, 예컨대 독일어면 독일어로 발표된 독일어적 사고를 내 말로 내 말적 사고로 하여 내 피를 만드는 데 큰 의미가 있는 것이다.

가령 칸트(I. Kant)의 『판단력비판(判斷力批判)』을 원문대로 읽는다면, 읽는 동안에 우리말로, 우리말이 언표되는 형식대로 다시 엮어지지 아니하면 그것은 곧 나 자신의 피로써 사고를 형성치 못하는 것이다. 우리말로서 충분히 엮어짐으로 해서 칸트의 『판단력비판』으로 머물러 있지 아니하고 나 자신의 『판단력비판』이 되는 것이다. 번역이란 결국 이 뜻에서 필요한 것이다. 다양한 남의 생각이 다수히 번역되는 대로 내 자신의, 내 피로서의 사고가 풍요해지는 것이다. 물론 허튼 번역이란 아무 의미 없는 것이다.

다만 한 가지 문제는 말의 한계성(限界性)이란 것이다. 피들러는 말하되

그러나 말이란 한번 성립되면 그대로 영속적인 한 재산이 되어 전달되는 법이니, 사람이 소리를 내어 쓰든 말든 실제에 있어선 그것을 쓰면서 있다. 말해진 말에는 확실히 그와 동등의 어떤 정신적 내용이 조응(照應)되고 있나니, 그러므로 생각되어 있건, 쓰여져 있건, 말해져 있건, 그 말은 언제나 동일체이다. 말이 한번 존립케 되면 다시 돌아갈 수 없다. 정신적 활동이란 필요적으로 이 언어란 재료에 얽매이게 되나니, 그러므로 더 높은 것을 표현할 때 자유롭고 해방적으로 보였던 것이 한 개의 제한적인 것이 되어 정신은 이

제한 속에서 걷게 된다. 이리하여 능재(能才)·천재(天才)들은 언어의 표출 능력을 확인하려고 애를 쓴다. 운운.

이곳에 언어의 새로운 용법, 새로운 발견의 동기가 숨어 있건만, 이 문제는 장황하겠으므로 그만두겠다. 하여간 번역이란 여러 가지 의미에서(그 가능의 한도는 별문제로 하고) 필요한 것인데, 조선서는 이 방면의 활동이 매우 적으니, 이것은 요컨대 섭취능력의 미약(微弱)을 말함이라. 즉 생활력의 미약의 징조이니, 유감(遺憾)된 바의 하나라 안 할 수 없다.

브루노 타우트의 『일본미의 재발견』

건축적 고찰

1938년, 향년(享年) 오십칠 세로서 이스탄불(구 콘스탄티노플)에서 객사(客死)한 브루노 타우트(Bruno Taut, 1880-1938)는 쾨니히스베르크(Konigsberg)의 산(産)인 근대 세계적 대건축가였다. 에리히 멘델존(Erich mendelsohn), 발터 그로피우스(Walter Gropius), 한스 푈지히(Hans Poelzig), 페터 베렌스(Pe-ter Behrens) 들과 함께 구주대전(歐洲大戰) 후의 독일 표현파의 쟁쟁한 거장이었다. 그는 마이스터(Meister)인 동시에 프로페서(professor)였다. 마이스터로서의 그는 많은 지들룽(Siedlung)과 볼문겐(Wolmungen)과 바우블록(Baublock)을 독일에 남기었고, 소련과 토이고(土耳古) 정부의 초빙을 받아 도시문제·건축문제에 참가하였지만, 소련에서는 정부의 사정으로 말미암아 계획이 중단이 되어 타우트가 작품을 남기지 못하게 되었고, 토이고에서는 계획 중도에서 절명(絶命)이 되어 또한 남기지 못하였다. 그러므로 그의 작품은 독일에 중심되어 남아 있다 하겠는데, 건축이라면 항용 우리는 가족 본위의 개개의 소주택 건물, 집상적(集象的)인 것으론 학교·병원·백화점·여관·관청·공장·정거장·은행·회사 등의 양적으로 클 따름인 대건축을 상상할 따름이지만, 바우블록·볼문겐·지들룽 들은 이 땅의 언어·개념으로서 번역할 수 없는 것으로서 그것은 근본적으로 사회정책에 입각한 전체주의에서 출발하여 개별적 건물들이 이 전체주의에서 파악되어 안배되고 건설되어 각개의 건물들이 유기적으로 종합이 되어 이 전체주의에

기능적으로 연결된 위에 처결(處決)된 건축들이니, 이는 세계대전을 겪고 난 구주 제국(諸國)에 있어 유사 이래에 처음으로 체험한 대동란(大動亂)의 혼효(混淆)를 처리하는 한편, 다시 또 팽창되는 사회의 혼둔(混鈍)을 처리하자는 데 있다. 그러므로 현대의 건축가들은 과거의 목수장이들과 같은 기술자로서의 직분에서 떠나, 그러한 기술자로부터 분간(分揀)된 사회정책의 정견가, 인생관·세계관의 탐구자, 예술철학 기타 일반 문화에 대한 일가견, 이러한 데 깊은 식견을 가지려 하고 또 갖고 있게 되나니, 마이스터로서 프로페서가 되어 있는 것은 이 때문이라 하겠다. 그는 『프룰리히트(Fruhlicht)』라는 잡지를 주재(主宰)하고 있었고 저술로서, 『도시의 왕관(Die Stadtkrone)』 『알프스 건축(Alpine Architektur)』『우주건축가(Der Weltbaummister)』『도시문제의 해결(Die Auflosung der Stadte)』『신주택(Neue Wohnung)』등 유명한 저술이 많다.

이 『일본미의 재발견』이란 것은 1933년 5월에 일본건축의 시찰로 왔다가 약 삼 년유 반(半) 1936년 10월에 토이고로 가기까지 일본에 체재한 동안에 발표된 것이니, 내용 목차를 들면,

1. 일본건축의 기초〔日本建築の基礎, 국제문화협회 강연, 『일본평론(日本 評論)』1936년 3월호〕
2. 히다에서부터의 일본해 지역 여행 일기 초록(飛驒から裏日本旅日記抄, 『일본평론』1934년 11월호-1935년 1월호)
3. 눈의 아키타―일본의 겨울 여행〔雪の秋田―日本の冬旅, 『문예춘추(文 藝春秋)』1937년 3월호〕
4. 영원한 것―가쓰라리궁〔永遠なゐもの―桂離宮, 산세이도(三省堂) 발 행 『일본의 가옥과 국민(日本の家屋と國民)』중 일절〕
5. 발문(あとがき)

으로 되어 있다. 1·4는 본업적(本業的)인 건축미에 대한 이론과 설명이며, 2·3은 기행문이고, 5는 역자가 작자와 내용에 대하여 요령 있는 해설을 한 것이다. 나는 이 책의 편집체재가 바로 수박 같다고 생각한다. 1·4는 표피 같이 딱딱한 편이요, 5는 꼭지요, 3·4는 수분 많은 내육(內肉)이다. 감수성의 예리함과 유모리스틱한 기성(氣性)과 자연에 대한 풍부한 시적 향락(享樂), 이런 것들로 채워 있는 순수한 기행문이다. 거기에는 하등의 페단틱(pedantic)한 점도 없다. 본업적인 이론도 없다. 우수한 문학작품의 하나로서의 기행문일 따름이다. 본업적인 건축이론·예술이론은 1과 4에 있다. 그러므로 나는 이 양자를 종합하여 그의 말한 바 내용을 소개해 볼까 한다.

그는 일본건축을 통하여 무엇이 '일본적인 것'이며 무엇이 '비일본적인 것'이냐는 것을 말하고 있다. 역사적으로 본다면 이 '무엇이 일본적인 것'이며 '무엇이 비일본적이냐'는 문제는 중국과 조선의 여러 가지 문화가 일본에 영향되는 혼둔기(混鈍期)를 중심하여 그곳에서 일대 전환을 얻으려던 나라기(奈良期) 이후에 성립된 문제요, 그 이전의, 즉 원시일본문화기(原始日本文化期)에선 문제가 되지 않던 것이다. 왜냐하면 그것은 남과 구별할 필요가 없는 것이요, 일본이니 비일본이니 할 문제가 성립될 필요가 없었던 때문이다. 그런데 이 원시일본문화에서 산출된 건축이란 일본과 같은 풍토의 제국(諸國), 예컨대 스칸디나비아, 스위스, 독일의 슈바르츠발트, 알프스 지방, 세르비아 및 일반 발칸 지방 등 국제적으로 공통되는 요소가 있어 원시문화기의 건축이야말로 이국적 특수적이라기보다 국제적 보편성을 가지고 있는 로고스(logos)적인 것이니, 이러한 정신의 발달의 극치를 보이는 것이 이세신궁(伊勢神宮)이다. 이세 신궁의 미는 인간의 이성을 반발시킴과 같은 실없는 요소가 없고, 그 구조는 단순하나 그 자체가 논리적이다. 그곳에는 후대 일본건축에서 볼 수 있는 바와 같은 번쇄(煩瑣)로운 장식에 얽매임이 없고,

구조가 곧 미적 요소를 이루고 있다. 그렇다고 판[型]에 박은 듯한, 즉 계산할 수 있는, 즉 청부적(請負的) 기술에 의하여 된 것이 아니요 진정한 의미에서의 '건축'인 것이다. 기교적인 것은 예술적인 것이 아니요, 지순(至純)한 구조학적 형식만이 예술적인 것이다. 이곳에 아크로폴리스(Akropolis)의 파르테논(Parthenon)의 가치와 이세 신궁의 가치 사이에 동일점이 있는 것이다.

이 정신은 불교문화가 수입된 이후에도 신야쿠시지(新藥師寺) 등 같은 구성적 이성을 가진 건물을 남기었고, 중대(中代)에 들어 헤이가(平家)의 문화가 그 정신을 갖고 있어 그 유풍이 히다국(飛驒國) 백용(白用)의 산골집 같은 데 남아 있고, 근세에 들어 도쿠가와시대(德川時代)의 교토 근방에 있는 가쓰라리궁(桂離宮) 같은 것으로 남아 있다. 이것들은 진실로 탁월한 정신의 자유로운 활동에서 구성된 것으로, 세계 건축계에 관절(冠絶)된 작품들이다. 그것은 '영원의 미'를 개두(開頭)한 것이요, 현대인으로 하여금 그와 동일한 정신에 의하여 창조할 것을 알려 주고 있는 '절대적인 의미에서의 일본적인 것'이요 '상대적인 의미에서의 일본적인 것'이 아니다.

그런데 이와 반대되는 미가 있으니, 말하자면 특수한 풍속과 지역이란 것이 한정을 받은 이역적(異域的)인 것 또는 이성을 잃은 기형적(畸形的)인 것, 그것은 창조적 정신을 잃고 능동적 정신을 잃고 모방과 반복과 안일의 정신에 젖은 것, 이리하여 엑조틱(exotic)하고 에트랑제(etranger)한 것, 일례를 들면 일본인이 시대에 적취(積聚)에서 곰팡내 나는 '사비(寂び)'라든지 '와비(侘び)'라든지 하는 것, 선적(禪的)인 일회적인 의미를 잃고 아카데미화한 다도(茶道)한 것, 골동화(骨董化)된 다실(茶室) 건물의 모방적 번복(飜覆) ― 구조적 특질을 잃은 수많은 불찰(佛刹)들―, 이러한 정신의 대표적 작품이 곧 닛코(日光)의 도쇼궁(東照宮)이다. 이곳에서는 개개의 요소가 자유를 잃고 권력과 위의(威儀)에 습복(褶伏)되어 있고, 건축적 정신, 건축가의 독립적 개성을 잃은 목공장(木工匠)·기술장(技術匠)으로의 청부업자의 손으로 된

것이 있을 뿐이다. 이세 신궁을 그는 천황정신(天皇精神)에 의한 것이라 하고 도쇼궁을 장군정신(將軍精神)이 서려 있는 것이라 하여, 역대 일본의 제종잡다(諸種雜多)한 건물을 이 두 요소로 환원시켜 가지고 천황정신에 의한 이세 신궁이 곧 절대적 일본적인 것인 동시에 이성적 보편적인 것이요, 국제적 보편적인 것이라 하였다. 종장(終章)에 있어서 '영원한 것(永遠的なゐもの)'이라는 장은 이러한 정신의 최고의 일례인 가쓰라리궁에 대한 구체적 감상평가의 서술이다. 그의 결론으로서 "이 이상 더 단순할 수 없고 이 이상 더 우아할 수 없다"고 가쓰라리궁을 평하였는데, 이는 목차 뒷장에 붙은 그의 명제(Axiom)로서 개현(開現)한 모토 "최대의 단순 속에 최대의 예술이 있다" 한 말의 구체적 설명이며, 또 가쓰라리궁 감상의 결론으로 "무릇 우수한 기능을 가진 것은 동시에 그 외관에서도 우수한 것이다" 한 자기의 평소의 주장이 곧 현대 건축정신으로서의 중심됨임을 말하였는데, 세인은 이를 오해하고 공리적(功利的)인 유용성이나 기능에만 국한시켜 해석하지만 자기의 본 정신은 이 가쓰라리궁에 유감없이 나타나 있다 하였다. 목차 뒷장에 붙은 명제로서의 다른 하나, "예술은 의미다" 한 명제의 뜻도 이곳에 있는데, 그는 예술에 대하여 이러한 설명을 하고 있다.

예술 자체는 정의를 내릴 수 없는 것이다. 즉 예술은 일체의 계량과 합리적 공식화를 거부하는 영역이다. 그럼에도 불구하고 예술의 영역은 지성과 교섭을 가졌다. 참말로 이러함이 없다면, 단(單)히 지성만이란 것은 빈약하여 생산에 견디지 못한다. 그러므로 예술이란 일체의 합리적 정의라는 것을 거부하면서도, 결코 신비적인 애매모호한 것이 아니다. 예술의 형식, 즉 예술적 소산은 감정에서 나오나니, 감정이 한번 한가(閑暇)와 화정(和靜)을 얻어 예술에 집중되면 마침내 극히 명확히 긍정한다든지 혹은 부정함을 상사(常事)로 한다. 미의 형식은 그 기원을 찾을 도리가 없지만, 이리하여 객관적

사실로 성립되는 것이다.

이곳에 그의 정신을 볼 수 있다.

연전(年前) 메이지쇼보(明治書房)에서 『닛폰(ニッポン)』이 발간되었을 적에도, 그곳에서도 그는 상술한 내용의 '일본적인 것'으로서의 이세 신궁, 가쓰라리궁 등을 극히 찬미하고 도쇼궁 등을 비일본적인 것으로 폄하하였다. 이때 후지오카 미치오(藤岡通夫) 씨와 같은 이는 그의 이러한 일원론적인 것을 거부하고, 도쇼궁은 기념을 요하는 영묘(靈廟)요, 가쓰라리궁은 주택이요, 이세 신궁은 신궁이라, 이와 같이 각기 목적이 다른 것이니 목적이 달라서 결론이 달라진 것을 이해치 않고 통틀어 거부한 것은 그의 편견일 뿐이라고 반박하기도 하였다.(동경미술연구소 발행 『화설(畵說)』 제1호 및 제3호) 이것은 브루노 타우트가 각개 실물을 거론한 데 있어 각개 건물의 목적, 따라 그것의 존재가치의 제한성을 무시하고 마치 그것이 절대 '일본적인 것'을 제시함에 결정적인 것같이 취급한 오류를 지적함에서는 충분한 반박이나, 어떠한 정신이 '일본적인 것'이냐는 것을 결정짓자면 타우트의 결론의 가부는 별문제하고 그의 일원론적인 단안(斷案)은 실로 그의 철저한 주견(主見)을 보이는 것으로 그의 태도에는 하등 서스펜스(suspense)한 점이 없다. 신실로 세계 건축계·예술계를 풍미하였던 당당한 그의 풍모를 볼 수 있다.

역자 시노다 히데오(篠田英雄) 씨는 독일의 감능(堪能)한 이로 많은 철학서류(哲學書類)의 번역이 있는 이며, 타우트와 친교가 있던 사람이다. 또 역문(譯文)이 유려하여 마치 타우트가 일본문으로 직접 쓴 것을 읽는 거와 같은 순탄한 맛을 느끼게 된다. 백육십사 쪽의 장편(掌篇) 소책자이지만 원저서(原著書)의 여행 중 스케치가 많이 삽입되었고 일본 건축미의 정수(情粹)를 보이는 도판도 수엽(數葉)이 있어 정미(情味) 깊은 책자라 하겠다.

『회교도(回敎徒)』 독후감

"마호메트가 이 세상에 나올 제는 아버지는 벌써 없었고 어머니는 여섯 살 적에 여의었다. 유산이라고는 계집종 하나와 양 한 마리뿐이었다. 그는 삼촌에게도 의부탁(依付託)하였고 할아버지에도 의탁하였다가 스물다섯 살 적에 카디자(Khadijah)라는 부자 과부의 머슴이 되었다. 사람이 매우 지긍스럼에 카디자라는 과부는 그를 남편으로 삼았다. 외롭고 가난하던 마호메트의 행복은 다시 말할 수 없을 것이다. 결혼생활 십오 년 동안에 삼남 사녀를 낳았다. 나이 사십에 이르렀다. 사오십이라면 일본 사람은 벌써 은퇴한다든지 불경(佛經)이나 외게 된다든지 글귀나 지으면서 안락을 탐하려 드는데, 마호메트는 당시 그 사회의 여러 가지 모순된 일과 불안된 것을 보고 원래 판무식쟁이의 그가 어찌하면 이를 구해 볼까 하고 모든 행복과 처자를 버리고 산속으로 들어가 고행 수년에 득도를 해서 소위 이슬람교의 교주(敎主)가 되었다." — 가사마 아키오(笠間杲雄) 저, 『회교도』〔이와나미 신서(岩波新書)〕에서.

석가(釋迦)는 일국의 왕자요 또 교양이 있었고, 그리스도(基督)는 가난하고 또 교육을 못 받았고, 마호메트(Mahomet)는 가난뱅이로 치부한 무식쟁이였다. 우리 사십에 가까운 교양의 무리들은 어찌할 것인고. 이것은 나의 독후감이다.

고려관중시(高麗館中詩) 두 수

급월당(汲月堂) 잡지(雜識)

『해동역사(海東繹史)』에 『고극정중주집(高克正中州集)』에서 끌어 온 채송년 (蔡松年)의 「고려관중시(高麗館中詩)」 두 수라는 것이 있다.

蛤蜊風味解朝醒	조갯국 풍미 있어 아침 숙취 풀기 좋고
松頂雲凝雨不晴	솔 끝에 구름 엉겨 비가 내려 개지 않네.
悄悄重簷斷人語	고요한 겹겹 처마 사람 소리 끊겼는데
碧壺春筍更同傾	청자 술병 봄 죽순에 다시 술잔 함께 드네

晚風高樹一襟淸	높은 나무 늦바람에 온 가슴이 맑아지고
人與縹瓷相照明	사람과 옥빛 술병 서로 비쳐 환하구나.
謝女微吟有深致	사녀(謝女)[1]가 나직이 읊사 깊은 운치 생겨나니
海山星月摠關情	바다 산의 별과 달이 모두 맘에 드는구나.

이는 매우 깨끗하고 그윽하고 정취(情趣) 있는 시가 아닌가. 때는 정히 봄 비가 제법 무르녹게 오락가락하는지라 검은 구름이 송정(松頂)에 엉켜 드는 품이 길손의 마음을 떨더린 밧줄같이 무겁게 하는데, 숙취(宿醉)도 곁들여 미성(未醒)이라 벽호춘순(碧壺春筍)을 기울여 가며 냉이·소리쟁이·달래에 갓 잡은 조개를 안주하여 묵묵히 해장하고 있었겠다. 그러다가 늦바람이 일 어나 높은 나무에 걸쳐 소리나니 답답하던 마음이 홀연히 풀리고 시원한 풍

정(風情)이 일시에 솟는데, 입노래 · 콧노래 · 몸맵시 · 화장단청(化粧丹靑) 고루고루 고운 여자, 표자(瓢鎭)에 어리고 서리니 해산성월(海山星月)이 또다시 나그네의 한 풍치이겠다. 오조건(吳兆騫)의 『추가집(秋笳集)』에도 "酒盡高麗雙翠甕 고려의 쌍취앵에 담긴 술을 다 마셨다" 운운의 시가 있는데, 그 전련(全聯)을 지금 알 수 없지만 벽호(碧壺) · 표자(瓢鎭), 즉 청자(靑瓷)의 풍치있는 정경을 채송년의 저 시와 같이 짬짤히 읊어낸 것은 드문 듯하다. 다만, 채송년의 저 시가 "高麗館中吟 고려관 안에서 읊으며"이라 하였을 뿐으로, 고려청자를 꼭 읊은 것인지 어쩐지는 의문이다.

채송년은 원래 송(宋)나라 휘종(徽宗) 때 사람으로 그 부(父)를 쫓아 연산부(燕山府)에 있다가 연산부가 금(金)나라에게 약탈된 뒤 금조(金朝)에 치사(致仕)하여 정륭(正隆) 4년〔고려 의종(毅宗) 13년〕 향년(享年) 오십삼으로 우승상(右丞相)으로 죽은 사람이다. 그가 고려에 내사(來使)한 사실이 역사에 드러나지 아니하고, 고려관중음(高麗館中吟)이란 것도 어느 해안선에 있던 역관(驛館)에서의 음영(吟詠)같이 되어 있지만, 꼭 그 지점을 알 수 없다. 그러나 『해동역사』의 저자가 이 시구를 끌어 오기는, 그 고려관(高麗館)이 반드시 고려 영역 내에 있었던 것으로 생각하고 고려의 물정(物情)을 보이는 시구로 생각한 까닭에 채록(採錄)한 것으로 생각된다. 채송년이 고려에 내사(來使)한 사실이 있는가 없는가, 고려관이란 저와 같이 반드시 고려 영역 내에 있던 어느 역관이었던가 아닌가, 이 두 가지는 고증(考證)을 필요로 하는 것이지만〔또 하나 채송년의 가상시(假想詩)라고도 할 수 있을 법하지만, 시격(詩格)을 보면 가상시라고는 하기 어려울 듯하니 이것은 문제되지 아니한다〕, 아직 『해동역사』의 편저자의 의견을 좇아 해석한다면 이 두 수는 곧 고려청자의 시적 정경을 가장 아름답게 표현한 시라 하겠다. 다시 말하노니, 그 얼마나 깨끗한 표현이며, 고물고물한 표현이며, 멋있는 표현이냐. 청자를 우중작주(雨中酌酒)에 끌어 온 품(品)이, 게다가 산나물, 물생선, 싱싱한 봄

날 남새요, 밤 들어 비 개이자 별과 달이 해산(海山)에 비쳐 올 때 일진청풍(一陣淸風)과 함께 봄 단장 산뜻한 미인이 표자(縹瓷)와 어울려 드니 실로 얄미울 만큼 째고 쨀 시이다. 물론 채송년은 오격(吳激)과 함께 악부(樂府)의 선공(善工)으로 유명한 사람이었다. 그의 이만한 시품(詩品)은 보통일는지 모르지만 청자의 진경(眞景)을 읊어 이만큼 예술적으로 된 것을 필자는 모른다. 무척 시각적인 시이나, 그러나 화제(畵題)로 쓴다면 도리어 해설적인 데 떨어지기 쉬운, 말하자면 시만이 읊어낼 수 있는 절경(絶景)인가 한다. 고려청자는 이 시로 말미암아 비로소 그 지음(知音)을 얻은 듯하다.

재단(裁斷)

산다는 것은 재단(裁斷)을 가하는 것이라 생각한다. 가령 자연에 인공을 가한다는 것은 한 재단에 속한다. 그리고 자연에 인공을 가하는 것이 곧 인간의 생활상(生活相)이다. 인공을 가하지 않고선 인간의 생활이란 성립치 아니한다. 넓은 포백(布帛)을 새로 오리고 도림으로써 옷은 이룩된다. 그리스·인도의 키톤(chiton)과 같이 특별한 양식을 갖지 아니한 옷이라도 역시 어느 광폭장척(廣幅長尺)만으로서의 재단을 받고 있는 것이다. 광장(廣長)에 무한된 것을 몸에 걸치고 있는 것이 아니니만큼 역시 재단을 받아 이룩된 것이라 할 것이다. 그러므로, 재단에 단위의 차별은 있을지언정 재단 없이 성립되는 인간생활이란 없는 것이다.

예컨대, 자연 그대로의 풍치(風致)란 자연 그대로의 현상일 뿐이지 인간의 생활과 하등 관계없는 존재이다. 그것이 인간적인 재단을 받을 때 비로소 인간생활과 유기적인 관계를 이루고 있는 것이 된다. 질서·형식·방법·예절 등이 곧 이 재단에서 이룩되는 것들이다. 자연에 인공을 가하는 것을 기피하고 저주하는 사람들이 있다. 이것은 곧 간접적으로 생활을 기피하는 사람들에 지나지 않는다. 자연으로의 회귀를 부르짖는다 해도 그곳에는 질서와 방법이 필요한 것이다. 무턱대고 회귀란 없는 것이다. 생명을 품수(稟受)한 이상 그에게는 의식적이건 무의식적이건 이 재단적 활동이란 것이 끊임없이 움직이고 있는 것이다. 재단적 능력을 의식적으로 살리는 사람이 자각적 인

간이요 능동적 인간이요, 의식하지 못한다든지 내지 의식하고서도 회피하려는 사람은 생(生)을 곧 회피하는 사람이다.

그런데, 이 재단이 도를 지나치면 사치가 되고, 다시 그 도를 지나치면 파괴가 된다. 이곳에 재단에 다시 재단이 필요케 됨을 알 수 있다. 가령 일본의 화도(花道)에서 자연생 화초(花草)에 재단을 가한 것은 예도(藝道) 성립의 제일 요소로서, 일종의 자각적(自覺的) 활동이다. 이 재단에 다시 재단이 가해질 때 그때 화도라는 도(道)가 성립되고, 재단이 재단을 받지 아니하고 재단만을 위한 재단에 흘러 버릴 때 도(道)의 성립은 이룩되지 못하고서 자연생 화초의 파괴란 것만 남게 된다. 포목(布木)을 가위질하는 것은, 재단이란 작용에 다시 또 다른 재단이 가해지지 아니하면 첫 번 재단은 재단만을 위한 재단, 즉 파괴로 떨어진다는 것이다. 민족에 따라서 이 첫 재단부터 기피하는 민족도 있지만, 이 첫 재단에선 남달리 적극적이면서 제이(第二)의 재단에서 소홀한 민족이 없지 아니하다. 개인을 두고 말하더라도 은퇴적(隱退的)인 사람, 자고적(自高的)인 사람은 전자에 속하고, 세속적(世俗的)인 사람, 호사적(好事的)인 사람은 후자에 속한다. 둘 다 취할 바 못 됨은 다시 말할 필요가 없다.

지방에서도 공부할 수 있을까

1937년의 일. 저자는 조(朝)·중(中)·일(日) 삼국 간의 왕년의 미술사적 교섭을 생각하고 있던 여말(餘沫)로서 일본 화승(畵僧) 철관(鐵關)과 중암(中庵)과의 일을 당시 동경미술연구소(東京美術硏究所) 발간인『화설(畵說)』에 발표한 일이 있었다. 철관의 회화는 이미 원(元)의 연도(燕都)에서 고려 충선왕대(忠宣王代)의 익재(益齋) 이제현(李齊賢)이 거장(巨匠) 주덕윤(朱德潤)과 같이 품평을 가하고 있으나, 그 후 조선조 안평대군(安平大君)의 장화품(藏畵品) 중에도 수장될 만큼 명물이었고, 석(釋) 중암은 공민왕(恭愍王) 8년 이십오 세의 나이로서 고려에 들어와 개도(開都)의 산사(山寺)에 주(住)하여 고려 말 사인(士人) 간에 응수(應酬)도 많았고, 백의선(白依仙) 전신(傳神) 등을 가장 득의로 하였으며, 더욱이 〈기우자도(騎牛子圖)〉를 남겨 영명(令名)이 있었고, 보법사(報法寺) 재선사(齋禪師) 수장(收藏)의『황벽록(黃蘗錄)』을 수각반포(手刻頒布)하는 등 가지가지의 활약이 있어서 저 일본 수묵화의 개조(開祖)로 일컫는 슈분(周文)의 내선(來鮮)에 앞서기 한 세기 전에 화사(畵事)로 인한 교섭이 있었음을 말한 일이 있다. 필요한 문헌을 거의 좌우에 갖지 못하고 문헌차람(文獻借覽)의 편의도 없는 시골 칩거(蟄居)의 몸으로서 이만한 발명에도 상당한 고심을 다한 것이었으나, 드디어 저 중암의 말절(末節)을 밝힐 수는 없었다. 그런데『전반조선사(全般朝鮮史)』를 펴서 조선 태조(太祖) 원년(元年)의 기록을 보고 있는 사이에『선린국보(善隣國寶)』권상(卷

上)에 메이도쿠(明德) 3년, 젯카이 추신(絶海中津)의 찬(撰)으로 된 아시카가(足利) 정이장군부(征夷將軍府)의 조선에의 답신 중 승(僧) 수윤(壽允)이란 자가 있어 이 문서를 조선에 갖고 와서 왜구조치(倭寇措置)의 사실에 관한 구진(具陳)의 역(役)을 당하고 있음을 보니, 여기 다시 중암의 후일담을 철(綴)하게 될 성싶었다.

생각건대, 고려 말의 이숭인(李崇仁)·이집(李集) 등의 제자(諸子)의 문집에는 일본 승 중암을 전하고 있음에 불과하나, 중암을 위하여 많은 찬(讚)·서발(序跋)·문(文) 등을 남긴 이색(李穡)의 『목은집(牧隱集)』에는 석(釋) 윤 중암(允中庵)이라 있고, 권근(權近) 『양촌집(陽村集)』에는 다시 "중암(中庵)은 일본 석 중암"이라 하였고, 이능화(李能和)의 『조선불교통사(朝鮮佛敎通史)』에 잉용(仍用)된 『태고화상집(太古和尙集)』에는 석윤(釋允)을 수윤(壽允)에 의하고 있어 수(壽), 수(守) 어느 것이 옳은지는 소홀히 정할 수 없으나, 실은 동일의 중암(中庵)의 사실을 말하고 있는 것이다. 중암이 고려에 온 것은 공민왕 8년 이십오 세 때, 중암이 태고화상(太古和尙)에게 호(號)를 가지고 찬(讚)을 구한 것이 사십이 세 때, 메이도쿠(明德) 3년은 중암의 오십팔 세 때이고, 고려가 멸하고 조선조가 시작되던 바로 그 초년(初年)이었다. 즉 그는 여말(麗末)에 일단 일본으로 돌아갔다가 조선 초 장군부(將軍府)의 문서를 갖고 내한한 것이다. 그가 고려에 머물러 있던 것은 대체로 이십여 년, 일본에 돌아가서의 수(壽)는 밝힐 수 없지만 다시 십수 년의 수(壽)를 보유하였으리라고 상상할 수 있다. 그렇다면, 그의 전(傳)이나 화적(畵跡)이 적어도 오산(五山)의 문중(門中)에는 어디인지 있을 법도 하지만 인삼(人蔘)만의 도시〔개성(開城)〕에서는 도무지 어찌할 도리가 없다.

교토(京都)의 쇼코쿠지(相國寺)에는 젯카이(絶海) 찬(讚)의 국보〈강산모설도(江山暮雪圖)〉가 있는데, 전문대가(專門大家) 등 사이에는 조선화(朝鮮畵)로 지목받고 있다. 찬(讚)에 연월(年月)을 결(缺)하고 있으나 젯카이는 오

에이(應永) 13년에 죽었다. 메이도쿠 3년부터 십사 년 뒤였다. 따라서 이 그림은 마땅히 오에이 13년 이전의 것이 되지 않으면 아니 된다. 과연 이것이 조선화라고 한다면, 고려 말이나 조선조의 아주 초기(오에이 13년은 조선왕조 개국 14년에 해당한다)에 해당하는 작품으로 된다. 이만큼 연대가 오랜 수묵화는 조선에는 현존하지 않는다. 여기에 중암의 사적(事跡)은 조(朝)·일(日) 간의 미술교섭사상(美術交渉史上) 더 많은 비약(秘鑰)이 있을 것만 같이 생각된다.

명필(名筆)『프랑스 통신(フランス通信)』으로써 이름 높은 다키자와 게이치(瀧澤敬一) 씨는 이와나미(岩波)의 도서(圖書)에서「불국대학도서관의 에스오에스(佛國大學圖書館のS.O.S.」에 1819년 에른스트 르낭(Ernst Renan)의 연제(演題)라 하여 '지방에서도 공부할 수 있을까?(Peut-on travailler en province?)'라고 있던 것을 모두(冒頭)하고 있다. 연래(年來), 필자만이 문화의 도시집중주의(都市集中主義)를 원망한 듯이 느껴 오던 중, 다만 나 한 사람만이 아니고, 또 일본만의 현상도 아닌 것 같다. 그렇다 하여 그런 동병(同病)의 존재가 스스로의 위로가 될 이유로도, 단념해 버릴 자료로도 될 수 없는 것이다. 한곳으로의 문화의 집중은, 과거는 모른다 하더라도 문화의 균등, 국가 실력의 균등한 발전을 필요로 하는 현재 및 장래에는 마땅히 국가정책 중의 중요한 한 과제로서 고려되지 않으면 안 될 문제라고 생각한다.

도시집중주의가 얼마나 많은 폐해를 가져오는 것인가는, 비근한 예이지만 오늘의 서울의 저 혼잡함이 무엇보다도 생생하게 말하여 준다고 할 것이다. 머리만 큰 개물생체(個物生體)의 존재를 탄(嘆)하기 전에 심장만이 팽창하여 이제라도 파멸할 두려움이 있는 사회 형태를 먼저 탄(嘆)할 수 있는 사람만이 진정한 의미에서의 지도자의 이름에 상치(相値)하는 바라고 하겠다. 이상 "석포정(釋庖丁)하여 급양생(及養生)"[1]한 셈이라고나 할까.

자인정(自認定) 타인정(他認定)

개인에게서 그 소위 자타인정(自他認定)이라는 특립(特立)된 존재가 되기는 단위 범주가 적으니만큼 비교적 용이한 일이라 하겠지만, 범위가 넓어져 가령 일국(一國) 문화(文化) 같은 것이 자타가 인정할 수 있는 특수한 성격을 보이게 된다는 것은 실로 난중난사(難中難事)라 하겠다. 예를 미술공예에서 든다면, 금번 도쿄서 황기(皇紀) 2600년 기념성전(紀念盛典)의 하나로 나라(奈良) 도다이지(東大寺) 쇼소인(正倉院)의 어물(御物)이 공개되었는데, 그 보물들이 과연 일본 자신에서 제작된 것은 무엇 무엇이며, 기타 외국서 수입 전래된 것은 얼마나 되느냐 할 때, 쇼소인 어용(御用) 담당으로 다년(多年) 이 방면에 연구가 깊던 고(故) 이노우 신리(いのう しんり)의 해답에 의하면, "とうも 船來品が多くこざいます 수입품이 많이 있습니다"라 하였다. 그러나 문제는 이만 해답에서 만족되지 아니하고, 일본문화의 독자성을 연구하려는 이는 그 중에서 일본 자신의 제작이 무엇 무엇일까 알고자 할 것이며, 조선문화의 연구자는 조선에서의 전수물(傳輸物)이 무엇 무엇일까 알고자 할 것이지만, 중국문화 연구자로선, 특히 중국인으로 볼 때는 거의 다 저의 손으로 된 것이라 하여 조일문화(朝日文化) 연구자들이 제각기 자기 본령(本領)의 산물을 찾고자 함에 반하여 제법 자고(自高)의 처지에 앉아서 웃고 있을 것이다. 즉 조일학자(朝日學者)는 네 것 내 것을 가리려 눈이 벌게 있는데, 중국학자는 '너희들 싸움이야 어린애 짓이지' 하고 민소자약(憫笑自若)코 있

을 것이다. 이 싸움에 하등 관계없는 제삼자적인 서양학자들도 조일학자들 간의 이 시샘은 있는지 없는지 모두 중국 산물로 인정하고 있을 것 같다. 그렇다면 이 조일학자 간의 싸움이란 어린애 소꿉장난 싸움 같은 것이요 싸움의 보람이 드러나지 않는다.

중국과는 도저히 싸움이 되지 않으니, 이야말로 누의(螻蟻)가 대목(大木)을 흔들려 하는 셈이 아닐까. 시대가 뒤지면 일본은 일본대로, 조선은 조선대로 문화의 특질이란 것이 점차로 엉클어져 중국문화에서 구별되는 것이 나타나지만, 또 문화의 종류에서 더 일찍이 형용되는 특질적인 것이 있고 더 늦은 특질적인 것이 있지만, 미술공예에선 적어도 신라통일대(新羅統一代), 즉 일본의 나라(奈良) 덴표대(天平代), 중국에서 당대(唐代)까지는 중국의 것에서 구별될 일본적인 것, 조선적인 것이 두드러지지 아니한 성싶다. 적어도 쇼소인의 유물이란 것을 중심하여 생각한다면 누구나 긍정할 수 있는 사실일까 한다. 쇼소인 유물 중에는 일본기년(日本紀年)이 기명(紀銘)된 것이 더러 있지만, 그 기년명(紀年銘)들이란 것이 그 물건의 조성(造成)을 말하지 아니하고 대개는 헌납(獻納) 인연의 세년(歲年)을 표시하는 것이 많으니, 일본기년명(日本紀年銘)이 있다고 곧 일본 제작으로 할 수 없으며, 또 기록에선 어떤 물건을 만들 적에 재료·물자를 황실(皇室)에서 하사한 것이 있으나 재료·물자는 비록 일본 것이라 할지라도 그 공장(工匠)이 반드시 일본 공장들이었는지 미심(未審)하다. 예컨대 당대(當代) 공장의 기록에 남은 것을 보면, 고구려·백제·신라·당(唐) 등 제국(諸國)에서 귀화한 인물, 도거(渡去)한 인물이 적지 않다. 우선 쇼소인이 예속되었던 도다이지 그 자체의 건립에서도 조사사관(造寺司官)이란 사람이 고려조 신(臣) 복신(福信)이라 한다. 물론, 이 한 사람이 오래 있었던 것이 아니요 혹 다른 사람도 있었지만, 하여간 이와 같이 조사관(造寺官)에 고려조인(高麗朝人)도 있었던 것이다. 화사(畵師)로선 신라인 복마려(伏馬呂)·반만려(飯萬呂)란 사람도 있다. 물건에 의

하여, 예컨대 적칠문관목주자(赤漆文欟木廚子)라든지 기자합자(基子合子) 같은 것이 백제 의자왕(義慈王)의 진어(進御)란 것도 있고, 또 혹은 묵(墨)에 "新羅楊家造墨(신라양가조묵)"이란 제작명(製作銘)이 있는 것도 있고, 명칭이 신라금(新羅琴)이니 고려금(高麗錦)이니 하는 것도 많다. 그러나 이렇게 두드러지게 알 수 있는 것은 전수(全數)에 비하여 몇백 퍼센트의 하나도 못된다. 일본의 학자는 일본의 학자대로 두드러지게 일본 제작인 것을 찾고자 하나 아직도 자타가 공인할 수 있게 두드러지게 구별이 서 있지 않다. 즉 아직도 거의 중국 것이니라 해도 앙탈할 수 없는 처지에 있다.

지금 세계적으로 풍미하고 있는 민족주의적 독자성의 발견(發見) · 발양(發揚)이 영향되어 민족 독자의 문화 특질이란 것을 고조(高調)하려 한다. 이것은 물론 불가능한 일이 아니요 사실에 있어 없지도 않은 일이나, 역사의 조류 사이에는 이 문화의 민족적 독자성이 확연히 구별되는 때도 있고 구별되지 않는 때도 있다. 구별되지 않는 것은 구별되지 않는 대로 그대로 역사의 전체적 풍모를 파악함이 진실로 역사의 객관적 파악이라 하겠는데, 문제를 이렇게 점잖이 처결(處決)치 아니하고 악착같이 그곳까지 파 들어가 구태여 나란 것을 내세우려 한다. 그야 물론 같은 형제간에도, 또 더욱이 남이야 전혀 구별키 어려운 쌍둥이 간에라도 상이점(相異點)을 구별하러 든나넌 한 태양 아래도 같은 것이 없다는 격으로 어느 모로든지 다른 점이 보이기야 하겠지만, 그렇게까지 하여 발견해낸 그 상이점이란 전체 가치관에 얼마만한 가치가 있을 것인가. 웬만큼 다른 것은 다른 것이라 구태여 내세우지 말고 대동(大同)으로 돌려 보냄이 대인(大人)의 풍도(風度)가 되지 않을까. 자타 공인이란 즉 보편성을 가진 곳에나 성립되는 것이요 또 대동성(大同性)에 있는 것이니, 보편성 없는 소이(小異), 자타 공인되지 않는 소소가치(小小價値)의 소이(小異)쯤이야 문제할 것이 무엇인가. 그것을 문제로 하려 드는 것은 결국 소인적 국축성(局蹙性)에 있지 아니할까. 쇼소인 어물(御物)에서 구태

여 알 수 없는 조선 것이라는 것을 찾으려던 나 자신에 대하여 내 자신이 민소불금(憫笑不禁)이다. 가가(呵呵).

사상(史上)의 신사년(辛巳年)

조선의 역사는 통칭 반만년(半萬年) 역사라 하나, 진정한 학구적 논단을 내리자면 상고(上古)의 세차(歲次)는 불명이니까 이 총 연수(年數)는 말할 수 없다. 역사란 것을 광의(廣義)로 해석하여 인류의 생활이 비롯한 곳부터 시작된 것이라면 조선이란 땅에 인류가 파식(播植)되기 시작한 때부터 논할 수 있는 것이니, 이것은 벌써 세차로써 논할 수 없는 것이다. 그러나 역사란 것을 협의(狹義)로 해석하여 역서(曆書)·역학(曆學)의 정립으로부터 세차에 대한 의식적 규정이 확립된 때부터라 하면, 조선의 역사란 약 이천이백여 년 전, 즉 중국의 춘추전국(春秋戰國) 때, 즉 조선의 위만조선(衛滿朝鮮) 이전의 고조선에 있다 하겠으나, 그러나 이것도 중국 편에 남아 있는 고기(古記)에 의한 추정일 뿐이요, 내외 문헌을 통틀어 세차적(歲次的) 기록을 확실히 들여다볼 수 있는 것은 약 천육백에서 천칠백 년 전인 삼국시대 중기 이후부터라 하겠다.

그러나 김부식(金富軾)의 『삼국사기(三國史記)』에 의하여 역사상 신사년(辛巳年)을 찾으면, 신라 박혁거세왕(朴赫居世王) 즉위 18년의 신사(辛巳)를 시초로 하여 삼국기(三國期)에는 열두 개 신사를 찾겠고, 통일 이후에는 신문왕(神文王) 원년 신사를 비롯하여 다섯 신사를 찾겠고, 고려에 들어와서는 신라의 다섯 신사 중 최종 신사가 신라 경명왕(景明王) 5년, 고려 태조(太祖) 천수(天授) 4년에 걸쳐서 여덟 신사를 찾겠고, 조선조에 들어서는 태종(太

宗) 원년 신사에서 비롯하여 아홉 신사를 찾겠다. 이리하여 삼국기 이후 서른셋의 신사가 뚜렷해진다. 이 서른셋 신사의 역사를 총거(總擧)한다는 것은 매우 큰일이니까, 지면이 허(許)하는 한 특출한 점은 촬거(撮擧)할까 한다.

삼국기(三國期)

제1 신사(辛巳)
〔신라 시조(始祖) 18년, 서기전(西紀前) 40년〕

제2 신사(辛巳)
〔신라 남해왕(南解王) 18년, 백제 온조왕(溫祚王) 39년, 고구려 대무신왕(大武神王) 4년, 서기 21년〕
고구려 대무신왕이 부여〔夫餘, 지금의 홍경(興京) 내지 봉천(奉天) 부근〕를 친벌(親伐)할 때 비류수(沸流水) 강안(江岸)에서 불 없이 자열(自熱)하는 솥을 얻어 일군(一軍)을 포궤(飽饋)하고 부정씨(負鼎氏), 북명인(北溟人) 괴유(怪由), 적곡인(赤谷人) 마로(麻盧) 등의 장사(壯士)를 얻고 이물림(利勿林)에서 금새(金璽)와 병물(兵物) 등을 얻어 북벌(北伐)의 기세가 크게 진작(振作)하였다.

제3 신사(辛巳)
〔신라 파사왕(婆娑王) 2년, 백제 기루왕(己婁王) 5년, 고구려 태조왕(太祖王) 29년, 서기 81년〕

제4 신사(辛巳)
〔신라 일성왕(逸聖王) 8년, 백제 개루왕(蓋婁王) 14년, 고구려 태조왕(太祖

王) 89년, 서기 141년]

제5 신사(辛巳)
[신라 나해왕(奈解王) 6년, 백제 초고왕(肖古王) 36년, 고구려 산상왕(山上
王) 5년, 서기 201년]
가야국(加耶國)이 신라에 청화(請和)하다.

제6 신사(辛巳)
[신라 첨해왕(沾解王) 15년, 백제 고이왕(古爾王) 28년, 고구려 중천왕(中
川王) 14년, 서기 261년]
백제가 신라에게 청화(請和)하였으나 불응(不應)하다.
백제 왕이 자대수포(紫大袖袍)·청금고(靑錦袴)·금화조라관(金花鳥羅冠)·
소피대(素皮帶)·오위리(烏韋履)의 복(服)으로 남당(南堂)에 앉아 청정(聽政)
케 되니, 전년(前年)에 결정한 관복제도(官服制度)가 이해에 비로소 구체적
으로 실용(實用)된 듯.

제7 신사(辛巳)
[신라 흘해왕(訖解王) 12년, 백제 비류왕(比流王) 18년, 고구려 미천왕(美
川王) 22년, 서기 321년]

제8 신사(辛巳)
[신라 내물왕(奈勿王) 26년, 백제 근구수왕(近仇首王) 7년, 고구려 소수림
왕(小獸林王) 11년, 서기 381년]
신라에서 위두(衛頭)를 부진(符秦)에 보내니, 이것이 신라의 중국견사(中
國遣使)의 시초이다.

제9 신사(辛巳)

〔신라 눌지왕(訥祗王) 25년, 백제 비유왕(毗有王) 15년, 고구려 장수왕(長壽王) 29년, 서기 441년〕

제10 신사(辛巳)

〔신라 지증왕(智證王) 2년, 백제 무령왕(武寧王) 원년, 고구려 문자왕(文咨王) 10년, 서기 501년〕

제11 신사(辛巳)

〔신라 진흥왕(眞興王) 22년, 백제 위덕왕(威德王) 8년, 고구려 평원왕(平原王) 3년, 서기 561년〕

백제가 신라를 침범하였으나 대패(大敗)하였다.

고구려가 진(陳)에 견사(遣使)하다.

제12 신사(辛巳)

〔신라 진평왕(眞平王) 43년, 백제 무왕(武王) 22년, 고구려 영류왕(榮留王) 4년, 서기 621년〕

신라가 당(唐)에 견사(遣使)하고, 당에서는 유문소(庾文素)가 신라에 내빙(來聘)하여 새서(璽書) 및 화병풍(畵屛風), 금채(錦綵) 삼백 단(段)을 헌상(獻上)하였다.

고구려에서도 당에 견사하다.

백제에서도 당에 견사하나 과하마(果下馬)를 납공(納貢)하다.

통일신라기(統一新羅期)

제1 신사(辛巳)
〔신문왕(神文王) 원년, 서기 681년〕
신문왕이 등극하고 김흠돌(金欽突)·홍원(興元)·진공(眞功) 등이 역모(逆謀)로 평주(平誅)하니, 익산(益山)에 있던 고구려 후예 보덕왕(報德王) 안승(安勝)이 견사봉하(遣使奉賀)하다.

제2 신사(辛巳)
〔효성왕(孝成王) 5년, 서기 741년〕

제3 신사(辛巳)
〔애장왕(哀莊王) 2년, 서기 801년〕
태종무열왕(太宗武烈王)과 문무왕(文武王)의 이별묘(二別廟)를 세웠다. 시조, 고조(高祖) 명덕(明德), 증조(曾祖) 원성(元聖), 조(祖) 혜충(惠忠), 고(考) 소성(昭聖)의 오묘(五廟)를 세웠고, 5월에 일식(日食)이 당식(當食)될 것이 불식(不食)되고, 9월에 형혹(熒惑)이 입월(入月)하고, 운성(隕星)이 여우(如雨)하고, 무진주(武珍州)에서 적오(赤烏), 우두주(牛頭州)에서 백치(白雉)를 진상(進上)하고, 10월에 대한(大寒)하여 송죽(松竹)이 개사(皆死)하는 등 천변(天變)이 많았다.
탐라국(耽羅國)이 견사조공(遣使朝貢)하다.

제4 신사(辛巳)
〔경문왕(景文王) 원년, 서기 861년〕

제5 신사(辛巳)

〔경명왕(景明王) 5년, 고려 태조(太祖) 4년, 서기 921년〕

전년(前年)에 신라는 후백제 견훤(甄萱)의 침구(侵寇)에 못 이겨 김률(金律)을 고려에 보내 구원을 청한 일이 있는데, 이해 정월에 귀명(歸命)한 김률의 고명(告命) 중 이러한 이야기가 있다. 즉 고려 태조(太祖)가 봉명사자(奉命使者) 김률에게, 예로부터 신라에는 삼보(三寶)가 있다 하는데, 황룡사(皇龍寺) 장륙불상(丈六佛像)과 성대(聖帶)의 삼기(三器)가 그것이라 하지만, 불상과 구층탑이 완존(完存)한 것은 세상이 다 알지만 성대는 어찌 되었는가 물었다. 그러나 일국의 봉명사자인 김률로서도 조국의 삼보의 하나인 성대의 사실은 몰라 대답하지 못하고 창피해 돌아와 왕에게 이 연유를 말하였다. 그러나 왕도 또한 이에 대하여는 아는 바가 없이 군신(群臣)에게 물었으나 군신도 또한 대답하는 자가 없었다. 그럴 쯤 구십여 세 되는 황룡사 승(僧) 하나가 지나다 이 말을 듣고, 자기도 보지는 못하였으나 성대라는 것은 진평왕(眞平王)의 천사옥대(天賜玉帶)로서 역대로 남고(南庫)에 보존되어 있다는 것을 들었노라 하였다. 왕이 이에 개고(開庫)케 하였으나 옥대(玉帶)를 보지 못하고, 다시 택일(擇日)하여 재제(齋祭) 후에 열어 본즉 금옥(金玉)으로 장식된 장대(長大)한 옥대였다는 사실이었다. 이것은 즉 신라의 국가보물로서 신라중흥정신의 상징체적인 것을 신라의 상하(上下)가 모두 망각하고 있었다는 설화(說話)이니, 이것은 즉 신라 말기의 신라의 국민이 신라정신을 상실하고 있었던 상태임을 설명한 것이다. 국가의 보물은 국가 정신의 상징체인 것이다. 이것을 망각한다는 것은 결국 망국(亡國)의 징조인 것이다. 가위(可謂) 은감(殷鑑)할 만한 기록이다.

고려기(高麗期)

제1 신사(辛巳)

〔고려 태조(太祖) 4년, 서기 921년〕

금(今) 만주(滿洲) 흑수(黑水)의 추장(酋長) 고자라(高子羅)가 백칠십 인(人)을 거느리고 내투(來投)하였으며, 아어한(阿於閒)이 역시 이백 인을 거느리고 내투하였으며, 후백제인(後百濟人) 궁창(宮昌)·명권(明權) 등이 내투하였으며, 달고적(達姑狄) 백칠십일 인이 신라를 침범한 것을 고려가 격파시켰으며, 오관산(五冠山)에 대흥사(大興寺)를 창건하였으며, 서경(西京) 평양(平壤)에 고려 태조가 행행(行幸)하였다.

제2 신사(辛巳)

〔경종(景宗) 6년, 서기 981년〕

경종이 이십육 수(壽)로 등하(登遐)하고 성종(成宗)이 즉위하다. 고려 행속(行俗)의 하나로 유명하던 팔관회(八關會)를 파의(罷矣)시키다.

제3 신사(辛巳)

〔정종(靖宗) 7년, 서기 1041년〕

서여진(西女眞) 대승(大丞) 고지지(高支智) 등 십오 인이 내조헌마(來朝獻馬)하다. 동(同) 귀덕장군(歸德將軍) 이우대(尼于大) 등 십팔 인이 내조헌명마(來朝獻名馬)하다.

동여진(東女眞) 중윤(中尹) 야사로(也賜老) 등이 내조하다. 동(同) 추장(酋長) 대상(大相) 이개(伊盖) 등이 내조하다. 동(同) 정보(正甫) 오부(烏夫) 등 이백십육 인이 내조하다. 동(同) 유원장군(柔遠將軍) 파을달(波乙達) 등 오십 인이 내조하다. 동(同) 유원장군 사이라(沙伊羅), 영새장군(寧塞將軍) 야어개

(耶於盖) 등 육십이 인이 내조헌마(來朝獻馬)하다. 동(同) 봉국장군(奉國將軍) 아가주(阿加主) 등 오십오 인이 내조하여 토물(土物)을 헌상하다.

거란(契丹)이 위위소경(衛尉少卿) 경치군(耿致君)을 보내어 왕의 생신(生辰)을 하(賀)하고, 고려서는 박유인(朴有仁) · 이유량(李惟亮)을 보내어 책례(冊禮)를 하(賀)하고 방물(方物)을 공(貢)하다.

2월에 상서공부(尙書工部)의 주청(奏請)으로 송악(松嶽) 동서록(東西麓)에 식송(植松)하여 궁궐을 장엄(莊嚴)하게 하다.

춘추(春秋) 이계(二季)에 회경전(會慶殿)에 장경도량(藏經道場)을 설(設)하는 예(例)를 열다. 송상(宋商) 왕락(王諾) 등이 방물(方物)을 내헌(來獻)하다.

상서병부(尙書兵部)의 주청으로 문무반(文武班) 칠 품 이상(以上) 원(員)자제(子弟)들을 군선(軍選)에 보충치 않게 하다.

제4 신사(辛巳)
〔숙종(肅宗) 6년, 서기 1101년〕
동여진(東女眞) 여라불(余羅弗) · 사온(沙溫) 등 칠십오 인이 내헌토물(來獻土物)하고, 동(同) 귀덕장군(歸德將軍) 보마궁한(普馬弓漢), 도령(都領) 마포(麻浦), 장군(將軍) 골부(骨夫) 등 오십오 인이 입조청허(入朝聽許)하고, 동(同) 도령 괴부(怪夫) 등 삼십이 인이 내조하고, 여진(女眞) 전공(甄工) 고사모(古舍毛) 등 육 인이 내투(來投)하고, 서여진(西女眞) 고시모(古時毛)가 내투하고, 요(遼) 예빈부사(禮賓副使) 고극소(高克少)가 내조하고, 동(同) 검교(檢校) 야율곡(耶律斛)이 내조하여 도종(道宗) 붕어(崩御)와 황태손(皇太孫) 등극을 고하고, 고려에서는 소경(少卿) 왕공윤(王公胤), 합문사(閤門使) 노작공(魯作公)을 보내어 조위(弔慰)케 하였고, 다시 지추밀원사(知樞密院事) 곽상(郭尙), 좌승(左丞) 허경(許慶) 등을 보내어 신제즉위(新帝卽位)를 하(賀)케

하고, 요(遼)에서는 다시 관찰사(觀察使) 고덕신(高德信)을 보내어 왕의 생신을 하(賀)하고, 또 숭록경(崇祿卿) 오전(吳佺)을 보내어 도종(道宗)의 유류(遺留)·의대(衣帶)·필단(疋緞) 등을 헌상하였다.

송(宋)에서는 소규(邵珪)·육정준(陸廷俊)·유급(劉伋) 등이 내투(來投)하고, 송 귀화인(歸化人) 참지정사(參知政事) 치사(致仕) 신수(愼脩)가 졸(卒)하고, 임의(任懿)·백가신(白可臣) 등이 송제(宋帝)가 하사한 『신의보구방(神醫補救方)』을 헌상하고, 왕하(王嘏)·오연총(吳延寵) 등이 역시 『태평어람(太平御覽)』천 권을 헌상하고, 송상(宋商), 탐라(耽羅), 동북번(東北蕃) 추장(酋長) 등이 내헌토물(來獻土物)하였다.

구경(九經)·자사(子史) 각 한 본(本)을 대성(臺省)과 추밀원(樞密院)에 분치(分置)하고, 중광전(重光殿)에서 왕이 서적을 열(閱)하고, 비서성(秘書省) 소장(所藏)의 문적판본(文籍板本)이 위적훼손(委積毀損)되므로 국자감(國子監)에 서적포(書籍鋪)를 두어 이곳에 비장(秘藏)케 하는 동시에 서적을 광구모인(廣求摹印)케 하였으며, 내부문서(內府文書)를 추밀원(樞密院)에 분장(分藏)케 하고, 홍원사(洪圓寺)의 대장당(大藏堂)과 구조당(九祖堂)이 낙성(落成)되었고, 일월사(日月寺)의 『금자묘법연화경(金字妙法蓮華經)』이 경성(慶成)되고, 육천오백 인 역도(役徒)로 하여금 홍호사(弘護寺)를 수영(脩營)하고, 천구백 인 역도가 국청사(國淸寺)를 수영하고, 회경전(會慶殿)에서 인왕경도량(仁王經道場)을 설(說)할 때 반승(飯僧)이 오만이었고, 원효(元曉)·의상(義湘)을 동방성인(東方聖人)이라 하여 원효를 화쟁국사(和靜國師), 의상을 원교국사(圓敎國師)라 시(諡)하여 입석기덕(立石紀德)케 하고, 제(弟) 대각국사(大覺國師)가 침질(寢疾)함에 총지사(忽持寺)에 문질(問疾)하고, 요제(遼帝)의 휘(諱)를 피하여 왕이 옹(顒)이라 개명(改名)하는 동시에 어명(御名)과 동운(同韻)되는 모든 문서칭액(文書稱額)을 개서(改書)케 하고, 이해 한해(旱害)가 심하여 기우축도(祈雨祝禱)가 성(盛)하였으며, 또 주전도감(鑄

錢都監)이 용전(用錢)의 이(利)를 신민(臣民)이 시지(始知)하였다 하여 종묘(宗廟)에 고(告)하고, 양주(楊州)에 남경〔南京, 지금의 경성(京城)〕을 설치하기 위하여 남경개창도감(南京開創都監)을 두어 남경을 개창(開創)하나니라.

제5 신사(辛巳)
〔의종(毅宗) 15년, 1161년〕

제6 신사(辛巳)
〔고종(高宗) 8년, 서기 1221년〕
몽고(蒙古) 사자(使者) 고여(古輿) 등 십삼 인, 동진(東眞) 팔 인 등이 내조(來朝)하여 국신(國贐)을 토색(討索)하고, 또 그 후도 몽고 사자, 동진인이 다수 내조하여 토색하다.

제7 신사(辛巳)
〔충렬왕(忠烈王) 7년, 서기 1281년〕
허형(許衡)·곽수경(郭守敬) 소찬(所撰)의 신성(新成) 수시력(授時曆)을 원(元)이 고려에 반포(頒布)하고, 사자(使者) 왕통(王通)이 도일사(道日寺)에 관(舘)하여 천문(天文)을 관측하고 아국(我國) 지도(地圖)를 구관(求觀)하다.
이해 원(元)이 합포(合浦)에서 동정군(東征軍)을 정비하여 가지고 일본을 쳤으나 전함 삼천오백 소(艘), 만군(蠻軍) 십여만이 대패(大敗)하여 모두 익사하고, 원의 관군이 전몰(戰歿)한 자 무려 십만 유기(有幾)라. 따라서, 고려의 병(兵)도 수만이 몰(沒)하고, 더욱이 일 년을 두고서 역려(疫癘)가 대흥(大興)하여 사자(死者) 심히 많았다 한다.

제8 신사(辛巳)

〔충혜왕(忠惠王) 후 2년, 서기 1341년〕

조선기(朝鮮期)

제1 신사(辛巳)

〔조선 태종(太宗) 원년, 서기 1401년〕

노비변정도감(奴婢辨定都監) · 순군(巡軍) · 내고청대법(內庫請臺法) · 국행초제(國行醮祭) · 공후백호(公侯伯號) 등을 혹파혹폐(或罷或廢)하고, 별사전(別賜田)을 개혁하고, 밀원(密員)을 제거하고, 황색(黃色) · 백의(白衣) · 분경(奔競) 등을 금하고, 관복제(官服制)를 개정하고, 문과고강법(文科考講法)을 정하고, 좌명공신(佐命功臣)을 녹(錄)하여 서록(書錄)을 반(頒)하고, 건문(建文) 3년 대통력(大統曆)의 내도(來到)가 있었고, 사섬서(司贍署)를 치(置)하여 저화초법(楮貨鈔法)을 행하고, 등문고〔登聞鼓, 신문고(申聞鼓)〕의 제(制)를 열고, 적전선잠법(籍田先蠶法)을 고쳐 양악장(兩樂章)을 제작하고, 경원성(慶源城)이 완성되고, 추동궁(楸洞宮)을 개영(改營)하고, 태상왕(太上王) 별전(別殿)을 지었다. 대마도주(對馬島主)는 기끔 헌마(獻馬)가 있어 왜구가 더러 있었으나 별문제는 없었고, 명사(明使)가 조선국왕 금인(金印)과 고명(誥命)을 선사(宣賜)하였다. 이해에는 명사(明使)의 마필교역(馬匹交易)이 크게 행해졌고, 국내로는 한해(旱害)가 심하였다. 정몽주(鄭夢周) · 김약항(金若恒) 등에게 추시증직(追諡贈職)이 있었고, 태상왕〔太上王. 태조(太祖)〕은 철원(鐵原) 보개산(寶蓋山), 소요산(逍遙山), 한양(漢陽), 금강산(金剛山), 안변(安邊), 함주(咸州) 등을 전전행행(轉轉行幸)이 잦았다.

제2 신사(辛巳)

〔세종(世宗) 7년, 서기 1461년〕

이해에는 함경도(咸鏡道) · 평안도(平安道) 양변방(兩邊方)의 야인(野人) '오랑캐' 등의 소요(騷擾)가 많아 그 정벌에 전력을 다하였다. 이리하여, 충청 · 전라 · 경상 등 남도(南道)의 백성을 황해 · 평안 · 함경 등지로 이민을 많이 시켜 둔전(屯田)을 하게 하고, 한편으로 선함(船艦)의 충실을 꾀하였으며, 왕이 친히 병요(兵要) · 병경(兵鏡) 등 병서(兵書)를 제(製)하여 즉반(卽頒)하였다. 대마도(對馬島) · 유구도(琉球島) · 일본국(日本國) 등의 사자(使者)의 내왕(來往)이 많았고, 특히 일본서는 기근(饑饉)이 대단하여 이에 대한 조처 문제도 컸었다.

문화적으로는 잠서(蠶書)의 언해(諺解), 『북정록(北征錄)』의 수찬(修撰), 공처노비정안(公處奴婢正案) 육전(六典)의 상정(詳定), 『국조보감(國朝寶鑑)』의 환수(還收), 형전(刑典)의 수교(讐校), 『역대병요(歷代兵要)』의 수교(讐校), 간경도감(刊經都監)의 설치, 사창장(社倉長)에 도서반포(圖書頒布), 『경국대전(經國大典)』 형전(刑典)의 반포(頒布), 악음(樂音)의 혁정(革正), 승려(僧侶)의 호패법(號牌法) 등 다반(多般)의 혁정시설(革正施設) 등이 있었고, 경복궁(景福宮)의 수광(修廣)이 있었고, 단종(端宗) 사건의 일말(一沫)로 정종(鄭悰) 등의 국형(鞠刑)이 있었다.

제3 신사(辛巳)

〔중종(中宗) 16년, 서기 1521년〕

이해에는 명사(明使)의 채녀(採女) · 채환(採宦) 문제가 컸으며, 안으로는 송사련(宋祀連) 등의 대신모살음획(大臣謀殺陰劃)에 인연된 사단(事端)이 컸었다.

제4 신사(辛巳)

〔선조(宣祖) 14년, 서기 1581년〕

경기·황해·평안도 등을 위시하여 전도(全道)에 흉겸(凶歉)이 심하였고, 동서붕당(東西朋黨)의 알력(軋轢)이 현저해졌다.

제5 신사(辛巳)

〔인조(仁祖) 19년, 1641년〕

조선서는 청국(淸國)의 침범으로 그 흔단(釁端)이 아직도 새로운 가운데 종국(宗國) 명(明)과 청(淸) 사이의 금주(錦州)를 중심한 공수전(攻守戰)에 출원(出援)하는 등 신흥하는 청과 명 사이에 선처(善處)가 극히 중대한 문제를 이루고 있었다.

제6 신사(辛巳)

〔숙종(肅宗) 27년, 서기 1701년〕

이해에는 한림(旱霖)이 부조(不調)하였고, 중궁민씨(中宮閔氏)의 승하(昇遐)로 제복(制服)에 대한 문제, 희빈장씨(禧嬪張氏)의 무고(巫蠱) 문제 등으로 소장(蕭墻)의 환(患)이 컸다.

계성사(啓聖祠)를 비로소 창건하고 해주(海州) 이제묘(夷齊廟)를 건립하다.

대외적으로 왜관조약(倭館條約)의 폐(廢)와 공작미(公作米)의 문제가 있었으니, 공작미라 함은 일본에 대하여 포목(布木)을 수출하던 것을 미곡(米穀)으로써 하자는 것이다.

제7 신사(辛巳)

〔영조(英祖) 37년, 서기 1761년〕

예조판서(禮曹判書) 한익모(韓翼謩)가 백두산(白頭山)을 제(祭)키로 주청(奏請)하였으며, 5월 왕이 건명문(建明門)에 임어(臨御)하사 기민(饑民)을 소견(召見)하시고 구황(救荒)키를 명하시며, 10월에 금사령(禁奢令)을 내리사 연여(輦輿)에도 금(金)을 사용치 말고 석(錫)을 사용케 하시고 문단(紋緞)까지도 금(禁)하시다.

제8 신사(辛巳)

〔순조(純祖) 21년, 서기 1821년〕

이해에는 수재(水災)가 심하여 구만 결(結)의 손(損)이 있었고, 또 윤질(輪疾)이 심하여 십만여의 사자(死者)가 있었으며, 민심이 소요(騷擾)하였다. 또 국용(國用)의 대본(大本)의 하나를 이루던 개성부(開城府) 식채(殖債)의 폐(弊)도 심하였다.

제9 신사(辛巳)

〔고종(高宗) 18년, 서기 1881년〕

박정양(朴定陽) 등을 일본에 보내어 국정(國政)을 상탐(詳探)케 하다. 일본국무비시찰원(日本國武備視察員)을 파견하다.

경상도 기타 제도(諸道) 유생(儒生) 등이 일(日)·영(英)·미(美)·아(俄) 등 양화통모(洋和通謀)를 척배할 것, 야소교(耶蘇敎)를 척배할 것 등을 논소(論疏)하다. 경외도요(京外盜搖)가 태심(太甚)하다. 일본국의 권(勸)에 의하여 군계학교(軍械學校)를 시설할 때 육군 소위(少尉) 호리모토(掘本禮造)가 연군교(鍊軍敎)로 초빙(招聘)되다. 지방 광한무뢰(獷狴無賴)의 살월소경(殺越所驚)이 심하다. 척사유소(斥邪儒疏)가 심하므로 척사윤음(斥邪綸音)을 내리다. 함녕전(咸寧殿)이 화상(火上)되고, 감공사(監工司)·무위소(武衛所)에 명하여 주전(鑄錢)케 하고, 어윤중(魚允中)은 「일본문견사건급시찰기(日本聞

見事件及視察記)」를 헌상하다.

　이상, 조선사상(朝鮮史上)에서 신사년(辛巳年)의 사건을 약초(略抄)하여
보았다. 다만, 역사적으로 신사년을 회고하였다 하더라도 그간에는 사건적
으론 적극적 호행적(好幸的)인 것도 있고, 소극적 불행적(不幸的)인 것도 있
나니, 사람이 편의적으로 설정한 세차(歲次) 위에서의 사건이 명위(名位)만
의 같은 세차 안에서 동양(同樣)으로 나타나리라고는 말할 수 없는 것이다.
이미 천문학적으로 보더라도 동일한 신사년이라고는 시간적으로 절대로 없
는 것인 이상, 또 인간 간의 사건이란 것도 천문학적 세행(歲行)과는 하등 필
연적 계련(契聯)이 없는 것인 이상, 과거 신사년 간에 나타난 사건과 동일한
사건이 또 나타나리라고는 기대할 수 없는 일이다. 즉 과거 신사년에선 어떠
한 사건이 나타났든지 간에 그것이 현재와 미래를 동률적(同律的)으로 규율
할 호부(號符)가 될 것은 아니다. 다만, 그것은 다른 세년(歲年)에 나타난 사
건과 함께 통틀어 역사적 사건일 뿐이요, 이 역사적 사건이란 우리가 회고함
으로써 좋든 나쁘든 간에 은감(殷鑑)을 삼을 자료가 될 뿐이다. 즉 그것은 반
성의 자료일 뿐이요, 현재와 장래의 규범은 항상 현재와 장래에서 길러내어
세우지 아니하면 아니 된다. 편집자의 요청에 의하여 신시년 약사(略史)를
초(抄)한 것은 다만 반성의 자료를 제공한다는 뜻에서뿐이요, 그곳에서 규
범을 찾으라는 뜻에서는 아니었다.

고려청자와(高麗靑瓷瓦)

우리 박물관의 보물 자랑

고려시대 미술공예품으로 도자공예(陶磁工藝)가 그 수로도 그 질로도 세계적으로 유명한 것은 두말할 필요가 없는데, 그 유명한 고려도자가 함집(咸集)된 것이 이 개성박물관(開城博物館)의 특색이며, 그 중에도 역사상 가장 유명한 고려청자와(高麗靑瓷瓦, 도판 5)와 화금청자(畵金靑瓷, 도판 6)를 이곳에서 볼 수 있는 것은 자랑거리의 하나라 하겠다.

고려청자와는 지금으로부터 칠백팔십오 년 전, 즉 의종(毅宗) 11년에 왕이 영의(榮儀)라는 술복자(術卜者)의 건의에 의하여 왕업(王業)을 연기코자 대궐 옆에 있던 왕제(王弟) 익양후(翼陽侯) 호(皓)의 사제(私第)를 빼앗아 수덕궁(壽德宮)이라는 익궐(翼闕)을 세우고, 다시 부근 민가(民家) 오십여 구(區)를 헐어 치워 태평정(太平亭)이라는 일대 원유(苑囿)를 만들어 갖은 사치를 다할 때, 그 원유 안에 있던 양이정(養怡亭)이란 데 비로소 청자와를 올린 것이다.

동양에서 개와(蓋瓦)에 유채(釉彩)를 베푼 것을 사용키는 서역문화(西域文化)가 다분히 혼입(混入)된 한무(漢武) 이후인 듯하다. 남채(藍彩) · 녹채(綠彩) · 황채(黃彩) 등 여러 채유와(彩釉瓦)가 있을뿐더러 추벽(甃甓)에까지 사용되었던 것이니, 신라통일 초의 사천왕사지(四天王寺址)에서 발견되는 남록계(藍綠系) 추벽은 그 일례이다. 그러나 이것들은 모두 서역 계통의 조달유(曹達釉) 또는 연유(鉛釉)에 의한 것들로 귀한 것이 아님이 아니나, 그러나

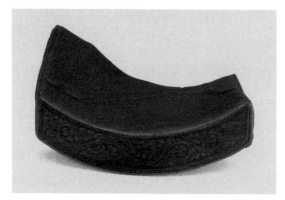
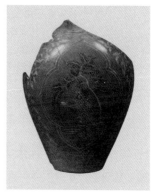

5. 고려청자와(高麗靑瓷瓦). 개성부립박물관.

6. 화금상감당초도원문병
(畫金象嵌唐草桃猿文甁).
개성부립박물관.

동양 독특의 철염(鐵鹽)에 의한 청자유(靑瓷釉)들은 아니다. 이미 세상이 다
아는 바와 같이 청자는 동양 독특의 산물이요 또 가장 귀중가고(貴重價高)의
것으로 유명한 것인데, 의종이 이러한 청자유로써 개와를 만들어 덮은 것은
세계사상(世界史上)에서 오직 의종만이 능히 해 본 장난으로 사상(史上)에
유명한 것인데, 그 역사적 사실을 명증(明證)하고 있는 것이 곧 이 박물관 진
열의 청자와이다. 이로써 귀중한 것이라 하겠으며, 다음에 유명한 것은 화금
청자(畫金靑瓷)이니 『고려사(高麗史)』 조인규(趙仁規) 열전(列傳)에

仁規嘗獻畫金磁器 世祖問曰 畫金欲其固耶 對曰 但施彩耳 曰 其金可復用耶
對曰 磁器易破 金亦隨毀 寧可復用 世祖善其對命 自今磁器毋畫金勿進獻

　조인규가 금칠로 그림을 그린 도자기를 임금께 바친 일이 있었는데, 세조가 묻기를,
"금으로 그림을 그리는 것은 도자기가 견고해지라고 하는 것이냐"라고 했다. 조인규가
대답하기를, "다만 채색을 베풀려는 것뿐입니다"라고 했다. 또 묻기를, "그 금을 다시 쓸
수가 있느냐"라고 하자, "자기란 쉽게 깨지는 것이므로 금도 역시 그에 따라 파괴됩니다.
어찌 다시 쓸 수가 있겠습니까"라고 대답했다. 세조가 그의 대답이 옳다고 하면서, "지금

부터는 자기에 금으로 그림을 그리지 말고 바치지도 말라"고 했다.[1]

이라 있어, 고려조(高麗朝)와 원조(元朝)와의 교역물로서 큰 역할을 하던 것이 청자기(靑瓷器) 중에서도 이 화금청자기(畵金靑瓷器)였었다. 일찍이 이 현물(現物)이 발견되기까지는 학계에 여러 가지 추측설(推測說)이 있었으나, 이 현물이 발견된 후 유사품이 속속 천명되고, 겸하여 자기공예사상(磁器工藝史上) 여러 가지 재미있는 문제가 많이 발천(發闡)되었다. 이로써 개성박물관의 보패(寶佩)의 하나라 하겠다.

제II부

紀行

의사금강유기(擬似金剛遊記)

필자는 인여지(仁與智)가 병무(並無)하니까 요산요수(樂山樂水)의 경치(境致)를 모른다. 편집자가 금강산유기(金剛山遊記)를 재삼 종용하나 용이하게 승낙할 용기가 없다. 실로 건조한 독필(禿筆)로 훼예(毁譽)를 사기 싫은 까닭이다. 그러나 관점이 다르니 쓰라는 것이다. 무슨 별개의 자주적 입장에서 금강산을 보고 온 것 같으나 실은 능란한 편집자의 유치술(誘致術)에서 나온 말이다. 그러나 다시 생각건대, 유혹에 빠져 봄도 한 가지 소하법(消夏法)이 될는지도 모른다. 만사는 시험에 있다. 여행기(旅行記) 같기도 하고, 같지 않기도 하고, 고로 왈(曰) 의사금강유기(擬似金剛遊記)다.

5월 25일은 즉 관불절(灌佛節)이다. 철원읍(鐵原邑) 도피안사(到彼岸寺)에 이르려니까 동구(洞口)에 방가고성(放歌高聲)이 훤소(喧騷)하디. 하여간 별무타심(別無他心)하고 사전(寺前)에서 삼중석탑(三重石塔)을 촬영하려다가 그들 바쿠스(Bacchus)의 역노(逆怒)를 샀다. 이유는, 자기네들 놀이하시는 데 와서 사진 찍는 것이 괘씸타시는 것이다. 당신네들 놀이를 촬영하였다면 그 역시 용혹무괴(容或無怪)어니와 고적(古跡)을 촬영하였으니 관계없지 않느냐 하였다. 그러나 이유는 그들의 문제하는 바 아니다. 만용(蠻勇)을 한번 부리고 싶은 모양이다. 중과부적(衆寡不敵)이요 강약이 부동(不同)으로 그들과 계쟁(係爭)하였다가는 매우 이롭지 못하겠으므로, 그 중에 양취(佯醉)한 자를 붙잡고 자못 여리박빙(如履薄氷)하는 심리로 설복(說服)하는 한편,

사진사는 우물쭈물 목적물을 촬영하고 황황히 수습하고 말았다.

　그들은 거의가 열렬(熱烈)한 민족주의자요 발발(勃勃)한 사회이상가들이다. 그러나 자기네의 주의(主義)와 이상(理想)을 준수 내지 실행하기에는 너무나 데카당(décadent)하다. 너무나 디오니소스(Dionysos)의 풍(風)이 있다. 모든 것 중에 수도(Pseudo)같이 죄악된 것은 없다. 진실한 사람들의 실천에 얼마나 그들이 훼방이 되는가를 생각할 때 잠시 암담하지 않을 수 없다.

　하여튼, 임무는 개세(慨世)에 있지 않으니까 막설(莫說)하고, 조선의 과거 예술은 어떠하였던가.

　미술은 철학이 아니요, 과학이 아니요, 시가(詩歌)가 아니다. 과거 미술을 논하자면 안전(眼前)에 제시할 수 있는 미술품이 필요한 것이다. 그러나 다만 미술품의 물질성만을 문제로 하는 것이 아니다. 거기서 정신을 수습할 수 있어야 한다. 미술사(美術史)는 역사만이 아니다. 이러한 의미에서 조선미술사의 전제로 미술품의 수집을 필요로 한다. 이미 경성(京城)을 중심으로 경주(慶州)·부여(扶餘)·평양(平壤) 등 수삼지(數三地)에서 계획적 수집을 전위(專爲)하지만, 역시 지방에 산재한 유물은 일일이 편답(遍踏)하는 이외에 별도리가 없다.

　그러면, 미술은 무엇을 문제로 삼느냐. 일왈(一曰) 건축, 이왈(二曰) 조각, 삼왈(三曰) 회화, 사왈(四曰) 공예, 총시(總是) 조형미술을 운위(云謂)함이다.

　어느 예술이나 일종의 종교심이 없음은 없겠으나, 동양의 과거 예술은 도시(都是) 종교예술에서 시종하였다 하여도 과언이 아닐 만큼 종교의 기반에서 시종하고 말았다. 그리고 그 종교란 불교 하나에 있고 말았다. 그러므로 결국 동양의 과거 예술은 불교예술에서 시종하고 말았다. 이에 지방 사찰을 순례할 필요가 있는 것이다.

　오늘날, 과거 건축미술을 운위할 만한 자료가 태무(殆無)하다 할 만큼 빈약함은 사실이다. 언간(焉間)에 약간 잔존한 것으로 분묘형식(墳墓形式)이

다소 있고, 사찰 관계의 건축물, 예컨대 영주(榮州) 태백산(太白山) 부석사(浮石寺)의 조사당(祖師堂) 같은 천축계(天竺系) 건축이 다소 점재(點在)할 뿐이다. 그러므로, 비교적 다수히 잔존된 탑파(塔婆)가 과거 건축양식을 부흥(resurrection)시킴에 가장 유력한 유적이 아니 될 수 없는 것이다. 물론, 탑파는 별개의 의미를 갖고 별개의 독립적 발전을 수과(遂果)한 것이나, 그것이 건축양식을 고려하지 않고는 발전할 경로가 없었으리라고 할 만큼 건축과 불가분리(不可分離)의 관계가 있는 것이다.〔인도의 솔도파(窣覩波)의 원형은 건축과 전연 별개의 형식을 구전(俱全)하였다. 그러나 중국에 전파된 이후 그것은 순연(純然)히 건축양식을 취하게 된 것이다. 이에 대한 상설(詳說)은 말할 처소(處所)가 못 되므로 다른 기회로 미룬다.〕

탑을 보건대, 대부분 건축 형식을 취하였지만 실은 순전한 건축이 아니다. 거기에는 예술가의 무한한 환상이 자유롭게 표예(漂洩)하고 있다. 이러한 의미에서 탑은 일종의 건축물인 동시에 일종의 예술품이다. 이제 도피안사(到彼岸寺)의 탑파를 보건대, 삼중건축(三重建築)을 모(模)한 신라탑(新羅塔)이다.(도판 7) 그러나 그 기단(基壇)은 팔각(八角)을 이루었고, 상하에 연판(蓮瓣)이 돌려 있다. 즉 이곳에 예술가의 환상이 표현되어 있다. 이러한 실제 건축은 없는 까닭이다. 또한 그 형식이 우아하다. 이 형식의 탑은 경주 석굴암(石窟庵) 앞에 하나 있을 뿐이다. 조선에 오직 둘밖에 없는 탑이다. 다시 본당(本堂)에 철조석가여래좌상(鐵造釋迦如來坐像)이 있다. 배후의 함통(咸通) 6년〔신라 경문왕(景文王) 4년, 정관(貞觀) 7년, 서력(西曆) 865년〕의 명(銘)이 있다 하나 필자는 간과하였으므로 다소 유감됨이 있다. 이 명이 사실 있다면, 탑도 같은 시대의 작(作)일 것이다. 탑 높이는 십삼 척 오 촌 칠 분, 탑으로서는 큰 것이 아니나 단아한 맛이 많다. 상륜(相輪)이 일락(逸落)됨은 유감이나 귀물(貴物)임에는 틀림없다. 철원읍의 진실한 지사(知士)들이 있다면, 탑과 불상을 유리(遊離)에서 건져냄이 어떠할까.

7. 도피안사(到彼岸寺) 삼층석탑. 강원 철원.

구 년 전에 장안사(長安寺)에 갈 때는 세포(洗浦)서 이틀간을 허비하여 가며 백사오십 리를 발섭(跋涉)하였다. 그러나 구 년이 지난 금일에는 고침장와(高枕長臥)하면서 단발령(斷髮嶺)을 넘는다. 실로 사람의 힘을 탄복하지 아니할 수 없다. 과학이 없는 민족은 전도(前途)가 없다. 나 같은 사람도 지사연(志士然)한 개탄을 하여 보았다.

철원서 장안사까지 불과 네 시간, 산천(山川)의 면목(面目)도 변함이 없다. 연전(年前)에는 수삼촌가(數三村家)가 점재(點在)할 뿐이더니, 이금(而今)엔 고루거하(高樓巨廈)가 총립(叢立)하고, 인연(人煙)이 편만(遍滿)하고, 거마(車馬)가 굉굉(轟轟)하다. 만약 내게 만금(萬金)이 있다면, 지대(地垈)를 한껏

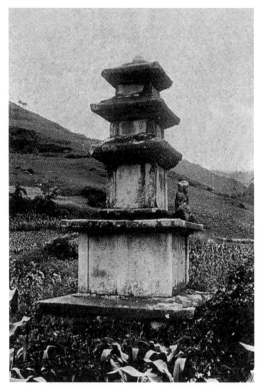

8. 장연리(長淵里) 삼중석탑. 강원 회양.

사 두고 싶다.

상연리(長淵里), 즉 지금 장안사 정거장 건설지 북편(北便)에 삼중석탑(三重石塔)이 서 있다.(도판 8) 높이 십오 척, 탑신(塔身)은 삼중이요 상륜(相輪)은 없으나 제일탑신 남북 양면에는 창호(窓戶) 모양이 음각(陰刻)되어 있다. 사리(舍利)가 있다면 이 속에 있을 것이다. 기단은 이중이요, 제이기단 남면엔 인왕(仁王) 양상(兩像)이 있고, 동서 양면엔 사천왕상(四王王像)이 있고, 북면에는 보살(菩薩) 양상(兩像)이 있다. 고육부조(高肉浮彫)이나 마멸이 심하다. 그러나 시태(時苔)에 제호미(醍醐味)를 가국(可掬)이다.[1] 신라시대의 석탑이 분명하다. 전에는 석불좌상(石佛坐像)이 탑전(塔前)에 있더니, 아무

리 찾아도 없다. 촌인(村人)더러 물으니, 석축(石築) 속에서 꺼내어 준다. 이미 경수(頸首)가 없는 파불(破佛)이 되고 말았다. 어기에도 인간의 작란(作亂)의 과죄(過罪)가 남아 있다.

장안사(도판 9) 어귀의 번화함은 전일의 비(比)가 아니다. 군중의 잡답(雜沓)은 무론(無論)이려니와 거마(車馬)의 낙역(絡繹), 유두분면(油頭粉面)의 횡행(橫行), 여관의 유객군(誘客軍) 등등.

산문(山門)을 들어서니, 당전(堂殿)에 단청(丹靑)을 개식(改飾)하였다. 고찰(古刹)다운 장엄미(莊嚴美)는 추호도 없다. 동행하였던 사진사도 무일언(無一言)하고 지나치고 말았다. 문헌 내지 유적을 찾을 틈도 없이 성화같이 독촉하는 바람에 조사 하나 하지 못하고 만 것은 유감이다. 『동국여지승람(東國輿地勝覽)』에는 "堂殿及佛像中國工人所造 불당 및 불상은 중국 공인들이 만든 것"라 하였다. 같은 책 '이곡비(李穀碑)' 중 반절(半節)에

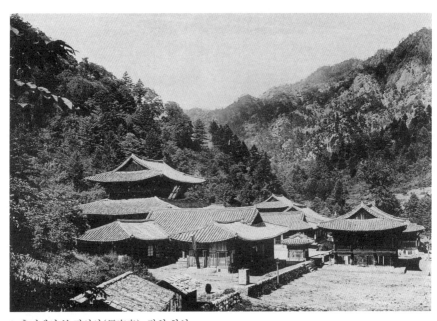

9. 측면에서 본 장안사(長安寺). 강원 회양.

謹按金剛山在高麗東 距王京五百里 玆山之勝 非獨名天下 實載之佛書 其華嚴
所說東北海中 有金剛山 曇無竭菩薩 與一萬二千菩薩 常說般若者是已 昔東方人
未之始知而指爲仙山 爰自新羅 增飾塔廟 於是禪龕遍於崖谷 而長安寺居其麓 爲
一山之都會也 蓋刱於新羅法興王 而重興於高麗之成王 噫後法興四百餘年 而成
王能新之 自成王至今亦將四百年矣 而未有能興復者 比丘宏卞 見其頹廢 與其同
志 誓於所謂曇無竭曰 所不新玆寺者有如此山 卽分幹其事廣集衆緣 取材於山 鳩
食於人 傭面雇夫 礱石陶瓦 先新佛宇 賓館僧房 以此粗完 (中略) 凡以屋以間計
之 一百二十有奇 佛殿經藏鐘樓三門僧寮客位 至於庖湢之微 皆極其輪奐 像設則
有毘盧遮那左右盧舍那釋迦文 巍然當中 萬五千佛 周匝圍繞居正殿焉 觀音大士
千手千眼 與文殊普賢彌勒地藏 居禪室焉 阿彌陀五十三佛 法起菩薩翊盧舍那 居
海藏之宮 皆極其莊嚴 藏經凡四部 其一銀書者 卽皇后所賜也 華嚴三本 法華八卷
皆金書 亦極其賁飾 (下略)

삼가 상고하건대, 금강산은 고려 동쪽에 있으며 왕경과의 거리는 오백 리이다. 이 산의 뛰어남은 홀로 천하에 이름이 있을 뿐 아니라 실로 불경에 실려 있다. 그 화엄경에 말하기를, "동북방의 바다 가운데 금강산이 있으니, 담무갈보살이 일만이천의 보살들과 더불어 항상 반야심경을 설법하는 곳이다" 하였다. 옛날에는 우리나라 사람들이 아직 이것을 알지 못하고 신선의 산이라고 지칭하였다. 이에 신라 때부터 탑과 절을 증축하고 장식하게 되이, 이제는 사찰이 언녁과 골짜기에 가득하다. 장안사가 그 기슭에 있어서 온 산의 도회처가 된다. 대체로 신라 법흥왕 때에 처음으로 세웠으며, 고려 성왕 때에 중흥한 것이다. 아! 법흥왕을 지낸 사백여 년에 성왕이 능히 중수하였는데 성왕으로부터 지금까지 역시 사백 년이 되려 한다. 그런데 아직 능히 일으켜 중수하는 자가 없었다. 비구 굉변이 그 퇴폐한 것을 보고 그의 동지들과 더불어 이른바 담무갈보살에게 맹세하기를, "이 절을 새롭게 하지 못한다면 이 산을 두고 맹세할 것입니다" 하고, 즉시 그 일을 나누어 맡아서 널리 여러 사람을 모집하며, 산에 가서 재목을 채취하고, 사람들에게서 식량을 모으고, 임금을 주고 인부를 고용하여 돌을 다듬고 기와를 구워서 먼저 불전을 새롭게 하였으며, 빈관과 승방도 이렇게 대강 완성하였다. (중략) 대개 칸수로써 계산하면 일백이십 칸

이 넘는다. 불전, 경장, 종루와 삼문, 승료, 객실, 그리고 주방과 욕실의 작은 부분에 이르기까지 다 그 구조의 아름다움을 더할 수 없게 하였다. 불상을 세우는 데 비로사나가 있고, 좌우에 노사나요, 석가모니 불상은 높게 가운데에 자리잡았다. 일만오천의 부처가 두루 둘러 옹위하여 정전에 있고, 관음대사 천수천안과 문수·보현·미륵·지장 등은 선실에 있다. 아미타·오십삼불·법기보살은 노사나를 옹위하여 해장궁에 있는데 모두 지극히 장엄하게 꾸몄다. 장경은 모두 사부(四部)이니, 그 중 한 가지 은으로 쓴 것은 곧 황후가 하사한 것이다. 화엄경 삼책〔三本〕과 법화경 팔권(八卷)은 다 금자(金字)로 썼으며, 또한 지극히 아름답게 꾸몄다. (하략)

이상과 같은 제보(諸寶)가 사실 현실하였는지는 조사하지 않았으므로 모르거니와, 윤환(輪奐)의 단확(丹艧)이 기아(欺我)함이 너무나 적지 않았음은 실로 유감이다.

장안사(長安寺)와 표훈사(表訓寺) 어간(於間)에 보현암(普賢庵)이 있다. 암(庵)이라기보다는 한 촌가(村家)다. 불상은 없으나 여자가 있고, 나한(羅漢)은 없으나 아해(兒孩)는 옹기종기하다. 불구(佛具)는 없으나 살림도구는 있다. 그 앞에 삼중석탑(三重石塔)이 있다. 약 육칠 척에 불과하는 소탑(小塔)이다. 청양군청(靑陽郡廳) 후정(後庭)에 있는 불탑과 근사하나, 하여간에 그리 아름다운 탑이 아니다.

곳곳에 사리부도(舍利浮屠)는 많으나 대부분이 숭정(崇禎) 연간에 속하는 것으로, 문제될 만한 것은 태무(殆無)하다. 삼불암(三佛岩) 뒤에 있는 부도군(浮屠群)들도 그러하다. 삼불암은 나옹선사(懶翁禪師)의 원불(願佛)이라 한다. 전체로 보아 기특한 점은 별무(別無)이나 두상(頭相)만은 봄 직하다. 삼불암 배후에 오십삼불(五十三佛)이 새겨 있다.(도판 10-11) 양개여인(兩介女人)이 극력(極力) 예배하고서 사진을 찍으면 얼마나 들겠냐 한다. 우리는 사진영업자가 아니므로 모르겠다 한즉, 자기는 오십삼불을 봉대(奉戴)하는 무당인데, 한 장 꼭 구하고 싶다 한다. 정 그렇다면, 실비(實費) 오십 전(錢)을

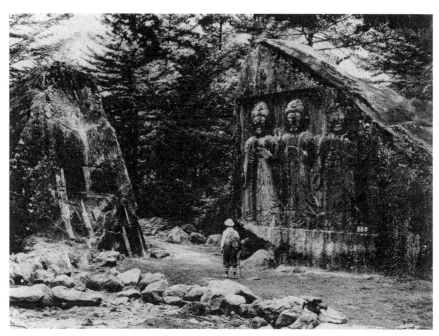

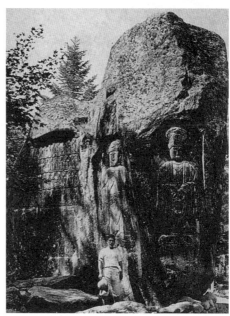

10-11. 삼불암(三佛岩)의 앞면(위)과
뒷면(아래). 강원 회양.

내면 우송하여 주마 하였더니, 사진을 먼저 보내 주면 우송하겠다고 한다. 맹랑히 똑똑하다. 시골 여자들도 이만큼 영리해졌으니 기특하다. 그러면 무대(無代)로 송정(送呈)하마니까, 성명을 부디 기송(記送)하란다. 축복을 하여 주겠단다. 난센스도 이만하면 백 퍼센트….

표훈사 아래 신림암(神林庵)에 구층탑이 있다 한다. '신림(神林)'이라 함은 나승(羅僧)을 운위(云爲)함일 것이요, 따라 그의 창시(創始)를 말함일 것이다. 이 탑 역시 간과하였으므로 부언(副言)하지 않는다.

사찰 쳐 놓고 대웅전(大雄殿)이 중심이요, 〔선종(禪宗) 이전에는 금당(金堂)이라 하였으나, 그 당시에는 오히려 불탑의 권위가 더 컸거나 등가(等價)였으므로 탑이 중심이 되거나 당탑(堂塔)이 병립(竝立)되었었다. 그러나 선찰(禪刹)에서 적어도 밀교(密敎) 이후 탑의 가치가 떨어져 그 지위를 견탈(見奪)하게 되어, 항상 있다면 장식적 의미에서나, 그렇지 않으면 아주 없기까지도 한다. 표훈사에도 불탑이 있었을 것이나 ─ 신라고찰(新羅古刹)이라니까 ─ 지금엔 없다.〕 따라서 가장 장엄(莊嚴)된 것이다. 그러나 대개 조선의 사찰건축은 병선(兵燹)에 피손(被損)되어 오랜 건물이 없고 비교적 근대에 증건된 것이 많으므로 포여산미(包與山彌)에 볼 만한 것이 없다. 동양건축미(東洋建築美)의 생명은 이에 있는 것이나, 조선의 건축은 이 포여산미가 너무나 저널리스틱한 곳에 그 생명을 잃은 것이다. 이러한 의미에서 현존한 조선건축에서 고전미(古典美)를 찾을 만한 것이 태무(殆無)라 하여도 과언이 아니다. 그러나 그곳에 남아 있는 두세 가지의 수공업적 공예품은 조선목공술(朝鮮木工術)이 유명한 만큼 재미있는 것이 많다. 한 예를 말하면, 불전(佛殿) 내지 궁전(宮殿)의 천개(天蓋)나 보개(寶蓋) 등 문호영창(門戶櫺窓)의 교묘한 조각 등이다. 표훈사·유점사(楡岾寺) 등 대웅전의 문비(門扉)의 장절(裝折)이 얼마나 아름다운 환상의 표현이냐.

표훈사로부터 정양사(正陽寺)에 내왕(來往)함이 가장 아름다운 길 중의 하

나이다. 급준(急峻)한 언덕이나 쉴 길도 못 되고 다람쥐는 앞뒤로 쫓고 허위단심으로 단김에 올라가면 아늑한 고찰(古刹)이 활연(豁然)히 널리고, 내려가면 만이천봉(萬二千峯)이 양천(陽天)에 높다란 경치가 나의 가장 사랑하는 바다. 중학시대에 제우(諸友)와 이 산에 오를 때 풍엽(楓葉)은 한껏 붉고 다래 머루는 뚝뚝 듣는다. 골에는 산미(山彌)가 끼고 창천(蒼天)은 너무나 맑다. 가장 사랑하는 강군(姜君)이 정양사 앞 높은 나무 위에 올라 머루를 따며 시마자키 도손(島崎藤村) 시(詩)의 일절(一節)을 읊는다.

葡萄のかげにきて見れば	포도나무 그늘에 와 보면
菩提の寺の冬の日に	보리사(菩提寺)의 어느 겨울날에
刀悲しみ鑿愁ふ	칼의 서러움, 끌의 슬픔
ほられて薄き葡萄葉の	새겨진 엷은 포도잎의
影にかくるゝ栗鼠よ	그림자에 감춰진 다람쥐

MCN××의 고우(故友)들아, 과거를 회억(回憶)하느냐?

살아리랏다 살아리랏다
드메에 살아리랏다
머루랑 다래랑 먹고
드메에 살아리랏다

얼마나 아름다운 시이냐. 조선에 문학이 없다, 뉘 하나뇨. 너무나 로맨틱한 배회적(徘徊的) 탐락(耽樂)은 이만하고 본업으로 돌아가자.

정양사의 유래는 표훈사 북(北), 즉 산지정맥(山之正脈)에 있음으로써다 하였다. 이만하면 고려의 창건임을 알 것이다. "諺傳云高麗太祖登此山 曇無

竭現身石上放光 太祖率臣僚頂禮 仍刱此寺 세간에 전하기를 고려 태조가 이 산에 오르니 담무갈보살이 현신하여 바위 위에 빛을 발하였다. 태조가 신료들을 거느리고 예를 갖추고 이로 해서 이 절을 창건하였다"라고 『동국여지승람』에는 있다.

　대웅전 앞에 팔각약사전(八角藥師殿)이 있고, 그 앞에 삼중탑(三重塔)이 있고, 그 앞에 석등(石燈)이 있다.(도판 12) 일종 이례(異例)의 가람배치법(伽藍配置法)이다. 약사전이 가장 재미있는 건물이다. 동와당(甋瓦當)에는 연판내구(蓮瓣內區)에 범자(梵字)를 부조(浮彫)하였다. 범자와당(梵字瓦當)은 고려시대에 가장 유행한 것 같다. 공민왕릉(恭愍王陵) 옆 폐운암사지(廢雲岩寺址)에서도 두세 개의 범판와당(梵版瓦當)을 발견하였다. 재미있는 구상이다. 당내(堂內)에 석불좌상(石佛坐像)이 있으니, 즉 탑과 동대(同代)의 작(作)일 것이다. 단청(丹靑)이 심하고 장엄(莊嚴)이 심하여 보통 무심히 볼 때는 간과하기 쉬울 것이나, 배후로 돌아 좌대(座臺)를 보면 천부(天部)가 부조(浮彫)

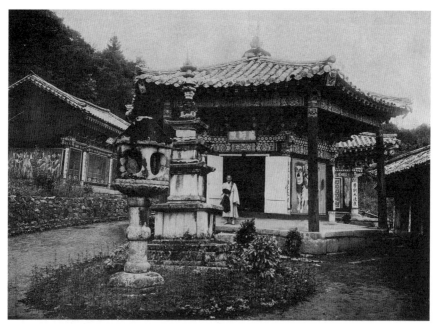

12. 정양사(正陽寺) 팔각약사전(八角藥師殿), 삼중탑, 석등.(뒤에서부터) 강원 회양.

되어 있다. 전(傳)에는 오도자(吳道子) 필(筆) 화상(畵像)이 있다 하나 허전(虛傳)일 것이요, 뒤 보단(寶段)에는 장경(藏經)이 있다. 탑은 신라 말 고려 초의 작(作)임이 분명하고 상륜(相輪)의 모양이 실로 이상하다. 찰간(刹竿)의 끝이 검형(劍形)으로 된 것도 조선에서 볼 수 있는 형식이다. 상륜이 탑에서 중요한 의미를 가진 것으로, 특히 조선고탑(朝鮮古塔) 중에 잔존한 상륜이 불과 수 개에 이만큼 남아 있음이 갸륵하다 아니할 수 없다.

내금강(內金剛)은 살풍경(殺風景)하기 짝이 없다. 더구나 마하연(摩訶衍)에서 유점사(楡岾寺)를 넘는 고개는 전일(前日)의 비(比)가 아니다. 금강산도 늙었는가. 묘길상(妙吉祥) 마애불(磨崖佛)만 의구하다. 수미암(須彌庵)의 탑과 신라태자묘(新羅太子墓)는 간과하고 말았다. 후일을 기약하거니와, 나의 목적은 유점사(도판 13)에 있다. 인로보살(引路菩薩)이여 지시하소서.

유점사 하면 누구나 아는 척하는 것은 오십삼불(五十三佛)이다.(도판 14) 사적기(事蹟記)나 기타 문헌에도 "自月氏國乘鐵鐘泛海而泊安昌縣浦口 월지국(月氏國)으로부터 철종을 싣고 바다를 건너서 안창현 포구에 정박하였다" 운운의 문구가 있어 신라 남해왕(南解王) 원년〔즉 고구려 유리왕(琉璃王) 23년, 백제 온조왕(溫祚王) 22년, 한(漢) 평제(平帝) 원시(元始) 4년〕에 창사(創寺)한 것같이 선전을 하나, 이미 고인〔古人, 이색(李穡)〕도 "考時按籍信難信 시대 살피고 역사 따져도 진실로 믿기 어렵네"이라 설파(說破)하였지만, 실로 '미타물(眉唾物)'에 불과하다. 수법(手法) 기타로 보아 불상은 신라통일 이후의 작품이다. 신라시대불(新羅時代佛)이 일당(一堂)에 함집(咸集)한 곳에 큰 가치가 있는 것이지, 백발삼천장식(白髮三千丈式)의 선전기(宣傳記)로 인하여 가치있는 것은 아니다. 또 유래(由來) 금동불(金銅佛)이라 하므로 무지한 양상군자(梁上君子)들이 출몰하여 폐해가 적지 않은 모양인데, 금동불이라 함은 동철상(銅鐵像)에다가 금색을 단확(丹艧)하였다는 뜻으로, 일종의 학술상 용어에 불과한 것이지 그것이 결코 금으로 조성한 것을 의미하는 것은 아니다. 미술

13. 유점사(楡岾寺) 원경. 강원 고성.
14. 유점사 오십삼불(五十三佛). 강원 고성.

계 평가를 시인하고 골동 내지 미술품으로 도적하면 오히려 용서할 점이 있다. 그러한 자들은 불상의 형태를 완전히 보존하는 까닭이다. 다만 화근(禍根)은 불상을 개주(改鑄)하여 분금(分金)을 얻으려는 소위(所爲)에 있다. 이러한 자의 안목(眼目)에는 불상의 미적 형태가 문제가 아니라 그 재료가 필요하므로, 이러한 자들로 말미암아 귀중한 시대적 문화가 파멸되는 것이다.

필자는 전 주지(住持) 이혼성(李混惺) 씨와 현재 감사직(監事職)에 계신 김재원(金載元) 씨, 기타 제씨의 후의로 총체(總體)를 일일이 배관(拜觀)함을 얻고, 따라서 연구상 많은 소득이 있었음을 사(謝)하여 두는 바이다.

정전(庭前)에 탑이 있다. 태종(太宗) 28년에 도인(道人) 효초문소(孝初文素)가 누차 화재로 인하여 네 차례나 중수(重修)하였다 하나 아름다운 탑은 아니다. 노반(露盤) 이상 상륜(相輪)이 재미있다. 기타 전하는 보물이 수 종 있으나 일일이 세기(細記)하지 않거니와, 수 개의 지저(智杵)가 나의 가장 흥미를 끌었다. 보타전(寶陀殿)의 수월관음화상(水月觀音畵像)이 최근대 불화(佛畵)로 가장 재미있다. "開國五百四年乙未十二月日 개국 후 오백사년 을미 십이월 일" 운운의 기(記)로 시작하여 "大施主一切獨辦 雙明修仁 十六日神供 二十五日點眼 대시주가 일체를 홀로 주관하였고 쌍명 수인이 십육 일에 신공하고 이십오 일에 점안하였다"이라 하였다.

외금강(外金剛)에 발연사(鉢淵寺)라는 것이 있다. 금강(金剛)의 고찰[古刹, 『삼국유사(三國遺事)』 권 4, 관동풍악발연수석기(關東楓岳鉢淵藪石記)]로서, 일찍이 산중에서 가장 부윤(富潤)하였던 거찰(巨刹)이라 주승(住僧)의 오만하였음을 가지(可知)일 것이다. 한 빈도거사(貧道居士)가 과차(過次)에 냉대를 받고 일안(一案)을 세워 주지(住持)를 꾀어 사전(寺前) 계변(溪邊)에 석교(石橋)를 부가(敷架)시켰다. 좌산(左山)은 묘형(猫形)이요 우산(右山)은 서형(鼠形)인데, 매양 기회가 없던 차에 교량이 생긴지라 살생(殺生)의 기(氣)가 생겨 불과 삼 년 내에 사운(寺運)이 진폐(盡廢)되고 말았다 한다. 어귀에 연

지(淵池)가 있으니 발형(鉢形)이라 명왈(名曰) '발연(鉢淵)'이라 한다. 석교(石橋)가 우금(于今) 잔재(殘在)하여 자못 회화적 흥미가 진진하다. 춘화(椿花)가 만발이라 문향(聞香)의 낙(樂)도 그지없다. 사지(寺誌)에 삼중탑(三重塔)이 있다기로 조사하였으나 양상군자가 모셔 간 듯싶다. 승방(僧房)이 도훼(倒毁)된 채로 목재가 썩는다. 잡초가 유지(遺址)를 덮었을 뿐이다.

이 외에 신계사(神溪寺)도 신라고찰로 현재 신라 때 석탑이 잔재하였다. 장연(長淵) 탑거리(塔巨里)와 같은 형식의 탑으로 기단에 천부상(天部像)이 있어 그 탁본을 박고자 하였으나, 취우(驟雨)가 그치지 않으므로 소망을 기필(期必)하지 못하였고, 외무재령(外霧在嶺) 남(南) 보현동(普賢洞)의 한 탑이 있으나 방향이 상위(相違)하여 간과하였다.

그러나, 여기 한 가지 소개하여 둘 것은 내금강 장안사 부근에, 즉 외무재 하록(外霧在下麓)에 금장동(金藏洞)이 있으니 그곳에 한 탑이 있다. 흙 중에 매몰되었던 것을 발견하였던 것은 이삼 년 내의 사실이지만 그 형식이 금강산 제탑(諸塔)과 전연 판이하다. 이 탑은 기단 위에 사자좌상(獅子坐像)이 사우(四隅)에 서서 우주(隅柱)의 대용(代用)이 되고, 중앙에 일승(一僧)의 좌상이 있고서, 그 위에 한 장 복석(覆石)을 얹고 삼중탑신(三重塔身)이 중좌(重坐)하였다. 높이 약 십오륙 척이요, 탑전(塔前)에 일승(一僧)의 좌상이 석등(石燈)을 정대(頂戴)하고 공양하고 있다. 총시(總是) 구례(求禮) 화엄사(華嚴寺)의 자장법사탑(慈藏法師塔)을 순전히 모방한 것이나 감각에서, 수법에서 해이한 점이 많아 미술적 가치는 적은 반면에, 그것이 화엄사 자장법사탑의 평가를 웅변으로 설명하고 증좌(證左)하는 데 가치가 있을 것이다. 자장법사탑의 형식은 불국사(佛國寺) 다보탑(多寶塔)의 형식, 즉 사우주(四隅柱)와 중앙의 찰주(刹柱)의 배치법에서 많은 암시를 얻어 예술가의 환상이 가장 자유롭게 활동한 결과가 아닌가 한다.

사자(獅子)는 불상에서 석가의 성도(成道)를 상징하는 것으로 불가무(不

可無)의 표현 수법이므로 탑파 내지 불상 대좌(臺座) 등에 사자가 있음은 의당한 수법이거니와, 찰주(刹柱) 대신에 대덕(大德)을 세운 것도 타당하다 할 것이다. 다만, 미적 감정에서 인형(人形)이 협착한 곳에 끼여 있는 것이 불미(不美)하다는 사람이 있으니, 이는 즉 그리스 아크로폴리스(Acropolis)에 있는 에레크테이온(Erechtheion)의 인주(人柱)에 대한 평가이지만, 이 사자탑(獅子塔)에서는 그다지 미적 감정이 차쇄(差殺)되었다고 할 수 없다. 에레크테이온의 인주(人柱)와 그 이데아(Idea)가 유사함도 심리학상 재미있는 문제가 아닌가 한다. 이 사자탑의 형식은 조선 예술가의 유일한 환상의 산물이요 그 오리진(origin)은 화엄사탑(華嚴寺塔)에 있다. 제천(堤川) 사자빈신사(獅子頻迅寺)에 이 탑을 모방한 것이 하나 있으니, 도시(都是) 화엄사탑의 모방에 불과한 것이고, 조선에 오직 다섯 기(基)가 현존한 재미있는 예술품이다.

사적순례기(寺跡巡禮記)

"허다(許多)한 세기(世紀)란 시간 저편에 고대(古代)의 참다운 자태는 격리(隔離)하여져 버리고, 도처에 교수(教授)들의 희랍(希臘)이 서리어져 있는 까닭에" 희랍에서 희랍을 찾지 못하였다는 것은 모리스 바레스(Maurice Barrés)의 한탄이었다 한다. 이것이 한갓 희랍만의 운명이 아니었음을 나는 느낀다.

　문화와 생활 사이에 세기(世紀)라는 시간이 들어앉아 간격과 층단(層段)을 내고 있음은 슬퍼할 일이다. 동일민족의 문화와 동일민족의 생활이 부합되지 아니하고 '교수들의 문화'만이 남아 있다는 것은 문화의 비극(悲劇)이요 생활의 참경(慘境)이다. 실로 개탄할 일의 하나이다. 그러나 기도회복(既倒回復)이 꿈일진대 '교수의 조선(朝鮮)'이나마 그려 봄이 뜻 없는 일이라 못할 것 같다. 이곳에 1933년도 다 간 12월 하순에 '교수들의 조선'을 편력(遍歷)한 의미를 발견한다.

　기차는 남행하여 수원역두(水原驛頭)에 다다랐다. 나는 정거장 건물에서 순진한 조선을 발견하기 전에 견강부회(牽强附會)된 조선을 발견하였다. 이는 하필 수원역뿐이 아니다. 서평양역(西平壤驛)도 그러하고 경주역(慶州驛)도 그러하다. 개성박물관(開城博物館)도 그 중의 하나이다. 그러나 이러한 교수의 조박적(糟粕的) 존재는 문제하지 말자. 교수의 조선은 경편차(輕便車)가 본(本) 수원역두로 돌아들 적 홀연(屹然)히 바라보이는 수원 남성문(南

城門)에 있다.

원래 이 수원성(水原城)은 정조(正祖) 18년에 기공(起工)되기 전에, 비록 퇴폐(頹廢)는 되었을지언정 둘레 사천삼십오 척의 토성(土城)으로 있었던 것이다. 이것을 정조가 개수신축(改修新築)하게 된 것은 수원이 경성(京城)의 중진(重鎭)일뿐더러 현륭원(顯隆園)이 생긴 이래 수원이 별도(別都)의 의미를 갖게 되어 행궁(行宮)의 경영(經營)까지 보게 된 것이 기인(起因)이었다 할 것이다.

임진역(壬辰役) 이래 조선은 퇴폐의 일로로 낙뢰(落磊)하고 있었으나, 그러나 영정조(英正朝) 양대(兩代)는 비록 미미하나마 중흥의 기세가 있었던 때이다. 이러한 기세를 받고 다시 비극의 주인공 정조황고(正祖皇考)의 명복을 빌기 위한 수릉조사〔修陵造寺, 융릉(隆陵) 및 용주사(龍珠寺)〕의 행사와 전후하여 경영된 것이라, 그 조영(造營)의 최외(崔嵬)함과 배치의 미묘(美妙)함과 경개(景槪)의 우수함이 성곽미(城郭美)의 집대성을 이룬 것이라 하겠다. 세키노 다다시(關野貞) 박사의 평가를 들면, "그 제도(制度)가 종래 것에 비하여 달리 신기축(新機軸)을 낸 것으로서 중국의 성곽에서 탈화(脫化)하여 그 시설이 다시 일두지(一頭地)를 빼내었다"고 하였다. 이렇듯 장엄한 조영도 세세연년(歲歲年年)히 퇴폐되어 가지만, 팔달문(八達門)·장안문(長安門)의 옹성(甕城), 노대(弩臺)·봉화대(烽火臺)·공심돈(空心墩)·암문(暗門)의 배치, 화홍문(華虹門)·방화수류정(訪花隨柳亭)의 승경(勝景) 등 한갓 필자만이 사랑하는 조형(造形)이 아니다. 더욱이 이 성역(城役)에 대하여는 당대의 전후 사실을 기록성책(記錄成冊)한 『화성성역의궤(華城城役儀軌)』의 세 권 서(書)가 있어, 이러한 건축공예에 관한 기록이 적은 조선에서는 저 송(宋) 이명중(李明仲)의 『영조법식(營造法式)』의 귀중함과 비할 만한 것도 잊지 못할 일이다.

물론, 이러한 고증(考證)은 차중(車中)의 산물이 아니지만, 차중경물(車中

景物)에서 이상(異狀)과 진취(珍趣)를 느끼지 못한 나는 항상 이러한 괴벽스러운 서술로 흐르게 된다. 이것이 나의 여행기(旅行記)의 악취미이나, 그러나 '교수의 조선'을 찾아다니는 나의 여행으로선 면하지 못할 특성이다. 따라서 경편차(輕便車)가 여주(驪州) 어귀를 다다를 때도 눈에 선뜻 뜨이는 것은 남편(南便)에 커다란 비각(碑閣)이요, 북편(北便)의 문묘건물(文廟建物)이다. 조선의 건물은 소조(蕭條)하고 민가(民家)는 왜소할지언정, 이러한 건물만은 도처에 장엄(莊嚴)(?)한 까닭이다.

삼중탑(三重塔)

여주읍(驪州邑)에 지금 남아 있는 가장 오랜 고적(古跡)은 고려조의 작품인 삼중석탑(三重石塔) 두 기와 파불(破佛) 한 구인 듯싶다. 그러나 그 중에 볼 만한 것은 읍(邑) 서북(西北)의 맥전(麥田) 중에 있는 삼중탑이다.(도판 15)

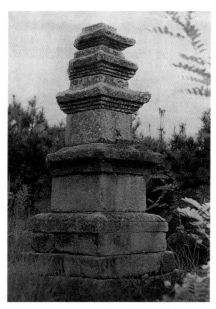

15. 여주 창리(倉里) 삼층석탑. 경기 여주.

노반(露盤) 이상이 결락(缺落)되고 기단(基壇) 일부가 파괴되어 약간 경사를 갖고 있으나, 현 높이 구 척의 아취(雅趣) 있는 작품이었다. 보존할 만한 작품인데, 기단이 파괴된 것은 왕왕이 탑중(塔中)의 사리보(舍利寶)를 절취(竊取)하려는 소위(所爲)에서 생기는 것이 그 하나이니, 원래 기단에는 이러한 종류의 사리(舍利)를 두는 법이 아니다. 또 하나는 살만적(薩滿的) 기불행사(祈祓行事)를 이 불탑(佛塔) 기단 속에서 하는 풍습이 있어, 기단의 일부를 파괴하는 수도 있다 한다. 그러나, 어느 편이든지 간에 결국은 무지(無知)의 파괴만이 남게 된다.

이 탑에서 북편 수간보(數間步)에 커다란 사원(祠院)이 보인다. 더욱이 임강(臨江)하여 경영된 것인 만큼 풍치(風致)가 없지 않다. 이것이 곧 대로사원〔大老祠院, 우암(尤庵) 송시열(宋時烈)〕이니, 비각(碑閣)이 엄연히 보이나 모두 토취(土臭)가 분분한 건물이다. 원래 조선의 건물이 다 그러하지만….

읍 동(東)에는 커다란 누각(樓閣)이 보인다. 지금은 무어라 하는지 모르지만, 『동국여지승람(東國輿地勝覽)』에 의하면 일찍이 서하(西河) 임원준(任元濬)이 사우당(四友堂)을 세웠던 유지(遺址)라 한다. 건물은 근년의 신구(新構)로 별로 볼 것이 없다. 서거정(徐居正) 기(記)에는 "江之西有馬岩 盤礴巉峻 瑰奇特絶 捍水之功 大爲黃驪一州所賴 岩之名由是而著稱 강의 서쪽에 마암이 있는데, 크고 넓고 높고 험하며 기이하고 뛰어났다. 물은 맑아서 황려 일주(一州)가 크게 힘입었다. 이 바위의 이름은 이로 인해서 유명해졌다"이라 하였다. 명소(名所) 그림엽서(繪葉書)의 사진을 거꾸로 보면, 전년에 붕괴된 항주(杭州)의 뇌봉탑(雷峰塔)과 비슷함도 기취(奇趣)의 하나이다.

신륵사(神勒寺)

이곳을 넘어서면, 동북(東北) 강두(江頭)에 신륵사(神勒寺)가 보인다. 나루를 건너자면 장강(長江)의 석조(夕潮)와 원포(遠浦)의 귀범(歸帆) 등 조선에도

존립 가능성을 긍정하게 하는 풍치였다.

신륵사의 소창연대(所創年代)에 대하여 확실한 전기(傳記)가 없다. 김수온(金守溫) 기(記)에는 "昔玄陵王師懶翁 韓山牧隱李公二人 相繼來遊 由是寺遂爲 畿左名刹 옛날 현릉[1]의 왕사 나옹과 한산 목은 이공[2] 두 사람이 서로 이어 여기 와서 놀았다. 이로부터 이 절이 드디어 경기좌도의 유명한 절이 되었다"이라 하였을 뿐이다. 김병기(金炳冀) 중수기(重修記)에도 "神勒之爲寺 創自麗代懶翁之所駐錫 白雲 之所留詩 又有牧隱諸賢之所題記 穹塔荒碑錯落 離立於寒烟 古木之間者 如其古 也 신륵사가 절이 된 것은 고려시대 나옹이 주석한 때로부터 창건하여 백운[3]이 머물러 시를 지은 바 있고, 또 목은 등의 여러 현인들이 기문을 지은 바 있다. 큰 탑과 낡은 비석이 흩어져 찬 안개 낀 고목의 사이에서 떨어져 서 있는 것이 그 옛날과 같다"라 하였다. 신륵사란 기명(記銘)이 보이는 최고(最古) 문헌은 양주(楊州) 회암사(檜巖寺) 선각왕사비(先覺王師碑)인 듯하다. 그곳에는 나옹선사(懶翁禪師)가 공민왕(恭愍王) 21년에 지공(指空)의 유촉(遺囑)을 받아 양주 회암사를 중창(重創)하고 이주(移住)하고자 하였으나 상명〔上命, 우왕(禑王)〕이 영원사(瑩原寺)에 주석(駐錫)하게 하는지라, 하릴없이 출문(出門)하였으나 영원사에 이르기 전에 병세가 급해졌으므로 중로(中路)에서 배송관(陪送官)에게 핑계하고 여흥(驪興) 신륵사(神勒寺)에 잠류(暫留)하여 치병(治病)하고자 하였으나 마침내 그곳에서 입적(入寂)하고 말았다. 회암사를 떠나 신륵사에 입멸(入滅)하기까지 전후 월여(月餘)에 지나지 않는다. 이것으로 보면, 신륵사가 나옹(懶翁)으로 말미암아 유명해졌을지언정 하등 중창(重創)은 입은 바 없다. 그러나 나옹이 이곳에서 입적한 까닭에 사리탑(舍利塔)이 오늘날 이곳에 남게 되었다. 십삼 척 사지(四至)의 기단에는 삼면에 석보층단(石步層段)이 놓이고, 기단 중앙에 높이 오 척여의 석종(石鐘)이 놓여 있다. 하등 기교를 갖지 아니하였으니 고치(古致)가 있다.

원래 이러한 석종(石鐘) 형식의 부도(浮屠)가 조선에서 시작되기는 통도

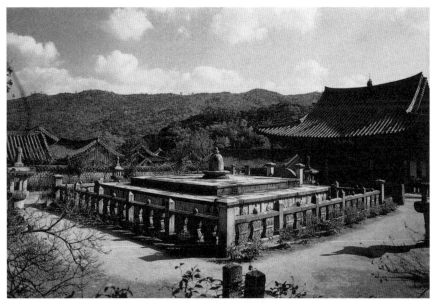

16. 통도사(通度寺) 금강계단(金剛戒壇) 사리탑. 경남 양산.

사(通度寺) 계단(戒壇)이 처음인 듯하다.(도판 16)『삼국유사(三國遺事)』에 "段有二級 上級之中安石蓋 如覆饟 계단은 두 층으로 되어 있는데, 위층 속에는 돌뚜껑을 솥뚜껑처럼 덮었다"[4]이라 한 것이 그다. 그러나 그것이 곧 자장율사(慈藏律師) 시대의 형식인지는 의문이나, 예컨대 자장율사의 탑이라는 구례(求禮) 화엄사(華嚴寺)의 사자탑(獅子塔)도 경덕왕(景德王) 이후의 작품으로 추정되는 것으로 보아, 전설만 가지고는 시대를 결정할 수 없다. 구례 화엄사의 탑은 이와 같이 자장율사의 탑이라 하면서도, 한편으로는 연기조사(緣起祖師, 이 역시 시대 불명의 인물이다)의 탑이라 하여 전설만으로는 갈피를 찾을 수 없다.

하여간에 현재 남은 통도사의 계단(戒壇)은 여러 번 개수(改修)를 입은 것이니,『삼국유사』에 의하면, 여초(麗初)에 한 번 건드린 흔적이 있고, 고종대(高宗代)에는 장군 김이생(金利生)과 시랑(侍郎) 경석(庚碩)이 사리(舍利)를

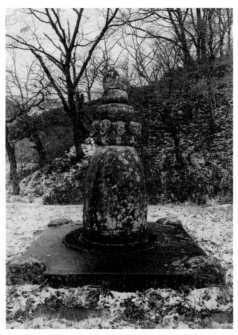

17. 금산사(金山寺) 사리탑. 전북 김제.

꺼내어 경도(京都)로 옮겨 간 기록이 있다. 또 조선조 숙종대(肅宗代)에는 승(僧) 성능(聖能)이 개축(改築)하였다. 필자는 아직 보지 못하였으나 세키노 다다시 박사가 『한국건축조사보고(韓國建築調査報告)』에 기록한 것을 보면, 이성기단(二成基壇)인 하단(下段) 사면(四面)에 불상을 조각하고, 사우(四隅)에 수호신이 있고, 기타 여러 경영(經營)이 있으나, 조각수법이 도저히 당초의 것이 아니고, 이 숙묘(肅廟) 개수대(改修代)의 것이라 하였다. 그러나 석종(石鐘) 형식이 일찍부터 있었음은 짐작할 수 있는 것 같다.

그 후 뚝 떨어져 소위 후백제시대의 조성이라 칭하는(나는 이것을 고려 초의 작품으로 보려 하지만) 김제(金堤) 금산사(金山寺)의 부도(浮屠)가 있다.(도판 17) 이것은 기교가 심한 것으로, 기단 전면에는 천인(天人)이 부각(浮刻)되고, 반석(盤石) 사우(四隅)에는 귀면(鬼面)이 양각(陽刻)되고, 종근

(鐘根) 주위에는 연판(蓮瓣)이 부각되고, 석종 경부(頸部)에는 용수(龍首)가 수개(數介) 원각(圓刻)되어 있었다. 그 석종 기단을 둘러 호신입상(護身立像)이 수구(數軀) 나열했고, 그 석종 전면(全面)에는 오중석탑(五重石塔)이 놓여 있었다. 그 기단 부조형식(浮彫形式)은 일견 은진(恩津) 관촉사(灌燭寺)의 미륵석불(彌勒石佛) 앞 석단(石壇)과 같다. 물론, 이 석단도 건륭(乾隆) 경신(庚申, 영조 16년)에 개축한 것인즉 고려조의 작(作)이라 하기 어려울는지 모르겠으나, 대체의 수법이 당초의 것인 듯하다. 이러한 점에서 금산사의 석종도 후백제의 작품이라느니보다 고려조에 들어와서의 작품으로 보려 하였다.

그 후 이 석종을 모방한 것으로 장단(長湍) 불일사지(佛日寺址)에 하나 있다. 역시 이층 석계(石階) 위에 연화대좌(蓮花臺座)가 놓이고 그 위에 석종이 놓여 있으며, 반개석(盤蓋石)에는 용수(龍首)가 성형팔출(星形八出)로 원각(圓刻)되어 있다. 그리고 제일단(第一壇) 석계 사우(四隅)에는 사천왕입상(四天王立像)이 나열되어 있다. 이 불일사는 고려 광종년(光宗年)의 소창(所創)이지만, 석종은 시대가 떨어지는 것 같다. 이와 같이 석종형식(石鐘形式)이 여초(麗初)부터 하나 둘 없었음이 아니지마는, 조선에서 보편(普遍)되기는 여말(麗末)의 지공·나옹 등으로 말미암아서인 듯하다. 이때에는 회암사·화엄사·신륵사·안심사(安心寺) 등의 지공탑(指空塔)·나옹납(懶翁塔)을 위시하여 태고사(太古寺)의 보우석종(普愚石鐘), 사나사(舍那寺)의 원증석종(圓證石鐘) 등 조선조에 들어오면서부터 더욱 성행하였다. 이러한 의미에서 이 나옹탑이 새로운 형식의 계기는 아닐지언정, 그 보편화의 역점을 이룬 곳에 중요성이 있다 하겠다.

석종은 비록 간단하나 그 앞에 놓인 석등(石燈)이 자랑스러운 작품이다.(도판 18) 원래 부도(浮屠) 앞에 석등이 놓인 것은 그리 흔한 예가 아니다. 통도사 계단쯤이 그 동례(同例)라 할 것이다. 분롱(墳壟) 앞에는 소위 장명등(長明燈)이 놓인다. 그러나 분묘 앞의 석등이 여말 이후의 석등인 듯싶은 점

18. 신륵사(神勒寺) 보제석종(普濟石鐘) 앞 석등.
경기 여주.

에서 그 유래가 이 부도배치법(浮屠配置法)에서 연유한 듯하며, 이 부도 앞
의 석등배치(石燈配置)는 나대(羅代) 이후 불탑 앞에 석등을 배치하는 대로
돌아갈 것 같다.

　예컨대, 구례 화엄사 사자탑 앞 석등, 합천(陜川) 해인사(海印寺), 양산(梁
山) 통도사 등의 삼중석탑 앞의 석등 등, 이것을 다시 소구(遡究)하면 불전
(佛殿) 앞에 석등배치법까지 볼 수 있다. 하여간 간단한 이 부도 앞에 놓인 석
등은 유례없는 특수한 작품이다. 항례(恒例)의 신라식과는 전연 다른 것으
로, 앙련(仰蓮)·복련(伏蓮)을 상하로 돌려 새긴 화강대석(花崗臺石) 중간에
연주형단주(連珠形短珠)를 팔릉(八稜)에 돌리고, 각 난(欄)에 화문안상(花文
眼象)을 아름거린 것이 기단이다. 등신(燈身)은 회색 대리석으로 이것도 팔
각(八角)인데, 원주(圓柱)에는 비룡(飛龍)이 반환(盤桓)하고, 각 면에는 살산

(薩珊) 계통의 완곡선(婉曲線)을 그린 통창(通窓)이 뚫려 있고, 그 위에는 비천(飛天)이 고육부조(高肉浮彫)로 부각(浮刻)되어 있다. 면모(面貌)는 거의 다 파손되었으나 서면(西面) 이체(二體)만은 완전히 남아 있다. 기단조각(基壇彫刻)이 판각(板刻)됨에 비하여 등신(燈身)의 조각이 유려(流麗)함은 이 석등의 가치를 살리고 있다. 등신 위에 놓인 화강암 연엽형반개(蓮葉形盤蓋)는 순박하나 전체를 잘 통합하였고, 최정(最頂)의 보주(寶珠)도 간략하나 맛있게 되었다. 후지시마 가이지로(藤島亥治郞) 박사가 이 석등에서 인도 회교계(回敎系)의 영향을 봄은 가하나, 그러나 이 예술 수법의 전래를 지공(指空)에 두고자 한 것은 오론(誤論)이라 하겠다. 왜냐하면, 지공 내도(來到) 이전인 선종(宣宗) 2년의 작품인 원주(原州) 법천사지(法泉寺址)에 있던(현재 경성 국립박물관) 지광국사현묘탑(智光國師玄妙塔)도 이 회교계의 영향을 다분히 발휘하고 있는 까닭이다. 회교계 수법이 조선에 전래된 것은 실로 오래 이전이다.

다시 부도(浮屠) 옆에는 이색(李穡) 찬(撰), 이인린(李仁鄰) 각(刻)의 석종비(石鐘碑)가 있다.(도판 19) 이 비도 여말 당대에 비로소 유행되기 시작한 형식이니, 화강석으로 기대(基臺)와 윤액(輪額)을 짜고 대리석판을 끼워 비를 만든 것이다. 이러한 형식의 비는 신륵사의 석종비 이외에 대장각기비(大藏閣記碑)가 있고, 묘향산(妙香山) 안심사에 지공·나옹 사리석종비(舍利石鐘碑)가 있고, 양평(楊平) 사나사(舍那寺)에 원증국사(圓證國師) 석종비가 있고, 조금 형식이 다르나 동일 계통의 것으로 개성 공민왕(恭愍王) 현릉(玄陵)에 하나 있다. 그러나 신륵사의 이 석종비가 이러한 종류의 형식의 가장 완성된 것으로, 앙련·복련과 안상난순(眼象欄楯)이 유려히 부각(浮刻)되어 있고, 옥개(屋蓋)에는 두공포작(斗栱包作)이 충실히 모각(模刻)되어 있다. 연대로 보더라도 이것이 신우(辛禑) 5년의 작(作)으로 가장 오래된 것이요, 대장각기비는 신우 9년, 안심사비는 신우 10년, 사나사비는 신우 12년, 다만 현

19. 신륵사 석종비(石鐘碑). 경기 여주.

릉비만이 신우 3년의 작이나 형식이 조금 다르므로 제외한다면, 모두 신륵
사비보다 후대 것으로 그것을 퇴화적(頹化的)으로 모방한 것들에 지나지 않
는다. 더욱이 이 비에는 부도(浮屠)·석등(石燈)·석비(石碑) 등의 조성 연대
를 확실히 알 수 있음과 공인(工人)의 성명을 알 수 있는 것은 귀중한 자료의
하나라 하겠으니, 비문각수(碑文刻手) 이인린(李仁鄰), 석종수좌(石鐘首座)
각신(覺信)·각여(覺如)·일행(一行)·각회(覺恢)·지희(志希)·각숭(覺崇)·
지신(志信)·지흥(志興), 석수(石手) 지명(智明)·김말을지(金末乙只) 등이 그
라 하겠다.

　다음에 오랜 유물로 유명한 것은 오중벽탑(五重甓塔)이다.(도판 20) 세키
노 다다시 박사는 신라통일 초의 작품이라 하였고, 이마니시 류(今西龍) 박
사는 고려 말의 작품이라 하였다. 이 양설(兩說) 간에는 근 천 년의 간격이 있

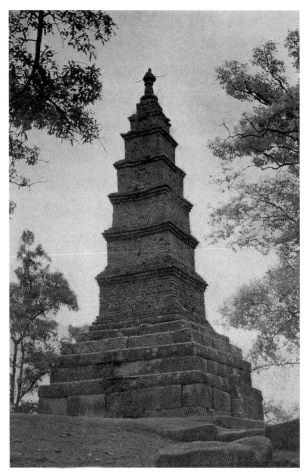

20. 신륵사 오층전탑. 경기 여주.

다. 그런데 현재의 탑은 조선조 영조 2년에 승(僧) 영순(英淳)·법밀(法密) 등
이 중수(重修)한 것으로, 원래 형식은 이미 파괴되었은즉 형식에서 창립연대
를 찾을 순 없다. 또 지금 탑 옆에 있는 중수비(重修碑)에도 "舊有塼塔鎭其巓
相傳爲懶翁塔 見於挹翠諸賢詩語者 亦可訂矣 옛날에는 전탑이 그 산꼭대기를 누르
고 있었는데, 전해지기를 나옹탑이라 한다. 읍취헌[5]과 제현들의 시어에 보이는 것으로
또한 증명할 수 있다"라 하였음과 같이, 나옹(懶翁) 내지 나옹 시대의 탑은 아니

다. 이것을 나옹탑이라 한 것은, 중수비에도 있는 바와 같이 나옹을 다비(茶毗)한 곳이 이 탑전(塔前)이었고, 또 그 사리(舍利)를 북애(北崖) 석종(石鐘)에 두었으나 여회(餘灰)를 다비한 장소에 별탑(別塔)을 세워 존치하게 하였다. 이것이 지금 남아 있는 암두(岩頭)의 삼층석탑이다. 말하자면, 이것이 나옹탑이요 벽탑(甓塔)은 나옹이 아닌데, 원래 나옹이 거사(巨師)였던 만큼 그에 대한 추앙이 조그마한 삼중탑을 멸시하고 거대한 오중벽탑으로 옮기게된 듯하다. 따라서, 이마니시 류 박사가 속전(俗傳)에 의하여 나옹탑이라 한것은 오류이고, 다만 벽면(甓面)에 양각부조(陽刻浮彫)된 보상화문(寶相花文)이 신라 형식을 갖고 있으나 신라대 소작(所作)으로 보기에는 수법이 부족하다는 의견만은 경청할 여지가 있다. 따라서, 세키노 다다시 박사가 문양수법의 유려한 점에서 곧 신라 초두(初頭)의 작품이라 한 것도 일단 의심할여지가 있는 추정이다.

물론 씨(氏)에게는, 현재 조선에 남아 있는 벽탑(甓塔)이 모두 나초(羅初)의 작품임에서 이것도 그리 추정한 듯싶으나, 그러나 여대(麗代)에도 벽탑의경영이 없었음이 아니다. 예컨대 금천(衿川) 안양사(安養寺)에도 고려 태조(太祖)의 소건(所建)이라는 칠층벽탑(七層甓塔)이 있었다. 이숭인(李崇仁)기(記)에는 그 장엄(莊嚴)이 상세히 기록되어 있다. 따라서 벽탑이라면 곧 나초(羅初)로 가져가려는 세키노 씨의 태도에도 주의할 필요가 있다. 더욱이현 사지(寺址)에는 나대(羅代)의 유구(遺構)를 방증할 만한 유물은 하나도 없고 곳곳에 여대(麗代) 유물만이 많음도, 이 탑을 나대 소작(所作)으로 간주하기 곤란하다. 오히려 지금 남아 있는 유물 중 가장 오래된 것으론 모두 여대의 작품인 중에 특히 곳곳에 산포(散布)된 여대의 초석(礎石)은 그 웅위장려(雄偉壯麗)한 품이 여말(麗末)로 떨어질 것이 아니다. 이 점에서 김병기 중수기에 "神勒之爲寺創自麗代 신륵사의 창건은 고려대부터이다"란 것이 비록 속전(俗傳)에 지나지 못할 것이로되 다분(多分)의 진리가 있고, 여초(麗初)의 벽

탑으로 금천 안양사탑이 지리적으로 이 신륵사에 가까움으로 보아 이 신륵탑(神勒塔)도 여초의 작(作)으로 추정할 수 있을 듯하다. 다만 안양사의 탑이란 것이 잔존되어 있음을 듣지 못하였으므로 형식 비교를 못 함이 유감이다. 〔그 유벽(遺甓)들이 지금 국립박물관에 있다.〕

다음에, 기록에 남은 이 사찰의 보물을 들면, 현릉(玄陵)이 가사(袈裟)와 발(鉢)과 불(拂)을 하사하였음이 그 하나요〔안심사석종비(安心寺石鐘碑)〕, 나옹이 입적(入寂) 후 곧〔우왕(禑王) 5년〕진당(眞堂)을 경영하였으니 고려대의 초상화가 하나 이곳에 있음 직하고, 우왕 8년에 목은(牧隱)이 『경률론(經律論)』을 인출(印出)하여 이곳에 이층각(二層閣)을 지어 납입(納入)하였고, 다음해 9년에 화산비로사나불(花山毘盧舍那佛) 한 구와 보현(普賢) 한 구〔당성군(唐城君) 홍의룡(洪義龍) 소조(所造)〕와 문수(文殊) 한 구〔순성옹주(順城翁主) 왕씨(王氏)와 강부인(姜夫人) 소조(所造)〕를 안치(安置)함이 있다. 그러나 오늘날 고려조 보물이 하나라도 남아 있음을 듣지 못하고 보지 못하였다. 다만 이곳에 나옹의 진당이란 것이 남아 있다. 즉 지금의 조사당(祖師堂)이 그것이나, 그러나 그 역시 조선조의 유구(遺構)요 하등 고려의 형식을 갖지 아니하였다. 이 조사당 안에는 지공(指空)·나옹(懶翁)·무학(無學) 삼사(三師)의 화상이 있으나 하등 고치(古致)를 갖지 아니하였다. 더욱이 색채의 생소함이 모본(模本)인 듯하나 대개의 형식은 장단(長湍) 화장사(華藏寺)에 있는 화본(畵本)과 근사하다.

신륵사는 이와 같이 나옹·목은으로 말미암아 여말(麗末)부터 유명해진 사찰이다. 그러나 다시 조선조에 들어와서 또 유명해졌으니, 그는 광주(廣州)에 있던 세종(世宗)의 능을 예종(睿宗) 원년에 여주로 봉천(奉遷)하고, 한명회(韓明澮)·한계희(韓繼禧)로 하여금 영릉(英陵)의 천복(薦福)을 위하여 침원(寢園)에서 머지않은 곳에 치사(置寺)할 것을 하명(下命)한 바 있다. 김수온 기(記)에는 봉천하기 전에 세조대왕이 세종대왕을 몽알(夢謁)하고 박

감익절(迫感益切)한 바 있어 영릉 곁에 조포사(造泡寺)를 지으려 하여 벌재유부(伐材流桴)한 사실까지 있었으나, 적우강안(積于江岸)한 것이 일석요창(一夕潦漲)으로 진위광도소일(盡爲狂濤所逸)한 바 되어 일시 중절(中絶)되었고, 뿐만 아니라 이 천변(天變)에 대하여 풍수설(風水說)에 의한 비설(匪說)이 있었기 때문으로 여주로 봉천하게 된 것이다. 그리고 이 세조의 유지를 받아 예종이 계승, 경영하게 된 것이다. 그때 한명회 계(啓)에는 "陵室坐地之內 無可立于之地 神勒一寺一名甓寺 古賢遊賞之迹宛然 且去先王塋域甚邇 鐘鼓之聲可達 若則而修之 則因舊爲新 事半功倍 莫此爲便 능의 국내(局內)에는 절을 세울 만한 곳이 없습니다. 신륵사라는 절 하나는 일명 벽절〔甓寺〕로 옛 현인들이 놀던 자취가 완연하고, 또 선왕의 능과 거리가 매우 가까워 종소리와 북소리가 들릴 만합니다. 만일 이것을 수리하면 옛것을 인하여 새것을 만드는 데 일은 반이라도 공은 배가 될 것이니, 이보다 편리함은 없을 것입니다"이란 이유 아래에서 성종(成宗) 3년부터 개창(開創)하게 되었으니, 당시의 제조(提調)는 한명회·한계희 두 사람이었고, 이신효(李愼孝)·김춘향(金春鄕)·이효지(李孝智) 등이 감역(監役)이 되어 동년(同年) 10월에 낙성(落成)하였다. 이리하여 '보은(報恩)'이란 사액(賜額)까지 하게 되었으니, 조선조의 국찰(國刹)로서 일약 중요한 지위에 오르게 된 것이다.

그러나 당대의 유구(遺構)는 지금 찾을 수 없다. 다만 추정할 수 있다면 조사당과 대웅전 앞의 대리석 칠중탑(七重塔)이다.(도판 21) 탑은 이성기단(二成基壇)의 백대리석제(白大理石製)로, 제일기단 사면(四面)에는 파문(波文)을 새기고, 제이기단 사면에는 비룡(飛龍)을 새기고 앙련·복련을 아래위로 돌려 새겼다. 옥판석(屋板石)에도 연판(蓮瓣)을 섬세하게 돌려 새겼다. 그 모든 수법이 경성 원각사(圓覺寺) 대리석탑(大理石塔)의 형식을 모방한 것으로, 형태는 다소 둔중하나 조각미는 칭송할 만한 작품이다. 다만 사우전각(四隅轉角)이 괴락(壞落)되고 노반(露盤) 이상이 결락(缺落)된 것은 험이 아니라

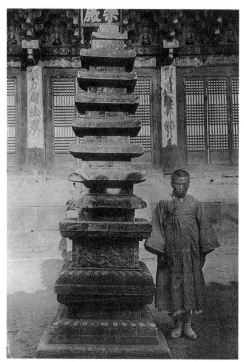
21. 신륵사 대리석 칠층탑. 경기 여주.

할 수 없다. 또 팔층대(八層代)에 가서도 탑신(塔身)과 옥개(屋蓋) 형식이 남아 있으므로 세키노 다다시 박사는 십삼층탑이었으리라고 추정하였으나, 수축률(收縮率)에서 상상하건대 구층탑이라 함이 가할 듯하다. 또 조사당 건물에 대해서도 세키노 씨는 예종 원년의 작품으로 기록하였으나, 전술한 바와 같이 예종연간엔 계획뿐이었고 성종 3년에 경영한 것인즉, 그 이후의 작품이라 함이 가할 것이다. 씨의 기술은 소홀하였다 할 것이다.

원래 신륵사의 목조건물은 여러 번 개수중창(改修重創)을 입었다. 조선조에 들어와서 성종 3년의 중창이 그 첫째요, 동대중수비(東臺重修碑)에는 전구(前句)가 결락이 되어 확실하지 못하나 영조 2년 이전에 승(僧) 덕륜(德倫)·탁련(琢璉) 등으로 말미암아 개창중수(改創重修)되기 전에 "成化萬曆再

煩官修 성화 만력 연간에 거듭 관에서 중수하였다"라 하였으니까 그 전에 한 번 중
창이 있었음을 알겠고, 또 "中經兵燹 蕩失舊觀 後有戒軒師者 訴諸朝 再
受位田 繼復大莊 중간에 병란을 겪어 옛 건물이 모두 없어지고 뒤에 계헌 스님이란 분
이 있어 조정에 하소연하여 다시 위전(位田)을 받고 이어서 대장(大莊, 큰 건물)을 복원하
였다" 운운이라 하였으니 만력 후 영조 2년 전까지 또 한 번 창수(創修)가 있
었음을 알겠으며, "今倫也以其嗣偕法 侶克率乃事 지금 덕륜이 그 해법을 이어 극
솔(克率)을 짝하여 이에 일을 하였다"라 하였으니 덕륜의 개창(改創)이 영조 2년
에서 머지않은 과거에 있었음을 알 것이다. 중수개창(重修改創)은 이뿐이 아
니라, 김병기(金炳冀)의 중수기(重修記)에 의하면, 그의 선조(先祖) 문충공
(文忠公)이 수즙(修葺)한 일이 있고, 그의 족증조(族曾祖) 의정공(議政公)이
수치(修治)한 일이 있다. 지금 그의 확실한 연대를 알기 어려우나 끝으로 순
원황후(純元皇后)의 명(命)으로 김병기 자신이 무오년(戊午年)에 중창(重創)
할 때는 의정공의 수치 후 백십 년이라 하였으니, 무오년을 철종(哲宗) 9년으
로 볼 수 있으므로 의정공의 수치는 영조 24-25년경으로 볼 수 있다.

이제 건축미술상으로 주목할 자는 전거(前擧)한 조사당과 대웅전이다.(도
판 22-23) 조사당은 이미 성종 3년 이후의 건물이라 하였으니, 성종 14년의
건물인 경성 창경궁(昌慶宮)의 홍화문(弘化門) · 명정문(明政門) 등의 두공
(斗栱) · 권비(卷鼻) 등에 비하여 떨어질뿐더러, 만력(萬曆) 연간(年間)의 제작
(諸作)이라는 경성 문묘(文廟), 대구 문묘 등의 권비 형식과도 떨어지는 것
같다. 그러나 인조조(仁祖朝)의 작품이라는 전등사(傳燈寺) · 쌍계사(雙磎
寺) · 화엄사(華嚴寺) 등의 제작(諸作)보다는 고치(古致)가 있다. 그러므로, 연
대는 이 중간에 있지 아니한가 한다. 연대는 하여간에, 우수한 작품이다. 대
웅전은 철종 연간의 작품이라 함이 가할 듯하여 퇴화(頹化)된 형식이 너무
많다. 대웅전 내의 제작(諸作)도 별로 볼 것이 없으나, 천개(天蓋)의 반룡(蟠
龍), 본존(本尊)의 연화좌(蓮華座) 및 불단(佛壇)의 조각만은 고치(古致) 있는

22-23. 신륵사 조사당(위)과 대웅전(아래). 경기 여주.

작품이었고, 그 중에 연화좌가 더욱이 고치가 많아 제작(諸作)보다 오랜 유구(遺構) 같다.

월정사(月精寺)

원래의 예정은 이 신륵사에서 자고 이튿날 혜목산(慧目山) 고달원(高達院)에 갈 예정이었다. 신륵사에서 고달원까지 약 이십오 리로서, 고달원에는 고려조 이후의 부도 형식의 규범을 이룬 고려 초기〔광종(光宗) 26년〕의 원종대사혜진탑(元宗大師慧眞塔)과 비(碑)와 일명부도〔逸名浮屠, 이것은 나대(羅代)원감탑(圓鑑塔)으로 추정됨〕가 있어 이러한 종류의 부도 형식의 규범을 이루고 있을뿐더러 대표적 걸작품으로 지목되는 자이다. 그러나 신륵사에서 예정과 같이 유숙하지 못하게 되고 읍내에 다시 들어와 본즉, 여정(旅程)의

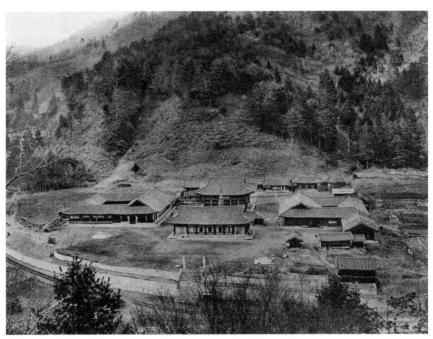

24. 월정사(月精寺) 원경. 강원 평창.

관계로 다시 고달원까지 발정(發程)하지 못하게 되어 이는 후일로 미루었다.

익일 여주(驪州)서 원주(原州)로 향할 때에 중도 문막(文幕) 부근에서 잠깐 내렸다가 흥법사지(興法寺址)와 그 유물을 구경하려고 입구 어귀에서 자동차를 부탁하였으나, 초행 길이라 운전수에게만 맡겼더니 아무 소리 없이 목적지를 지나치고 말았다. 분하기가 짝이 없었으나 별도리 없이 원주로 들어섰다. 원주서 두세 고적(古跡)을 구경하려 하였으나 그 시(時)로 곧 강릉(江陵)을 가는 차가 있어 월정사(月精寺, 도판 24)로 향하였다. 중로(中路) 횡성(橫城)을 들러 가는데, 골마다 눈에 뜨이는 것은 '계급(階級)의 건물'뿐이다. 비각(碑閣)·문묘(文廟)·관아(官衙), 그리고 소위 대가(大家) 등.

횡성 어귀에 무슨 사적(寺跡)인지 고려대(高麗代)의 아담한 삼중석탑(三重石塔)이 기울어져 있다. 횡성을 지나면 곳곳에 관학(鸛鶴)이 군집하여 소조(蕭條)한 산천에 일맥(一脈)의 풍치를 돕고 순치(鶉鴟)가 편편(翩翩)하나 시정(詩情)은 우러나오지 않는다. 나의 시정이 고갈되었는지 산천의 시취(詩趣)가 없어졌는지, 하여간 슬거운 일의 하나였다.

하진부(下珍富) 월정교(月精橋)에서 하차할 때는 겨울날도 다 저문 오후 다섯시였다. 그곳에서 월정사까지 이십 리라고 한다. 기한(飢寒)이 심하나 갈 길은 가야 한다. 먼 산에 눈이 끼고 저녁 올빼미 소리가 음흉하게 산곡(山谷)을 울린다. 검푸른 하늘에는 아직도 석조(夕照)가 남을 듯 말 듯하였는데, 언월(偃月)은 이미 높이 뜨고, 별 하나, 별 셋 반짝이기 시작한다. 울울(鬱鬱)한 송림(松林) 속에선 알지 못할 짐승의 소리가 나고, 살얼음 밑으로 흐르는 물소리도 우렁차게 울린다. 폐천장림(蔽天長林) 속으로 기어들 때는 이미 사문(寺門)에 도착한 때이다. 사역석축(寺域石築)을 끼고 돌 적에는 칠야(漆夜)에 보이는 것이 없었으나 사관(寺觀)의 속(俗)됨을 눈 감고 느꼈다. 이날은 사전(寺前)의 승사속관(僧舍俗館)에서 일야(一夜)를 새웠다.

익일 월정사 종무소(宗務所)에 들러 사적기(寺蹟記)를 구했으나 책임자 출

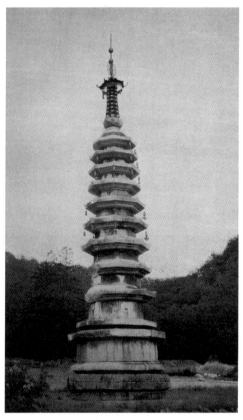

25. 월정사 팔각구층탑. 강원 평창.

타로 보지 못하였다. 이곳에 역시 미술적으로 볼 만한 것은 대웅전 팔각구층탑(八角九層塔, 도판 25), 탑전(塔前) 석보살(石菩薩), 대웅전 내 천수관음(千手觀音) 등에 불과하였다. 종각(鐘閣)의 종도 클 따름이요 추앙(推仰)할 작품이 아니었다.

원래 이 오대산(五臺山)은 "國內名山 此地最勝 佛法長興之地 국내의 명산에서 이곳이 가장 뛰어나며 불법이 오래 흥할 곳이다"라는 상지자(相地者)의 감찰(鑑札)이 일찍부터 붙어 있던 곳으로 유명하다. 첫째로 삼국말(三國末) 자장(慈藏)의 전설, 둘째로 통초(統初)의 효소왕(孝昭王)의 전설, 셋째로 고려의 신

효(信孝)의 전설 등은 일찍이 『삼국유사』에 올라 있다. 이제 일연(一然)의 소전(所傳)과 민지(閔漬)의 소기(所記)를 종합하면, 정관(貞觀) 17년에 자장율사(慈藏律師)가 그 이전에 당(唐)에서 전래한 불사리(佛舍利)를 중대(中臺) 지로봉〔地爐峰, 지금의 적멸보궁(寂滅寶宮)〕에 봉안하고 문수진신(文殊眞身)을 보려고 잠시 결모(結茅)한 적이 있으니, 이것이 지금의 월정(月精)의 초창(初創)이다. 따라서, 지금의 석조(石造) 십삼층탑이 「월정사기(月精寺記)」 기타에 전하는 바와 같이 자장의 조성이 아니었음을 우선 벽파(劈破)하여 둔다. 다음에 보천(寶川)·효명(孝明) 두 태자(太子)의 내주(來住)의 전설로부터 비로소 오대(五臺)의 오대다운 진전을 보게 된 듯하다. 동대(東臺)에 아축(阿閦)과 관세음(觀世音), 남대(南臺)에 팔보살(八菩薩)과 지장(地藏), 서대(西臺)에 무량수(無量壽)와 대세지(大勢至), 북대(北臺)에 석가(釋迦)와 미륵(彌勒)과 나한(羅漢), 중대(中臺)에 비로(毗盧)와 문수(文殊) 등 만다라적(曼茶羅的) 전개는, 이 전설이 일연이 설파한 바와 같이 효소왕대 이후의 것임을 짐작하게 한다. 이리하여 이 오대(五臺)를 중심하여 무수한 원상(圓像)과 화폭(畵幅)과 장경(藏經)이 안치되었으니, 실로 당대에는 신라예술의 무량보고(無量寶庫)가 이곳에 있었음을 알 수 있다. 더욱이 이것을 실질적으로 방증하는 것으로 성덕왕(聖德王) 24년의 명기(銘記)가 있는 신라종(新羅鐘)이 상원사(上院寺)에 남아 있다. 조선에선 최고의 불종(佛鐘)이다. 그러나 월정사에는 당대의 아무런 상설(像設)이 없다.

이제 다시 신효거사(信孝居士)의 전설을 보면, 불가(佛家) 특유의 황설(荒說)은 고사시(姑捨是)하고 『조선불교통사(朝鮮佛敎通史)』에 의하면, 우선 "居士高麗時公州人也 거사는 고려 때 공주 사람이다"라는 것이 주목된다. 그리고 "於是寺 有五尊像 最爲奇妙 庭中有八面十三層石塔 內安世尊舍利三十七枚 而塔前有藥王菩薩石像 手捧香爐 向塔而踞 古老相傳云 是石像 從寺南金剛淵而 湧出 塔亦製作甚妙 罕有其比 而又多靈異 只今山中烏雀不敢飛過其上 爲衆靈所

衛 可知也 이 절에는 오존상이 있는데 가장 기묘하다. 뜰 가운데 팔면십삼층석탑이 있는데, 안에는 세존의 사리 서른일곱 개가 안치되어 있고, 탑 안에는 약왕보살석상이 있어 손으로 향로를 받들고서 탑을 향해 걸터앉아 있다. 나이 든 노인들이 서로 전하기를 이 석상은 절 남쪽 금강연으로부터 솟아 나왔다고 한다. 탑을 세웠는데, 제작된 솜씨가 몹시 묘하여 그 견줄 만한 것이 드물고 또한 영이(靈異)함이 많다. 다만 지금 산중에 까마귀와 참새가 감히 그 위로 날아 지나지 못하니 뭇 신령들이 지켜 준 바를 알 수 있다"라 하였다. 이곳에는 탑상(塔像)의 연대 문제와 신효 전설 사이에 하등의 교섭이 없다. 그러나 『삼국유사』에 있는 바와 같이 "次信孝居士來住 次梵日門人信義頭陀來創庵而住 後有水多寺長老有緣來住而漸成大寺 다음에 신효거사가 와서 살았으며, 그 다음은 범일의 제자인 신의가 와서 암자를 짓고 살았다. 그 후에 수다사의 장로 유연이 와서 살면서 점차 큰 절이 되었다"란 것은 탑상 연대에 대하여 다소간 지시함이 있는 것으로 볼 수 있다. 이미 이 전설이 충렬왕(忠烈王) 이전의 것이요 신효 이후의 확장 사실이 고려 이후의 것이라면, 탑상의 연대도 저간(這間)에 있음이 확실하다. 탑 자신의 형식에서 보아도 그러하다. 물론 소전(所傳)의 오존상(五尊像)은 남아 있지 않고, 본당(本堂) 내 칠불(七佛)도 모두 조선조의 것이므로 문제되지 않는다. 탑의 형식에서 억측을 내리자면, 정종(靖宗) 11년의 소작(所作)인 경성 홍제원(弘濟院) 오중탑(五重塔)과 비등한 점에서 "水多寺長老有緣來住而漸成大寺 수다사의 장로 유연이 와서 살면서 점차 큰 절이 되었다"란 사실이 차간(此間)에 있을 듯하다.

탑은 현 높이 오십 척으로 단아한 점에서 평양 영명사(永明寺)의 팔각오중탑(八角五重塔)에 못지않고, 청명한 점에서 원평양(元平壤) 율리사지(栗里寺址)에 있던〔현재 도쿄 오쿠라집고관(大倉集古館)〕 팔각오중석탑(八角五重石塔)에 못지않으나, 기단(基壇) 연화조각(蓮花彫刻)만은 이상 두 작품에 비하여 떨어진다. 그러나 웅위장대(雄偉壯大)한 점에서 이러한 종류의 탑과 중 백미라 하겠다. 원래 이러한 다각탑(多角塔)은 중국에서도 오대(五代) 이후

송(宋)·원(元)부터 특히 유행하기 시작한 형식이다. 따라서 조선에서도 고려조부터 유행하기 시작한 것이니, 현저한 예를 들면, 전거(前擧)한 것 외에 김제 금산사(金山寺)의 육각다층탑(六角多層塔), 평양 대동문(大同門) 옆 육각칠층탑[六角七層塔, 元廣寺塔今移在平博 원광사 탑은 지금 평양박물관에 옮겨져 있다], 평양 광법사(廣法寺)의 팔각오중탑(八角五重塔), 영변(寧邊) 보현사(普賢寺)의 팔각십삼층탑(八角十三層塔, 이것은 조선조 작품) 등이다. 이것이 금일까지에 알려진 다각탑이니, 그 수 비록 전후 일곱 기(基)에 지나지 않고, 지방적 분포 비례로 보면 강원 평창(平昌)에 하나, 전라 김제(金堤)에 하나, 평안도의 다섯의 율(率)이다. 이로써 보면, 조선의 이러한 종류의 다각탑은 북방 새외문화(塞外文化)의 영향이 많음을 짐작할 수 있으니, 북방 새외적(塞外的) 요소라 함은 각형(角形)보다도 원형(圓形)에 대한 애호의욕(愛好意慾)을 말함이니, 고구려의 형식감(形式感)도 이 원형애호(圓形愛好)가 우수하였던 듯하다. 하여간 고려 초기에 이와 같이 다각(多角) 형식이 성행되었음은 신라 초두(初頭)에 벽탑(甓塔) 형식이 성행되었음과 비교하여 각 시대에 영향된 문화 계통의 종래 파별(派別)을 보이는 것으로, 재미있는 현상이라 아니 할 수 없다.

지금 월정사탑(月精寺塔)에서 특수한 점을 느낀다면, 우선 기단(基壇)의 수이점(殊異點)에 있다. 즉 기단 하부에 각 면 양구(兩軀)의 안상대석(眼象臺石)이 들어앉은 것이 그 하나이다. 기단 밑에 이와 같이 안상대석이 놓여 있는 것은 보통 있는 수법이나, 그러나 이 탑은 십삼층의 고탑(高塔)이요, 더욱이 기단 이상의 수축률과 안정감에서 성공된 조화를 보이고 있음에 불구하고, 조화되지 않는 대소 부정(不整)의 여벌이 들어앉은 까닭에 기부(基部)에서 파조(破調)를 내었다. 이것이 이 탑에 절대가치를 부여하기 어려운 점이다. 그러나 이 탑의 가치를 살리고 있는 것은 기단 이상의 수법이다. 옥석(屋石)과 밑받침의 웅위(雄偉)한 조법(彫法)과 각 층 옥석(屋石)에 줄줄 달린 풍

26. 월정사 팔각구층탑 앞 약왕보살(藥王菩薩).
강원 평창.

탁(風鐸)의 조화, 노반(露盤) 이상 상륜(相輪)의 완존(完存) 등, 물론 이 상륜
은 후대(조선조)의 보작(補作)이나 탑의 조화를 잘 살리고 있다. 상륜(相輪)
을 장식한 철제품은 일견 금강산(金剛山) 유점사(楡岾寺)의 탑의 상륜과 같
다. 이 가람(伽藍)이 조선조 헌종대왕(憲宗大王) 때 중수(重修)한 것인즉, 즉
당대의 조형이 아닌가 한다. 탑전(塔前)에는 높이 육 척가량의 약왕보살(藥
王菩薩)이라는 석상(石像)이 있다.(도판 26) 기(記)에는 수봉향로(手捧香爐)
라 하였으나 지금은 파손되어 알 수 없다. 풍요한 양협(兩頰)과 청수(淸瘦)한
봉안(鳳眼)이 특히 주목되나 체중(體重)이 약소(弱小)하고 관여두(冠與頭)가
과대(過大)하여, 전체로는 이상한 취약미(脆弱味)를 내었다. 그러나 탑과 동
대(同代)의 여초(麗初)의 작품인 만큼 온아(溫雅)한 맛이 그지없다. 원래 탑

전(塔前)에 약왕보살을 배치한 예로 필자가 기억하는 것은 구례 화엄사(華嚴寺)의 사자탑(獅子塔)과 금강산 금장동(金藏洞)의 사자탑과 평양 광법사(廣法寺)의 팔각오중탑(八角五重塔) 등이 있다. 그러나 이것이 어떠한 경설(經說)에 소거(所據)한 것이며 어떠한 의미를 가진 것인가는 필자가 고심하나 지금껏 해득(解得)하지 못하고 있다. 상원사(上院寺) 방한암(方漢巖) 선사(禪師)에게 질의하였으나, 그 역시 명답(明答)을 얻지 못하였다. 선사는 오히려 이것을 동진보안보살(童眞普眼菩薩)로 해석하려 하였으나, 그 역시 이 보살이 불법(佛法)을 옹호하는 특이한 신력(神力)이 있는 데서 설명하려 할 뿐이다. 그러나 이것을 약왕보살이라 함은 민지(閔漬) 기(記) 등 고기(古記)에 흔히 보이는 것으로, 필자는 선사의 설(說)에 곧 찬성할 수가 없었다. 선학(先學)의 판석(判釋)을 얻고자 하는 바이다.

현재의 목조건물들은 사적기(寺蹟記)에 의하면 순조(純祖) 33년에 소실되고 헌종(憲宗) 8년 이후에 중건된 것으로, 미술사적으로 볼 만한 칠불보전(七佛寶殿)은 동(同) 15년에 중건된 것이다. 전체로 웅위(雄偉)한 감이 있으나 두공포작(斗栱包作)은 역시 섬약(纖弱)하다. 다만, 연화(蓮花)·봉룡(鳳龍) 등 악취미(惡趣味)의 장식이 앙두(昂頭)에 없었음이 기특하였다. 또 문호(門戶) 위에 횡령(橫欞)이 경영된 것은, 하마터면 단조화(單調化)될 뻔한 선면(前面)을 잘 살리고 있다. 그러나 내부에 들어가선 이렇다 할 만한 경영이 없다. 불상(佛像)·화탱(畵幀) 등도 현휘(衒輝)에 그치고 보잘것이 없으나 척여(尺餘)의 천수관음상(千手觀音像)이 눈에 띌 뿐이다. 그러나 이 역시 나마불(喇嘛佛)이요 조선의 소작(所作)이 아니므로 약(略)하여 둔다.

상원사(上院寺)

이곳에서 상원사까지 삼십 리라 한다. 월정사를 구경하고 나니 오전 열시가 넘었다. 월정사에서 얼마 안 가서 부도군(浮屠群)이 있었으나 모두 석종(石

鐘) 형식의 것으로 별다른 것이 없었다. 이곳을 돌아서면 산은 그윽해지고 골은 깊어 간다. 물소리는 청정해지고 천석(泉石)은 청수(淸秀)하다. 영림회사(營林會社)의 벌목공장이 어지러우나 백안시하고 지나치면 삼백(杉栢)의 향기가 촉비(觸鼻)하고 황청(篁靑)이 서리 속에 오히려 생생하다. 산새의 옥음(玉音)은 그야말로 은반에 구르고, 정정한 벌목 소리 산곡(山谷)에 반향한다. 한 고비 두 고비 도는 대로 막혔던 산이 다시 터지고, 분격(奔激)한 냇물이 다시 막힌다. 한두 군데 벌부(伐夫)의 정간두옥(井幹斗屋)이 흩어져 있으나 귀기(鬼氣)가 싸고 돈다. 기암(奇巖)에서 산웅(山熊)을 그리고 괴목(怪木)에서 호랑(虎狼)을 환각(幻覺)하여 모골이 송연(悚然)한 중에 일종의 골계미(滑稽味)와 미고소(微苦笑)를 느꼈다. 고독한 발섭(跋涉)에서 적료(寂廖)를 느낀 적도 이때였고, 일종의 선미〔禪味, 야호선(野狐禪)이나마〕를 느낀 적도 이때였다. 넘어진 통나무를 밟아 넘고 길 없는 암간(岩間)을 뚫고 지나는 맛이 인간의 행로난(行路難)을 그대로 상징하는 것 같았다. 이곳에 이르러 금강산이 조각적 산수였음을 회상하게 되었고, 오대산이 회화적 산수임을 느끼게 되었다. 금강산은 외식(外飾)이 많고, 오대산은 내은(內隱)이 중(重)하다. 금강산은 현기(衒氣)가 있고, 오대산은 요조(窈窕)하다.

중로(中路)에서 오대산사고(五臺山史庫)를 올랐다. 단김에 올라 닿기는 힘들었다. 아늑한 골 속마다 보일 듯 보일 듯하였으나 마침내 봉산(峰山) 중턱에서 발견하였다. 그러나 무인주처(無人住處)에 귀기(鬼氣)가 싸고도는 퇴폐(頹廢)된 건물이 있을 뿐이다. 실록각(實錄閣)·선원각(璿源閣)이 각기 이층 누각으로 사고(史庫)에만 이용된 형식이라 조선 건물에선 드문 예에 속한다. 건물은 선조(宣祖) 39년의 소창(所創)이나 보략(譜略)은 다이쇼(大正) 3년에 도쿄로 옮겨 갔다 한다. 혹은 산령(山靈)이 나오지 않을까, 혹은 호리(狐狸)가 나오지 않을까, 혹은 부시(腐屍)나 있지 않을까 하면서도 문을 열고 올라 보았으나 아무것도 없는 빈 창고였다. 이 옆에는 영서암(靈棲庵)과 빈 누각

이 있었으나 한결같이 퇴폐하여 장벽(墻壁)이 흩어지고 동와(棟瓦)가 괴락(壞落)되어 있다. 병장(屛嶂)을 이룬 산정(山頂)에는 백설(白雪)이 끼이고, 원산(遠山)은 안개 속에 파도쳐 보인다.

상원사에 도착하였을 적에는 영시(零時)가 넘었다. 방한암(方漢巖) 선사(禪師)에게 약왕보살(藥王菩薩)을 묻고, 동진보안보살(童眞普眼菩薩)을 논(論)하고, 세조대왕(世祖大王)을 의(議)하고, 단종대왕(端宗大王)을 평(評)하였다. 선사의 단종대왕의 평은 앙큼스러웠다는 데 있다. 오찬(午餐)을 받고, 다찬(茶餐)을 받았다. 속한(俗漢)이 다미(茶味)를 알랴마는 유향(幽香)이 사랑스러웠다.

상원사의 창대(創代)는 전에도 말한 바와 같이 월정사와 동대(同代)의 것일 것이다. 「월정사사적기(月精寺寺蹟記)」에는 성덕왕(聖德王) 3년의 소창(所創)이라 하였다. 민지(閔漬) 기(記)에는

中臺眞如院 仍前所安泥像文殊置於後壁 又異黃地畫成一萬文殊並三十六形 亦以精衆五員 畫讀華嚴經大般若經 夜念華嚴禮懺 號爲華嚴結社 以寶叱徒房改名爲華嚴寺 內安圓通像毘盧遮那三尊及大藏經 亦以精衆五員 長年轉讀大藏經 夜念神衆 又趁年行事行百日華嚴會 號爲法輪結社 以爲五臺五社之本社

중대의 진여원은 바로 전에 봉안한 진흙 상으로 만든 문수보살을 후벽에다 안치하였다. 또 황지를 달리하여 일만의 문수보살과 아울러 서른여섯 형상을 그렸고 또 정중(精衆) 오인으로써 낮에는 『화엄경』『대반야경』을 읽고, 밤에는 『화엄예참(華嚴禮懺)』을 염송하였는데 '화엄결사'라고 불렸으며 '보질도방(寶叱徒房)'을 '화엄사(華嚴寺)'라고 개명하였다. 안에는 원통상과 비로자나불 삼존 및 대장경을 봉안하였고, 정중 오인으로써 장년에 더욱 대장경을 읽고 밤에는 신중(神衆)을 염송하였다. 또 해마다 행사하여 백일 화엄회를 행하였으니 '법륜결사'라고 부르며 오대산의 다섯 결사의 본사로 삼았다.

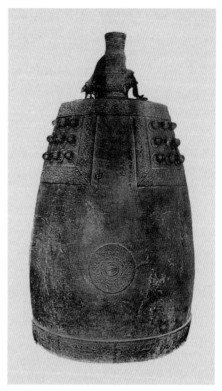

27-28. 상원사(上院寺) 동종. 강원 평창.

운운이라 하였다.

전에 필자가 오대(五臺)의 전개를 만다라적(曼茶羅的)이라 하였음은 이러한 밀교적(密教的) 요소가 있는 까닭이었다. 그리하고 상원사는 그 중심된 곳이다. 그러므로 진여원(眞如院)이라고도 한다. 지금 이 사찰에는 전거(前擧)한 신라의 화상(畵像)·장경(藏經)·원상(圓像)이 하나도 없다. 다만 신라대의 유물로는 전에 말한 종(鐘)이 있을 뿐이다.(도판 27-28)

開元十三年乙丑正月八日鐘成記之 都合鍮三千三百餘兩重〔鋌▨▨〕 普衆 都唯乃孝□□〔直〕歲道直 衆僧忠七沖安貞應旦 越有休大舍宅夫人 休道里德香舍

上安舍 照南毛匠仕□大舍

이러한 이두식(吏頭式) 기록이 견상(肩上)에 모각(毛刻)되어 있다. 종의 형식은 예(例)의 조선 특유 형식인 용뉴(龍鈕)와 용(甬)의 합성인 종뉴(鐘鈕)가 있고, 3×3=9의 유(乳)가 사면(四面)에 높이 달리고, 보상화문(寶相花文)이 상하대(上下帶)와 유좌(乳座)를 둘려 있고, 연화문당좌(蓮花文撞座)가 양면에 있고, 주악제천(奏樂諸天)이 쌍쌍이 양면에 새겨 있다. 높이 오 척 오 촌, 구경(口徑) 삼 척의 소종(小鐘)이나 조선의 최고종(最古鐘)이다. 경주(慶州) 봉덕사종(奉德寺鐘)도 크기는 하나 시대로는 이에 뒤떨어진다.

정전(庭前)에는 대리석 오중탑(五重塔)이 있다. 연대(蓮臺) 위에 기단(基壇)이 놓이고, 기단 사면에는 비룡(飛龍)이 조각되어 있다. 탑신(塔身) 제일층에는 남면과 북면에 삼존불(三尊佛), 동면과 서면에 사존불(四尊佛), 제이층 이상 탑면(塔面)에는 사면에 전부 삼존불이 새겨져 있다. 석질(石質)은 좋지 못하나, 요만한 소탑(小塔)에 다수한 불상을 조각한 것은 원각사탑(圓覺寺塔)의 계통을 받은 것이다. 물론 탑신 전면에 불상을 조각한 예로는 개성 현화사탑(玄化寺塔)에도 있다. 그러나 그것은 예가 다르다. 그리고 원각사의 탑도 원래 개성 경천사지(擎天寺址)에 있던 십삼층탑(十三層塔)을 모빙한 것으로, 경천사탑은 원장(元匠)의 소조(所造)이나 조선의 탑파조각계(塔婆彫刻界)에 일신기(一新機)를 낸 것으로, 원각사탑(圓覺寺塔), 상원사탑(上院寺塔), 신륵사탑(神勒寺塔)과 동석등(同石燈), 개성 연경사(衍慶寺) 파탑(破塔) 등이 다 그곳에서 연유한 것들이다.

대웅전(大雄殿) 내부에는 해인사(海印寺) 고려경판(高麗經板)을 번인(飜印)하였다는 대장경궤(大藏經櫃)가 그득히 놓이고, 정면에는 문수보살상(文殊菩薩像)과 문수동자상(文殊童子像)이 안치되어 있다. 문수동자상이 소위 세조(世祖) 9년대 작품으로, 원안융비(圓顔隆鼻)와 장구위체(長軀偉體)가 조

선조에도 이러한 조각이 있었던가 할 만큼 호감을 보이고 있다. 불상 앞의 서너 소상(小像)과 동진보안보살〔童眞普眼菩薩, 위태천신(韋馱天神)〕의 좌상(坐像)도 비록 이 척 내외의 소상들이나 온전한 작품이었다. 융비연함(隆鼻燕頷)의 도법(刀法), 의복의 색채 등 공예적 수법을 멀리 떠나지 못하였으나 무한히 사랑스러운 작품들이었다. 불상의 대좌(臺座)도 교치(巧致)가 한갓 흘러 있다. 항용(恒用) 조선조의 불교적 작품이라면 평판(平板)하고 소대(疎大)하고 허장(虛張)된 것들만 있는 것이 관념화된 우리에게, 이만한 작품이 남아 있음을 나는 기이하게 생각하였다. 오히려 한 기적 같다. 그러나 다시 생각컨대, 조선조 불교예술은 타락, 타락하여도 세조조(世祖朝)의 융성은 실로 의외의 사실이었다. 경성 원각사(圓覺寺)의 탑과 비, 상원사의 이 불상이 그것을 증명한다. 양양(襄陽) 낙산사(洛山寺)에도 동대(同代)의 우수한 불상이 있음을 들었고, 동사(同寺)의 십삼층탑도 버릴 것이 아니다. 개념이란 것이 얼마나 사실을 왜곡시키는 것인가를 이때에 비로소 절실히 느꼈다.

제일로 우스운 것은 사승(寺僧)이 설명할 때 문수동자상은 세조대(世祖代) 작이요, 문수보살상은 신라대(新羅代) 작품이라 한 것이다. 이는 마치 현해탄(玄海灘) 건너편 어느 사승이 "좌(左)는 운케이(運慶)요 우(右)는 단케이(湛慶)인데, 고보대사(弘法大師)의 작품이올시다" 하는 것과 같다. 이는 무슨 뜻인고 하니, 운케이·단케이는 일본 가마쿠라조(鎌倉朝)의 거비(巨臂)요, 고보는 나라조(奈良朝)의 밀교(密敎)의 대덕(大德)이다. 따라서 고보와 운케이 사이에는 신라 초기와 고려 말기와 같은 수백 년의 차이가 있는 것이다. 이러한 시대 차를 무시하고 수백 년 전 사람이 수백 년 후의 조각을 하였다는 것이다. 상원사의 사승의 설명은, 요컨대 이 법(法)을 역용(逆用)하여 조선조 중엽 이후의 작품을 신라까지 올린 것이다. 지금에 문수보살상은 월정사의 칠불(七佛)과 같은 형식임으로 보아 시대가 더 떨어진다. 이것을 신라대 작품이라 하면, 병좌(竝坐)한 세조대 문수동자도 나와 같이 한번 웃었을 것이

다.

사승(寺僧)은 다시 적멸보궁(寂滅寶宮)에 가기를 권하였다. 그곳을 가면 곧 극락에 갈 수 있다는 것이다. "寂滅道場은 始成正覺處 적멸도량은 처음 정각을 이룬 곳이다"이니까 그럴싸하나 본래 "無一物한데 何處 有極樂 한 물건도 없는데 어디에 극락이 있겠는가" 하여 아류(我流)의 해석을 내리고 그만두었다. 더욱이 적멸보궁에는 진신사리(眞身舍利)를 봉안한 까닭에 상탑(像塔)을 두지 않고 주승(住僧)도 없다 한다. 다만 빈 도량(道場)이 있을 뿐이라 하므로 아주 나와는 인업(因業)이 먼 듯하여 그만두었다.

이곳을 떠나서 월정교리(月精橋里)까지 내려오자니 오십 리라 한다. 혼자서 걸을 수 있을 때까지 걸어오니, 목적지에 돌아올 때는 아직껏 겨울 해가 넘지 않았다. 오전 열시부터 오후 다섯시까지 — 중간 점심 시켜 먹고 구경하고 약 두 시간 빼고— 전후 팔십 리 나의 걸음도 느린 편이 아니라고 자긍(自矜)하고 여숙(旅宿)에 누워 석반(夕飯)을 주문하였더니 그제야 찬거리 사러 간다는 것이다. 어디로 가느냐 하였더니 삼십 리 밖 장터로 갔다 오겠다는 것이다. "이 사람아, 사람을 굶겨 죽이려오" 하였더니, "아니오, 잠깐 다녀오지요" 한다. 하릴없이 그러라 하였더니, 덕택에 저녁은 밤 열시! 성인(聖人)은 무몽(無夢)이라더니, 나도 성인연하게 꿈 없는 잠을 잤다.

겨울의 여행은 항상 힘이 든다. 더욱이 기차가 없는 곳의 여행은 허왕허래(虛往虛來)하는 수가 많다. 월정교리에서 강릉 가는 차도 오후 여섯시나 되니 그곳에 도착할 때는 이미 어두워 구경할 수 없고, 다음날 도로 나오자니 오전 여섯시나 일곱시에 출발하게 된다니 그 전에 또한 구경할 수 없다. 노중(路中)에서 하루, 숙박에 하루, 전후 이틀이 아니면 소기의 목적을 달할 수 없다. 절약의 절약을 하려는 나의 여비로써 도저히 감당하지 못할 여행이다. 대관령을 눈앞에 두고서도 넘지 못한 것이 한갓 유감이었으나 할 수 없었다.

이곳에서 영주(榮州) 부석사(浮石寺)로 떨어지려 하였더니, 그 역시 평창

(平昌)·영월(寧越)의 길을 취하면 차로(車路) 외에 칠팔십 리의 소백산령(小白山嶺)을 발섭(跋涉)하게 되니, 이것도 길에서만 사흘 이상의 일정을 허비하게 된다. 이에 가장 유효한 행정(行程)은 원주(原州)로 다시 들어 그곳의 고적을 구경하고 충주(忠州)·청주(淸州)로 둘러 그곳의 고적을 구경하고, 보은(報恩) 법주사(法住寺)로 하여 상주(尙州)로 돌아가는 것이 오히려 일자(日字)는 걸리고 우회는 되지만, 귀로(歸路)에라도 들러야 할 목적지이므로 나에게는 편하였다.

법천사(法泉寺)·흥법사(興法寺)

원주는 강원도 중에서는 대읍(大邑)의 하나이다. 물이 좋고 들이 좋다. 그래서 그러한지 강원도 중에서는 나대(羅代) 이후의 탑상(塔像)과 사적(寺跡)의 유명한 것이 많다. 법천사·흥법사 등은 그 유지(遺址)만 남게 되었으니, 가장 대표적 사찰들이요 유래 깊은 고적들이다.

법천사에 있던 지광국사현묘탑(智光國師玄妙塔) 같은 것은 조선의 부도 형식 중 특수한 형식이요, 우수한 작품이다. 흥법사지(興法寺址)에도 삼중묘탑(三重妙塔)이 있으나, 읍(邑)에서 너무 떨어져 있다. 원주에서 발견된 철불(鐵佛)·석탑(石塔) 등 우수한 작품은 지금 모두 국립박물관 내에 반이(搬移)되었지만 원주읍 내에도 호작(好作)이 없지 않다. 지금 읍내 공원에 있는 탑상(塔像)이 그니, 탑은 대개 파손되어 연락을 취하지 못하게 되었으나 불상은 실로 호작들이 남아 있다. 비로(毗盧)·미타(彌陀)·석가(釋迦) 등 모두 결가부좌(結跏趺坐)의 오 척 내외 석상(石像)으로 나대(羅代) 중기 이후의 특색을 구존(具存)하였다. 그 중에 특히 주목되는 것은 석조광배(石造光背)와 석조대좌(石造臺座)였다. 광배(光背)는 특히 불상의 배관(背觀)을 돕는 것으로 없지 못할 것일뿐더러 시대의 형식을 가장 단적으로 표현한 것으로 불상 연구에 필요불가결한 것이나, 어찌 된 셈인지 조선의 고불(古佛)에는 전부 상

실되었다 하여도 가할 만큼 그 수가 적다. 그러므로 필자는 다만 파편에 불과한 것이라도 유심히 호감을 갖고 보는 성벽(性癖)이 있는데, 이곳의 광배는 겨우 하나만 남아 있으나 파손이 적고, 화불(化佛)·화염(火炎) 등 조심조심된 조각이나 무한히 사랑스러웠다.

이 광배와 함께 대좌(臺座)도 불상조각에서는 무한히 변화가 많은 것이다. 불상 감정(鑑定)에서 누구나 얼른 보는 것은 불상 본체뿐이요 대좌를 등한시하나, 위작(僞作)은 오히려 대좌에서 발로(發露)되는 수가 많다. 그만큼 일반은 등한시하나 실상 중요한 것은 대좌이다. 불상 본체는 원래 형식상 규범이 있어 판에 박은 듯이 공식적이나, 광배(光背)와 대좌(臺座)만은 시대의 호상(好相)과 작가의 환상이 자유로이 표현되는 것이다. 그러므로 이 대좌만 연구하는 사람도 많다.

지금 이곳에 남아 있는 석조대좌(石造臺座)는 상하에 복판연화(複瓣蓮花)가 돌려 있고, 중간 간대석(竿臺石)에 안상(眼象)이 팔면으로 새겨 있으며, 그 속에는 사자(獅子)가 고육부조(高肉浮彫)로 양각(陽刻)되어 있는 것과 제천(諸天)이 조각되어 있는 것이 있다. 사자를 조각한 것은 보통 있으나 천부(天部)를 조각한 대좌는 매우 드문 것이다.

금강산 정양사(正陽寺) 팔각전(八角殿)의 본존대좌(本尊臺座)에시 그 동례(同例)를 본 기억이 있다. 불탑 기단에 혹은 탑신(塔身)에 제천(諸天)을 조각한 것은 항용 있으나 불좌(佛座)에 이와 같은 조각이 있음은 그 유례가 드문 점에서, 또 조각법이 우수한 점에서 노천(露天)에 내버려 두기는 아까운 물건이다.

공원 산속으로 우수한 석불상(石佛像)이 하나 굴러 떨어져 있지만, 원주에 호고자(好古者)가 있거든 귀중한 유물인 만큼 보존법을 강구하기를 바란다.

금강산(金剛山)의 야계(野鷄)

소동(消冬)이라는 말은 없어도 소하(消夏)라는 말은 있다. 소동이라는 말이 없는 대신에 월동(越冬)이라는 말은 있으나 월동과 소하라는 두 개념 사이에는 넘지 못할 상극(相剋)되는 두 내용이 있다. 월동이라 하면 그 추운 겨울날을 어떻게 먹고 어떻게 입고서 살아 넘길까 하는 궁상(窮狀)이 틀어박혀 있고, 소하라는 말에는 먹을 것 입을 것 다 걱정 없이 한여름을 어떻게 시원하게 놀고 지낼까 하는 유한상(有閑相)이 서려 있다. 어원적(語源的)으로 이 두 개념 속에 다른 의미가 있을는지 모르나, 적어도 우리의 생활에서 해석되는 내용은 이러한 것이다.

월동과 소하 간에는 이 외에 인습적(因襲的)으로 틀에 박힌 원시적(原始的) 경제관념의 해석이 있는 듯하다. 즉 춘생하실추수동장(春生夏實秋收冬藏)이라는 공식적 관념이 그다. 이 중에 동장(冬藏)만은 제 것이 없으면 할 수 없는 것. 따라서, 월동이란 것이 위에 말한 바와 같이 궁상맞은 것인 줄은 다 아는 모양이다. 그러나 하실(夏實)만은 아직도 탐탁하게 생각지 않은 모양이어서, 여름이 오면 소하놀이를 하면서도 월동에서와 같이 생활의 궁박(窮迫)을 느끼지 않는 모양이다. 하실이라 하여도 먹을 것이 거저 생기는 것이 아니요, 입을 것이 거저 생길 것이 아니다. 안 먹고 안 입고 살지 못할 것도 사실이다. 그래도 산에나 들에나 맺히고 열리는 실과(實果)나 채소(茉蔬)가 겨울에는 볼 수 없는 일이요, 널리고 깔린 것이 그것들이니까 모두가 제 것같

이 생각되고, 비록 제 것이 아니로되 한두 개 집어먹어도 괜찮은 것으로 아는 모양이다. 그러기에 있는 사람이나 없는 사람이나 먹을 것, 입을 것을 다 격 차려 쌓아 둔 듯이 걱정하는 소리는 없고, 너도나도 '소하, 소하' 한다.

그러나 깔리고 널린 오이 하나나 참외 하나라도 집어 보아라. 그렇게 쉽사리 '어서 가져갑쇼' 하고 가만히 있을 자는 고사하고, 이 편에서 병신 될 각오를 하고 나서기 전엔 껍질 하나라도 얻어 보지 못할 것이니, 그러기에 소동파(蘇東坡)가 "物各有主 苟非吾之所有 雖一毫而莫取 사물에는 각기 주인이 있으니 진실로 나의 소유가 아니면 비록 터럭 하나일지라도 취하지 말라"고 하지 않았는가. 그러나 이것도 요컨대 한 개의 반어(反語)이다. 너는 너대로 네 것으로 살지 남의 것일랑 달라지 말라는 소리다. 이렇게 보면, 소동파도 무던히 약은 사람이다. 우리같이 여름이건 겨울이건 아침 여덟시 아홉시부터 저녁 다섯시 여섯시까지 매달려 벌어야 그날 살 수 있는 사람에게는 소하(消夏)이고 월동(越冬)이고 그것이 그것이다. 소하라야 여름내 사무실에 붙어 있는 것이 소하요, 월동이라야 겨우내 사무실에 붙어 있는 것이 월동이다. 덥다고 산으로 바다로 더위를 도피할 팔자도 못 되고, 춥다고 온천으로 들어갈 신세도 못 된다. 이러고 보니 바다에서 이 소하의 기화진담(奇話珍談)이 있을 리 없다. 어느 물 건너 무사(武士)들은 여름에는 사람을 밀폐된 빙에 모아 놓고 솜옷을 뜨뜻이 입고 이글이글 피는 화로를 수십 좌(座) 들여놓고 펄펄 끓는 음식을 먹는 것으로 소하법(消夏法)을 삼고, 겨울에는 얼음장 방에 벌거벗고 앉아서 부채질을 하여 가며 얼음을 먹는 것으로 월동법(越冬法)을 삼았다 한다. 이것은 물론 심신단련(心身鍛鍊)을 위한 것이겠지만, 적어도 '소하, 소하' 하는 사람에게는 일종의 우화(寓話)같이도 들릴 것이다.

그러나 우리의 생활이 아무리 사무실 속에서 얽매인 생활이라 하여도 산에나 바다를 영영 가 보지 못하고 마는 것은 아니다. 산에를 가도 일을 가지고 가고, 바다를 가도 일을 가지고 간다. 소하를 위하여 가는 것도 아니요, 기

화진담을 들으러 가는 것도 아니다.

　그러나 일을 가지고 다니는 우리에게도 왕왕이 기적이 현출(現出)된다. 그것은 이삼 년 전에 금강산(金剛山)을 갔을 적 일이다. 장안사(長安寺)에서 곧 마하연(摩訶衍)까지 치달아 올라가 그곳 여관에서 자게 되었다. 지금은 어떤지 몰라도 그때에는 조선인의 경영이 아니었다. 때는 장마 전이었으나 산속이라 그러한지 오후부터 안개가 자욱하더니 빗방울이 듣기 시작하였고 날은 매우 추웠다. 여관에 들며 행장(行裝)을 풀기도 전에 불을 때라 하고 마루로 올라서니 통나무널이 제멋대로 덜컹거린다. 방이라고 들어서니, 널찍하고 정하기는 하나 연기가 자욱하여 들어앉을 수가 없다. 게다가 석유등잔의 기름내가 사람을 꽤 못살게 한다. 이만 못한 생활도 못한 바 아니나, 그래도 도회(都會)서 전등 밑에 좀 살았다고 상(常)말에 올챙이 생각은 아니 하고 호강스러운 마음만 들어 괴롭기 짝이 없다.

　그럭저럭 저녁때가 되니까 여급(女給)이 둘이나 들어와서 시중을 든다. 원래 여급이 둘밖에 없다 하고, 더욱이 손이라고는 그때의 우리 일행인 두 사람밖에 없었으니까 총출동격(總出動格)이 된 모양이다. 하나는 무엇을 그리 먹고 살이 쪘는지 나이는 서른 전후인 듯하나 역사(力士) 이상의 체격이었고, 하나는 꽤 못 얻어먹고 늙은 듯하여 시든 외같이 생긴 마흔 전후의 여자였다. 그래도 그것이나마 여자라고 저윽이 여정(旅情)의 위로— 참말로 위로가 되었는지는 의문이지만은— 되는 듯도 하였다. 뿐만 아니라 상놈이 양반 사람의 시중을 받으니 더욱이 영광(?)스러운 일 중의 하나도 되는 듯하였다.

　저녁이 끝나자, 처음부터 그랬지만, 동행이 실없는 농담을 함부로 털어놓으니까 절구통 같은 여자는 자러 간다고 가고, 명태같이 마른 여급이 좋아라고 수작이 늘어난다. 수작이 웬만큼 어우러져 가니까, 한방에서 같이 자야 할 동행이 마침내 자리를 다른 방으로 펴라 하고, 그 여급과 옮기고 말았다. 나는 '에이 시원하게 잘되었다' 하고 자리에 누우니, 자려야 잘 수가 없었다.

이때까지 농담 수작 떠드는 바람에 모르고 있었으나, 바람 부는 소리, 나무 우는 소리는 집을 뒤흔들고 마루청이 들먹거리고 문창지가 요란하다. 바위를 치고 쏟아져 내려가는 물소리는 처음부터 베개 밑에서 나는 것 같더니, 조금 있다가는 자리 밑에서까지 나는 것 같고, 우렛소리 번갯불이 뒤섞여서 위협을 한다. 이 소리가 잠깐 잔 듯하면 옆방에서 이상스러운 소리가 들리는 것 같다. 무섭고 휘원하고 쓸쓸하고 섭섭하고, 도무지 여러 감정이 뒤섞여 신경이 무던히 과민해졌다. 자리에 누워만 있지도 못하고 일어섰다 앉았다 하니, 가끔 철없는 아이 모양으로 집 생각까지 나게 된다. 이러그러 억지억지 잠이 어렴풋이 들락말락하니까 장작 패는 소리, 머슴 떠드는 소리에 날은 밝고 말았다.

날은 밝아도 비는 여전히 들지 않았다. 가는 비, 보슬비, 소낙비 제멋대로 섞여 온다. 아침때가 되니까 자리를 옮겼던 아담과 이브가 다시 몰려왔다. 아담은 눈이 패고 허리를 못 쓰고 기운을 못 쓸 만큼 쇠약해진 모양이나, 이브는 어투가 만족을 못 느낀 모양이다. 비는 오고 날은 추우니까 이불을 펴놓은 대로 추태 부려 가며 여전히 농거리가 흩어진다. 이브는 넙적다리, 젖통이 함부로 들락날락하고, 뒹굴며 뒤적거리며 에로를 성(盛)히 발산한다. 이 이브를 시든 오이 같다고 형용하였지마는 이직도 로댕(A. Rodin)이 만든 〈창부(娼婦)였던 여자〉의 상(相)은 아니었다. 그렇다고 내가 무슨 그를 옹호할 만큼 뇌쇄(腦殺)될 매력을 느낀 것은 아니다. 오히려 그도 과거에는 창부였다 하지만, 로댕과 같이 예술적 가치조차 찾아낼 만한 존재가 못 되었다는 뜻이다. 이러한 이브가 전날 밤의 미흡을 나에게서 얻으려고 하였다. 비가오니 못 갈 것이라는 둥, 하루 더 쉬었다 가라는 둥, 부인이 딱정떼냐는 둥, 별별 소리가 다 나온다.

이야기를 하다가 생각되는 것이 있다. 그것은 전년의 청도(靑島) 해수욕장에 들렀을 적에 수정보(數町步)나 되는 사장(沙場)에서 참말로 뇌쇄당한 일

이다. 이 해수욕장은 동양에서 좀 과장된 형용사이나 제일가는 곳이라 하는 만큼 화려하고 번화하였다. 사장 어귀에는 중화군(中華軍)인지 수비대(守備隊)인지 출장소 같은 곳도 있고, 몸에 안 맞는 푸른 군복을 입은 군인이 창검(槍劍)을 번쩍거리며 있고, 사장 끝에 도출된 갓곶이에는 왕년의 호위(虎威)를 보이던 독일군의 포대(砲臺)가 황폐된 채로 위용을 보이고 있다. 우거진 수풀 사이마다 호텔·별장 등 커다란 붉은 지붕의 양옥(洋屋)이 흩어져 있고, 사장을 끼고 뻗친 탄탄한 대로(大路)에는 티끌 하나 내지 않고 자동차가 내왕하였다. 안온(安穩)히 욱어든 앞섬은 황해(黃海)의 위용(偉容)을 끌어안고, 남청색 수파(水波)는 발밑까지 잔잔하였다. 그곳에 모인 군상(群像)은 수만이라 하면 백발삼천장식(白髮三千丈式)의 한 형용(形容)이지만, 적어도 수천은 되었다. 그리고 조선 양반이란 나 하나, 중국인으로는 전에 말한 군인 몇 사람 외에는 인력거꾼과 레스토랑의 보이들뿐이요, 가끔 모던보이 같은 것이 섞여 있으나 역시 구경꾼에 지나지 않았고, 군중의 전부가 색다른 양종(洋種)들뿐이었다. 거의가 양키들 같으나 국별(國別)을 구분할 수 없었다. 그리고 어쩐지 나의 눈에는 남자보다도 여자가 더 많은 것같이 눈에 띄었다. 그들은 물속에서, 모래밭에서, 천막 속에서, 일산(日傘) 밑에서 하체만 가린 듯 만 듯한 순나체(純裸體)에 가까운 육체를 아낌없이 데뷔하고 있다. 게다가 그 능글맞게도 충실한 곡선을 흐느적거리며 폭양(曝陽)의 세례를 받고 있다. 어떤 것들은 남녀가 짝을 겨누어 모래밭에서 실연(實演)에 가까운 모션까지 연출하고 있다. 나이가 지긋한 것이나 핏덩이가 마르지도 않은 것이나 차(差)가 없었다. 나는 생전 처음 이러한 광경을 원관(遠觀)하고 설완(褻翫)도 하였으나 호기심보다도 오히려 그것을 지나쳐 뇌쇄의 정도가 컸다. 대체 내가 현대의 사람이고 저 사람들이 과거의 사람인가, 내가 과거의 사람이고 저 사람들이 현대의 사람인가, 또는 내가 현대의 사람이고 저 사람들이 미래의 사람들인가, 내가 미래의 사람이고 저 사람들이 현대의 사람들인가. 완고

(頑固)한 것을, 상말에 십팔세기 유물이라 하지만, 이때의 나는 십팔세기커 녕 십삼사세기 교부시대(教父時代)의 사람같이도 생각이 들었다.

이때에 나는 뇌쇄를 무던히 당하여 가면서도 남이 보면 연연(戀戀)해서 못 떠난다고 할 만큼 관광하고 있었으나, 이날 금강산에서 당하는 일은 구체적 으로 나에게 현실된 문제이다. 소위 추파(秋波)라는 것을 지나친 그 상사(想 思), 뱀 같은 안광(眼光), 외람(猥濫)한 언사(言辭), 과음(過淫)된 행동, 나는 진저리를 치고 몸이 떨렸다. 이때껏 수절(守節)한 동정(童貞)을 네게 빼앗겼 으랴, 집에는 사랑하는 사람이 기다리고 있다. 게다가 이 몸은 장차 오십삼 불(五十三佛)을 배관(拜觀)하고, 도쿄(東京)·교토(京都) 등의 대학에서까지 와서 촬영하려다가 못 하고 간 그 오십삼불을 일일이 촬영하러 가는 나다. 석가(釋迦)를 본받아 설산(雪山)의 여마(女魔)를 극복할 용기는 없다 하더라 도, 불벌(佛罰)이 무섭도다. 더욱이 이번 여행에는 안 될 걸 하러 간다고 총독 부박물관장(總督府博物館長)까지 빈정대고 말리는 것을 장담하고 나선 내 가, 만일 오십삼불을 일일이 촬영하지 못하고 돌아가는 날에는 조소(嘲笑)만 이 나를 환영할 것이요, 체면은 보잘것없이 사라지는 날이요, 장래의 신망 (信望)까지 없어지는 날이다.

나는 뿌리치고 일어나서 행낭을 둘러메고 미련이 남은 듯한 동행을 독촉 하여 비를 맞으며 나섰다. 이리하여 나의 목적인 유점사(楡岾寺)의 오십삼불 의 촬영은 완전히 성공하였다. 이것이 지금 경성대학(京城大學)에 남아 있는, 현재 가장 완전히 잔존된 오십삼불의 유일한 원판(原板)이다. 이때의 일을 생각하니, 당시에 소개장을 써 주신 이혼성(李混惺) 씨와, 곤란을 무릅쓰고 편의를 도와 주신 김재원(金載元) 씨 및 제씨(諸氏)에 대한 감사한 마음이 다 시금 난다.

고구려 고도(古都) 국내성(國內城) 유관기(遊觀記)

1.

이씨조선(李氏朝鮮)의 서울인 한양(漢陽)서 이 몸은 컸고, 왕씨고려(王氏高麗)의 고도(古都)인 송경(松京)에 이 몸이 지금 붙어 있다. 신라의 고도 경주(慶州)를 나는 두 번 찾았고, 백제의 고도 부여(扶餘)도 두 번 찾았다. 백제의 공주(公州)를 찾은 적도 한 번 있었고, 미추홀(彌鄒忽)의 근방에선 이 몸이 낳고 또 자라기도 하였다. 궁예(弓裔)의 철원(鐵原)은 가군(家君)의 낙거(落居)가 그 인읍(隣邑)이라서 누차 통과하고 있으나 지금껏 유허(遺墟)를 찾지 못하였고, 경성(京城)에 있으면서도 백제의 광주(廣州)를 한 번도 찾지 못하였다. 견훤(甄萱)의 전주(全州)가 아직 미답지(未踏地)이며, 임나(任那)의 김해(金海)가 미답지이며, 탐라(耽羅)·우릉(于陵)이 미답지이다. 그러나 이러한 부족국가의 구도(舊都)를 모두 찾는다면 한이 없을 것이요, 고려의 산도(汕都) 강화(江華)는 약 이십 년 전에 끌려가 본 적이 있으나 기억에 몽롱하다. 우중(雨中)에 삼랑성(三郎城)에 올라 해산(海山)이 홍호(洪濠)하던 그 장엄에 호기(浩氣)를 선양(善養)하던 기억과, 전등사(傳燈寺) 누(樓)에 올라 '흥겨이 도취(陶醉)'〔이곳의 용어가 상투(常套)가 아님을 구태여 허물 마라〕하던 기억만이 남아 있다.

양(兩) 삼 년 전에 구월산(九月山)을 멀리 바라보기만 한 적이 있고, 금년 국내성(國內城) 귀로(歸路)에 묘향산(妙香山)을 찾기도 하였으나, 단군(檀君)

의 고허(古墟)를 찾으려는 맹랑한 의사(意思)는 염두에도 두지 않았던 까닭에 그저 풍광(風光)만을 그려 보았다. 한사군(漢四郡)의 낙랑(樂浪)도, 위만조선(衛滿朝鮮)의 왕검성(王儉城)도, 고구려의 평양(平壤)도, 고려의 서경(西京)인 유도(柳都)도 이를 찾기는 수십 차였다. 이리저리 열국(列國)의 구도(舊都)요 계명(繼命)의 왕도(王都)를 약 반은 편답(遍踏)한 셈이요 여토(餘土)는 종차(從此)로 기회가 쉬울 것이나, 고구려의 국내(國內)·환도(丸都)·홀본(忽本)은 생전에 한 번 얻어 보면 복이요, 내 차례에 영원의 꿈의 땅일 것 같았다. 특히 환도·홀본의 소재가 아직 판명되지 않은 터이라 무턱대고 찾아 나설 수도 없는 일이다. 물론 학자에 의하여 환도는 곧 향칭(鄉稱)이요 국내는 그 한역(漢譯)으로 동일불이(同一不二)의 것이라 하기도 하니〔星湖已有是說 성호 이익(李瀷)이 이미 이 설을 주장하였다〕, 아직 정설(定說)은 아닐지라도 국내를 얻어 보면 환도도 비뚜로나마 아는 셈이 되니, 홀본만 빼놓고 다 보는 셈이 된다.

내 사가(史家)가 아닌 다음에 구태여 사적(史的) 고도지(古都地)를 이리 찾아야 할 의무도 책임도 없을 것이로되, 인연이란 이상하여 하나 보고 둘 보는 동안에 남는 수가 적어지고, 남는 수가 적어짐에 따라 끝마저 채우고 싶어지니, 무슨 내 의지가 철저해서 그렇다는 것보다도 필시 이 무슨 악연이거나 그렇지 않으면 본능적 물욕(物慾)과 유사한 심지(心志)의 소치일 것 같다.

더욱이 이 국내성(國內城, 도판 29)에는 제일로 고구려 역대(歷代) 중 유일의 능비(陵碑)인 국강상광개토경평안호태왕(國岡上廣開土境平安好太王)의 신도비(神道碑)가 있고, 고구려 석릉(石陵)의 대표적 작품인 장군총(將軍塚)이 남아 있고, 삼실총(三室塚)·귀갑총(龜甲塚)·산연화총(散蓮花塚)·미인총(美人塚) 등 고분벽화(古墳壁畵)가 알려진 지 이미 기십 년이요, 작년에 와선 고분벽화가 또다시 발견되어 세계로 훤양(喧揚)됨이 점점 커 가는데, 고구려의 유민(遺民)일지도 모르는 이 땅의 내가 한 번의 구경만이라도 바람은 무

29. 국내성(國內城) 원경. 중국 길림성 집안현.

모한 망촉(望蜀)이라 하랴.

　기회의 신(神)은 뒷머리가 없다는 것은 그리스의 신화(神話)이거니와, 뒷머리가 없다 할진대 앞머리는 있을 것이니, 이놈의 신을 잡아 타고 밤 도와 평양(平壤)에 내린 것은 5월 29일 조조(早朝)였다. 이곳에서 미리 동행의 승낙을 얻어 두었던 K대학의 U교수 일행과 만나 덧붙이가 되어 낮 도와 일로(一路) 강계(江界)로 향하니, 우연치 않은 행운은 차 속에도 차 밖에도 그득한 듯 사우사청(乍雨乍晴)하는 산천풍경이 그대로 곧 활화경(活畫景)이요 환희경(歡喜境)이다. 순천(順川)을 지나매 천왕지신총(天王地神塚)의 벽화가 그립고, 성천(成川) 고적(古跡)이 그립고, 초옥(草屋)마다 막배〔박풍(搏風)〕를 뒤덮은 옥개(屋蓋) 풍경이 기이하다. 개천(价川)에서 안주(安州) 봉덕산(鳳德山) 장락사(長樂寺)가 그립고, 청천강(淸川江)의 연로(沿路) 풍경이 그지없이 시원하게 전개된다. 구장(球場)으로부터 유벌(流筏)은 보이며 유한(悠閑)한 풍경을 이루었는데, 연룡굴(煉龍窟) 안내가 심히 속되게 느껴진다. 북신현(北薪峴)에서 야래풍우(夜來風雨)에 행로철도(行路鐵道)가 유락(流落)

되어 한 시간 반을 유도(留道)할 때 비 맞으며 청천강안(淸川江岸)을 거닐어 봄 직도 운치있는 행락이었다. 수일 전에 송악(松岳) 동록(東麓) 채하동(彩霞洞)으로 우연히 비를 맞으며 들어가 옹울(蓊鬱)한 수림(樹林) 중에 군데군데 뻗어 만발한 산등화(山藤花)의 복욱(馥郁)한 향운(香韻)을 그지없이 사랑스러이 듣고, 곽예(郭預)의 우중상련(雨中賞蓮)의 고사(故事)를 비로소 지음(知音)한 듯이 생각키어 한없이 기꺼워하였지만, 오늘 또 우연히 심산대천(深山大川)에 이 몸을 놓아 운우(雲雨)의 유취(幽趣)를 끝없이 맛보게 되니 이 또한 일행(一幸)이었다.

서남(西南)으로 흐르는 청천대강(淸川大江)을 좌협(左挾)으로 끼고 소북치행(溯北馳行)하는 기차 차중(車中)에서 내다보이는 원산준령(遠山峻嶺)에 운무(雲霧)의 취산청파(聚散淸波)에 벗겨 뛰는 난전(亂箭) 같은, 우각황니취야(雨却黃泥翠野)에 드문드문 보이는 두옥(斗屋)의 허무한 꼴 — 오른편으로 산록궁곡(山麓窮谷)에 흐르는 세류(細流), 우점(雨點)에 너울대이는 초엽세지(草葉細枝)들의 옹울경(蓊鬱景) 모두 일곡일경(一曲一景)이요 일경일취(一境一趣)이다. 희천(熙川)은 확실히 평북(平北)의 대읍(大邑)임이 차중에서 능히 짐작되고, 개고(价古)로부터 구곡양장(九曲羊腸)의 낭림준령(狼林峻嶺)을 우회해서 넘는 품이 내금강(內金剛)의 단발령(斷髮嶺)을 '之'자형으로 넘는 것보다 규모가 훨씬 큰 것 같다. 사실로 내금강 전철(電鐵)은 단발령을 넘고 있지만, 이곳 철도는 분려준맥(分黎峻脈)의 내장(內臟)을 돌아다닌다. 사출사입(乍出乍入)하는 동혈(洞穴)의 수(數) — 처음에는 호기(好奇)롭고, 다음에는 싫증나고, 마침내 심사(心思)까지 나다가, 구현(狗峴)에 나오기까지 무릇 약 한 시간 동안이나 되니, 동화(童話)에 나오는 고래의 뱃속돌기가 이러한 것을 비유하기 위한 상징이기도 한 듯하다. 십 리에 일옥(一屋), 이삼십리에 수가(數家) — 대산심곡(大山深谷)이라서 그럴까, 인총(人叢)도 희소(稀少)하지만 주택도 판목(板木)으로 난잡히 덮은 두옥(斗屋)들이다. "地僻民風

何朴略고 更敷板屋雨聲多 땅이 외져 백성 풍속 얼마나 소박턴고? 다시 널린 판자지
붕 빗소리도 많이 나네"는 황방촌(黃厖村)의 구(句)라 하지만, 이 경(景)에 제격
이다. 토색(土色)은 말할 수 없이 교학(磽确)한 모양이요 전곡(田穀)이란 역
토(磻土) 속에 상(常)말에 노랑대가리 쥐꼬리만큼도 나지 아니하였으니, 단
오(端午)가 내일 모레 하는데 그들의 생활이란 불문가지(不問可知)요, 계견
돈축(鷄犬豚畜)이 눈에 하나도 뜨이지 아니한다.

개고(价古)를 넘어서서의 기차는 대천(大川)과 함께 북향하여 달리며 흐
른다. 즉 독로강(禿魯江)의 상류요 압록강(鴨綠江)의 지류이다. 산용(山容)도
준걸(俊傑)하거니와 강류(江流)도 한층 청쇄(淸灑)하다. 교박(磽薄)한 품은
거의 산양(山陽)과 차가 없으나 그래도 어딘지 다소의 윤기가 들어 보인다.
멀리 광창(廣敞)한 평야촌락(平野村落)에 부경(桴京)인 듯이 보이는 것도 이
곳이 아니면 보기 어려운 경(景)일 것 같다. 아마 전에 역(驛)이어서인가 보
다. 플랫폼에서 내다보이는 특출히 돌올(突兀)한 원산일령(遠山一嶺)에 고송
(古松)이 우거진 풍경이, 그대로 곧 고구려 고분벽화에 나타나는 산수(山水)
양식이 실제임에 놀랐다. 이 경(景)은 강계(江界)에 이르러 더욱더 느껴진 실
감이지만, 이 경의 사실적이요 양식적인 수법이 육조(六朝)에 발달되고 고구
려에 계승되고 다시 물 건너 일본화(日本畵)의 전통을 이루었는데, 조선에는
유야무야(有耶無耶) 사이에 이 수법이 없어져 아니 보이고 유독 남화풍(南畵
風)만이 남아 있으나, 그래도 자세히 살펴보면 고려조까지에는 유행하던 수
법임을 나는 입증할 수 있다. 조선조 이후면 몰라도 고려조까지도 남화(南
畵) 이외에 아직도 저 야마토에(大和繪)라는 것과 같은 화양식(畵樣式)이 있
음을 혼자 믿고 있던 터이라, 이곳에 와 이 실경(實景)에 접하고 봄에 또한 즐
겁기 한량없다.

강계서 우리는 비로소 기차를 버리고 다시 자동차에 몸을 실었다. 희천(熙
川)은 내려 보지 못하였으니 모르겠거니와, 강계는 산만 한 대로 또 대읍(大

邑)이다. 풍물이 쇄락(灑落)하고 인물들이 준수하여, 철도공사의 덕택인지 잡답(雜沓)이 또한 대단하다. 현무문(玄武門)을 지나서 독로강류(禿魯江流)를 쫓아 일로(一路) 만포(滿浦)로 향한다. 오후 일곱 시, 운취래(雲聚來) 운사렴(雲乍斂)하는 대로 일개운(日開雲) 양휘악(陽輝岳)하는데 자동차는 이 사이를 달린다. 청강장벽(淸江長壁)의 취애(翠崖)를 오른편으로 하고 왼편의 철도 부설의 장제(長堤)를 바라보며, 혹은 청류(淸流)의 안벽(岸壁)을 바로 돌고, 혹은 고강초원(高崗草原)으로 달려 대류(大流)를 안하(眼下)에 본다. 나한(裸漢)의 수중투조(水中投釣)도 일경(一景)이요 연벌부귀(連筏浮龜)에 내쳐 두고 있음도 일경이다. 강변 촌가(村家)에는 궁한 살림대로 '썰매〔설매(雪馬)〕' 목(木)이 굽혀 눌려 있고, 한망(罕網)이 걸쳐 말려 있다. 조경(釣耕)이 그들의 낙(樂)이 아니요 괴로운 영생(營生)일 것이로되, 나그네의 눈에는 풍류사(風流事)로밖에 보이지 아니한다.

지금 나는 차 속에서, 뛰달리는 차 속에서, 대공(大空)을 휘돌아 — 큼직이 휘돌고 넌지시 휘돌아— 유연(悠然)히 휘돌다가 직선으로 쏠혀 내리는 한 마리 노사(鷺鷥)를 본다. 넌출한 목을 길게 뽑고 두 날개를 훨훨 털며 긴 다리 하나 접고 또 한 다리로 성큼 십분 강복암두(江腹岩頭)에 내려서 한번 목을 높이 뽑는 그 몸맵시, 부지중(不知中) 나는 탄성을 내었다. 아아, 자연의 율동의 묘미로구나 하여 보았다. 운동의 자연성이라고도 하여 보았다. 일호(一毫)의 무리가 없이 고운 유동(流動)은 자연히 흘렀고, 흐른 다음에 만뢰(萬籟)는 다시 구적(俱寂)된 듯 그대로 그 분위(氛圍)는 가라앉았다. 흐르나니 강류(江流)뿐이요, 소리치나니 나의 차뿐이요, 청산(靑山)도 대기(大氣)도 그대로 묵연(黙然)하다. 실로 곧 자연묘기(自然妙機)의 일순(一瞬)이었다.

외시천동(外時川洞)을 지나매 밤은 이미 어두웠다. 어둔 밤에 영(嶺)을 오르고 영을 내려올 때 은은히 보이는 중첩된 원산준령(遠山峻嶺), 나는 또한 생각에 잠겨 보았다. 유래로 조선은 북적(北狄)의 침략을 누몽(累蒙)하였다.

하면서도 북경(北境)의 수비(戍備)가 항상 완비하지 못한 것은 무슨 까닭인가. 그는 즉 다름 아닌 이 북관(北關)의 준령(峻嶺)을 너무나 믿었던 소이(所以)가 아니었을까. 백두(白頭)로부터 서남북관(西南北關)을 막음하여 흘러내린 청북(淸北)의 준맥(峻脈)은 사실로 자연성벽(自然城壁)이기 충분하다. 유사 이래 신라로 말미암아 비로소 조선반도에 통일국가가 성립되었던 이후로부터 바야흐로 북역(北域)에 대한 방비 관념이 있었을 법하나, 통일말대(統一末代)까지 만주(滿洲)에 발해(渤海)가 있어 침구(侵寇)가 없었고 북역의 국경 될 곳이 불모(不毛)한 채로 중립지대가 되어 피아(彼我)에 하등 경영이 없었던 까닭에 무사히 내려왔으나, 고려로 들면서부터 반도는 비로소 국가적으로 만족적으로 단일의식이 생겼을뿐더러 북역에 대한 관심이 벌어지기 시작하고, 또 북새(北塞)의 발해가 멸망된 후 거란족(契丹族)의 신흥으로 말미암아 피아의 완충(緩衝)이 비로소 직접적으로 전개됨에서 북관의 수비라는 것이 바야흐로 조야(朝野) 문제가 되지 아니하였을까.

함북(咸北) 여진(女眞)에 대한 방어는 윤관(尹瓘)의 축구성(築九城)의 사실이 있다 하나 결국 성공하지 못하였지만, 여진의 피해란 그리 큰 것이 아니고 보면 조선조까지도 유야무야(有耶無耶)히, 또는 형편에 따라〔예컨대 김종서(金宗瑞)의 개척진무(開拓鎭撫)〕처리하여 왔지만, 서북의 대륙동란(大陸動亂)은 항상 직접적으로 크게 위협이었음에, 이에 대한 방어책이 벌써 고려 덕종대(德宗代) 유소(柳韶)의 축장성(築長城)의 사실로 나타났던 것이다. 즉 의주(義州)로부터 정평(定平)까지의 장성이 그러하지만, 요컨대 이 장성이 낭림(狼林)·적유(狄踰)를 멀리 넘지 못하고 그 이남에 떨어진 것은 고인(古人)의 이곳 방비에 대한 믿음이 성(城) 자체보다도 준령의 천험(天險)을 믿음이 오히려 제일차적이 아니었던가 생각된다. 산지벽곡(山地僻谷)이요 인연(人烟)이 희소(稀少)하며 물산(物産)이 빈핍(貧乏)된 곳이니 수병(戍兵)인들 충분히 둘 수 없었겠고, 또 그 수병인들 용무(用武)에 완강한 정예(精銳)

가 아니었음을 우리는 너무나 잘 안다. 또 산지의 사찰경영(寺刹經營)이란 것이 신라 이래 행병요처(行兵要處)에 설치하는 풍습이 있어, 고려·조선 왕조에도 그 법이 다소 답용(踏用)되었다 하나 척후신전(斥候信傳)은 몰라도 실제 방어전에서 얼마나 실용(實用)이 되었을까. 장성(長城)이 조축(造築)되었다 하나 이후 북화(北禍)가 소강(小康)한 적이 없고, 대륙에 동변(動變)이 있을 때마다 방어에 새삼스러운 치의(致意)가 있었다 하나 역시 임갈지책(臨渴之策)이었을 것이다.

이러고서야 북화를 면할 수 없었을 것이니, 병력(兵力) 그 자체의 미약한 바도 있었지만, 이 천험(天險)을 믿고 용력(用力)을 게을리함이 없었을까. 실제로 이곳에 이르러 보면, 지금의 우리나라도 천험을 의뢰하고자 하겠는데 병기(兵器)의 발달이 지금에 못 미칠 고인(古人)들이라 이 천험을 더 많이 의자(依藉)하였을 것이 아닌가. 그러나 의지하고 있던 이 천험은 결국 사람을 속이고 만다. 항상 이 속임을 뒤거푸 받는 자, 믿음을 붙이고 있던 조선인 자신이었다. 대륙에 기복(起伏)되는 다수한 민족의 흥폐(興廢)는 항상 이 조선에 따로 침략해 온다. 신흥(新興)하는 자 조선에 대한 지식이 없고, 조선에 대한 지식을 이득(已得)한 자 후래(後來) 신흥민(新興民)이 또한 외적이니 그들에게 지시할 까닭 없다. 결국 조선으로서의 침구(侵寇)만은 뒤거푸진다. 공업경제가 발달되지 못하고 자연경제로만 생활하던 그들에게는 호한늠렬(冱寒凜冽)한 북지(北地)보다 남방(南方)으로 남방으로의 경향은 민족 이동의 자연의 추세였다. 압록대강(鴨綠大江)을 건너고 적유준령(狄踰峻嶺)을 넘으면 그 남쪽 나라에는 평화로운 생활과 풍유로운 물산이 그들을 맞이해 주고, 그들의 생활을 보장해 줄 것같이 생각이 들었을 것이다. 소위 기준(箕準)이 남천(南遷)하고, 부여(夫餘)의 일파 고구려가 남하하고, 백제가 남하하고, 여진(女眞)이 남하하고, 말갈(靺鞨)이 남하하고, 거란(契丹)이 남하하고, 몽고(蒙古)가 남하하고, 애친각라(愛親覺羅)[1]가 남하하였다. 한 추세의 이동 영

향을 항상 받고 치르고 있는 것은 조선이란 땅이었다. 이 땅의 백성이 하가(何暇)에 치산(治産)하고, 하가에 수가(修家)하고 제국(濟國)하였을 리 없다. "多大深谷하고, 無原澤하여 隨山谷以爲居하고 食澗水하며 無良田이라 雖力佃作이나 不足以實口腹이라 대부분 크고 깊은 골짝이고 들과 못이 없어 산과 골짝을 따라 거처를 삼고 시냇물을 식용하며, 좋은 전답이 없는지라 비록 힘써 소작하여 경작하였으나 가족의 배를 채우기에는 부족하다" 한 『위서(魏書)』의 고구려 생활상태기(生活狀態記)는 그대로 곧 조선의 현상이며, 오늘날의 상황이 아닌가.

　　살아리 살아리랏다 청산(靑山)에 살아리랏다
　　멀위랑 다래랑 먹고 청산에 살아리랏다

　　우러라 우러라 새여 자고 니러 우러라 새여
　　널나와 시름 한 나도 자고 니러 우니로다

　　가던 새 가던 새 본다 믈 아래 가던 새 본다
　　잉 무든 장글란 가지고 믈 아래 가던 새 본다

　　이리공 더리공 하야 니즈란 듸내와손뎌
　　오리도 가리도 업슨 바므란 또 엇디 호리

　　어듸라 더디던 돌코 누리라 마치던 돌코
　　믜리도 괴리도 없이 마저서 우니로라

　　이 고려의 「청산별곡(靑山別曲)」의 일절은 곧 고려의 생활이다. 이 땅에 반거(盤居)하는 백성 자신이 먹고 살 것 없고 교학(磽确)한 산복(山腹)까지

불이나 붙여 기경(起耕)하여 사는 이 땅을 침구(侵寇)하고 보니 예상과 너무 어긋나는 심사(心事)는 우리보다도 그들 침략자에게 더 심각하였을 것이다. 혹 창름(倉廩)에 서속(黍粟) 나부랭이가 있었다 한들 이것쯤이야 소망이 아니었을 것이요, 그렇다고 해서 어디 그들을 위하여 산진(山珍)이, 수진(水珍)이, 금화보물(金貨寶物)이 적여구산(積如丘山)하게 준비되어 있던 바 아니니, 결국 그들은 속아 넘어진 염(念)낌에 행패나 부리고 몰려가면, 이 땅의 백성들은 홍수 치른 오막살이 살림이 간신히 벌어졌을 뿐이었다. 이 덕분에 조선이란 명맥(命脈)은 억지로 근근하게나마 붙었던 것이다.

밤은 어두운데 자동차 헤드라이트에 비치고 처녀가 지나간다. 이 심산(深山)에, 이 어두운 밤에 호표(虎豹)가 나온다면 모르거니와 호괴(狐怪) 아닌 여인들이 웬일인고 하였더니, 드문드문 남자들도 비쳐 든다. 개중에는 취한(醉漢)도 있어 산길을 '갈 지(之)'자로 헤매고 있다. 운전수는 설명하되, 오늘 만포(滿浦)의 '장'이었다 한다. 장날만에서라도 취(醉)할 수 있고 포(飽)할 수 있었다면 그대로 아직 행(幸)일 것이다.

노방(路傍)에 쓰러져 가는 집에도 기름불이, 귀화(鬼火) 같은 불이 깜박대는 집도 있고, 그나마 없어 침침하고 허위하게 적적히 있는 집도 있다.

이날 열 시경에나 만포에 도착되다.

2.

5월 30일, 이날은 어제까지의 사청사우(乍晴乍雨)하던 괴후(怪候)도 가라앉고 날은 씻은 듯 맑아졌다. 어제 자동차 운전수로부터 이 땅의 주민들은 비 오기를 바란다는 말을 듣고 비 옴을 걱정하는 우리의 심사(心思)와 어긋나는 감정의 모순을 어이할 줄 모른 적이 있었다. 보아하니, 토지가 한발(旱魃)된 것도 같지 않은데 주민의 기우(祈雨)란 이상스럽게 들렸지만, 설명을 들어 보면 유벌(流筏)을 위하여 강수(江水)가 부족한 까닭이라 한다. 그들의 영생

(營生)이 전곡(田穀)에 있지 않고 유벌에 있다 함은 실로 이곳 지방의 특색임을 비로소 깨달았고, 또 연로(沿路)의 풍경이 목재 운반에 잡답(雜沓)하던 것이 더욱 절실히 이해되었지만, 지금 만포진(滿浦鎭)의 압록강 강두(江頭)에 서서 하류를 내려보면 유벌이 그리 성(盛)하게 떠 있지는 아니하니, 비 오기 바라는 마음을 비로소 알았다. 강에는 아직 신부철도(新敷鐵道)의 교각공사가 어지러울 뿐이다.

세검정(洗劍亭) 아래에서 나루를 건너게 되는데, 평북(平北)으로부터 눈에 띄는 무장경관의 경비풍(警備風)은 다소 위협을 느끼었고, 만주국(滿洲國) 관리들의 황토 복장 위에 금선(金線) 장식이란 아무리 보아도 어울리지 아니하는 경(景)이었다. 상류라서 그런지 강폭은 대단하지 않은 협강(狹江)에 불과하고 나무의 내왕(來往)은 한창 성황(盛況)하다. 강 건너 멀리 토인(土人)들의 주택들이 드문 보이고, 왜옥(矮屋)에 홍패(紅牌)와 가두진풍(街頭塵風)이 확실히 이역(異域)임을 말한다. 토구자산(土口子山) 하양어두(下羊魚頭) 일대의 산정(山頂)까지 기경(起耕)한 품은 조선의 풍경과 유사하나, 그러나 만주다운 기백(氣魄)의 웅장함이 느껴진다.

나는 이날 덧붙이의 덕택으로 배를 타고 하류(下流)하여 집안현성(輯安縣城)으로 향하였다. 양편 산용(山容)이 준험하고 군데군데 보초망루(步哨望樓)들이 산척(山脊)에, 혹은 사주총(沙洲叢) 중에 우뚝우뚝이 서 있음이 이곳의 한 특색이고, 만주 쪽으론 각루(角樓)를 가진 높은 토벽(土壁)의 토옥(土屋)이 보인다. 이는 나중 집안구릉(輯安丘陵)에 올라 도처에 흩어져 있는 풍경임을 알았고, 토호(土豪)의, 또는 조주토창(造酒土倉)의 방벽(防壁)들이라는 설명을 들었다. 연류(沿流)하여 조선 쪽 산록(山麓)에는 의주(義州)까지 내려간다는 장로(長路)가 연연(蜒蜒)하게 뻗어 있다. 하류하기 무릇 삼사십 분 되었을까, 어느 사주[沙洲, 벌등도(伐登島)임을 후에야 알았다]의 북변지류(北邊支流)를 돌아 정박하니, 촌가(村家)가 약간 언덕에 보이고 토인(土人)

의 정크(junk)가 수척 집박(集舶)되어 있다.

이곳에 내려 땅을 디디니, 이만 해도 외국인데 외국적 정서가 그리 굳세게 떠오르지 아니한다. 남몰래 무슨 뒷길이나 찾아다니는 것 같은 서글픈 정서만이 휘돈다. 이경(異景)으로 느낄 것은 안전(眼前)의 토인가옥(土人家屋)이요 촌진(村塵)뿐이요, 물 위에 떠 있는 토인의 정크는 나의 생향(生鄕)인 인천(仁川)서 많이 보던 잔재라 그리 이상히도 비치지 아니한다. 수년 전 지금보다는 좀 늦은 칠월 염천(炎天)에, 상해(上海)에 단신으로 들어갈 때 양강(揚江) 포구의 묘망(渺茫)한 양류경(楊柳景)이 해천(海天)과 함께 남화횡폭(南畵橫幅)을 이루고 있는데, 흑인 같은 이 종족들이 탄연매흑(炭煙煤黑)에 서린 편엽소주(片葉小舟)에 가족들을 싣고 가이없는 해상생활을 하고 있는 중에도 배경의 그 호망창활(浩茫敞濶)함이 가위(可謂) 대국풍경(大國風景)을 이루고 있어, 진실로 남의 나라에 떳떳이 들어간 감을 얻을 수 있었지만, 이 날 내가 발 들인 곳은 소문 높은 압록강일지라도 산협(山峽)의 세류(細流)요, 또 일향촌(一鄕村)의 일소진(一小津)이라 더욱 상륙풍경(上陸風景)이 소조(蕭條)하고 내 행색이 덧붙이니 호화롭기야 가망(可望)이나 하랴.

강안(江岸)에 오르면 먼저 눈에 뜨이는 것은 현성(縣城) 남벽(南壁)이다. 첫인상에 조선의 조그만 읍성(邑城) 폭(幅)도 되지 못한다. 민국(民國) 10년에 수축(修築)이라니 지금의 성모(城貌)가 장엄하지 못할 것도 그럴듯하지마는, 이는 입면(立面)을 두고서의 이야기요 기틀은 고구려 이래의 유기(遺基)일 것이라 하는데, 칠백 미(米)가 못 되는 것을 보니 고구려의 조영(造營)으로서도 의외에 그 규모가 작음에 놀라지 아니할 수 없다. 또 국성(國城)이랄 것이 아니요 왕성(王城)이라고 본다면 혹 그럴 듯이도 보여지나 하여간 첫인상에 왜소한 성루(城壘)이다.

남문(南門) 어귀에 토인(土人) 촌가(村家)가 있는데, 방장단문(方墻單門)을 통하여 차장(遮墻)이 보이고 내정(內庭)이 보이는데, 극히 정결하여 보인다.

문전(門前) 세류(細流)에서 세탁하고 있는 토인 부녀(婦女)의 복식은 비록 다르다 하더라도 그 소의(掃衣)의 풍(風)이 조선 부녀자의 세탁풍(洗濯風)과 다름없어 혈성(血性)의 상통(相通)이 있는 게 아닌가 느껴졌다. 극히 협착(狹窄)한 금강문(襟江門)에 수문병(守門兵)들이 있으되, 저들끼리 훤소(喧騷)하고, 우리에게 수하(誰何)하지도 아니한다. 문내(門內)로 들어서니 옥파(屋波)가 역시 중국풍이요 내왕하는 젊은 여인들은 관능적인 육체적 곡선이 등저고리 통바지에 그대로 토속적 풍미를 이루고 있다. 단오 때 이곳서 본 풍경이지만, 성식(盛飾)하고 나선 아녀(兒女)들의 풍채(風彩)는 그대로 돋보였는데, 청년남아(靑年男兒)들의 새옷 풍경이란 마치 우리가 시골서 볼 수 있는 명절 때 촌놈의 새옷 풍경과 그리 틀림없다. 아무래도 남자는 새맛이 가신 옷이라야 품위가 있고, 부녀자들에게는 새맛이 새로운 복식이라야 어울리는 모양이다.

시가(市街)는 보잘것이 없다. 상품으로 토산(土産)이 적고 만포(滿浦)를 통유(通有)한 일본 제품뿐이니, 기이한 바 있을 까닭이 없다. 이곳 와옥(瓦屋)들도 특별한 취미를 못 보겠고, 초가(草家)들이 오히려 재미있어 보였다. 토인의 초옥(草屋)은 와가(瓦家) 못지않게 토벽(土壁)이 두껍고, 지붕은 볏짚이 아니라 밀짚 같은 것으로 정제하게, 규격있게 덮은 까닭에 옥척(屋脊)이 꿋꿋하고 처마가 정연하다. 어느 집은 작은 마당에 큰 부경(桴京)이 있다. 『위서(魏書)』에 "無大倉庫 家家自有小倉 名之桴京 큰 창고가 없고 집집마다 스스로 작은 창고를 가지고 있는데 이름하여 부경이라 한다"이란 것이 이것일 것이다. 손쉽게 형용하자면, '원두막'의 완전하고 큰 것을 창고로 사용하는 것이라 하겠다. 단옷날에는 푸른 잎 붙은 생쑥대를 처마에 나란히 꽂고 끝마다 드문드문 홍지(紅紙)를 매어 단다. 토창(土窓)에는 분사(紛紗)가 드리워 있고, 실내에서는 그들의 독특한 호금(胡琴)의 상음(商音)이 들린다. 내리쪼이는 청광(淸光)이 어느 집 후원에 뒤덮였다. 홍화백화(紅花白花)가 제법 우거진 청포(靑

圍)에 청초히 영발(映發)하는데, 수색장의(水色長衣)에 육체굴곡(肉體屈曲)을 가린 여인이 주방문(廚房門)에 기대선 품이 그 분위(氛圍)를 모두 휩쓸어 한 장의 인상화풍(印象畵風)의 생채(生彩) 있는 화폭을 그림 직하다.

이곳에서 또 풍속의 하나로, 그 음사(淫祠) 많음이 특히 주목된다. 오던 첫날에 동문(東門)인 집안문(輯安門) 내에 소사옥사(小祠屋社)가 얼마든지 흩어져 있고, 헌향(獻香)하던 잡기(雜器) 관힐통(罐詰筒)이 난잡히 버려 있는데, '유구필응(有求必應)'이니 '지성감응(至誠感應)'이니 하는 첩부(帖符)와, 무슨 신인(神人)이니 무슨 선모(仙母)니 하는 위패(位牌)들이 더러운 연매(煙煤)와 화회(火灰) 속에 하등의 위엄(威嚴) 없이 흩어져 있음을 이곳만의 풍경인 줄 알았더니, 성벽을 돌며 교외로 나서서 보니 곳곳이 이 음사요, 길목마다 이 음사이다. 좀 큰 대로측(大路側)에는 와벽제(瓦甓製) 소사옥(小祠屋)이 있고, '검대'〔신간(神竿)〕에 폐백(幣帛)을 매어 단 것이 임립(林立)한 경(景)을 볼 수 있으나, 산간(山間) 소로(小路)에도, 촌가(村家) 측벽(側壁)에도, 능묘(陵墓) 전후에도 이것 없는 곳은 없다. 조선의 성황(城隍)은 오히려 산 고개나 있고, 무격(巫覡) 부락이나 사사(寺社) 입구에 있어 아무 데나 신위비(神位碑)와 폐백과 관힐로통(罐詰爐筒)이 버려 있지 아니한데, 이곳에서는 실로 너무나 흔하게 버려져 있다. 이 음사에 가상 공예적으로 되어 있는 것은 토구자령(土口子嶺)의 순경소(巡警所) 구내에 있는 광서(光緒) 10년의 제작기명(製作記銘)이 있는 석제옥사(石製屋祠)일 것이다. 『후한서(後漢書)』에 고구려를 가리켜 "好祠鬼神社稷零星 귀신 사직 영성(신령스런 별)에 제사드리기를 좋아한다"이라더니, 실로 지금에도 그 유풍이 대단한 모양이다. 이곳에 와서 이 풍경을 보고 다시 전일(前日)에 개고(价古)를 넘을 적에 역(驛)에서 얼마 가지 아니하여 천변(川邊)에 거목(巨木)이 있고, 그 속에 사옥(祠屋)이 있는 장엄(莊嚴)하던 장면이 다시금 생각났다.

이곳 동교(東郊)에 나와서 보면 토지는 윤택해 보이지 않는다. 그래도 토

호(土豪)의 거옥(巨屋)들이 더러 눈에 뜨임이 이상하다. 지금 이곳 동교에는 만포(滿浦) 통화(通化) 간 철도가 신부(新敷)되느라고 고력(苦力)들이 복잡하나 야외가막(野外假幕)에 집단(集團)되어 있고, 만포와의 연락도 이곳으로부터 됨으로 해서 동문(東門) 일곽(一郭)이 다소 흥왕(興旺)하지만 촌(村)의 장날 풍경밖에 되지 아니한다. 토지 그 자체로 보아서는 물산(物産)이 풍요하지 못할 것 같다.『삼국사기(三國史記)』에는 달아난 교시(郊豕)를 쫓아서 국내(國內)·위나암(尉那岩)까지 보고 돌아온 장생설지(掌牲薛支)가 유리왕(琉璃王)에게 천도(遷都)를 상책(上策)할새 "산수(山水)가 심험(深險)하고 지의 오곡(地宜五穀)하며, 또 미록어별지산(麋鹿魚鼈之産)이 많아 왕이 만약 이에 이도(移都)하시면 다못 민리(民利)가 무궁(無窮)할뿐더러 병혁(兵革)의 환(患)을 가면(可免)하리다"고 하였다 하지만, 병화(兵禍)를 방어할 산험(山險)은 되어도 민리(民利)를 위하여 그리 지의(地宜)한 곳일는지는 마치 모르겠다. 그러나 그만큼 그들의 본거(本居)가 원래 이곳보다도 더 풍요하지 못하고 산물(産物)이 적었던 것을 가히 짐작할 만하다. 이 부근에는 또 요만큼이라도 광창(廣敞)하고 토비(土肥)한 곳이 없다 하니, 고구려의 평양으로의 남하(南下)가 결코 우연이 아니었음을 깨달을 수 있다. 요양(遼陽) 쪽으로의 광창한 토지가 있음을 그들이 모른 바 아니었고, 그 방면으로의 경영이 또한 치열하였으나, 한(漢)·위(魏)·육조(六朝)의 방어책을 끝끝내 깨뜨리지 못한 것은 역사에 이미 소연(昭然)한 바이다.

역석(礫石)이 황토(黃土)에 섞이고, 초곡(草穀)이라고는 아직 볼 수 없는 황야에 저팔계(豬八戒) 후손들이 아직 놓여 있다. 엉성한 털갓에 흙 묻은 뱃가죽과 늘어진 이타(耳朵)에 무기력하게 덮여 있는 동공(瞳孔)이 기갈(飢渴)에 한껏 피진(疲盡)하여 있다. 저 고구려가 비류곡(沸流谷)에서 이곳 위나암(尉那岩)으로의 이도(移都)가 교시(郊豕)의 일주(逸走)에 있었고, 동천왕(東川王)의 탄생연기(誕生緣起)가 역시 교시에 있었고〔따라서 동천왕의 아명

(兒名)이 교체(郊彘)이다]. 고려의 의조(懿祖) 작제건(作帝建)이 창릉(昌陵)에서 개성(開城)으로 들어와 정거(定居)하게 되어 후에 왕삼한(王三韓)한 고려 태조(太祖)를 손대(孫代)에 낳게 된 것도 돈축(豚畜)의 신성(神性)으로 말미암아서인데, 양조(兩朝) 건국(建國)에 이렇듯 중요한 역할을 하던 신성시족(神性豕族)의 후예가 오늘은 그 신성을 잃고 토곡멱식(討穀覓食)에 영영(營營)한 꼴은 아무리 보아도 무심하지 아니하다.

3.

그 옛날 시조(始祖) 추모왕(鄒牟王)이 창기(創基)하실 때 북부여(北夫餘)로부터 나시니, 천제(天帝)의 아드님이시요 모(母)는 하백(河伯)의 여랑(女郎)이시라. 알을 뻐개이고 강출(降出)하여 생겨나신 [아드님]으로서 성(聖)[덕(德)]이 계시거늘… 멍에를 명(命)하사 순거남하(巡車南下)하실새 새 길이 부여(夫餘)의 엄리대수(奄利大水)를 지나게 되는지라 왕(王)이 나루에 임하여 가라사대, 나는 이 황천(皇天)의 아들이요, 모(母)는 하백의 여랑(女郎)인 추모왕이니, 나를 위하여 연가(連葭)한 부귀(浮龜)를 이루라 하신대, 말씀에 응(應)하여 연가부귀(連葭浮龜)가 곧 이루어지는지라, 연후에 비류곡(沸流谷) 홀본(忽本) 서(西)에 조도(造渡)하사 산상(山上)에 성(城)하시고 건도(建都)하시니라.

5월 30일에 집안(輯安)에 도착되는 대로 이곳 온화보(溫和堡) 대비자가(大碑子街)에 나와 국강상광개토경평안호태왕(國岡上廣開土境平安好太王)의 비(碑, 도판 30-31)와 장군총(將軍塚)을 보고, 31일에 이곳 동강(東岡)에 다시 나와 태왕릉(太王陵)을 보고 또 이 영락대왕(永樂大王)의 비를 어루만진다.

[세(世)]위(位)[키를 즐기지 아니하실새] 인(因)해 황룡(黃龍)이 끼쳐져 오

30. 광개토왕비(廣開土王碑)가 서 있는
길림성 집안현 통구의 마을 풍경.(위)
31. 광개토왕비.(아래)

나 내려 왕(王)을 맞이하는지라, 왕은 홀본(忽本) 동강(東岡)에서 황룡에 업히어 승천(昇天)하시고, 고명세자(顧命世子) 유류왕(儒留王)이 이도흥치(以道興治)하셨으며, 대주류왕(大朱留王)이 기업(基業)을 소승(紹承)하시고, 십칠세손(十七世孫)에 이르러 국강상광개토경평안호태왕이 이구(二九)에 등조(登祚)하사 호(號)를 영락태왕(永樂太王)이라 하시니, 은택(恩澤)은 황천(皇天)에 〔미치고〕 위무(威武)는 사해(四海)에 〔천(抛)〕피(被)하며 □□을 소제(掃除)하사 기업(其業)이 서령(庶寧)되고 국부민은(國富民殷)하여 오곡(五穀)이 풍숙(豐熟)하되 호천(昊天)이 부조(不弔)하여 삼십유구(三十有九)에 안가기국(晏駕棄國)하시니, 갑인(甲寅) 9월(九月) 29일(二十九日) 을유(乙酉)로써 산릉(山陵)에 천취(遷就)하고 이 비(碑)를 세워 훈적(勳績)을 명기(銘記)하여 써 후세에 보이노니 그〔어(語)〕에 왈(曰)….

비(碑)는 지금 초소(草疎)하나마 육각정(六角亭) 속에 보안(保安)되었고, 제삼면이 대로(大路)에 면하여 있음으로써 이편에 비각통구(碑閣通口)가 있으나 비의 제일면은 통구(通口)의 배측(背側)인 동남편(東南便)에 가 있다. 지면으로부터 비 높이 이십 척 삼 촌이라고 하며, 사지(四至)가 고르지 못한 〔제일면 오 척 일 촌, 제이면 사 척 오 촌, 제삼면 육 척 사 촌, 제사면 사 척 구 촌〕 능형장석(菱形長石)인데, 석재(石材)는 각력응회암(角礫凝灰岩)이라 하지만, 알기 쉽게 말하자면 표면이 극히 추조(麤粗)한 조선의 '맷돌' 종류이다. 비면(碑面)이 철요(凸凹)하고 포공(泡孔)이 자획(字劃)과 겹들여 불일(不一)한 중에, 발견 초에는 이끼가 몹시 덮여 있어 이것을 우분(牛糞)을 발라 소제(掃除)한 까닭에 비면도 손상되고, 자획도 박락(剝落)되고, 또 그 박락된 부분은 비탁장(碑拓匠)이 이토(泥土)를 전충(塡充)하여, 혹 적의(適宜) 신자(新字)로 보궐(補闕)도 하였다 하니 비문의 정확은 상당한 주의를 요한다 하겠다. 내가 이곳에 와 이 비를 볼 때도 만주국(滿洲國) 정부에서 파견되었다는

비탁장이 이 거비(巨碑)를 취탁(取拓)하고 있었다. 일부 인탁(印拓)에 세 사람이 삼십 일 정도 걸릴 예정이라 한다. 비각(碑閣) 중복(中腹)에 일단의 단계가 있어 이곳에 올라 보는 원관(遠觀)은 좋으나 비문은 읽기 쉬운 것이 아니다.

지금 나는 이 거비(巨碑)를 짚고 서서 어제 본 장군총(將軍塚)과 오늘 본 태왕릉(太王陵)과의 관계를 생각하고 있다. 눈 아래 보이는 촌락의 일부는 근자에 축융(祝融)의 화(禍)를 입었다 하여 더러 소락(燒落)된 토장토벽(土墻土壁)이 어지러이 잔해(殘骸)를 보이고 있고, 조그마나마 부근에는 상고주점(商賈酒店)들이 섞이어 있다. 근일 이곳 철도공사로 말미암은 가전(假廛)의 번창이겠지만, 이곳에 취락이 있음은 국연(國烟) 간연(看烟) 들의 후예들이 아니었을까. "五陵年少爭纏頭하고 一曲紅綃不知數 오릉의 젊은이들 경쟁하듯 돈 뿌리니, 한 곡조에 붉은 비단 셀 수 없이 쌓였다네"란 고래(古來)로 능가(陵街)의 번화(繁華)와 무뢰(無賴)의 취락(聚樂)을 말한 것이지만, 태왕릉측(太王陵側)이요 태왕비(太王碑) 중심의 취락이라 이 번화가 근대 것이라 하더라도 고사(故事)에 이미 유례(類例)를 보니 고금(古今)이 다른 듯하되 한 양(樣)임을 본다.

이 경(景)을 보며 이 비(碑)를 짚고 다시 저 장군총을 바라보며 영락대왕릉(永樂大王陵)이 어느 것일까를 생각한다. 즉 이 비에 훈적(勳績)이 구가(謳歌)되어 있는 개세(蓋世)의 영주(英主) 국강상광개토경평안호태왕(國岡上廣開土境平安好太王)의 능(陵)이 어느 것일까. 이 비의 서남(西南) 약 삼 정허(町許)에 괴손(壞損)된 채 울연(鬱然)히 서 있는 대릉(大陵)에서는 "願太王陵安如山固如岳 태왕릉이 산처럼 편안하고 산처럼 굳어지길 원한다"이라 압형기록(押型記錄)한 와전(瓦塼)이 더러 발견되지만, 그렇다고 해서 이 능을 저 호태왕(好太王)의 태왕릉(太王陵)이라 할 것인가. 그러나 기명(記銘)의 태왕(太王)은 태왕일 뿐이요 호태왕이라 하지 아니하였으니, 태왕은 미칭(美稱)으로 어

느 왕에게나 쓸 수 있는 것이요, 또 고구려 역대(歷代)에는 태조대왕(太祖大王)·차대왕(次大王)·신대왕(新大王) 등 실제 대왕(大王)으로 칭호된 왕도 있으니, "願太王陵" 운운의 구(句), 반드시 광개토(廣開土)의 호태왕이 아닐 것이다. 태왕릉의 현실(玄室) 연도(羨道)는 서남향하여 있고, 비는 능(陵)의 동북으로 삼 정(町) 떨어져서 그 제일면이 동남향되어 있으니, 비 부근에 능으로서는 이것밖에 없지만, 비와 능은 너무 배반(背反)된 방향에 있다. 어느 학자는 이 비가 신도비(神道碑)가 아니요, 실질적으로는 수릉연호비(守陵煙戶碑)이니, 그 능호촌(陵戶村)에 있던 것으로 해석한다면 비의 방향쯤은 문제될 것이 없지 아니하냐 하지만, 이는 고집된 억설(臆說)이요 비를 신도비 아니라고 볼 수 없다. 그 훈적(勳績)을 기명(記銘)한다—비에도 하지 아니하였는가.

이 비의 제일면은 좌수(左手)로 짚고 서서 전면(前面)을 내다보면 멀리 토구자산록(土口子山麓) 고강(高岡) 위에 위장(偉壯)한 장군총이 바로 정향(正向)하여 보인다. 차간(此間)의 거리 약 십오 정(町), 계곡을 통하여 엄연히 바라보인다. 장군총에서 보자면 이 비는 동구 밖 신도(神道) 우측에 있는 편이 된다.

지금 이 집안평야(輯安平野)에 나서 보면, 누누(累累)한 수만의 고총(古塚)이 모두 방추형을 이루고 토분(土墳)·석분(石墳)이 흩어져 있음을 본다. 이 다수(多數)한 고분 중에 소위 "積石爲封 돌을 쌓아 봉분을 만들었다" 하였다는 대소의 농석분(礱石墳)도 적지 않은데, 이 장군총과 같이 완전히 그 형용을 남긴 것은 하나도 볼 수 없다. 이 집안성읍(輯安城邑)에서 북으로 약 삼십 정(町) 계아강(鷄兒江) 상류 산성자(山城子) 산곡(山谷)에도 무수한 농석고분(礱石古墳)이 있고, 계아강 서령(西嶺) 우산록(雨山麓)에도 다소의 석분(石墳)이 있고, 압록강 하류 위원(渭原) 대안(對岸)의 유수림자(楡樹林子)·대고력자(大高力子) 등에도 다수한 석분이 있다 하지만, 지금의 이 장군총과 같

32. 장군총(將軍塚). 중국 길림성 집안현.

이 그 완형(完形)을 남긴 것은 하나도 없다.

　또 이 호태왕비(好太王碑)에 의하면, 유래(由來) 조선왕묘상(祖先王墓上)에 능비(陵碑)가 없던 것을 모두 수비(樹碑)하였다 하는데, 지금 그 하나도 발견되어 있지 않다. 즉 이 다수(多數)로운 능묘 유적 중 가장 완전히 남아 있는 것이 지금의 이 비요, 저 장군총이 있을 뿐이다. 설에 의하면, 저것을 장군총이라 하고, 저 장군총을 태왕릉(太王陵)이라 하였다 하니, 결국 장군총·태왕릉 등의 명칭은 이 능주(陵主)를 생각함에는 하등의 도움이 되지 아니하는 것이다. 이 편 능을 태왕릉이라 하게 된 것은 예(例)의 기명전(記銘塼)의 발견 이후라 한다. 『동국여지승람(東國輿地勝覽)』 '강계산천(江界山川)'조에 황제묘(皇帝墓)란 것이 황성평(皇城坪)에 있다 하고, 세전(世傳)하기를 금황제묘(金皇帝墓)라 한다 하였으나, 이 세전은 물론 망발(妄發)이요 "礱石爲之高可十丈 돌을 갈아 만들었는데 높이가 가히 열 길이다"이라 하였으며, "內有三寢이라 又有皇后墓皇子等墓 안에 방 셋이 있다. 또 황후묘와 황자묘 등이 있다"라 하였

는데, 이 기록은 속전(俗傳)을 그대로 말한 것일 것이고, 일릉삼침(一陵三寢)에 황후묘가 따로 있음이 당(當)하지 않은 말이나, 전체로 황제묘로 특히 불려진 고총(古塚)이 있었던 것은 추측되겠고, 현상(現狀)으로 보아서는 기록에 서어(齟齬)가 있으나 지금의 이 장군총을 제외하고선 달리 이에 해당한 것이 없을 것 같다. 이는 여하간에 이 다수한 고총(古塚) 중에서 저 장군총과 호태왕비만이 천오백여 년의 장구한 세월을 두고 파괴되지 아니한 채 남아 있다는 것은 결코 심상(尋常)하지 않은 일이라 하겠다. 고구려 유사 이래 다시없는 대영주(大英主) 호태왕의 위덕(威德)이 천오백 년의 춘풍추우(春風秋雨)를 겪으면서도 이와 같이 일호(一毫)의 인공적 손상을 입지 않고 남게 된 것은 결국 그 유덕(遺德)이 유사(遺士)·유민(遺民)에게 일종의 신위(神威)가 되어 흘러내려 온 까닭이 아니었을까.

장군총은 한 개의 모뉴먼트이다.(도판 32) 복원을 한다면, 태왕릉(太王陵)·천추총(千秋塚)·서대총(西大塚) 등이 장군총에 비하여 기경(基徑)이 거의 배수(倍數)에 달한다 하지만, 위용(偉容)의 호장(豪壯)하기는 다시없는 명물이다. 칠 층 계단의 방형(方形) 피라미드이다. 각 층의 축석(築石) 물림이 긴치(緊緻)할뿐더러 주위에는 각 변(邊) 세 개씩의 대석(大石)이 돌려 있다. 그 중 큰 돌의 장광(長廣)이 십오 척에 구 척인데, 이만한 대식이 능석(陵石)의 한 모도 다치지 아니하고 자연스러이 기대 놓여 있다. 이것은 가장 놀라운 수법의 하나이다. 제사층 제오층 간에는 연도(羨道) 입구가 있고, 이를 통하여 들어가면 약 세 간(間) 입방(立方)의 축석거실(築石巨室)이 엄연히 경영되어 일종의 위압을 느끼고, 실내에는 침석(寢石) 두 개밖에 아무것도 없다. 특히, 그 세 간 평방(平方) 천장(天障)이 일매거석(一枚巨石)으로 되어 있는 것은 놀라지 아니할 수 없다. 이 현실(玄室)의 위장(偉壯)한 품은 외용만 커다란 태왕릉(太王陵)의 미칠 바 아니다. 나중에 이곳 동북에 남아 있는 배총(陪塚)에서 느낀 바이지만, 천장의 대석(大石)은 확실히 '지석(支石)'의 그것

과 의사(意思)를 통하고 있다.

상층 변석(邊石)의 주위에는 원형 소혈(小穴)이 남아 있다. 아마 난순(欄楯)의 흔적이리라 하며, 정상은 반원의 구릉형(丘陵形)을 이루었고, 지금 유목(楡木)이 울울(鬱鬱)하다. 정상의 이 수목 경치는 완형(完形)을 남긴 토총(土塚)에서 볼 수 있다. 정상에만 수목이 남아 있는 것이 마치 호인(胡人)의 변발두형(辮髮頭形)과 근사하다. 『후한서(後漢書)』에 고구려 분묘를 말하여, "積石爲封하고 亦種松栢이라 돌을 쌓아 봉분을 만들고 또 소나무와 잣나무를 심었다" 하였지만, 그것이 마치 이 형식을 말한 것인지는 의문이로되, 역시 보기 드문 풍경의 하나이다. "茂陵松栢雨蕭蕭 무릉(한 무제의 무덤)의 솔 잣나무엔 빗소리가 쓸쓸해라"〔이상은(李商隱) 무릉시(茂陵詩)〕라든지, "五陵北原上 萬古青濛濛 오릉의 북쪽 언덕 위에는 만고토록 푸르름이 울창하구나"〔잠삼등(岑參登) 자원사(慈圓寺) 부도시(浮圖詩)〕이라든지, "再窺松栢路 솔 잣나무 우거진 길 다시 엿보니"〔두보(杜甫) 소릉시(昭陵詩)〕라는 것이 모두 능위수림(陵圍樹林)을 말한 것이지만, 고구려 능묘의 수림상(樹林相)은 특별한 것이 아니었을까.

장군총의 배산(背山)은 토구자산(土口子山)이라 하여 표고(標高) 칠백오 미터의 준산(峻山)이요, 서북 통화(通化)로 통하는 표고 삼백이십칠 미터의 토구자령(土口子嶺)의 관문(關門)이 있어서 지금 기차 동굴이 이곳을 뚫고 있고, 동북으로 압록강 월편(越便)에 만포진이 원망(遠望)되고, 서남으로 멀리 국내읍성(國內邑城)이 바라보이는 고창(高敞)한 지대이다. 이 광막한 지대에 이 능에 관계되는 배총구역(陪塚區域)이 능북(陵北)에 있을 뿐 잡총(雜塚)이란 하나도 볼 수 없고, 고저(高低)의 구릉을 따라 토민(土民)의 서곡경작(黍穀耕作)이 있을 뿐이다. 이르자면, '국강(國岡)'이라 부를 수 있는 적절한 지대이니 태왕릉(太王陵)의 지대와 인접의 잡연(雜然)된 풍경과는 비교도 안 된다. 신라 문무왕(文武王)의 소신대암(燒身大岩)이 동해 요구(要口)에 있어 신라 강토를 지키듯 국강상광개토경평안호태왕(國岡上廣開土境平安好太

王)의 능은 국내(國內)·위나암성(尉那岩城)의 동북 관문을 지키고 있다.

4.

고구려의 고분(古墳)을 대별하면 두 가지가 된다. 즉 그 하나는 전에 말한 농석방분(礱石方墳)이요, 다른 하나는 토분(土墳)이다. 이 땅에 와 보면 두 가지가 다 방추형을 이루었다. 즉 금자탑형(金子塔形)이다. 같은 피라미드형이지만 석총(石塚)은 층단(層段)의 계단형을 이루고 정상이 원구형을 이루었는데, 토총(土塚)은 그대로 첨정(尖頂)이 되어 있다. 평양(平壤)·강서(江西)·대동(大同)·강동(江東) 등의 원형분(圓形墳)과는 매우 달라 보인다. 방추(方錐)의 분묘, 즉 문자 그대로의 '능(陵)'묘(墓)를 실질적으로 이곳에 와서 처음 본다. '능(陵)'이란 칭위(稱謂)는 계급적 용어지만, 형태만은 일반으로 사용되었던 것이 이곳에 와서 깨달아진다.

토분과 석분과의 구별은 계급적 차별이 있는 것이냐, 또는 발생사적(發生史的) 차이가 있는 것이냐. 이는 연구 과제거리지만, 토총에서 벽화를 볼 수 있고 석총에서 이것을 볼 수 없음은 확실히 무슨 의미의 구별 내지 계통의 상이(相異)가 있는 것 같다. 석총의 현실(玄室)은 지석(支石)의 의태(意態)를 남기고 있고, 토총의 현실은 서역(西域) 이서(以西)의 방실형식(房室形式)을 이루었다. 또 석총에는 광실(壙室)의 조축(造築)을 석축(石築)으로 한 것과 드물게는 와전(瓦塼)으로 조축한 것이 있는데, 토총에는 강서고분(江西古墳)의 현실과 같이 거석(巨石)으로 실벽(室壁)을 곧 이룬 것과 용강(龍岡)의 제총(諸塚)들과 같이 잡석으로 조축한 위에 회토도벽(灰土塗壁)한 두 계통이 있음을 볼 수 있다. 공주(公州) 백제 고분이란 것에 토총으로서 축전광실(築塼壙室)이 있는 것이 발견되었는데, 이곳에서는 그것을 아직 듣지 못하였다. 다시 또 토총에는 석면광실(石面壙室)과 도벽광실(塗壁壙室)의 구분에 따라 화제(畵題)에 이대(二大) 구별이 있음을 깨달았다. 즉 석실토총(石室土塚)에

는 주제가 종교적 신앙적인 점에만 있고, 도벽광실의 토총에는 세속적인 설화가 있는 듯하다. 이는 강서(江西)·용강(龍岡)의 제고총(諸古塚)에서도 볼 수 있는 현상이지만, 이곳에 와서 더욱 구체적으로 느껴졌다.

1913년〔다이쇼(大正) 2년〕고(故) 세키노(關野) 박사로 말미암아 학계에 최초로 소개된 삼실총(三室塚)·산연화총(散蓮花塚)은 여산〔如山, 일운(一云) 유산(楡山)〕아래 있고, 귀갑총(龜甲塚)·미인총(美人塚) 들은 산성자산(山城子山) 속에 있다 하며, 작금(昨今) 이삼 년 동안에 발견된 모두루총(牟頭屢塚)·환문총(環文塚)은 하양어두(下羊魚頭) 편에 있고, 무용총(舞踊塚)·각저총(角抵塚)은 여산(如山) 아래 태왕릉(太王陵) 북쪽에 있으나 보존상 모두 덮어 버렸다 하여 이번 기회에 얻어 보지를 못하였다. 그 중의 하나인 사신총(四神塚)만은 수리공사가 있어 볼 수 있었고, 양실총(兩室塚)·열좌제액총(列座題額塚)·용호상박총(龍虎相搏塚) 등은 근자 발견한 것이라 볼 수 있었다. 이들 고총(古塚)의 서남쪽으로 오괴분(五塊墳)이라 일컬어 오는 대토총(大土塚) 다섯 기(基)와 다른 대총(大塚) 하나가 위연(偉然)히 총립(叢立)하여 있는데, 그 중 한 기(基)에도 벽화가 있는 줄 아나 아직 정식 발굴까지는 아니 하였다 한다. 이 중의 용호상박총만이 저 사신총과 함께 강서고분계(江西古墳系)의 석실토분(石室土墳)이요, 여타는 용강고총계(龍岡古塚系)의 도벽광실(塗壁壙室)에 속한다. 벽화도 용호상박총·사신총 양총(兩塚)은 강서고분과 같이 사벽(四壁)의 사신(四神)이 주제가 되어 있다.

그러나 강서(江西)의 고분보다 소위 '공간의 공포(恐怖)'라는 것이 현저히 남아 있다. 즉 강서의 고분은 사벽에 사신뿐이요 다른 아무것도 없는데〔있다 하여 겨우 현무(玄武)·주작(朱雀) 아래에 산파(山坡)가 간단히 있을 뿐이다〕, 이곳 사벽에는 예(例)의 사신총은 운기(雲氣)가 가득 채워 있고, 용호상박총은 도안학상(圖案學上) 안테미온(anthemion)이라 부르는 일종의 별갑양망문(鼈甲樣網文) 속에 인동초엽(忍冬草葉)·화염상화경(火炎狀花莖)·연

화(蓮花) 등을 안배한 도안이 전벽을 휘덮었다. 그 중에도 특히 주목되는 것은 이 양총(兩塚)의 사벽(四壁) 사우(四隅)에 강서고분에서 볼 수 없는 귀면인신(鬼面人身)의 괴수(怪獸)가 비약하는 동태(動態)로서, 제일층 천장 미석(楣石)을 떠받들고 있는 양식이다. 용호상박총의 것은 더한층 복잡하여, 괴수가 직접 미석을 받들고 있는 것이 아니라 쌍룡(雙龍)이 반결(蟠結)한 것을 쌍수(雙手)로 받쳐 들고 이 쌍룡이 다시 미석을 쳐받들고 있는 형식을 이루었다. 이러한 의사(意思)는 우리가 강소성(江蘇省) 상원현(上元縣)에 있는 양시중숙경(梁侍中肅景) 신도표주(神道標柱)의 화상(畵像)에서 그 계통을 설명할 수 있고, 다시 진(秦)·한(漢) 이래의 화상석(畵像石)에서도 증명할 수 있다. 괴수(怪獸)가 아니라 인물 자신이 미량(楣梁)을 이어 받들고 있는 의상(意想)은 그리스의 건물에서도 볼 수 있어〔예컨대, 아크로폴리스(Acropolis)의 에레크테이온(Erechtheion)의 카리아티드(caryatid)〕, 동서에 공통된 의사(意思)임이 재미있다.

사신총(四神塚) 미간(楣間)에는 예의 금오〔金烏, 일(日)〕, 와마〔蛙蟆, 월(月)〕, 도철(饕餮) 같은 괴수, 양(羊), 일각수(一角獸), 호(虎), 봉황(鳳凰), 기마기조인물(騎馬騎鳥人物)… 등이 미간 천장에 그득히 그려져 있고, 괴수 한 면에는 "噉宍不知足"이란 다섯 자가 있다. '噉宍'은 '담육(啖肉)'이니 "噉宍不知足(담육부지족)"은 곧 도철(饕餮)의 성질이요 특징이다. 필자는 다섯 자에 인연하여 이 사신총을 '담육부지총(噉宍不知塚)', 약(略)하여 '담육총(噉宍塚)'이라 함이 의당할 것 같은데, 일본 학자들은 사신총(四神塚)이라 하였다. 사신(四神)이 주제가 아님은 아니나, 그러나 이는 당시 벽화 주제로 일반이 있는 것인데, 이 총(塚)의 특칭명사(特稱名詞)로 함은 비록 그것이 편의의 칭호라 하더라도 후일 혼잡을 일으킬 장본(張本)이요, 또 용강(龍岡)에도 사신총이라 한 것이 있는데 이리 되면 더욱 혼합될 염려가 있어 도시 지혜 있는 칭호라고는 할 수 없다. 그네들은 이러한 명칭을 붙이는 데 항상 비예술적이

요 비학문적인 짓을 많이 한다.

고려의 일훈양환문와당(日暈樣環文瓦當)을 '헤비노메(蛇の目)'라 하며, 조선조의 탁청분자도자(濁靑粉磁陶磁)를 '미시마테(三島手)'라 하며, 고려의 청자직구병(靑磁直口甁)을 '뎃보구치(鐵砲口)'라 하며, 고려의 흑화도자(黑花陶磁)를 회고려(繪高麗)라 하는 등 기타 동명(洞名)까지의 비문학적 명칭은 이루 헤아릴 수 없다. 적어도 천추(千秋)의 문자로 전해질 것에 비문학적 명칭을 붙인다는 것은 아무래도 찬성할 수 없는 짓이다.

이 사신총, 즉 담육총의 광실(壙室)은 흑청색(黑靑色)이 도는 수성암(水成岩)이요, 또 면이 고르지 못하여 회토(灰土)로 보충한 위에 그린 벽화라, 전체로 암흑한 기분만 떠돌아 비록 유암(幽闇)한 기분은 크다 하더라도 화면 그 자체로서는 그리 감탄되지 않는데, 같은 계통의 용호상박총은 실로 놀랄 만한 광명도(光明度)를 가지고 그려져 있다. 특히 벽면의 도안은 실로 이 고분(古墳)의 특색이며, 따라서 이 도안의 동양적 칭호로써 이 고분의 명칭을 지었으면 좋을 듯한데 장차 어떠한 이름으로 불려질는지 그 운명은 알 수 없다. 필자도 아직 이 도안의 동양적 칭호를 알 길이 없어 천장에 용호(龍虎)가 반결상박(蟠結相搏)된 화면의 특징을 들어 이곳에 임시 용호상박총으로 부르는 바이다.

우리는 이 도안에서 제일 놀랄 것은 차종(此種) 결망문의(結網文儀)는 원래가 고정적이요, 따라서 정적(靜的)인 것에 떨어지기 쉬운 것인데, 이곳에서는 그러하지 아니하고 소용돌이치는 대해(大海)의 파동(波動) 같은 대동요(大動搖)를 이루고 있다. 대지(大地)가 끓어오르는 듯한 동요를 이루고 있다. 실로 그것은 위대한 동요이면서, 또한 질서를 갖고 있다. 뿐만 아니라, 이곳의 색채는 그대로 윤기에 떠 있고, 광명(光明)에 살고 있다. 특히 녹청(綠靑)의 선명한 맛이라든지, 황색·적색의 윤기있는 광채라든지, 그것들을 색채라 하기에는 너무나 휘황한 광도(光度)에 춤추고 있다. 또 물상(物像)의

형태들도 고구려화(高句麗畫) 일반의 기고(奇古)한 고덕적 요소는 적고, 중국적 규격의 방정성(方正性)이 많이 떠돌고 있다. 미간(楣間)에는 신인기룡도(神人騎龍圖)·선인도약도(仙人搗藥圖)·조거도(造車圖) 등 다소의 인물상이 제이미간(第二楣間)에 있을 뿐 다른 면에는 비룡반결(飛龍蟠結)의 상(像)이 가장 많이 그려져 있다. 나는 이 점에서 이 고총(古塚)이 혹은 '제왕(帝王)'의 능이 아닐까 하였다.

다시 이곳에서 또 감탄할 수법은, 용호(龍虎) 등 신물(神物)의 동광(瞳光)이 색채의 광명이 아니요 취벽(翠碧)의 옥색의 광명을 띠고 있다는 점이다. 필자는 자못 윤기있는 색채가 광선을 받아 반사하는 광채인 줄만 여겼으나 동행(同行)의 U교수는 혹 비취가 아닐까 하는 의심까지 내고 있었다. 그러고 보니, 사실로 사람의 손 닿을 만한 곳에는 윤곽의 흔적만을 남기고 실체가 모두 없어져 있다. 또 벽면·천장 등에는 창궁(蒼穹)의 성수(星宿)같이 환문(環文)이 흩어져 있으나, 그 역시 실체는 금속이었던 듯하여 지금은 칠료(漆料) 위에 흔적만이 남아 있다. 이러한 점을 볼 때, 저 동공(瞳孔)의 취광(翠光)이 또한 옥색이 아니라고 할 수 없을 것 같다. 색채가 벌써 찬란하기 짝이 없는데, 그 위에 금옥(金玉)이 휘황하던 광경을 상상하여 보라. 고구려인이 아무리 "金貨財幣를 盡於厚葬한다 금화와 재산을 장사를 후하게 지내는 데 모두 쓴다" 하기로소니, 제왕이 아니어든 예까지 미칠 수야 있겠느냐를.

다른 도벽토총(塗壁土塚) 중 열좌제액총(列座題額塚)은 부인(婦人)이 상하 이층으로 열좌(列坐)하고 있고 그 우상(右上)에 제액(題額)이 있어 마치 한(漢) 화상석(畫像石)을 보는 감이 있지만, 박락(剝落)이 심하여 전화양(全畫樣)을 알 수 없고 문자도 침수(浸水)에 번져 읽을 수 없게 되었다. 또 저 양실총(兩室塚)이란, 봉토(封土)가 하나인데 현실(玄室)이 남북으로 격(隔)한 채 경영되어 있는 데서 임시 가칭(假稱)한 것인데, 특히 이곳에 연도(羨道) 양벽(兩壁)에 감실(龕室)이 경영되어 있는 것이 특색을 이루었다. 게다가 북실연

도(北室羨道)에는 북벽에 감실(龕室)이 하나만 있어 상칭(相稱) 원칙을 깨뜨리고 있고, 천장은 남실(南室)이 열네 층(層)의 다수한 단층(段層)을 '받침'을 이루었고, 북실(北室)의 것은 궁륭상(穹窿狀)이 되어 있으면서 사우(四隅)에 우삼각(隅三角)이 마치 인체의 퇴화한 미골(尾骨)처럼 흔적만 남기고 있음이 재미있는 것이었다. 벽화로서는 궁륭(穹窿)에 연화(蓮花)가 흩어져 있을 뿐 사벽(四壁)에는 사신(四神)을 볼 수 없고, 주인가거도(主人家居圖)·시복시봉도(侍僕侍奉圖)·행렬도(行列圖)·조복도(調伏圖)·수렵도(狩獵圖)·부탄부무도(婦彈夫舞圖)·창름풍장도(倉廩豊藏圖)·조료도(調料圖)·용미도(舂米圖)·구마도(廐馬圖)·산견수문도(山犬守門圖) 등 세속적 주제가 가장 정취있게 그려져 있다.

색채·형태·규격 등으로 말하면, 저 용호상박총에 비할 바 못 되나, 그러나 그 용호상박총이 치의(致意)의 과도(過度)와 위엄의 자세가 정취의 여운을 잃었음에 반하여 이곳의 벽화는 의례(儀禮)에 얽매이지 않고 명분에 매달리지 않아 극히 자유로운 세속적 정취에 떠 있다. 용호상박총의 벽화는 볼 때에 경악되고 보고 나서 정서가 안 남으나, 양실총(兩室塚) 벽화는 볼 때에 재미롭고 보고 나서 그 생활이 그리워진다. 실로 위의(威儀)에 살자면 정서는 잃어야 하고, 정서에 살자면 위의는 버려야 하는 모양이다. 일종의 딜레마이나 이 또한 어쩔 수 없는 딜레마이다.

5.

날이 개면 고분벽화를 찾고, 날이 궂으면 풍광을 찾는다. 6월 2일 비가 오락가락하는데, 서(西)로 준문문(濬文門)을 나서서 속칭 통구하(通溝河)라 하며, 일명 계아강(鷄兒江)이라 하는 소류(小流)를 찾아 성(城)의 북지(北址)를 찾으며 멀리 산성자산(山城子山)의 환도산성(丸都山城)을 그려 본다. 무엇이 그리 귀하고 아까운 생명인지 호위 없이 가지 못한다는 위협에 드디어 가 보

지 못함을 한하면서, 이곳 국내성(國內城) 성북지(城北址)만을 돌고 있다. 성벽을 돌아 참호(塹壕)의 흔적이리라는 것이 있고, 성루(城壘)의 기대(基臺) 일부는 고구려 유구(遺構)일 것이라는 만큼 고치(高致)가 다소 있고, 북문은 없어졌으나 북대로(北大路)의 흔적을 찾아보았다. 성의 동북각(東北角)에는 동포(同胞)의 유랑부락(流浪部落)이 가이없는 생활들을 하고 있고, 그 동북으로 올라가면 고구려의 독특한 적토와편(赤土瓦片)이 무수히 흩어져 있다. 동교(東郊) 동대자(東坮子)의 건물지(建物址)에는 이 와편과 함께 다소의 고구려 특색의 초석(礎石)이 있는데, 이곳은 매몰된 탓인지 초석은 그리 눈에 뜨이지 아니한다.

이곳으로부터 여산(如山) 중복(中腹)의 속칭 전릉(塼陵)이란 곳을 찾아 올라간다. 고금(古今)의 잡총(雜塚)이 산란한 이곳을 더듬더듬 올라가면 심서(心緒)는 불온(不穩)하나 초향(草香)은 좋다. 숨결이 찰 만한 때에 우리는 전릉에 이를 수 있다. 이곳 전릉은 보통 적석위봉(積石爲封)의 석릉(石陵)이면서 그 현실(玄室)이 와전(瓦塼)으로 조축(造築)된 흔적이 지금도 완연하여 능 앞에는 화상단석(畫像斷石)이 있어 치졸(穉拙)하기 짝이 없으나 관모(冠帽) 좌측에 왕자양(王字樣) 문자가 새겨져 있음이 주목된다. 산상왕(山上王)의 능일까도 하여 보았으나 산성자(山城子)에도 이런 석릉이 많다 하니 증명할 도리는 없다. 이곳에 서서 예(例)의 불교 수입으로 유명한 소수림왕(小獸林 王)의 능이란 유수림자(楡樹林子)에 있지 아니할까 하였고, 또 이 제총(諸塚) 의 현실(玄室) 방향이 반드시 남향만 한 것이 아니라 모두 저 읍성(邑城)을 바라보고 서남향하여 있음이 이상히 느껴졌다. 또는 읍성을 바라보고 사지(四 至) 불과 이십사 정(町)의 소성(小城)이나 옥파(屋波)가 내외에 흩어져 있는 품이 장관이기도 하고, 동교(東郊) 평야로 각루(角樓) 방벽(方壁)의 자위옥장 (自衛屋墻)이 드문드문함도 기관(奇觀)이었다. 『위서(魏書)』에 "기국(其國) 중의 대가(大家)는 부전작(不佃作)하고 좌식만여구(坐食萬餘口)"라 하였지

만, 좌식대가(坐食大家)란 이러한 것이 아니었을까.

그보다도 비가 오락가락하는 이날에 잡초가 이리(離離)하고 퇴석(頹石)이 산란한 이 고릉(古陵) 앞에 서서 멀리 동출서류(東出西流)하는 압록대강(鴨綠大江)을 격(隔)하여 국내고도(國內古都)의 남장(南障)이요 조선국경의 북벽(北壁)인 만포(滿浦)의 삼준령(三峻嶺)으로부터 벌등(伐登)의 미타령(未他嶺)까지의 백두분려(白頭分黎)의 준맥(峻脈)을 한눈에 끌어안고 우산백호(雨山白虎)를 우안(右案)하여 액하(腋下)로 흐르는 계아강변(鷄兒江邊)에 흩어져 있는 불내고성(不耐古城)의 연호(煙戶)가 동으로 번지려는데, 토구자장산(土口子長山)이 멀리 물러나 좌청(左靑)이 이른 위관(偉觀)에서 칠백 년 사직(社稷)을 회상한다. 위장(魏將) 관구검(毌丘儉)에게 욕을 당하고, 연왕(燕王) 모용황(慕容煌)에게 욕을 당한 것도 옛이야기요, 대무신왕(大武神王)의 훈업(勳業)도, 태조대왕(太祖大王)의 공업(功業)도, 영락대왕(永樂大王)의 위업(偉業)도 모두 지난날의 이야기이다. 능전(陵前)의 산추화(山萩花)는 유난히도 붉고 크고, 야초청란(野草靑蘭)도 때마침 우거졌다. 누누(累累)한 고총(古塚) 속에 점철된 산백합은 인간 영화와 비교하여 어떠하냐. 우운(雨雲)이 부조(不調)하여 대기가 홍몽(鴻濛)한데, 산파총록(山坡叢綠) 중에선 억양(抑揚)진 곡성(哭聲)과 함께 일조청연(一條靑烟)이 길고 높게 일어 뜨고, 난데없는 비행기 한 대는 소풍(騷風)을 내며 동주(東洲)로 달아난다.

古人耕地를 今人이 復耕之하고 今人葬地가 乃是 古人塚인데 奔彼雲雨奔流水 終歸白雲還作流키를 胡爲乎如彼催星火한다. 嚴然不動 저 泰山과 可憐寂寂이 山萩가 一作萬古不變態요 也他能成一時華라, 觀來可得古今事요 詠去雲外宜敍暢키로 暫留此地遺消忘하렸더니, 何家喪事送葬曲하고 何處山鳥添悲鳴하여 使人亂住此地境고. 暮山紫雨 빗겨 받고 投筇索路就歸路할새, 同行은 覓得千年瓦하야 雀躍欣踏更欲得하는데 黃鳥는 弄我谷口弄我谷口 弄叢林中하고

紅花白蝶은 笑我靑草溪流邊하니, 나는 이 景 쫓아가자, 나는 이 景 가잣새라.

　옛사람이 갈던 땅을 지금 세상의 사람이 다시 갈고 지금 세상의 장지가 바로 옛사람의 무덤인데 바삐 가는 저 비구름, 세차게 흐르는 저 물아, 끝내 흰 구름 되어 다시 흐를 것을 어찌하여 그대는 이같이 성화인가. 엄한 모습으로 움직이지 않는 저 태산과 가련하고 외로운 이 산쑥이 한번 만들어지면 만고에 변함없는 모습이요 다른 것도 한때 피는 꽃이라, 와서 보면 옛날과 지금의 일을 얻을 것이요 노래 불러 회포 풀어 구름 밖에 보내려고 잠시 이곳에 머물러 잊으려 하였더니, 어느 집 상사에 장송곡이며 어디선가 산새가 슬픈 소리 더하니 어찌 사는 꼴이 이 지경인가. 해 지는 산에 붉은 비 비스듬히 받고 지팡이에 의지해 집 찾아 돌아올 때, 동행은 천 년 묵은 기와를 찾아 즐거워 날뛰며 다시 찾아 나서는데 꾀꼬리는 꾀꼴꾀꼴 숲 속에서 놀고 붉은 꽃 흰 나비는 시냇가 푸른 풀에서 나를 보고 웃으니, 나는 이 경치 쫓아가자, 나는 이 경치 따라가련다.

명산대천(名山大川)

산도 볼 탓이요, 물도 가릴 탓이라, 드러난 명산(名山)이 반드시 볼 만한 것이
아닐 것이며, 이름난 대천(大川)이 반드시 장한 것이 아닐 것이매, 하필 수고
로이 여장(旅裝)을 걸머지고 감발하여 가며 사무적으로 찾아다닐 필요도 없
는 것이며, 무슨 산, 무슨 바다에서 전고(典故)를 뒤적거려 가며 췌언부언(贅
言復言)할 필요도 없는 것이다. 초목산간(草木山間)의 문창(門窓)을 통하여
조석(朝夕)으로 접하고 있는 무명(無名)의 둔덩도 정을 붙인다면 세상이 명
산이 아니 될 것이 없는 것이며, 문전세류(門前細流)의 조그만 여울이라도
마음을 둔다면 대천 아니 될 것이 없나니, 그리는 산이 따로이 명색(名色)져
있을 턱 없고, 그리는 바다가 따로이 지목되어 있을 리 없다.

 수년 전, 지기(知己)가 있는 바도 아니요, 동반(同伴)이 있는 바도 아니요,
또 무슨 소망이 있는 바도 아니었건만, 공으로 기십(幾十) 원 써 버려야 할 권
리와 의무(의무까지는 문제이지만)가 있는 기회가 있어 단신 상해(上海)를
간 적이 있지만, 범범(泛泛)한 대해(大海)의 가도 가도 파도만인 것은 적이
권태(倦怠)나는 일이었다. 그야 저녁에 노을을 끼며 수평 저쪽으로 구름이
침전되어 가며 이글이글 불타는 태양이 차츰차츰 빠져 들어가는 광경이 장
절(壯絶)하지 않음이 아니었고, 저녁 고요한 파도 위로 잡을 듯 뛰어올라 앉
을 듯한 수평 위로 만월(滿月)이 금시 금시 솟는 광경이 신비하지 아님이 아
니었다. 그러나 이것은 결국엔 평범한 숭엄(崇嚴)이었다. 귀로(歸路)엔 지독

한 풍랑을 만나 내 배도 짠물의 세례를 받았지만, 풍랑의 나락(奈落)으로 곤두박질하다가 격랑의 파고두(波高頭)로 헛정 던져쳐 허공에 뛰는 목선(木船)들의 번롱(翻弄)되는 꼴이, 운명은 가엾지만 보기 드문 호관(好觀)이었다. 물은 그대로 황토(黃土)의 뒤범벅이요, 파도는 바람 소리와 함께 리듬을 잊었는데, 한없이 무한(無限)으로부터 무한으로 뻗어 있는 수평만이 묵중(黙重)히 자약(自若)하게 있다. 동탕(動盪)은 수평 이하에만 있고, 수평 이상의 명명(冥冥)한 창공은 끝없이 고요하다.

정극(靜極)과 동극(動極)이 이때같이 대조되는 적은 없었다. "명하재천(明河在天)인데 성재수간(聲在樹間)"¹이란 것도 같은 경우이겠으나, 그 크고 장한 맛이야 어찌 견줄 수 있겠는가. 수월(水月) 임희지(林熙之) 같은 기롱기(奇弄氣)나 있다면 일어나 춤도 출 만하였지만, 이 사람은 그만 횡(橫)으로 기다래져 버렸다. 그러고 보니, 이 사람은 대해(大海)를 논할 자격이 없다. 하나 움직이지 않는 육지에 서선 장담코 나서 대해를 풍미할 수 있다. 예로, 강화(江華)·교동(喬桐)·영종(永宗)·덕적(德積)·팔미(八尾)·송도(松島)·월미(月尾)의 대소 원근(遠近)의 도서(島嶼)가 중중첩첩(重重疊疊)이 둘리고 위워진 가까운 인천(仁川) 바다를 들자, 아침마다 안개와 해미를 타고 스며 퍼져 떠나가는 기선(汽船)의 경적 소리, 동(東)으로 새벽 햇발은 산으로서 밝아 오고, 산기슭 검푸른 물결 속으로 어둔 밤이 스며들면서 한둘, 네다섯 안계(眼界)로 더 드는 배, 배, 배. 비가 오려나, 물기가 시커먼 허공(虛空)에 그득히 품겨지고, 마음까지 우울해지려는 밤에 얕이 떠 노는 갈매기 소리, 소리. 또는 만창(滿漲)된 남벽(藍碧)이 태양 광선을 모조리 비늘져 받고, 피어 뜬 구름이 창공에 제멋대로 환상의 반육부각(半肉浮刻)을 그릴 때 주황의 돛단배는 어디로 가려나. 먼 배는 잠을 자나 가도 오도 안 하고, 가까운 배는 삯 받은 역졸(驛卒)인가 왜 그리 서둘러 빨리 가노. 만국공원(萬國公園)의 홍화녹림(紅花綠林)을 일부 데포르메(déformer)하고, 영사관의 날리는 이국

기(異國旗)를 전경(前景)에 집어 넣으면 그대로 모네(C. Monet)가 된다.

청도(靑島)의 부두로 배가 들면서 차아(嵯峨)히 솟아 펼쳐 있는 준초(峻峭)한 골산(骨山)이 금강(金剛)·관악(冠岳)·삼각(三角)·오관(五冠)을 곧 연상케 함에 일종의 노스탤지어를 느낀 적이 있지만, 남의 나라 명산(名山)은 그림이나 사진 외에 본 적이 없다. 곤륜(崑崙)도, 히말라야도, 에베레스트도, 알프스도 그리 그립지 않다. 내 나라 산도 산정(山頂)에 올라 보기는 삼각(三角)·북악(北岳)·천마(天摩)·송악(松岳)·마니(摩尼) 등뿐이니, 내게 있는 백두(白頭)·금강(金剛)을 못 오른 주제에 어느 남의 것을 그릴 수 있겠는가.

묘향영산(妙香靈山)을 찾아가고서도 평지에 펼쳐진 보현(普賢)·안심(安心)의 고찰(古刹)만 찾았고, 금강(金剛)에 두 번 놀면서도 정점(頂點)에 오른 적이 없다. 공산준령(公山峻嶺)도 멀리 바라보았을 뿐 중복(中腹)의 동화(桐華)·태고(太古)의 고찰에 발은 그쳤고, 지리영산(智異靈山)에 놀면서도 화엄고찰(華嚴古刹)에 발이 그쳤다. 오대준령(五臺峻嶺)에 놀면서도 월정(月精)·상원(上院)의 고찰에 발이 그쳤고, 태백준령(太白峻嶺)에 가고서도 중복(中腹)의 부석고찰(浮石古刹)에서 놀고 말았다.

나는 결국 산을 타기 위하여 다님이 아니었고 일을 갖고 배움을 얻기 위하여 가는 것이라, 찾을 대상은 영정(嶺頂)에 없고 중복(中腹) 이하에 있는 것이었다. 영정에 오르지 못한 일종의 변명으로 입산불견산(入山不見山)이니, 명산(名山)은 '가원관이불가설완언(可遠觀而不可褻翫焉)인저' 할 수밖에. 백두(白頭)를 오르는 자, 백두를 알아보기 위함이 아니요 백두에서 보이는 것을 보기 위함일 것이니, 백두에 올라 도리어 백두를 잃을 것이다. 그렇다면 비록 드러누워서 보고, 앉아서 보고, 달리면서 본 청북청남(淸北淸南)이 무비명산(無比名山)이요, 그 중의 묘향영산은 다시 말할 나위 없고, 해서낙맥(海西落脈)의 구월장산(九月長山), 백두대간(白頭大幹)의 낙맥(落脈)인 태백준령(太白峻嶺), 또 그 낙맥인 속리장산(俗離長山), 이러한 예를 들면 한이 없

을 것이다.

　그러나 이 사람이 근자(近者)에 가장 인상 깊게 본 것은 개성(開城) 천마산(天磨山)이니, 명산도 그 보는 위치를 얻어야 한다. 총지동(摠持洞)에서 고개턱을 넘어 대령통동(大靈通洞)으로 접어들 제 눈앞에 전개되는 그 산용(山容)의 변화란, 만일에 조선서 세간티니(G. Segantini)가 난다면 이곳 경광(景光)을 잡음으로써 청사(靑史) 제일엽(第一葉)에 오를 것이다. 헤벌어지기만한 산, 준초(峻峭)한 산, 비록 장(壯)하지 아님이 아니나 결국 흩어진 자연일 뿐이니, 잡혀지되 장함을 잃지 않고, 장하되 단조(單調)에 떨어지지 아니한곳은 이곳인가 한다. 실로 영통(靈通)된 산이니, 높아 명산이 아니요, 깊어 명산이 아닐진대, 규모 작다손 치더라도 유선(有仙)한 산이라야 그리워짐은 고금(古今)이 일반이라. 그렇다면, 선문구산(禪門九山)이 가 봄 직한 명산일 게라. 왈(曰) 실상산(實相山)·사굴산(闍崛山)·가지산(迦智山)·동리산(桐裏山)·봉림산(鳳林山)·희양산(義陽山)·사자산(獅子山)·성주산(聖住山)·수미산(須彌山). 이것은 그 대본(大本)된 자요, 이에서 파생(派生)된 선산(禪山)들이 내 비록 선도(禪徒) 아니로되 그리워는 한다.

나의 잊히지 못하는 바다

바다란 물 많은 곳을 이름이니, 삼수변(三水邊)에 '매(每)'자를 붙인 '해(海)'
자가 그 뜻에서 나온 것이다. 매(每)란 초목무성(草木茂盛)의 뜻으로, 이 글
자는 초목이 발아(發芽) 초생(初生)한다는 '초(艸)'자와 중다(衆多)를 산육(産
育)하는 '모(母)'자와의 성형합자(聲形合字)이다. 그러므로, 물이 많되 만물
이 성육(成育)을 받는 곳이 곧 바다이다.

　중다를 성육시킨다는 것은 또한 위대한 것이라야 하는 것이니, 바다란 물
이 많을뿐더러 또 커야 한다. 위로는 주즙(舟楫)의 이(利)가 있고, 속으로는
어별(魚鼈)의 산(産)이 많고, 아래로는 해초(海草)의 무성(茂盛)이 많되, 이
중다를 이루 헤아릴 수 없이 많이 포용하고도 그 남음이 있어 커야 한다. 이
것을 이른바 대양(大洋)이라 하고, 이른바 대해(大海)라 한다. 그런데 이 사
람은 아직 대해를 구경치 못하였고, 대양을 구경치 못하였다. 황해(黃海)를
며칠 떠 본 적이 있었으나 낙조(落照)의 풍광, 월명(月明)의 풍광, 광도(狂濤)
의 풍광, 비백구(飛白鷗)의 풍광, 명성(明星)의 풍광이 그때그때 아름답지
않은 것이 아니었으나, 함금(檻禁)된 것이나 일반(一般)인 선중(船中)의 생활
은 단조(單調)하기만 한 것이었다.

　세상에서 제일 괴로운 것은 무위(無爲)에 잡혀 있는 것이라 한다. 천하의
부(富)를 자랑하는 강남(江南) 오도(吳都)에서 부귀영화를 누리던 유비(劉備)
로서도 비육지탄(髀肉之嘆)을 부르게 한 것은, 사람다운 사람이란 미의호식

(美衣好食)에서도 결국은 안한(安閑)할 수 없다는 증거이다. 그러고 보면, 우리는 바다에 뜨고, 바다에 놀되, 우리의 본능인 생명을 약동시킬 수 있는 바다라 할 것이다. 우리가 마음대로 뛰고, 마음대로 놀고, 마음대로 일할 수 있는 바다, 이러한 바다가 나의 그리운 바다이나 그 '소재처(所在處)'를 나는 알 수 없다. 장보고(張保皐)가 뛰놀던 바다! 충무공(忠武公)이 뛰놀던 바다! 전자는 바다를 충분히 '엔조이'한 사람, 후자는 바다를 '마스터'한 사람, 바다를 그리워하려면 엔조이한다든지 마스터한다든지, 이 두 가지 계획 중의 어느 하나가 있어야 한다. 그러나 나에게 이 두 행운이 끼쳐져 있지 않은 이상, 오로지 갯물에 뜨고 물가에 노니는 정도의 것이라면 해금강(海金剛)이 물론 제일일 것이다. 이곳은 오히려 속인(俗人)의 잡답(雜沓)이 많고, 양양(襄陽)·강릉(江陵)·삼척(三陟)·울진(蔚珍)이 다 보암 직한 곳일 것이로되, 이 사람이 사모하는 곳은 세상 사람들이 거의 알지 못하는 무명(無名)인 듯한 장기(長鬐) 남쪽, 지금 행정구역으로 치자면 경주군(慶州郡) 양북면(陽北面) 용당리(龍堂里)에 속하는 땅에서 보이는 바다, 이곳이 잊히지 못하는 바다이다. 세상 사람들은 번화(繁華)한 모란(牡丹)을 좋아하듯 바다도 해금강(海金剛)·해운대(海雲臺) 같은 호화판을 좋아하겠지만, 경관이 그에 바이 못한 저 용당포(龍堂浦)의 바다를 나는 사랑한다.

世愛牡丹紅	세상에선 모두들 붉은 모란꽃만 사랑하여
栽培滿院中	정원에 가득히 심고 가꾸네
誰知荒草野	누가 이 거친 초야에
亦有好花叢	좋은 꽃 떨기 있는 줄 알기나 하랴[1]

이라는 말과 같이 이름이 드러난 명산대천(名山大川)이 아닌 중에도 실로 사랑할 만한 경관이 있는 것이니, 용당포의 바다가 즉 그 중의 하나이다. 이곳

은 경주 석굴암(石窟庵)으로부터 흘러내리는 물이 다른 세류(細流)와 합쳐서 대종천(大鐘川)이 바로 바다로 들어가는 그 어귀에 용당산(龍堂山) 대본리(臺本里)란 곳이 있고, 그 포구(浦口) 밖에는 오직 한 그루의 암산(岩山)인 대왕암(大王岩)이란 돌섬이 있을 뿐이다.(도판 33) 명사(明沙)는 연연(蜒蜒)히 뻗어 있고, 멀리 어촌호락(漁村戶落)이 보이며, 바다에는 구름과 배와 백구(白鷗)가 떠 있을 뿐이다.

현궁남벽(玄穹藍碧)이 위아래로 어리어 있고 창암벽파(蒼岩碧波)에 백사(白砂)가 어리어 있을 뿐, 말없는 세계요 고요한 세계이다. 이미 세상의 이목(耳目)에서 떠나 있는 세계, 화두(話頭)에서 잊어버려지고 있는 세계, 그러나 이곳에는 무한한 이야깃거리가 숨겨져 있는 세계, 한 많은 꿈, 꿈 많은 세계이다.

때는 지금으로부터 천이삼백 년 전, 반도(半島) 통일의 위업을 채 이루지 못하시고 동양의 영주(英主) 무열왕(武烈王)이 훙어(薨御)하신 후 태자(太子) 문무왕(文武王)이 등극하시사 세구(世寇)인 백제를 완전히 복멸(覆滅)시키시고, 강적(强敵)인 고구려를 멸망시키시고, 다시 반도를 규유(窺覦)하던 대당제국(大唐帝國)의 반도 내에서의 근체(根蔕)를 완전히 제거하사 반도의 평화를 대반석(大盤石) 위에 건설하신 그 임금, 그 임금이 항상 걱정하신 것은 조선에 유일한 해환(海患)이었다.

이 해환을 대왕이 만세후(萬世後)라도 몸소 지키시고 몸소 방어코자 하시는 지극히 거룩한 마음에서, 왕이 인간세(人間世)에 계실 적에 벌써 국도(國都)로서 관문(關門)인 이 대종천 포구(浦口) 용당산 산양(山陽)에 찰방어구(察防禦寇)의 뜻으로 감은대사(感恩大寺)를 이룩하시고 후일에 몸소 숙어(宿御)하사 이 대원(大願)을 펴시려고 금당(金堂) 아래 용혈(龍穴)을 파 두게 하사, 백 년 후 유언으로서 지존(至尊)된 옥체(玉體)를 불사르게 하시고 사리(舍利)를 저 대왕암두(大王岩頭)에 흐트리게 하시니, 대왕암의 이름은 이에

33. 대왕암(大王岩). 경북 경주.

서 나온 것이며, 흐트러진 사리는 영혼이 응결(凝結)되사 호국룡(護國龍)이
되시와 대종천 물줄기를 타시고 감은사 금당하(金堂下)로 드나드시었다.

　그뿐이랴, 이 수로(水路)의 상류에는 다시 또 찰방(察防)의 비관(秘關)으로
석굴암을 경영하시니, 군데군데 놓여 있는 신라의 사지(寺址)는 모두 이 국
방(國防)의 뜻을 갖고 배치되어 있다. 경주에 놀면 불국사(佛國寺)에 놀 줄 알
고, 불국사에 놀고 나면 석굴암을 누구나 찾으나, 다시 그곳서 산협(山峽)을
끼고 세류(細流)를 타고 가고 가기 육십여 리, 이 대종천 하류에 이르면 펑퍼
짐한 원두(原頭), 그곳서 창파(蒼波)는 벌써 보이기 시작하는데, 용당산하(龍

堂山下)에 벌어진 감은사지(感恩寺址)의 고고(高高)한 삼중쌍탑(三重雙塔), 그곳에서 다시 나와 바다로 가면 대왕암의 삼엄한 자태, 무심한 백구(白鷗)는 용여파(溶與波)하는데, 범파엽주(泛波葉舟)는 풍편(風便)에 던져 있고 유유(悠悠)한 백운(白雲)은 대허(大虛)에 둥둥, 장저왜송(長渚矮松)이 천년고(千年古)를 속삭이는데 어주자(漁舟子)의 잡아 오는 생복(生鰒)을 안주하여 대배일음(大杯一飮)코 오척단신(五尺短身)을 사장(砂場)에 던져 치면 안두(岸頭)의 오작성(烏鵲聲), 파두(波頭)의 백구성(白鷗聲), 해향(海香)은 스며들고 송풍(松風)은 귀에 난다. 이로서 이곳 바다를 나는 잊히지 못하는 바다라 한다.

이곳에, 혹 동지(同地)에 놀 사람이 있을까 하여 필자가 말한 전설의 출처와 원문을 소개하여 둔다.

『삼국유사(三國遺事)』권2, '만파식적(萬波息笛)'

第三十一 神文大王 諱政明 金氏 開耀元年辛巳七月七日卽位 爲聖考文武大王 創感恩寺於東海邊(寺中記云 文武王欲鎭倭兵 故始創此寺 未畢而崩 爲海龍 其 子神文立 開耀二年畢 排金堂砌下 東向開一穴 乃龍之入寺旋繞之備 盖遺詔之藏 骨處 名大王岩 寺名感恩寺 後見龍現形處 名利見臺) 明年壬午五月朔(一本云 天 授元年 誤矣) 海官波珍湌朴夙淸奏曰 東海中有小山 浮來向感恩寺 隨波往來 王 異之 命日官金春質(一作 春日)占之曰 聖考今爲海龍 鎭護三韓 抑又金公庾信乃 三十三天之一子 今降爲大臣 二聖同德 欲出守城成之寶 若陛下行幸海邊 必得無 價大寶 王喜 以其月七日 駕幸利見臺 望其山 遣使審之 山勢如龜頭 上有一竿竹 晝爲二 夜合一 (一云山亦晝夜開合如竹) 使來奏之 王御感恩寺宿 明日午時 竹合 爲一 天地震動 風雨晦暗七日 至其月十六日風霽波平 王泛海入其山 有龍奉黑玉 帶來獻 迎接共坐 問曰 此山與竹 或判或合如何 龍曰 比如一手拍之無聲 二手拍 則有聲 此竹之爲物 合之然後有聲 聖王以聲理天下之瑞也 王取此竹 作笛吹之 天

下和平 今王考爲海中大龍 庾信復爲天神 二聖同心 出此無價大寶 令我獻之 王驚
喜 以五色錦彩金玉酬賽之 勅使斫竹出海 時山與龍忽隱不現 王宿感恩寺 十七日
到祇林寺西溪邊 留駕晝饍 太子理恭(卽孝昭大王)守闕 聞此事走馬來賀 徐察奏
曰 此玉帶諸窠皆眞龍也 王曰 汝何知之 太子曰 摘一窠沈水示之 乃摘左邊 第二
窠沈溪 卽成龍上天 其地成淵 因號龍淵 駕還 以其竹作笛 藏於月城天尊庫 吹此
笛則兵退病愈 旱雨雨晴 風定波平 號萬波息笛 稱爲國寶 (下略)

제31대 신문대왕의 이름은 정명이요 성은 김씨이다. 개요 원년 신사년(681) 7월 7일에
즉위하여 영명하신 선대 부왕인 문무대왕을 위하여 동해 바닷가에 감은사를 지었다.〔사
중기(寺中記)에 이르기를 문무왕이 왜병을 진압하고자 이 절을 처음 지었으나 완성하지
못하고 붕어하여 바다의 용이 되었다. 그 아들 신문왕이 즉위하여 개요 2년(682)에 완성
하였다. 금당 섬돌 아래를 파고 동쪽을 향해 구멍 하나를 뚫었는데, 바로 용이 전 안으로
들어와 서리도록 마련한 것이라 한다. 대개 유언에 따라 뼈를 묻은 곳을 대왕암이라 하고,
절 이름을 감은사라 하였다. 후에 용이 나타난 모습을 본 곳을 이견대라 하였다.〕이듬해
임오년(682) 5월 초하룻날〔한 책에 천수 원년(918)이라 함은 잘못이다〕바다 일을 보는
파진찬 박숙청이 왕께 아뢰기를, "동해 가운데 한 작은 산이 감은사를 향하여 떠 와서 파
도가 노는 대로 왔다 갔다 합니다" 하였다. 왕이 이상하게 여겨 천문을 맡은 관리 김춘질
(춘일이라고도 한다)에게 점을 쳐 보라 하였더니, 그가 말하기를 "선대 임금이 지금 바다
의 용이 되어 삼한을 수호하고 있습니다. 더군다나 또 김유신 공은 삼십삼천(三十三天)의
한 분으로 지금 인간세상에 내려와 대신이 되었사온바, 두 분 성인은 덕행이 같으신지라
성을 지키는 보물을 내리시는 것 같사오니 만약 폐하께서 해변으로 가 보신다면 반드시
값으로 칠 수 없는 큰 보물을 얻을 수 있을 것입니다"라고 하였다. 왕이 기뻐하여 그달 이
렛날 이견대로 거둥하여 그 산을 건너다 보고 사람을 보내어 잘 알아보게 하였더니, 산
모양은 거북의 머리처럼 생겼고, 그 위에 대막대기 한 개가 있어 낮에는 둘이 되었다가
밤에는 하나로 합쳐졌다. 산 역시 대와 같이 주야로 열렸다 닫혔다고도 한다. 심부름 갔
던 사람이 와서 이 사실을 왕께 아뢰었다. 왕이 감은사에 와서 묵는데, 이튿날 오시(午時)
에 갈라졌던 대가 합쳐져 하나가 되는데, 천지가 진동하고 바람이 불고 비가 오면서 이레
동안 캄캄하다가 그달 16일이 되어서야 바람이 자고 물결이 평온해졌다. 왕이 배를 타고

그 산으로 들어가니 용이 검정 옥대(玉帶)를 가져와 바치는지라 왕이 영접하여 함께 앉아서 묻기를, "이 산과 대가 어떤 때는 갈라지고 어떤 때는 맞붙으니 무슨 까닭인가?" 하였다. 용이 대답하기를 "이것은 비유하자면 한 손으로 쳐도 소리가 없으나 두 손뼉으로 치면 소리가 나는 것과 마찬가지입니다. 이 대라는 물건도 마주 합한 연후에 소리가 나는 것입니다. 갸륵한 임금이 소리로써 천하를 다스릴 좋은 징조입니다. 왕이 이 대를 가져다가 젓대를 만들어 부시면 천하가 화평할 것입니다. 지금 선대 임금께서 바다 가운데 큰 용이 되시고 유신 공도 다시 천신이 되어 두 분 성인의 마음이 합하매, 이와 같이 값으로 칠 수 없는 큰 보물을 내어 나를 시켜서 바치는 것입니다"라고 하였다. 왕이 놀랍고도 기뻐서 오색 비단과 금과 옥으로 시주를 하였다. 칙사가 대를 꺾어 바다에서 나올 때에는 산과 용이 갑자기 숨어 버리고 나타나지 않았다. 왕은 감은사에서 묵고 17일에는 기림사 서쪽 냇가에 이르러 수레를 멈추고 점심 식사를 하였다. 태자 이공(즉 효소대왕)이 대궐을 지키다가 이 소문을 듣고 말을 타고 달려와 치하하면서 천천히 살펴보고 말하기를, "이 옥대에 달린 여러 개의 장식은 모두가 진짜 용들입니다" 하니, 왕이 묻기를 "네가 어떻게 그것을 아는가?" 하였다. 태자가 말하기를, "옥 장식 한 개를 따서 물에 담가 보여 드리지요" 하고는 곧 왼쪽에서 둘째 옥 장식을 따서 개울물에 담그니 즉시 용이 되어 하늘로 올라가고 그곳은 못이 되었으니, 이 때문에 그 못을 용연이라고 이름 지었다. 왕의 행차가 돌아와 그 대를 가지고 젓대를 만들어 월성의 천존 고방에 간직하였는데, 이 젓대를 불면 적병이 물러가고, 병이 낫고, 가뭄에는 비가 오고, 장마가 개고, 바람이 자고, 파도가 잦아졌으므로, 이름을 '거센 물결을 잠재우는 젓대〔만파식적〕'라 하여 국보로 일컬었다.(하략)

『삼국사기(三國史記)』에는 대왕의 유조(遺詔)가 있으니, 후인(後人)이 읽어 또한 감격할 만한 것이라. 이 역시 읽어 보기로 하자.

寡人運屬粉紜 時當爭戰 西征北討 克定疆封 伐叛招携 聿寧遐邇 上慰宗祧之
遺顧 下報父子之宿寃 追賞遍於存亡 疏爵均於內外 鑄兵戈爲農器 驅黎元於仁壽
薄賦省傜 家給人足 民間安堵 域內無虞 倉廩積於丘山 圄圉成於茂草

可謂無愧於幽顯 無負於士人 自犯冒風霜 遂成痼疾 憂勞政教 更結沉痾 運往名存
古今一揆 奄歸大夜 何有恨焉 太子早蘊離輝久居震位 上從群宰 下至庶寮 送往之
義勿違 事居之禮莫闕 宗廟之主 不可暫空 太子卽於柩前嗣 立王位 且山谷遷貿
人代推移 吳王北山之墳 詎見金鳧之彩 魏主西陵之望 唯聞銅雀之名 昔日萬機之
英 終成一封之土 樵牧歌其上 狐兔穴其旁 徒費資財 貽譏簡牘 功勞人力莫濟幽魂
靜而思之 傷痛無已 如此之類 非所樂焉 屬纊之後十日 便於庫門外庭 依西國之式
以火燒葬 服輕重自有常科 喪制度務從儉約 其邊城鎭遏及州縣課稅 於事非要者
竝宜量廢 律令格式有不便者 卽便改張 布告遠近 令知此意 主者施行

　　과인이 어지러운 시운과 전쟁의 때를 만나 서쪽을 치고 북쪽을 정벌하여 강토를 평정
했으며, 반역자를 토벌하고 붙좇는 이를 불러들여 마침내 멀고 가까운 곳들이 평안해졌
다. 위로는 조종의 끼치신 사랑을 위로해 올리고 아래로는 부자의 오랜 원수를 갚았도다.
산 사람이나 죽은 사람 모두에게 두루 상을 추증하고 안팎에 고르게 관작을 나누어 주었
으며, 병장기를 녹여 농기구를 만들고 백성들을 어질고 오래 살도록 이끌었다. 납세를 가
볍게 하고 요역을 덜어 집집마다 넉넉하고 사람마다 풍족하니, 백성들은 안도하고 나라
안에 근심이 없게 되었다. 창고에는 곡식이 산처럼 쌓이고 감옥에는 풀만이 무성하니, 저
승에서나 이승에서나 부끄러움이 없다 할 것이며, 상하의 여러 인사들에게도 저버린 차
가 없다 하겠다. 그러나 풍상을 무릅쓰다 보니 마침내 고질병이 생겼으며, 정무에 애쓰다
보니 더욱 깊은 병에 걸리고 말았다. 운수는 떠나가고 이름만 남는 것은 예나 지금이나
한가지이니, 갑자기 명계(冥界)로 돌아간들 무슨 한됨이 있으랴! 태자는 일찍이 어진 덕
행을 쌓고 오랫동안 동궁의 자리에 있었으니, 위로는 여러 재상으로부터 아래로는 뭇 관
료들에 이르기까지 죽은 이를 보내는 도리를 어기지 말고 남은 이를 섬기는 예의를 잃지
마라. 종묘사직의 주인은 잠시라도 비워 두어서는 안 될 것이니, 태자는 장사 지내기 전
에 곧장 관 앞에서 왕위를 이어 오르라. 또한 산과 골짜기는 모습을 바꾸고 사람의
세대도 변하나니, 오왕(吳王)의 북산(北山) 무덤에서 어찌 금으로 만든 물오리향로의
광채를 볼 것이며, 위(魏) 임금의 서릉(西陵) 유적에서도 오직 동작(銅雀)이라는 이름만을
들을 뿐이다. 옛날 만사를 아우르던 영웅도 끝내는 한 무더기 흙더미가 되고 말아, 꼴
베고 소 먹이는 아이들이 그 위에서 노래하고, 여우와 토끼가 그 옆에 굴을 팔 것이니,

분묘를 치장하는 것은 한갓 재물만 허비하고 사책에 비방만 남길 것이요, 공연히 인력을 수고롭히면서도 죽은 혼령을 구제하지 못하는 것이다. 가만히 생각하면 마음이 쓰리고 아픈 것을 금치 못하겠으되, 이와 같은 것들은 내가 즐겨하는 바가 아니다. 임종 후 열흘이 되면, 바로 왕궁의 고문(庫門) 밖 뜰에서 서역의 법식에 따라 불로 태워 장사 지내고, 상복을 입는 경중이야 본래 정해진 규례가 있을 터이나 장례 절차는 힘써 검약하게 하라. 변방의 성들과 방위 요새 및 주·군의 과세는 일에 긴요한 것이 아니거든 모두 헤아려 폐지하고, 율령과 격식 가운데 불편한 것들은 즉시 편의대로 고쳐 반포할 것이며, 멀고 가까운 곳에 모두 포고해 나의 이러한 뜻을 알리고 책임자가 시행하게 하라.

경주기행(慶州紀行)의 일절(一節)

고요한 마음과 매인 데 없는 몸으로 청산(靑山)엘 홀로 거닐어 보자. 창해(蒼海)에 홀로 떠 보자. 가다가 며칠이라도 머물러 보고, 싫증이 나거든 돌아서도 보고, 번화함이 싫거든 어촌산사(漁村山舍)에서 적료(寂寥)한 꿈도 꾸고, 소조(蕭條)함이 싫어지면 유두분면(油頭粉面)의 넋두리도 들어 보자. 길가에 꿇어앉아 마음 놓고 앙천대소(仰天大笑)도 하여 보고, 대소(大笑)하다 싱겁거든 달음질도 주어 보자. 시냇물이 맑거들랑 옷 입은 채로 건너도 보고, 길가의 낙뢰송(落磊松)이 보이거든 어루만져 읊어도 보자. 가면(假面)의 예절은 악마에게 덜어 주고 싱거운 수식(修飾)은 속한(俗漢)에게 물려주어, 내 멋대로 천진(天眞)히 뛰어 보자. 구차(苟且)한 생(生)에 악착스럽지도 말고, 비겁한 자기(自棄)에서 패망(敗亡)치도 말고, 내 멋내로 순진(純眞)히 노래해 보자, 하면서도 저문 날에 들 집이 없고, 무거운 안개에 등불이 돈탁(沌濁)해질 때 스스로 나그네의 애상(哀傷)은 뜬다.

차(車)를 타자. 너도 타고 나도 타자. 하필 달음질을 주어 어수선한 이 세상을 더욱 어수선케 만들 것이 무엇이냐. 고달픈 몸이라 너도 눕고 싶겠지만, 하물며 옆 사람이 깊이 든 잠결에 몸집이 실린다고 짜증을 낼 것은 무엇이냐. 짐이란 시렁 위에 얹으려무나. 자리 밑에 넣으려무나. 내 자리도 넓어지고, 옆 사람도 편켔거늘, 무엇이 그리들 잘났다고 그 큰 짐을 우마(牛馬)같이 양협(兩脇)에 끼어 안고 네 세상같이 버티느냐. 이 소같이 우둔한 사람들아, 차

가 굴속에 들지 않느냐. 그 무서운 독와사(毒瓦斯) 같은 석탄연매(石炭煙煤)가 몰려 쏟히는데, 질식치도 않고 저대로록 있느냐. 담배들도 그만 피우라, 내 눈이 건어(乾魚) 같아진다. 이 촌마누라여, 그대에게는 흙 묻고 때 묻은 그 누더기 솜버선이 귀중키는 하겠지만, 나의 코앞에 대고 벗어 털 것이 무엇인고. '미라' 같은 그 발 맵시도 가련킨 하지만, 보기 곧 진실로 싫구려. 목초마도 아깝긴 하지만, 그 더러운 속옷만은 제발 덮어 두오. 아이 여행하거들랑 차도 타지 마라.

동해중부선(東海中部線)은, 옛날의 당나귀걸음이 제법 빨라졌다. 동촌(東村)은 대구지동촌(大邱之東村)의 뜻인가. 그보다도 어스름 달빛 아래 반야월(半夜月)을 지나고 대천(大川)을 끼고 도니, 청천(淸泉)·하양(河陽)·금호(琴湖)·영천(永川)·임포(林浦), 모두 그 이름이 좋다. 날이 밝기 시작하니 계변교송(溪邊喬松)이 군데군데 일경(一景)이요, 아침 안개가 만야(滿野)에 흩어지니 원산봉수(遠山峰岫)가 바다에 뜬 듯, 게다가 조돈(朝暾)이 현궁(玄穹)을 물들이니 채운(彩雲)이 빛나서 아화역(阿火驛)이라. 건천광명(乾川光明)에 이를수록 차는 자각돌의 벌판을 달리고, 해는 높아진다. 저 건너 저 양류촌(楊柳村) 계변(溪邊)에 번듯이 보이는 와옥정사(瓦屋精舍)는 옛적에 본 법하지만 물어 알 곳이 없고, 양지(陽地)에 기복(起伏)된 산맥은 북국(北國) 산맥의 준초(峻峭)한 맛이 전혀 없다. 들판엔 죽림(竹林)이 우거져 있고, 산(山)판엔 송삼(松杉)이 무성하여 옛적의 소삽(蕭颯) 띤 풍경은 가셔졌지만, 차에 오르려는 생도(生徒)의 촌민(村民)의 궁상은 흙 묻은 갈치요, 절여진 고등어떼들이다. 아아.

서악(西岳)은 경주의 서산(西山)이니, 차창에서 내다보기 시작하는 고분(古墳)의 떼를, 평지의 광야의 고분의 떼를 놀라이 여기지 마라. 한무(漢武)의 고지(故知)를 본받아 서산낙조(西山落照)에 울부짖으려 함이 아니었겠고, 미타정토(彌陀淨土)의 서방극락(西方極樂)을 쫓으려 함이 아니었겠지만, 경

주의 고분은 서악(西岳)에 펼쳐져 있다. 남산(南山)·북망(北邙)·동령(東嶺) 엔들 고분이 어찌 없으랴만, 신라의 고분은 서악에 있다 하노니, 이 무슨 뜻 인가 의심치 마라. 신라 불교문화의 창시정초(創始定礎)를 이루고, 신라국가 (新羅國家)의 패기(覇氣)를 보이던 법흥(法興)·진흥(眞興)·진지(眞智) 제왕 (諸王)의 능이 이 서악에 있고, 삼국통일의 위업을 이룬 무열(武烈)의 능을 비롯하여 김인문(金仁問)·김양(金陽)·김유신(金庾信) 등 훈관(勳官)의 묘가 이곳에 몰려 있으니, 서악이 어찌 이 경주의 고분을 대표하는 지대라 아니 하랴. 봉황대(鳳凰臺) 이남의 원분(圓墳)·표형분(瓢形墳), 구정리(九政里)의 방형분(方形墳) 등이 고고학적으로 귀중치 아니함이 아니나, 서악의 제분(諸 墳)과 그 뜻을 달리한다.

차는 경주로 달린다. 산 같은 고분은 민가(民家)와 함께 셋넷, 하나둘 사이 좋게 섞여 있다. 남(南)에도 고분, 북(北)에도 고분, 차는 고분을 바라보고, 고분을 끼고, 고분을 돌고, 고분을 뚫고 달린다, 달린다. 머리 벗겨진 고분, 허리 끊어진 고분, 다리 끊어진 고분, 팔 끊어진 고분, 경주인은 고분과 함께 살림하고 있다. 헐어진 고분은 자갈돌의 사태(沙汰)이다. 자갈돌의 사태, 고 분의 사태, 돌무덤의 바다, 차를 내려 거닐어 보아라. 길에도 논에도 밭에도 두렁에도 집터에도 담에도 벽에도 냇가에도 돌, 돌, 돌, 진실로 경주는 돌의 나라이니, 돌은 곧 경주이다. 해주(海州)의 석다(石多)가 유명하지만, 경주의 다석(多石)도 그에 못지않는다. 다만, 해주의 돌들은 조풍(潮風)에 항쟁(抗 爭)하고 조풍에 시달린 소삽(蕭颯)한 돌들이지만, 경주의 돌은 문화를 가진 돌이요, 설화를 가진 돌이요, 전설을 가진 돌이요, 역사를 가진 돌이다. 경주 에서 문화를 빼고 신라에서 역사를 빼려거든, 경주의 돌을 없이 하여라.

인류의 역사는 돌에서 시작되느니, 신라의 문화만이 어찌 돌의 문화라 하 랴. 원시석기시대(原始石器時代)의 문화란 어느 나라에나 있던 것이요, 돌의 문명이란 어느 나라에나 있던 것이, 하필 신라만의 문화가 돌의 문화라 하랴.

숙신(肅愼)도 말갈(靺鞨)도 예맥(濊貊)도 고구려도 백제도, 기타 어느 나라도 모두 돌의 문명을 가졌다. 그러나 그들의 돌의 문화는 '쌓는 문명'이요 '새기는 문화'가 아니었으니, 돌은 새겨지는 곳에 문화적 발달의 극한(極限)을 본다.

그러나 이러한 문화를 남긴 것으로서 신라문화의 특색으로 알지 마라. 만일 통삼(統三)의 주체가 신라가 아니었고 고구려였어도, 또는 백제였어도 그들은 의당 돌을 새기는 문화를 남기었을 것이다. 고구려와 신라를 공간적으로만 비교치 마라, 관념적으로만 대립시키지 마라. 신라에는 통일 이후라는 신세대가 연결되어 있고, 고구려는 통삼(統三) 이전이란 구기(舊期)에 속하여 있으니, 세대차를 무시하지 말아라. 고구려와 동세대의 구기(舊期)의 신라는 고구려와 같이 '새기는 문화'를 아직 갖지 못하였던 것을 사가(史家)야 잊지 말아라. 백제 또한 그러하니, 그러므로 삼국기(三國期)의 조선의 문화는 돌을 쌓는 곳에 그친 문명세대였고, 통일 전후부터 '새기는 문화'가 발전되었으니, 신라의 문화를 전체로 '새기는 문화'로만 알지 마라. 구기(舊期)의 신라는 고구려·백제와 다름없는 축석(築石)의 문화이었느니라.

'쌓는 문명'에서 '새기는 문화'로의 전개, 이것은 석기문명(石器文明) 진전의 필연상(必然相)이니, 이것은 실로 신라민족의 고유한 특징이 아니라, 통일 이후의 조선문화의 특색이었다. 돌을 쌓는 문명을 지양(止揚)하고 차견(遮遣)하고, 돌을 새기는 문화로의 진전은, 그러나 조선문화만의 역사적 진전의 필연상이 아니라 또한 세계문화의 진전의 공통상(共通相)이니, 어찌 신라민족만의 고유상(固有相)이요 특유상(特有相)이라 규정할 수 있으랴. 우리는 모름지기 이 '새기는' 계단의 문화를 세계 인류문화사(人類文化史)의 한 계련(係聯) 속에서 이해할 것이요, 결코 신비로운 민족성의 성격만으로 이해치 말자.

돌을 '쌓는 문명'에서 돌을 '새기는 문화'로의 진전은 그 자체로서 돌의 문화를 부정할 모순적 계기를 내포하고 있는 것이니, 다음에 나설 문화가 철류

(鐵類)의 문화임이 틀림없으나, 철(鐵)은 마침내 살벌(殺伐)의 이기(利器)로 악마화(惡魔化)하고, 동양에서의 진정한 문화의 계단은, 특히 조선에서의 문화의 계급은 흙의 문화가 대신코 나섰으니, 이는 조선으로 하여금 현실적으로 불행케 한 가장 중요한 원인의 하나이었을 것이니, 예술적으론 정서의 고양(高揚)을 본다. 돌의 문화에서 흙의 문화로의 전환은 조선의 문화가 원심적(遠心的) 문화에서 구심적(求心的) 문화로의 전환을 뜻한다. 경주를 보고 송도(松都)를 보아라. 송도에는 깨어진 흙의 문화〔도자(陶磁)〕가 흩어져 있고, 경주에는 새겨진 돌의 문화가 흩어져 있으니, 양조(兩朝)의 문화는 이로써 비교된다. 장정(裝幀)의 색채로써 비유한다면, 경주의 문화, 신라의 책자(冊子)는 적지(赤紙)에 금자(金字)로써 표시하겠고, 송도의 문화, 고려의 책자는 청지(靑紙)에 흑자(黑字)로써 표시하리라.〔이곳에 동철기문화(銅鐵期文化)는 제략(除略)하였다. 그것은 삼대문화(三代文化)를 규범으로 하던 조선조에서 논할 것임으로써이다〕

경주에 가거든 문무왕(文武王)의 위적(偉蹟)을 찾으라. 구경거리로 경주로 쏘다니지 말고 문무왕의 정신을 기려 보아라. 태종무열왕(太宗武烈王)의 위업(偉業)과 김유신(金庾信)의 훈공(勳功)이 크지 않음이 아니나, 이것은 문헌에서도 우리가 기릴 수 있지만 문무왕의 위대한 정신이야말로 경주의 유적(遺跡)에서 찾아야 할 것이니, 경주에 가거들랑 모름지기 이 문무왕의 유적을 찾으라. 건천(乾川)의 부산성(富山城)도, 남산(南山)의 신성(新城)도, 안강(安康)의 북형산성(北兄山城)도 모두 문무왕의 국방적(國防的) 경영(經營)이요, 봉황대(鳳凰臺)의 고대(高臺)도, 임해전(臨海殿)의 안압지(雁鴨池)도, 사천왕(四天王)의 호국찰(護國刹)도 모두 문무왕의 정략적(政略的) 치적(治積)이 아님이 아니나, 무엇보다도 경주에 가거든 동해의 대왕암(大王岩)을 찾으라.

듣건대, 대왕암은 동해에 있으니, 경주서 약 육십 리. 가는 도중에 준령(峻嶺)을 넘고, 길은 또 소삽(小澁)타 하며 장장하일(長長夏日)의 하루가 장정

(壯丁)으로도 역시 부족하다 하기로 경성(京城)을 떠날 때 몹시도 걱정스럽더니, 막상 당지(當地)에 당도하고 보니 문명의 이기(利器)는 어느새 이곳도 뚫어내어 십일월 중순의 짧은 날도 거리낌없이 장도(壯途)(?)에 오르게 되었다. 덕택에 중간의 고적풍광(古跡風光)은 문자 그대로 주마관산(走馬觀山)격이어서, 이것은 분황탑(芬皇塔), 저것은 황복탑(皇福塔), 돌고 있는 곳은 명활산성(明活山城)의 아래이요, 저 건너 보이는 것은 표암(瓢岩)이로세. 저 속이 고선사(高仙寺)요, 그 안에 무장사(鍪藏寺)요, 언뜻언뜻 보이고 지나는 대로 설명이 귀를 스칠 때 차는 황룡상산(黃龍商山)을 넘어 멀리 동해를 바랄 듯, 구곡양장(九曲羊腸)의 험로(險路)를 멋적고 위태(危殆)히 흔들고 더듬는데, 생사를 헤아리지 않는다 해도 나의 다리는 기계적으로 물리적으로 오그라졌다, 펴졌다….

험관(險關)을 벗어난 차는 마음 놓고 다시 대지를 달린다. 이리 꾸불, 저리 꾸불, 꾸불꾸불 도는 길이 계곡의 북안(北岸)을 놓치지 않고 꾸불꾸불 뻗고 있다. 계곡은 조선의 계곡이라 물이 흔할 수 없지마는, 넓은 폭원(幅原)에 그 많은 자갈돌은 심상치 않은 이야기를 가진 듯이 그 사이로 계남(溪南)의 산음(山陰)에는 취송단풍(翠松丹楓)이 한 경(景)을 지어 있고, 계북(溪北)의 남창(南敞)에는 죽림(竹林)이 어우러져 있다.

저 골은 기림사(祇林寺)로 드는 골이요, 이 내는 석굴암(石窟庵)으로 통하는 길이라, 군데군데 설명을 귀담아 듣다가 어일(魚日)서 차를 버리고 광탄(廣坦)한 수전대야(水田大野)를 동으로 남으로 내려가면서 산세(山勢)와 수로(水路)를 따지고 살펴보니, 아하, 이것이 틀림없이 동해대해(東海大海)로 통하는 행주(行舟)의 대로(大路)였구나 깨닫게 되고 보니, 다시 저 계곡이 궁(窮)한 곳에 석굴불암(石窟佛庵)이 동해를 굽어 뚫려 있고, 이 계류(溪流)가 흘러 퍼져진 곳에 감은대사(感恩大寺)가 길목을 지켜 이룩됨이 결코 우연치 않음이 이해된다.

설(說)에 문무왕(文武王)이 승하(昇遐) 후, 소신화룡(燒身化龍)하사 국가를 진호(鎭護)코자 이 감은대사의 금당체하(金堂砌下)로 드나들어 동해를 보살폈다니, 지금은 사관(寺觀)의 장엄(莊嚴)을 비록 찾을 곳이 없다 하더라도 퇴락된 왕시(往時)의 초체하(礎砌下)엔 심상치 않은 그 무엇이 숨어 있을 듯하다. 사문(寺門)까지는 창파해류(蒼波海流)가 밀려들 듯하여 사역고대(寺域高臺)와 문전평지(門前平地)가 엄청나게 그 수평(水平)을 달리하고, 황폐된 금당(金堂) 좌우에는 쌍기(雙基)의 삼중석탑(三重石塔)이 반공(半空)에 솟구치어 있어 아직도 그 늠름한 자태와 호흡을 하고 있다. 사명(寺名)의 감은(感恩)은 물론 문무대왕(文武大王)의 우국성려(憂國聖慮)를 감축(感祝)키 위한 것일 것이요, 호국용왕(護國龍王)이 금당대혈(金堂大穴)에 은현(隱現)코 있었다 하니, 금당이 역시 용당(龍堂)이라. 주산(主山)을 용당산(龍堂山)이라 함이 또한 그럴듯하나 이견대(利見臺)는 찾지 못하였고, 해적(海賊)이 감은사의 대종(大鐘)을 운수(運輸)하다가 어장(魚藏)코 말았다는 대종천구(大鐘川口)에 어촌부락(漁村部落)이 제대로 오물오물히 엉켜져 있다. 탑두(塔頭)에서 동해는 지호간(指呼間)에 보이고, 대왕이 성체(聖體)를 소산(燒散)한 대왕암소도(大王岩小島)는 눈앞에 뜨나 파광(波光)의 반사가 도리어 현란(眩亂)하니, 바닷가로 나아가지.

바닷가로 나아가자. 내 대해(大海)의 풍광에 굶주린 지 이미 오래니, 바닷가로 나아가자. 백사장이 창해(蒼海)를 변두리 치고 있는 곳에 청송(靑松)은 해풍(海風)에 굽어 있고, 현궁(玄穹)이 한없이 둥그러 있는 곳에 해면(海面)은 제멋대로 펼쳐져 있지 아니하냐. 백범(白帆)이 아니면 해천(海天)을 분간할 수 없고, 백파(白波)가 아니면 남벽(藍碧)을 가릴 수가 없다. 갈매기 소리는 파도 속에서 넘나 떠 있고, 까막까치의 소리는 안두(岸頭)에 떠돌고 있다. 대종천구(大鐘川口)에서 해태(海苔)가 끼인 기암(奇岩)에 올라 조풍(潮風)을 들이마시고, 부서지는 창파백조(蒼波白潮) 속에 발을 담그며, 대왕암(大王

岩) 고도(孤島)를 촬영도 하여 본다. 이미 시든 지 오래인 나의 가슴에선 시정(詩情)이 다시 떠오르고, 안맹(眼盲)이 된 지 오래인 나의 안저(眼底)에는 오채(五彩)가 떠오르고, 이름 모를 율려(律呂)는 내 오관(五官)을 흔들어 댄다. 안내(案內)의 촌부(村夫), 나의 이 운(韻)을 깨달았던지 촌(村)에 들어가 맥주일구(一甌)를 가져오니, 냉주일배(冷酒一杯)는 진실로 의외의 향응(饗應)이었고, 평생에 잊히지 못할 세욕탁진제(洗浴濯塵劑)였다.

대왕(大王)의 우국성령(憂國聖靈)은
소신(燒身) 후 용왕(龍王) 되사
저 바위 저 길목에
숨어 들어 계셨다가
해천(海天)을 덮고 나는
적귀(賊鬼)를 조복(調伏)하시고

우국지성(憂國至誠)이 중(重)코 또 깊으심에
불당(佛堂)에도 들으시다
고대(高臺)에도 오르시다
후손(後孫)은 사모(思慕)하야
용당(龍堂)이요 이견대(利見臺)라더라

영령(英靈)이 환현(幻現)하사
주이야일(晝二夜一) 간죽세(竿竹勢)로
부왕부래(浮往浮來) 전(傳)해 주신
만파식적(萬波息笛) 어이하고
지금에 감은고탑(感恩高塔)만이

남의 애를 끊나니

대종천(大鐘川) 복종해(覆鐘海)를
오작(烏鵲)아 뉘지 마라
창천(蒼天)이 무심(無心)커늘
네 울어 속절없다
아무리 미물(微物)이라도
뜻있어 운다 하더라.

쇼소인(正倉院) 어물관기(御物觀記)

이번, 이천육백 년을 기념 축하하기 위하여 여러 가지 식전(式典)이 전국적으로 거행된 중, 특히 우리에게 감명된 행사 중의 하나는 나라(奈良) 쇼소인(正倉院) 어물(御物)의 공개였다. 11월 5일부터 24일까지 공개 일수 약 이십일간에 입장자 총수 사십여만이었다는 초특기록(超特記錄)을 낸 것은 공개 그 자체가 유사 이래 특별한 은전(恩典)에 속한 것이었지만, 또한 성사(盛事)의 하나라고 아니 할 수 없다. 필자도 종막(終幕)에 가까운 수일(數日)을 이용하여 급거(急遽)히 동상(東上)하였지만, 종래 서적을 통하여, 또는 사진을 통하여 그리고 있던 바와는 동일의 논(論)이 아니어서 그 높은 가치에 대하여는 다시 무엇이라 형언할 수 없던 바었다. 편집자로부터 재삼의 권유를 받아 이곳에 적고자 하나 막상 집필에 당하고 봄에 더 다시 언사문조(言辭文藻)에 군색됨을 느끼지 않을 수 없는 바이나, 권유를 저버리기 어려워 단문(短文)이나마 그려 보고자 하는 바이다.

1.

쇼소인(正倉院, 도판 34)이란 것은 제대로 바르게 말하자면 '도다이지(東大寺) 쇼소인(正倉院)'이라 할 것으로, 본래 나라(奈良) 도다이지에 예속되었던 쇼소인이다. 이 쇼소인이란 것은 주요하고 귀중한 창고임을 뜻하는 것으로, 각 관아라든지 제사찰(諸寺刹)에 일반적으로 있던 것이다. 그러나 지금 쇼소

34. 쇼소인(正倉院) 교창(校倉). 일본 나라 도다이지(東大寺).

인이란 이름으로서 남아 있는 것은 하나도 없고 유독 도다이지의 이 쇼소인이란 것이 남아 있을 뿐 아니라, 도다이지의 쇼소인이란 것도 본래는 저와 같이 도다이지에 예속되었던 것이나 메이지(明治) 이후 도다이지의 예속에서 떠나서 제실(帝室) 직접의 어유(御有)로 변경된 후 저 보통명사적이었던 쇼소인이란 것이 고유명시로 화하여, 쇼소인이라면 곧 황실어유(皇室御有)로의 유일한 이 창고의 뜻으로 변해진 것이다. 이리하여 지금도 구역만은 도다이지 서북측의 도다이지 구역 안에 있지만, 성질은 도다이지와 전연 구별된 특별한 것으로 되어 있는 것이다.

이러한 쇼소인의 일반적 제도 성립은 『쇼쿠니혼기(續日本紀)』 겐메이천황(元明天皇) 와도(和銅) 5년 7월〔천이백이십구 년 전, 신라 성덕왕(聖德王) 11년〕 기(記)에 가부치 쓰도(河內勤)란 사람이 쇼소(正倉)를 능조(能造)하여 공적(功績)이 있음에 진위포상(進位襃賞)을 받은 기록이 있으니 당대에 이미 시작된 것으로 볼 수 있으나, 지금 문제의 이 도다이지 쇼소인이란 것이 언

제 되었느냐 하면, 도다이지의 초창시대, 즉 쇼무천황(聖武天皇) 덴표(天平) 15년〔천백구십구 년 전, 신라 경덕왕(景德王) 2년〕으로부터 십 년 후인 덴표 쇼호(天平勝寶) 4년까지에 성립된 것으로 일반으로 추정되어 있다. 이것은 덴표쇼호 4년에 도다이지 대불(大佛)이 경성(慶成)되어 경찬회(慶讚會)가 있었는데, 이때 헌납한 기명(記銘) 있는 유물들이 지금 창고 보물 중에도 많음으로 해서 이러한 추정이 성립된 것이다.

그런데, 특히 도다이지의 쇼소인이 유명해진 것은 그 후 4년, 즉 덴표쇼호 8년〔천백팔십육 년 전, 경덕왕(景德王) 15년〕 6월 21일 쇼무천황의 붕어(崩御) 후 칠십칠 기일(七十七忌日)을 당하여 고묘황후(光明皇后)가 선제(先帝)의 유애보물(遺愛寶物)을 시입(施入)하사 선제의 명복(冥福)을 불전(佛前)에 빌고, 종차(從此)하여 종종의 시입이 있은 후부터 존귀한 창원(倉院)으로 드러나기 시작한 것이다. 그 후에도 황실(皇室)에서뿐 아니라 신하로서도 중요한 헌납이 있으면 이곳에 수장한 것도 있고, 각 사찰에서 헌납한 것이 있으면 그것도 이곳에 수장했는데, 특히 메이지(明治) 초년(初年) 호류지(法隆寺)에서 헌납한 보물도 그 중요한 한 부분을 이루고 있다. 이리하여 이 존귀한 어보(御寶)들을 수장하기는 지금 쇼소인이란 건물의 북중(北中) 양창(兩倉)에 있었고, 도다이지 소속의 것은 남창(南倉)에 있어 북중 양창은 칙봉장(勅封藏)이라 하여 칙허(勅許)로써 칙사(勅使)가 아니고는 개폐(開閉)치 못하였고, 남창만은 망봉장(網封藏)이라 하여 도다이지의 수령승(首領僧) 삼 인, 즉 삼강(三綱)의 권한에 소속되었던 것인데, 메이지 때에 이르러 북(北)·중(中)·남(南) 삼창(三倉)을 모두 제실(帝室)의 칙봉장으로 제실의 어유(御有)로 돌려 도다이지의 예속에서 이탈시켜 금일에 이른 것이다.

그러면, 이 쇼소인의 수장품은 무엇이냐 하면, 전에도 잠깐 말한 바와 같이 도다이지가 낙성되어 대불점안식(大佛點眼式)이 있을 때 시납(施納)된 물품을 비롯하여 고겐천황(孝謙天皇)·고묘황후(光明皇后)가 쇼무천황(聖武天

皇)의 명복을 빌기 위하여 헌납한 것과, 이후 역대 황실의 시납품(施納品), 신하들의 시납품, 사찰의 헌납품 등이 있는데, 그 연대를 두고 말한다면, 현재 잔류된 물품 중 기년명(紀年銘)이 남아 있는 것이 이백쉰 점(點)이 되는데, 연대적으로 최고(最古)의 기명(記銘)은 몬무천황(文武天皇) 게이운(慶雲) 4년〔천이백삼십오 년 전, 성덕왕(聖德王) 6년〕의 것이 있고, 최근의 것으론 쇼고천황(稱光天皇) 오에이(應永) 20년〔오백이십구 년 전, 조선조 태종(太宗) 1년〕의 것까지 있어 차간(此間) 전후 칠백칠 년이 산(算)해진다. 즉 조선으로 치자면, 신라통일 초의 성덕왕대로부터 조선조 초의 태종조까지의 헌납된 보물들임을 짐작할 수 있다. 그러므로, 유물을 두고 말하자면 여러 시대의 유물들이 있는 셈이지만, 그 중요한 점과 수(數)의 비례로써 보자면, 고묘황후(光明皇后)의 시납품이 중심이 되어 있어 나라(奈良) 덴표시대(天平時代, 신라통일시대)의 것이 중심이 되어 있는 모양이다. 그러므로 쇼소인의 보물은 각 시대의 것이 있는 것이지만, 그 수(數)에 있어, 그 질(質)에 있어 단연 우수한 것이 나라 덴표시대의 유물임으로 해서 일반이 '쇼소인어물(正倉院御物)'이라 할 때는 곧 나라 덴표시대 유물의 보고(寶庫)인 것같이 생각하게 된 것이다.

2.

각설, 그러면 이 쇼소인의 보물들이란 무엇이냐 하면, 그 종류가 실로 다종다양(多種多樣)이어서 이것을 간단히 말할 수 없으나, 대범(大凡) 말하자면 문서류(文書類)·약품류(藥品類)·미술공예품류(美術工藝品類)·무기류 등으로 구별할 수 있다.

문서류는 헌물장(獻物帳) 다섯 권을 비롯하여 정집(正集) 마흔다섯 권, 속집(續集) 쉰 권, 진개(塵芥) 서른아홉 권, 속수후집(續修後集) 쉰세 권, 속수별집(續修別集) 쉰 권, 속속집(續續集) 사백서른아홉 권 등 육집(六集) 도합 육

백일흔여섯 권으로 총집(總集)되어 있는데, 문서의 종류는 조(詔)·칙(勅)·부(符)·첩(牒)·이〔移, 회장(廻狀)〕·해〔解, 계(屆)·증문(證文)〕 등과, 기타 호적 등 공문서장류(公文書帳類)·준공문서장류(准公文書帳類)·대공사문서장류(對公私文書帳類) 등에까지 펼쳐서 내용으로선 정치·경제·법률·사회·풍속·미술·공예 등 각 방면에 걸쳐 있다. 그 중에도 중요한 것은 보물의 헌납이 있을 적마다 헌납 물품의 목록류 등이 적혀 있는 국가진보장(國家珍寶帳)·종종약장(種種藥帳)·병풍화전장(屛風花氈帳)·대소왕진적장(大小王眞蹟帳)·후지하라공진적병풍장(藤原公眞蹟屛風帳)·어서(御書)·잡집(雜集)·두가입성(杜家立成)·악의론(樂毅論) 등이요, 불경류(佛經類)도 다수인데, 금반 공개(公開) 때에는

· 어야국 다이호 2년 호적단간(御野國大寶二年戶籍斷簡)
· 풍전국 다이호 2년 호적단간〔豊田國大寶二年戶籍斷簡, 국인(國印)이 전권(全卷)에 있다〕
· 하총국 요로 5년 호적단간〔下總國養老五年戶籍斷簡, 하총국인(下總國印)이 전권(全卷)에 있다〕
· 대왜국 덴표 대세병신세수납장〔大倭國天平大稅竝神稅收納帳, 대왜국인(大倭國印)이 전권(全卷)에 있다〕
· 월전국 덴표 4년 군도장〔越前國天平四年郡稻帳, 월전국인(越前國印)이 전권(全卷)에 있다〕
· 준하국 덴표 9년 정세장〔駿河國天平九年正稅帳, 준하국인(駿河國印)이 전권(全卷)에 있다〕
· 구주력단간(具注曆斷簡)
· 제사삼강첩(諸寺三綱牒)
· 우바새우바이공진해(優婆塞優婆夷貢進解)

· 생강식도해〔生江息島解, 관청(官廳), 사원(寺院), 각 개인(個人) 등 인(印)이 유(有)함〕

· 차전해(借錢解)

· 사경소 보시안(寫經所布施案)

· 사경소 전용장(寫經所錢用帳)

· 사경소 식물용장(寫經所食物用帳)

· 사경소 용도해(寫經所用度解)

· 호류지 헌물장〔法隆寺獻物帳, 고겐천황(孝謙天皇)이 헌납(獻納)한 어물내용기(御物內容記)

· 법화경(法華經)

· 문타갈왕경〔文陀竭王經, 오유(奧有) “유덴표(維天平) 12년 세차(歲次) 경진(庚辰) 3월 15일” 운운(云云)〕

· 세자법화경〔細字法華經, 권미유(卷尾有) “초주(長壽) 3년 6월 1일” 연기(年記)〕

등이 출진(出陳)되어 역사가(歷史家)에게 큰 자료거리가 많이 나왔었다.

다음에 약품류는 헌물장에 약 예순 종목(種目)이 있었지만, 현존한 것으로 이 목록에 해당하는 것은 스물여섯 종뿐이요, 기타가 스물두 종, 약기(藥器)·약대(藥袋) 등으로 헌물장목록(獻物帳目錄)에 배합(配合)되는 것이 서른다섯 점, 기타가 스물세 종이 있다. 이 약재시납(藥材施納)에는 헌물장기(獻物帳記)에 “安置堂內 供養盧舍那佛 若有緣病苦可用者 竝知僧綱 後廳充用 伏願服此藥者 萬病悉除 千苦皆救 諸善成就 諸惡斷却 自非業道 長無夭折법당 안에 안치하여 노자나불을 공양하니 만약 병고로 연유하여 써야 할 일이 있는 경우에는 승망(僧網)을 아울러 알아 후청(後廳)에서 쓰임을 충당합니다. 엎드려 바라옵건대, 이 약을 복용하기를 원하는 자는 만병이 다 제거되고 천 가지 고통이 모두 구제되어 여러 선함이

성취되고 여러 악들이 끊기리니, 스스로의 업도가 아니면 길이 요절함이 없을 것이옵니다" 운운이라 있는 바와 같이 실제 활용을 위하여 헌납되었던 것으로, 성질상 출납(出納)이 잦아 당초의 것이 얼마나 있는지는 알 수 없으나 당초의 헌물장목록을 보면 거의 중국 한약재들인데, 그 중에 삼궤(三櫃)에 나누어 오백마흔네 근(斤) 일곱 냥(兩)의 인삼이란 것과, 한 근 여덟 냥 서 푼[分]의 신라양지(新羅羊脂)란 것이 당시 조선산물(朝鮮産物)로서 주목된다.

또 약재로서 말할 수 없으나 유명한 향목류(香木類)가 있어 전천향(全淺香)·난사대〔蘭奢待, 황숙향(黃熟香)〕·태자향(太子香) 등이 있다. 이 중에 난사대(蘭奢待)는 아시카가 요리마사(足利義政)가 그 장군의 권세를 자랑키 위하여 한 부분 바친 것이 시초가 되어 오다 노부나가(織田信長)가 또한 이에 효빈(效嚬)하여 바치려고 덤볐으나 도다이지와의 충돌이 생겨 물의(物議)가 있은 후 유명한 이야깃거리가 되어 연의강담(演義講談) 소설류의 한 커다란 테마로까지 화하여 세상에 전해져 있는 것이다. 이번에는 호류지에서 헌납한 '태자(太子)' 또는 '호류지'로서 일컫는 침수향(沈水香)이 두 점 출진(出陳)되었다.

다음에 쇼소인 어물 중엔 무기·마구(馬具) 등이 또한 적지 않으나 항간의 출토물과는 달라 전세품(傳世品)이니만큼 그 완호(完好)함이란 다시 말할 수 없고, 또 누대(屢代)를 두고 수보(修補)가 있어 미려(美麗)한 품이 또한 형언(形言)을 절(絶)한다. 헌물장기록(獻物帳記錄)에 의하면, 어태도(御太刀) 백구(口), 어궁(御弓) 백 장(帳), 어전(御箭) 백 구(具), 단갑(短甲) 십 구(具), 괘갑(挂甲) 구십 영(領) 등이 있고, 그 내용에도 여러 가지 종류가 있다. 다만, 이 목록에 있는 물품은 헌납된 지 구 년 만에 후지와라(藤原)의 오시가쓰란(押勝亂)에 불시에 다수히 출장(出藏)되어 그 전수(全數)가 남지 못하고 수삼(數三) 종만 남게 되었으나, 그 후 다시 입납(入納)된 것이 있어 그 수가 지금에 상당히 많다. 기록엔 고려양은장대도(高麗樣銀裝大刀)란 것은 두 구(口)

가 있어 고구려 도검(刀劍)도 들었던 것을 알 수 있으나 지금에 구별할 수 없으며, 지금 잔존한 무기들 중엔 도신(刀身) 그 자신의 정예우미(精銳優美)함이 다시 말할 수 없으나, 그보다도 초자(鞘子)·병두(柄頭) 등에 장식된 금은조루(金銀彫鏤)·금은착감(金銀錯嵌)·색칠세화(色漆細畫) 등 각종 수법으로 장식된 것, 형태 그 자체의 기묘우승(奇妙優勝)한 것은 일일이 추거(推擧)키 어려울 만하다. 이 외에도 거(鋸)·구(鉤)·착(錯) 등 세 구(具)까지도 있는데, 금번은 이들 중에 약간품(若干品)과 복원모조품들이 공개되었다. 이것들은 한갓 무기들로서의 의미보다도 미술공예품의 의미에서도 커다란 가치를 가지고 있는 것들이었다. 이곳의 무기류들을 본 후 다시 유취관(遊就館)에 가서 진열된 무기류들을 본다면 천유여(千有餘) 년간 전설적으로 내려오며 발달된 무기의 정신이란 것을 새삼스러이 깨달을 수 있으니, 정세(精細)하고 예리하고 삼엄한 품은 가위(可謂) 우내(宇內)에 자랑거리라 할 수 있다.

이상 제품(諸品) 외에도 여러 가지 종류가 있어, 예컨대 농공구(農工具)도 있고, 유희구(遊戱具)도 있고, 음식기(飮食器)·복식구(服飾具)·일용기(日用器)·문방구·악기·불구(佛具)·불기(佛器) 등도 있어 일괄하여 미술공예품으로 논할 수 있다. 말하자면, 단순한 실용기(實用器)가 아니요, 모두 공예적 가치, 미술적 가치가 우수한 것들이다. 전거(前擧)한 무기류도 역시 미술공예적인 성질을 다분히 가지고 있지만, 이곳에서 특히 이러한 가치가 우수한 것을 유별(類別)하여 본다면 다음과 같다.

제일(第一)로, 관(冠)·복(服)·대(帶)·이(履)·대구(帶具)·홀(笏)·장(杖)과, 이에 따른 고열(古裂)·염직물류(染織物類) 등이다. 이번 공개된 것은 목홀(木笏)·어골홀(魚骨笏)·혁대(革帶)·아즐대모팔각장(牙櫛瑇瑁八角杖)·주포(綢布)·포포(布袍)·포삼(布衫)·포고(布袴)·잡색조대(雜色調帶) 등을 비롯하여, 염직류(染織類)로 표지수렵문금(縹地狩獵文錦)·적지당화문금(赤地唐花文錦)·표지대화문금(縹地大花文錦)·자지쌍조문금(紫地雙鳥文錦)·

홍지당화문금(紅地唐花文錦)·화조문장반금(花鳥文長班錦)·포도당초문비릉(葡萄唐草文緋綾)·초하문표릉(草花文縹綾)·연벽문녹릉(連壁文綠綾)·초릉문다릉(草菱文茶綾)·다지당화협힐라(茶地唐花文夾纈羅)·상지화조문협힐라(橡地花鳥文夾纈羅)·자지당화문협힐라(紫地唐花文夾纈羅)·다지당화문협힐라(茶地唐花文夾纈羅)·훈간협힐라(暈繝夾纈羅)·소방지화훼문알힐릉(蘇芳地花卉文䕡纈綾)·비지포도봉황문알힐시(緋地葡萄鳳凰文䕡纈絁)·산문교힐시(霰文纐纈絁)·표지추문교힐시(縹地䴏文纐纈絁)·초화문자수(草花文刺繡) 등이 있고, 다시 벽지당화문금비파대(碧地唐花文錦琵琶袋)·수피색직성(樹皮色織成)·화문훈간금(花文暈繝錦)·사교문장반금(獅齧文長斑錦)·화문횡반금(花文橫斑錦)·자지봉황문금(紫地鳳凰文錦)·비지화문금(緋地花文錦)·홍지조수문금(紅地鳥獸文錦)·자지당화문금(紫地唐花文錦)·쌍조문황릉(雙鳥文黃綾)·초릉문녹릉(草菱文綠綾)·입릉원문다릉(立菱圓文茶綾)·쌍룡문비릉(雙龍文緋綾) 등의 복원 모조품이 있다. 이 복원 모조라는 것은 원래 단간(斷簡)만 남을 것을 모조복원(模造復元)시킨 것도 있고, 또 일반이 이번에 모조품도 각 방면에 걸쳐 많이 출진(出陳)되었는데, 이것은 이번 공개된 것이 남(南)·중(中) 양창(兩倉)의 어물(御物)의 일부에서 주로 출진된 것이요, 북창(北倉)에 있는, 특히 유서 깊은 어물들은 여러 가지 삼가는 의미에서 그 모조품을 만들어 출진한 것이다. 물론, 모조품이긴 하나 원품(原品)에 극히 충실된 것인 만큼 원품에 비하여 출입(出入)에 손익(損益)이 없는 것이니만큼 다 같이 중요한 것임은 두말할 필요가 없다.

하여간 전거(前擧)함과 같이 능(綾)·나(羅)·금(錦)·시(絁)·포(布)·자수(刺繡)에 이르러 천유여 년의 직물(織物)이 이와 같이 전세보유(傳世保有)된 것은 실로 세계에 자랑거리라 아니할 수 없으며, 특히 그 문의(文儀) 색조의 다채(多彩)임에 놀라지 아니할 수 없다. 뿐만 아니라, 그 직조(織造)도 성문(成文)의 기교에서도, 가령 잡색조대(雜色條帶) 같은 것은 채사(彩絲)를 눈매

지어 사격자(斜格子)로 얽은 화려하고 기품있는 것이었으며, 금(錦)이란 것은 일반으로 두 종 이상의 색계(色系)로써 여러 문의를 내어 가며 조성한 것이었고, 능(綾)이란 것은 색사(色絲)에 의치 않고 직조(織造) 방법에만 의한 것이요, 협힐(夾纈)이란 것은 문의를 투조(透彫)한 판목(板木) 사이에 열(裂)을 끼워 그 위에 채료(彩料)를 부어 만든 것이며, 알힐(臈纈)이란 것은 속소위(俗所謂) 납염(臈染)이라 하는 것으로, 납으로써 문의를 그려 그 위에 채색을 덮은 후 납을 떼어 버리려 문의를 낸 것이며, 교힐(纐纈)이란 것은 문의를 죄어 잡아매어 낸 것이요, 자수(刺繡)는 회사(繪絲, 꼬은 실)와 평사(平絲)로써 한 것으로, 이와 같이 각양각색의 기교를 다하여 화려하고 품위있는 작품을 낸 것이다.

제작은 물론 중국 것이 대다수이나 헌물장에 의하면, 소위 고려금(高麗錦)으로써 불려져 있는 것이 여간 다수가 아닌 것이다. 즉 고구려를 뜻함이니, 이것이 곧 고구려의 제작이냐, 고구려적이라는 뜻이냐는 구별이 안 된다 하더라도, 적어도 이 금직(錦織)에 고구려의 칭(稱)이 그 명칭에 많이 붙어 있는 것은 고구려 직조공예(織造工藝)의 고찰에 여간 큰 재료가 아니라고 할 수 없다. 또 색전(色氈)·백전(白氈) 등 모물(毛物)도 있었다.

3.

다음에 주의할 것은 악기류·무악류(舞樂類) 들의 악기로서, 이번에 나온 것은 풍소방염나전비파(楓蘇芳染螺鈿琵琶)·상목완함(桑木阮咸)·오죽(烏竹)·장적〔長笛, 척팔(尺八)〕·아횡적(牙橫笛)·오죽간(烏竹竿)·오죽생(烏竹笙)·칠고동(漆鼓胴)·금은평문금(金銀平文琴)·목화삼십사현쟁(木畫三十四絃箏)·나전자단오현비파(螺鈿紫檀五絃琵琶)·자단금은회비파발(紫檀金銀繪琵琶撥)·홍아벌루비파벌(紅牙撥鏤琵琶撥)·나전자단완함(螺鈿紫檀阮咸)·감죽소(甘竹簫)·척팔(尺八)·횡적(橫笛)·철방경(鐵方磬)·대모나전조

공후(瑇瑁螺鈿槽箜篌)·칠조공후〔漆槽箜篌, 일운(一云) 백제금(百濟琴)〕·흑
칠개원금(黑漆開元琴)·한죽적(漢竹笛)·채회고동(彩繪鼓胴) 등이 있었으며,
무악도구(舞樂道具)로선 기악면(伎樂面) 다섯 구(口)가 나왔었다.

　상술한 바와 같은 제도구(諸道具)에는 확실히 당(唐) 개원연간(開元年間)
의 조작(造作)임이 분명한 당악기(唐樂器)도 있고, 또 신라금(新羅琴)이란 것
도, 백제금(百濟琴)이란 것도 있다. 신라금이란 것은 신라고분 출토의 명기
류(明器類)에서 볼 수 있던 전혀 동일한 형태로서, 금은(金銀)으로써 화식(畵
飾)한 것이며, 백제금이란 것은 공후(箜篌)이니, 서양악기의 하프와 같은 것
이니, 오늘 삼한(三韓)의 고악기(古樂器)를 이로써 그려 봄도 감(感) 깊음이
있었다 하겠다. 악기의 제명칭(諸名稱)에서도 느낄 수 있는 바와 같이, 단순
한 악기로서의 형태미뿐이 아니다. 혹은 금은으로써, 혹은 금은채칠채(金銀
彩漆彩)로써, 또 혹은 색나전(色螺鈿)으로써, 혹은 대모(瑇瑁)로써 화조(花
鳥)·산수·인물·동물·보패(寶貝), 기타 다수한 물상(物象)을 적용하여 괴
려(瑰麗), 찬란, 영롱, 정예(精銳)한 장식을 자유자재히 하여 그 황홀한 품(品)
은 다시 형언을 절(絶)하였다. 특히 풍소방염나전비파의 한발면(捍撥面)에
는 당대(唐代) 특색인 산수도 속에 서역기인(西域奇人)이 백상(白象) 위에서
장고(長鼓)를 두드리고 횡적(橫笛)을 불며 난무(亂舞)하는 형태를 능히 세화
(細畵)로써 그려내었으며, 배면(背面)에는 색나전(色螺鈿)으로 괴려(瑰麗)한
보상화만(寶相花蔓)을 만루(滿鏤)하였고, 자단나전완함(紫檀螺鈿阮咸)이란
그 자체의 형태도 우미(優美)한 것이지만, 나전색(螺鈿色)으로써 베푼 쌍앵
무(雙鸚鵡)와 보상화(寶相華) 등 언사(言辭)의 불급(不及)을 오히려 차탄(嗟
歎)할 뿐이겠고, 또 자단나전비파한발(紫檀螺鈿琵琶捍撥)에 역시 나전(螺鈿)
으로써 베푼 낙태(駱駝) 위에 탄금기인(彈琴奇人)이라든지, 금은평문금(金
銀平文琴) 이면(裏面)에 명문(銘文)의 자체(字體), 화조(花鳥) 등 실로 인간세
(人間世)의 것이 아니다.

琴之在音	거문고에는 소리가 있어
盪滌邪心	부정한 마음을 씻어내니
雖有正性	비록 바른 성품이 있으나
其感亦深	그 감동도 또한 깊도다.
存雅却鄭	바른 음악이 남아 정성(鄭聲)을 물리치니
浮侈是禁	사치를 이에 금하고
條暢和正	조리 통해 바름과 어울리니
樂而不淫	즐거워하지만 음란하지 않네.

　악기·무악구(舞樂具) 등만이 이와 같이 절창적(絶唱的) 고곡적(高曲的) 작(作)이 아니다. 목공(木工)·칠기공(漆器工)에서도 또한 이러한 것이 적지 않다. 목루(木鏤)·조칠(彫漆)의 수장(修裝)이 한갓 목공품(木工品)·칠공품(漆工品)에만 있는 것이 아니요, 하다못해 검초(劍鞘)·궁신모장(弓身鉾杖)·호록(胡籙) 등 무기류(武器類)·마구류(馬具類) 등에까지 있는 것이지만, 대표적 목공류·칠기류를 들어 말하더라도 홍아발루척(紅牙撥鏤尺)·백갈상자(白葛箱子)·유상자(柳箱子)·칠협식(漆挾軾)·금은평탈칠피상자(金銀平脫漆皮箱子)·밀타채회상자(密陀彩繪箱子)·자단목화상자(紫檀木畵箱子)·침향목화상자(沈香畵箱子)·칠피필각경상자(漆皮八角鏡箱子)·상목목화기국(桑木木畵棊局)·금은회기자합자(金銀繪棊子盒子)·벽지금은회상자(碧地金銀繪箱子)·황양목장팔각궤(黃楊木長八角几)·분지채회팔각궤(粉地彩繪八角几)·금은회장형궤(金銀繪長形几)·화사밀타회분(花寫密陀繪盆)·수하고인밀타회분(樹下古人密陀繪盆)·화롱칠채회화형반(花籠漆彩繪花形盤) 등은 본물건(本物件)이요, 모조품으로 적칠문관목주자(赤漆文欄木廚子)·사중칠상자(四重漆箱子)·나전당화문상자(螺鈿唐花文箱子)·소방지금은회상자(蘇芳地金銀繪箱子)·흑시소방염금은산수회상자(黑柿蘇芳金銀山水繪箱子)·분

지채회상자(粉地彩繪箱子) · 흑칠밀타회궤(黑漆密陀繪櫃) · 농상(籠箱) · 칠회탄궁목화자단쌍륙국(漆繪彈弓木花紫檀雙六局) · 자단금은회쌍륙통(紫檀金銀繪雙六筒) · 은평탈경상자(銀平脫鏡箱子) · 자단소가(紫檀小架) 등이 있고, 호류지 헌납품 중 주옥장침향경상자(珠玉莊沈香鏡箱子) · 적전단경통(赤栴檀經筒) · 대모흑시장방궤(瑇瑁黑柿長方几) · 금은회칠피상자(金銀繪漆皮箱子) 등이 있는데, 이 중에서 적칠문관목주자라는 것은 육대(六代)를 두고 황실(皇室)에서 상전상승(相傳相承)하던 보물로 원래 백제에서 헌납(獻納)한 것이었다 하고, 기자합자(棊子盒子) 역시 백제국 헌납이었다는 전설이 있다한다.

이 하나하나에 대하여는 실로 지필(紙筆)로 난진(難陳)이라, 수삼(數三) 게출(揭出)한 도판에서 각자가 그림을 바라는 바이지만, 칠채회화형반(漆彩繪花形盤) · 분지채회공용궤(粉地彩繪公用几) · 상목목화기국(桑木木畫棊局) 등의 형태의 우아기출(優雅奇出)함이라든지, 칠피팔각경상자(漆皮八角鏡箱子) · 목화자단기국(木畫紫檀棊局) · 침향목화상자(沈香木畫箱子) · 금은평탈칠피상자(金銀平脫漆皮箱子) 등에 이삼(二三)의 그 문의수법(文儀手法)만 보아도 가히 전반(全斑)을 추지(推知)할 수 있을 것이다.

다음에 또 놀랄 만한 것은, 금은동철기(金銀銅鐵器)이다. 이번에 출진(出陳)된 것을 주로 하여 종류를 말한다면, 금동화사(金銅火舍), 동훈로불상형(銅薰爐佛像型), 은화반(銀花盤), 철삼고(鐵三鈷), 금동합자(金銅盒子), 사발형 합자(盒子), 금동화형합자(金銅花形盒子), 은발(銀鉢), 금동팔곡장배(金銅八曲長杯), 금동진탁(金銅鎭鐸), 금동화만형봉황재문급동화지재문(金銅花鬘形鳳凰裁文及同花枝裁文), 금동행엽형재문(金銅杏葉形裁文), 금동번(金銅幡), 금동수적(金銅水滴), 금동묵상(金銅墨床), 호류지동인(法隆寺銅印), 동초두응량기(銅鐎斗應量器), 오철철발(五綴鐵鉢), 사발형 구중가반(九重加盤), 수병(水瓶), 용수수병(龍首水瓶), 병향로(柄香爐), 동조승(銅釣升) 기타인데,

동초두병향로(銅鐎斗柄香爐) 같은 것은 신라고분 출토품에서도 우수한 예에 우리가 접하고 있지만, 그 계통 유사(類似)에 한층의 흥미를 느낄 수 있고, 금동화사(金銅火舍)의 수각(獸脚)의 웅위(雄偉)함도 위관(偉觀)의 하나인데, 특히 그 형태가 일상 가정에서 사용하는 전통의 청동화로(靑銅火爐)와 일맥 상통함이 있음도 매우 친밀감을 돕게 한다.

웅위한 작품으로선 철삼고(鐵三鈷), 응량기(應量器), 사발형 합자(盒子) 등을 들겠고, 괴려(瑰麗)한 형태에 난만(爛漫)한 조각으로 유명한 것은 금동화형합자(金銅花形盒子)라는 것이며, 기상천외적인 작품은 동훈로(銅薰爐)라는 것인데, 이것은 원구형(圓球形) 형태에 십이원문(十二圓紋)의 보상화문(寶相花紋)을 투조(透彫)한 외투(外套) 안에 반구형(半球形) 화로가 있어 외구(外球)가 아무리 뒹굴더라도 내부 화로는 늘 수평을 보존하고 있는 구조로 된 것이니, 과연 천하의 기물(奇物)이라 할 것이며, 또 금동편(金銅片)에 여러 가지 화조문(花鳥文)을 투조(透彫)한 수편(數片)의 편자(片子)들은 모두 불구(佛具) 장엄식(莊嚴飾)의 단편(斷片)이로되, 그 화엄(華嚴)된 도상(圖像)에는 실로 성당(盛唐) 기풍(氣風)을 그대로 연상할 수 있을지며, 특히 금동번(金銅幡)의 우미(優美)함은 다시 견주어 말할 것이 없다. 혹 학자 간에는 쇼소인 어물의 금동번 중 구옥수식(勾玉修飾)이 있는 것이 있는데, 그 구옥(勾玉)의 형태에서 추정되는바 신라의 제작이라 단안(斷案)할 수 있는 것이 있다는 설을 한 사람도 있는데, 어떠한 것인지 그 전모를 알 수 없으나 이번 금동번에서 또한 연상됨이 없지 않았다.

이 모두 경탄할 만한 작품들이었지만, 그보다도 더 다시 경탄할 것은 경면(鏡面)들이었다. 이번에는 평나전배원경(平螺鈿背圓鏡)·조수화배팔각경(鳥獸花背八角鏡)·산수조수배원경(山水鳥獸背圓鏡)·금은평탈팔각경(金銀平脫八角鏡)·금수포도배원경(禽獸葡萄背圓鏡)·반룡배팔각경(蟠龍背八角鏡)·해의배원경(海儀背圓鏡)·고인탄금배원경(古人彈琴背圓鏡) 등이었는

데, 첫째로 놀란 것은 조수화배팔각경 같은 것은 직경이 일 척 칠 촌 삼 푼이며, 무게 칠 관(貫) 오백삼십오 인(刃)의 거대한 것이요, 기타도 거의가 일 척 이상이요, 최소한 구 촌을 불하(不下)하니, 이러한 거경(巨鏡)은 이곳이 아니면 볼 수 없는 점이며, 둘째론 대개 천유여(千有餘) 년 전 고물(古物)임에도 불구하고 여작신제(如昨新製)와 같이 청명수려(淸明秀麗)함이며, 셋째로 그 형태의 우미호탕(優美豪宕)함과 함께 배면누조(背面鏤彫)가 또한 유려장엄(流麗莊嚴)함이니, 예컨대 금은평탈(金銀平脫)이란 칠(漆)로써 배면(背面)을 충전한 후 금은으로써 여러 화형(畵形)을 누조전충(鏤彫塡充)한 것이며, 평라(平螺)라는 것은 색나전(色螺鈿)으로써 화엄(華嚴)된 도상(圖像)을 상감(象嵌)한 것이라, 그 수법들의 세련됨과 정교함과 호방함과 화엄함은 진실로 인간세(人間世)를 초월한 화엄정토(華嚴淨土)의 산화(散花) 편편이 아닐 수 없다. 극락 화엄세계가 따로 있지 않고 실로 이 명경(明鏡) 속에 있는 듯하다. 행(幸)이라, 행이라, 실로 이 명경에 접함을 얻음이 행이라, 차삼차삼(嗟三嗟三) 유련장시(留連長時)할 수 없이 인파(人波)는 민다.

4.

이번 출진(出陳)된 것이 모두 백마흔 내지 백쉰 점에 한하였다 한다. 그러나 종류의 허다(許多)함과 작품의 절미(絶美)함이 수천, 수만 점을 접하는 느낌이 있어 처음에는 마음의 갈피를 찾을 수 없었다. 오늘날 다시 회고하여 설명을 하자니, 또한 그 배(倍) 이상으로 갈피를 찾을 수가 없다. 이상은 주로 전람회 목록에 의하여 선택, 설명한 것이지만, 그 미흡됨이 허다하면서도 아직도 당이채(唐二彩)·당삼채(唐三彩) 등의 도자류(陶磁類)·백유리완(白瑠璃碗)·유리배(瑠璃杯)·녹유리십이곡배(綠瑠璃十二曲杯) 등의 옥기류(玉器類)·반서여의(斑犀如意)·대모여의(瑇瑁如意)·서각여의(犀角如意)·주미(麈尾)·죽질(竹帙) 등 불구(佛具), 자일목리추(子日目利箒)·염아발루침통

(染牙撥鏤針筒) 기타 다수한 보물이 남아 있다. 모두 역사적으로, 종교적으로 허다(許多) 문제적인 것이지만, 이상 벌써 본문이 매우 용만(冗漫)해졌으니 할애(割愛)치 아니할 수 없고, 끝으로 서화류(書畵類)에 관하여서 대강 설명하여 볼까 한다.

우선 제일착(第一着)으로 놀란 것은, 천유여 년 전의 지필문묵류(紙筆文墨類)에 우리가 접할 수 있음은 다른 경이와 함께 또한 경이라 아니 할 수 없다. 적(赤)·남(藍)·녹(綠)·황(黃)·백(白)·청(靑) 등 금마지(金麻紙)가 백 매씩 두 권으로 되어 있는 것이라든지, 침향화전필(沈香樺纏筆)·반죽필(斑竹筆) 등의 풍만한 형태라든지, 주형장묵(舟形長墨)의 완전함이라든지, 모두 격세(隔世)의 보물들이다. 특히 쇼소인 어물 중에는 "新羅楊家上墨(신라양가상묵)"이라는 명(銘)이 있는 장묵(長墨)도 있는데, 금번 출진된 데서는 그 명을 읽지 못하였으니 신라묵(新羅墨)을 염두에 둔 필자로서는 관심거리의 하나였다.

서(書)로 말한다면, 이번엔 주로 문서적(文書的)인 것과 불경류(佛經類)가 다소 나와 고문서학상(古文書學上) 또는 불교연구상(佛敎硏究上) 자료적인 것이 많이 있었지만, 그래도 당시 서도(書道)의 연구상 중요한 한 참고자료였으며, 그 중에 한 기품(奇品)은 조모첩성문서병풍(鳥毛帖成文書屛風) 한 척(隻)과 조모전서병풍(鳥毛篆書屛風) 한 척이었다. 전자는 사언(四言) 이십사 구(句)를 조모(鳥毛)로써 문자형을 첩성(帖成)한 것이고, 후자는 지본채지(紙本彩地)에 화문(花文)을 백색으로 내고서 사언 이십사 구를 조모로써 전서체(篆書體)로 첩성(疊成)하였으되, 전서 매자(每字) 간에 채색 조모에다가 해서(楷書)를 배합시킨 기물(奇物)이다. 둘이 모두 모조품이 나왔지만, 원물(原物)의 기이함을 충분히 연상할 수 있었다. 또 화(畵)로서는, 칠불감병회(漆佛龕屛繪) 삼 종, 마포산수도(麻布山水圖), 마포보살도(麻布菩薩圖, 도판 35) 등만이 나왔지만, 이미 전거(前擧)한 제반 공예품의 장식화(裝飾畵)에서

35. 마포보살도(麻布菩薩圖).

도 당대 화풍을 충분히 이해할 수 있지만, 이 약간의 화품(畵品)은 또한 본격적인 것이라 당대 화풍이 얼마나 호방주경(豪放遒勁)하고 화엄유려(華嚴流麗)된 것인지 가히 알 만하다. 칠불감병(漆佛龕屛)의 불화(佛畵) 중 사천왕(四天王) 같은 것도, 우리가 보통 보는 공예품·조각품 중에서와 같이 사천왕이 귀상(鬼像)을 밟고 선 것에 그치지 아니하고, 배후에 수목이 있고, 그 아래천석수금(泉石水禽) 등이 있어 유려한 아치(雅致)를 내고 있는데, 인물을 이와 같이 수목에 배치시키는 것은 그 전설이 멀리 인도에 있는 것으로, 서역(西域)을 거쳐 중국에 들면서 한 커다란 맥락을 가진 당대 공식적 화풍이라조선에 그 유영(遺影)이 없으나 문화교류사상(文化交流史上) 연상할 수 있는좋은 참고 거리이며, 마포산수도(麻布山水圖)는 소위 야마토에(大和繪)의 선구(先驅)를 이루는 화풍으로, 또한 당시 당·신라·일본의 동양 삼국에 보편

되었던 화양식(畵樣式)으로서 주의할 만한 것이다. 이 화풍은 조선에도 고려조까지는 있었고, 조선조에 들어와서도 공예품에는 그 잔영(殘影)을 볼 수 있는 중요한 한 장르임에도 불구하고 일반 조선의 풍취인(風趣人)이 이것을 모르는 듯함은 커다란 유감의 하나이다. 필자는 다른 기회에서도 이 점에 관하여 다소 말한 적이 있으나 이것만을 달리 성문(成文)을 시켜 논하고자 하는 바이니, 이 이상 더 말하지 않고 마포보살도(麻布菩薩圖)라는 것은 종(縱) 사 척 오 촌 칠 푼, 횡(橫) 사 척 오 촌의 마포(麻布) 위에 묵일색(墨一色)의 단선으로 초초히 그린 것이나, 그 웅위한 기풍, 늠름한 태세(態勢), 실로 또한 형언을 절(絶)하는 걸작이니, 이것이야말로 문헌적으로만 전해져 있는 오도자(吳道子)의 풍(風)이란 것과 방불(髣髴)한 작품이라 할 것이다.

5.

쇼소인(正倉院)은 황실의 어고(御庫)이고, 천하의 비고(秘庫)이다. 어물(御物)은 천이백 년 전부터 오백 년 전까지 약 칠백 세(歲)에 걸친 것이요, 혹은 천황(天皇) 유애품(遺愛品), 혹은 천황으로부터 천황으로 상전상승(相傳相承)하는 세전유품(世傳遺品), 혹은 황실에서 도다이지(東大寺) 노사나대불(盧舍那大佛) 전(前)에 공납한 것, 혹은 신민(臣民)이 헌납한 것, 제사원(諸寺院)이 헌납한 것, 종류로 말하면 일용범백(日用凡百)의 기물(器物)로부터 무기·약물(藥物)·불구(佛具) 등에 이르러, 점수(點數)로 말한다면 수만 점, 계통으로 말한다면 파사(波斯)·인도(印度)·서역(西域)·대당(大唐)·삼국 및 신라·고려·일본에 이르니, 동양의 정치·경제·사회·풍속·종교·미술 등 제반에 걸쳐 있는 우내(宇內)의 진보(珍寶)들이다. 혹은 원물(原物)대로 보유, 혹은 원물을 복원모조(復元模造)한 것들인 만큼, 이만한 보물이 이만하게 보유된 것은 다행이 아닐 수 없다. 이 고(庫)는 칙봉장(勅封藏)이니만큼 역세(歷歲)로 특별한 경우 외는 일반으로 배접(拜接)할 수 없었고, 칙사(勅

使)만이 칙허(勅許)로써만 개폐하였던 것인데, 메이지(明治) 이후 궁중석차 (宮中席次) 사계(四階) 이상 또는 각국 대사(大使)·공사(公使) 또는 궁내대신 (宮內大臣)이 인정하는 특별한 학자 내지 기술원(技術員)에 한하여 매년 11 월 포쇄(曝晒) 때 칙허를 얻어 배관(拜觀)을 허(許)케 하였고, 메이지 13년에 나라박람회(奈良博覽會)가 있었을 때 지금과 같이 일부분을 공개한 적이 있었지만, 그 외에는 좀처럼 기회가 없었던 것이다.

제 III부 日記 · 詩

우현(又玄)의 일기

1929년

10월 28일 (음 9월 26일)

오늘이 결혼 날이다.

초야(初夜). 지금까지의 고난을 고백하였다.

10월 31일

강원도 정연(亭淵) 본가(本家)에 갔다.

원래는 인천에서 살다가, 서모(庶母)가 자식을 낳으면 자꾸 죽으니 땅이 있는 정연으로 이사를 하였다. 정연에서 이틀을 묵고 11월 2일에 인천으로 왔다.

11월 4일

우에노(上野) 교수를 찾아 결혼한 이야기와 취직에 대하여 이야기를 하였더니, 될 수 있는 한 연구실에 남아 있도록 해 주겠다고 하였다.

조수 일 년 내에 서양미술사를 하나 쓰고, 이 년까지에 경주 불국사(佛國寺) 연구 및 불교미술사(佛敎美術史)를 연구하자.

괴로운 나의 가정의 해결은 아편과 술 한 잔에 있다.

누더기같이 매달리는 그들 — 삼촌·사촌·서자, 그들이 다 무엇이냐.
나는 모른다.

1930년

1월 12일
졸업논문 청서(淸書)를 마쳤다. 미흡하기 짝이 없다.

1월 16일
각 학교 만세소동이 작금(昨今) 대단히 심하다.

2월 25일
우에노 교수 도구(渡歐) 기념사진을 찍다.

3월 18일
배상하(裵相河) 군을 만났다. 불교미학개론(佛敎美學槪論)을 맡아 달란다.
승낙하였다.

4월 5일
부부 동반하여 사진 촬영 후 만국공원을 일주(一週)하다.

4월 6일
오전 열한 시로 한형택(韓亨澤) 군 동반 상경하여 한 군의 금옥여관(金玉旅館)에 투숙하다.

4월 7일

출근을 시작하다.

4월 12일

나카기리(中吉) 군, 후지타 료사쿠(藤田亮策) 선생과 함께 박물관에 갔다. 다섯 시 차로 인천에 내려오다.

4월 13일

내처(乃妻), 처남과 함께 상경, 야앵(夜櫻) 구경을 하고 인천에 내려오다.

4월 14일

광경(廣畊)의 개인전을 보다. 수파(水波)가 득의(得意)인 모양이다. 서병성(徐丙瑆) 군에게서 마작(麻雀)을 하고 오다.

4월 21일

졸업 후 처음으로 급료를 받다. 육급봉(六給俸)에, 하루는 사령장(辭令狀)이 나온 날이라 빼고 칠십일 원 칠십팔 선이 나오다.

4월 26일

오늘 날씨가 좋다. 우에노 선생 부인을 방문하고 그 길로 혼마치(本町)에서 책을 사 가지고 인천에 내려오다.[1]

4월 27일

신기범, 김도인, 한형택이 다녀갔다 한다.

4월 30일

구연화(具然和)의 탄축(誕祝) 건으로 장광순(張光淳) 군으로부터 전보가 와
서 인천에 내려오다.

구 군과 삼 인이 용금루(湧金樓)에서 한 시까지 놀다.

5월 9일

조(趙) 군은 미도리(美鳥)와 약간의 재주와 허영으로 파신(破身)되었다. 찰나
의 자유를 향락하겠다는 그다. 친구를 속이고 은인을 속인 그는 부지거처(不
知居處)로 묘연히 사라졌다.

5월 18일

한형택(韓亨澤) · 한기준(韓基駿) · 이강국(李康國) 등과 월미도에서 종일 마
작을 하다. 후에 두 사람이 서울에 가다.

6월 4일

내청각(來靑閣)에서 미술전람회를 구경하다.

미나카이(三中井)에서 하복(夏服)을 찾다. 이십육 원인데 정찰 삼십칠 원 오
십 전으로 붙었다.

7월 21일

인천 내동(內洞)에 사는 유항렬(劉恒烈) 씨, 일등기관사로 다닐 때 잘 알아서
같이 청도(靑島)를 가기로 하였다. 이날 헤이안마루(平安丸)가 인천을 출발
하여 오후 열 시에 부산에 도착하였다.

7월 22일

오전 열한 시에 부산진(釜山鎭)에 도착했다.

7월 23일

헤이안마루, 오후 열한 시에 부산을 출발하였다.

7월 26일

헤이안마루 상해에 도착, 일등운전사 유항렬과 남경로(南京路)에 가다.

7월 28일

오전 다섯 시, 헤이안마루 청도에 가다.

7월 30일

오전에 청도에 도착하다. 일단 청도를 곳곳이 잘 둘러보다.

7월 31일

오후 네 시에 청도를 떠나서 인천으로 항하다.

8월 2일

헤이안마루 인천에 도착하다.[2]

9월 2일

오전 두 시에 생남(生男)하였다. 갓난아기가 자꾸 무엇을 먹으려고 하니 어머니가 집에 온 사람의 큰아이 젖을 먹여서 그것을 빌미로 아이가 몹시 보채고 울었다.

아이가 앓는다고 하기에 인천에 내려가 보았더니 대단하다. 밤새 자지 못하고 간호만 하였다. 젖도 못 먹고 똥도 못 싸고 배만 부르는데 자꾸 보채고 운다.

이생원(李生員)은 감기라 하고, 나시극(羅時極)은 복막염이라 하고, 산파(産婆) 시바(芝)는 장의 일부가 수축된 곳이 있어 거기가 막혀 변(便)이 통하지 못한다고 하였다. 하여튼 아이는 2일 두 시 출생 시부터 오전 여덟 시까지 활기가 있었을 뿐이었고, 그 후 오늘까지도 사경이라 한다. 아이의 괴로워함은 너무나 참혹하고 가련하여 볼 수가 없다. 실로 인간이 인간을 낳음이 한 죄악이다.

어젯밤에 견디다 못하여 성호병원장(城戶病院長)을 불러다 보이고, 장을 씻고 약을 먹었다. 그 외, 이 생원으로부터 포룡환(抱龍丸)을 먹이고 하여 오늘까지 대변은 조금 나왔으나 복부의 팽창은 여전하다.

시골에서 가친(家親)이 오셨다. 이름을 지으라 하시기에 족보를 보니 '병(秉)' 자가 행자(行字)이다. 전 획수(劃數)가 삼십이가 되도록 하라고 처가 말한다. 작명도 어렵다. 밤에 이 생원을 청하여 보이니 태경(胎驚)이라 한다. 근사한 말이다. 밤에는 어제같이 심하지는 않았다. 나는 밤을 새우느라 아주 고단하였다.

9월 7일

오늘은 얼마간 완화된 모양이나, 또한 시원치 못하니 여관에서 나온다는 말도 없이 나왔고, 또 책임도 있기에 뒤의 일은 내처에게 단속하고 불안하나 상경하였다.

중이염(中耳炎)이 낫지 않아 어젯밤부터 또 붓기 시작한다. 생활과 다투어야 하고, 세상 사람과 다투어야 하고, 병과 다투어야 하는 신세이다.

9월 8일

회계과에서 전일 출장한 명세서에 청도(靑島)에서의 이 일이 있으나 출장을 가라고 한 곳이 아니라 하여 말썽을 부린다.

9월 12일

연구실에 있으려니 서병성(徐丙珵) 군이 왔다.

유진오(俞鎭午) 군을 만났더니 『동아일보』의 학예란의 일부를 동창들의 권유로 만들고 발표기관으로 하였으니 무엇을 쓰라 한다.

9월 13일

세 시 삼십 분 차에 억지로 타고 인천에 내려왔다. 어린 것은 좀 나은 것 같다.

9월 22일

장남을 낳았다 하여 동숭회(東崇會)로부터 축의금이 오십 원이 나왔다. 여러 놈들이 한턱 하라는데 어쩌면 좋을고.

9월 28일

청량사(淸凉寺)에서 이병남(李炳南)·서병성(徐丙珵)·이강국(李康國)·한기준(韓基駿) 군이 나가, 나의 득남 턱 겸 마작대회를 하고 밤 늦게 오다.

11월 5일

오후 다섯 시경 병조(秉肇)가 사망하여 가엽게도 인천 북망산(北邙山)에 묻히다.

12월 19일

여기서부터 서모의 근거 없는 거짓말이 나오기 시작하였다.

문세주(文世周)네에 있는 동안에도 전라도에 있는 고적지를 많이 다녔다.[3]

1931년

3월 20일

온양(溫陽) 온천에서 하루 머물다.

3월 21일

보령(保寧)·대천(大川)·청양(靑陽)에서 하루 머물다.

3월 22일

공주(公州)에서 하루 머물다.

자은(慈恩)·논산(論山).

3월 23일

김제(金堤)에서 하루 머물다. 금산사(金山寺), 전주 귀신사(歸信寺).

3월 24일

광주(光州).

3월 25일

능주(綾州).

3월 26일
보성(寶城) · 장흥(長興).

3월 27일
강진(康津) 무위사(無爲寺), 영암(靈巖) 도갑사(道岬寺).

3월 28일
광주.

3월 29일
구례 화엄사(華嚴寺)에서 일박.

3월 30일
광주에 도착한 후 다시 귀경.

5월 20일
숭이동(崇二洞) 육십칠 번지이 가옥을 매입하여 이주하였다.
이사 온 후에도 고적조사에 나섰다.

5월 25일
금강산 여행을 떠났다.

5월 28일
유점사(楡岾寺)에서 오십삼불(五十三佛)을 촬영하였다.
어느 날인지 날짜는 잊어버렸는데, 밤 두 시 반쯤 되었을 때, (아내가) 나를

깨우면서 "여보, 나는 지금 죽을 꿈을 꾸었소" 하기에, 무슨 꿈이냐 하였더니, 문에서 나를 부르는 소리가 나기에 마루 분합문을 열고 내다보니, 머리에 수건을 질끈 동여맨 놈 세 놈이 들어와 나를 쳐다보고 하는 말이, 우리 골 관장 오실 분이니 그냥 가자고 하며 돌아갔다 한다. 돌아갔는데, 무슨 죽을 꿈인가 하였다.

6월

나와 같은 집에 세를 든 평양 여자 부부가 있었는데, 주인집에서 방을 내 달라니 나한테로 와서 어떻게 하면 좋은가 하여 하여튼 마땅한 집을 얻을 때까지 우리 아랫방에 들라 하였다. 우리 두 내외는 다른 방으로 옮기고 안방을 식모를 주고 하여 오라고 하였다. 괜찮은 사람들인데, 남편은 얌전하고 여자는 괄괄하였다. 평양에 있을 때, 남자가 여자가 싫어서 평양에서 신의주 친구한테로 도망을 쳤는데, 여자가 수소문하여 알아 가지고 신의주까지 찾아왔다. 남편이 거기서 몰래 서울 소개동 친구에게로 와 있었는데, 또 찾아와 할 수 없이 남자가 기차굴 앞에 가 자살하려고 레일에 드러누워 기차가 오기를 기다려도 안 와 할 수 없이 집으로 돌아왔는데, 오바가 얼음이 녹은 곳에 가 드러누워 가지고 펑하게 젖었더라 한다. 그리하여 죽지도 못하고 억지로 사는 형편이다.

9월

동네에 참한 방이 나서 이사를 하였다. 그리고 우리 집 아래에 공자님 제사를 지내는 집이 있었는데, 제사를 지내기 한 십오 일 전에 총독부에서 나와 큰 독에다 약주술을 담가 놓고 가는데, 뜰 때가 되면 그 사람들이 병을 잔뜩 갖고 나와 술은 전부 떠서 병에다 담아 갖고 가고 모주만 주고 간다 한다. 그러면 동네 사람들이 너도나도 하고 모주를 달라면 사람은 많고 모주는 적어서

주발에다 담아서 한 주발씩 나누어 준다. 나도 그것을 얻어먹은 일이 있다.

12월 19일(음 11월 11일)
오전 열 시에 장녀를 출산하였다. 동숭회(東崇會)로부터 장녀의 출산 축전(祝典)으로 십오 원을 받았다.

며칠에 한 번씩 이강국(李康國) · 한기준(韓基駿) · 서병성(徐丙珹) · 이병남(李炳南) · 서원우 · 성낙서(成樂緖) 등이 가끔 모여 마작을 늦도록 하다 다시 마작구락부로 가서 하기도 한다. 우에노 선생이 개성으로 가면 공부도 하고 좋으니 가라 한다.

1932년

11월 10일
숭이동(崇二洞) 칠십팔 번지 문세주(文世周)의 셋방을 얻어 수리하다.

11월 13일
숭이동 칠십팔 번지 문세주의 셋방을 읻어 이사하다. 방세는 칠 원이다. 부부 살림의 시작.[4]

11월 24일
다나카(田中) 선생으로부터 가아(家兒)가 죽은 데 대한 조상(弔狀)과 부의금 오 원이 오다. 내일부터 동(同) 선생의 강의가 시작이다.

12월 15일
4월부터 10월까지 칠 개월의 상여금 구십육 원이 나오다.

1933년

4월 1일
성대(城大) 조수의 사임장이 나왔다(3월 31일 부).
삼 년간의 조수생활도 이로써 끝을 막았다. 눈코를 바야흐로 뜬 업을 버리고 사회에 던져진 몸이 되련다. 또한 추창(惆悵)한 바 없지 않다.
서울 집을 최용달(崔容達)에게 대(貸)주다. 일 년분 일백오십 원(월 평균 십이 원 오십 전)을 받았다. 이 중에 운대(運貸)가 칠십여 원이나 된다.

4월 19일(음 3월 25일)
개성으로 이사를 왔다.
서울에서 퇴직금 이백이십팔 원이 나왔다. 조수 삼 년분.[5]

10월 26일
오전 세 시 이 분 전에 둘째 딸 병현(秉賢)이를 낳았다.[6]

8월 26일[7]
서울에서 한기준·서병성·정순택·성낙서 넷이 왔다.
서 군은 매일신보사에 입사할 예정을 말하고 나를 종용(慫慂)한다. 나도 여차즉 하면 신문사에 들어갔다가 서서히 다른 곳으로 옮기기로 하겠다. 매일신보의 부사장이 노정일(盧正一)이라 하니, 그렇지 않아도 오해하기 쉬운 신문사인 것만큼 문제가 없지 않으나, 일시 평기자로 구복(口腹)만 채우면 족하다고 생각하고 있다. 서 군의 행동을 보아 가며 취할 것임은 틀림없다.

8월 29일

서울 제우(諸友)는 오후 일곱 시 차로 귀경하였다.

1941년

9월 15일 월요일

낮에 경배 군하고 시내 책 살 만한 곳을 물색하기 위하여 오라 하였다. 결국 밤잠을 못 잔 탈이 단단히 나서 중지하고, 처자들 개명계(改名屆)만 제출케 하였다. 나의 개명은 히로히토(裕人)로 하려 하였으나 이미 유섭(裕爕)으로서 세상에 통용하였을뿐더러 개명한다고 해봤자 별 신통한 보람이 있을 것도 아니라 조부 이래 명명(命名)된 것을 눌러 쓰기로 하였다. 고도유섭(高嶋裕爕)이 우스운 이름이나, 본래 이름이 난 것이 도대체 우스꽝스러운 것들이니 무어라 하든지 일반이겠지. 내자는 순자(純子), 병숙은 신선자(幸善子), 병복(秉福)은 미성자(美成子), 병진(秉珍)은 상진자(尙眞子), 재현(在賢)은 군현(君賢)이라 했다. 아들이 또 나면 군실(君實), 군보(君寶), 이 이상 안 낳을 터이지.

낮에 진홍섭(秦弘爕) 군이 왔다. 호수돈(好壽敦)에 취직할 의사를 말한다. 그는 그로서의 이상 현실을 꿈꾸고 있으나 도대체 오해가 더 많이 생길 것이므로 나는 반대하였다.

하늘은 높고 공기는 맑다. 산보 겸 나가고 싶은 마음은 많으나 도무지 몸을 움직이기 싫다. 밤잠 못 잔 탓이 심하다.

밤이 들어 저녁 먹은 것도 트지근하고 이발도 아무래도 해야겠고, 게다가 장씨에게 아이를 보냈더니 들어오지 아니하였다. 하여 화증도 나고 또 저녁 밥상 때 내자에게 공연한 신경질을 부리고 난 불쾌감도 있고 하여 나섰다. 이발소에서 이희춘(李希春) 군을 만나, 김 군을 만나거든 삼화병원(三和病院)

에서 만나게 하여 달랬더니 만나지 못한 기별을 우정 삼화병원까지 들러 전해 준 것은 도리어 미안하였다.

요새는 도무지 신경질이 심해졌다. 나 자신이 반성하더라도 공연한 일에 화증이 많이 난다. 병원에서 돌아와 『과학펜(科學ペン)』 6월호를 들췄더니, 바바 슌지(馬場駿二)란 사람의 「소세키와 류노스케(漱石と龍之介)」란 잡문이 있는데, 두 사람이 다 위병으로 평생 고생하다 죽은 것이 겨우 오십이라니, 나도 앞으로 잘해야 십 년 남짓 수명이 남은 모양이다. 류노스케가 죽은 것이 겨우 서른여섯이라니, 그렇다면 무위(無爲)의 내가 더 오래 사는 셈이 된다. 이것은 무위의 탓으로 더 오래 살게 되었는지도 알 수 없다. 하여튼 같은 정경임을 생각하고 앞이 얼마 남지 않은 것을 생각할 때 이제부터라도 일기나 남기고 싶은 생각이 든다. 지금 열한 시 반, 즉 이십삼 시 반, 필적이 내가 보기에도 이와 같이 조잡하고 난잡한 것은 수명이 얼마 안 남은 상징조(象徵兆)가 아닌가. 일기의 시초라 쓰고 싶은 것이 많은 것 같으나 붓 들기가 싫다. 더욱이 일 보는 아이들이 나 때문에 잠을 못 자고 있는 모양이니 이만 두고 들어가야겠다.

9월 16일 화요일

오늘도 일기(日氣)는 좋다. 그러나 아침에 일어나니 기운이 폴폴 지쳐 어쩔 수가 없다. 누웠다 말았다 하다가 일어나니 그럭저럭 오후 두 시 삼십 분이 되었다. 도쿄 옥영당(玉英堂)에서 온 책의 거의 반 이상만을 우선 중경문고(中京文庫)로 내려보내었다.

꿈에는 내자를 어찌나 좇아다니며 두드려 대었는지 모르겠다. 이것도 아침 이래 참 불쾌한 기분의 몽현(夢現)인 듯하다.

어제 저녁 "돈(은) 잘 갔는지 걱정된다"라는 전보를 받았는데, 발신국이 '경성 고우시(ㄱウシ)'로 되어 있다. 고우시라면 의사 숙부[8]밖에 없을 터이요,

그 어른이 고우시마치(ㄱㅎㅈ町)에서 발전(發電)하실 까닭은 없을 듯하고, 그렇다면 김처욱(金處郁) 군의 발전으론 고오시란 우습고, 하여간 장 씨 건 처리가 안 되어 이래저래 기분이 상한다.[9]

개명계(改名屆)를 김경배로 하여금 어제 내게 하였는데, 이것도 반신료(返信料)를 안 했으니 역시 똑똑치 못한 심부름이다.

낮잠 자는 동안에 황수영(黃壽永) 군이 다녀갔다 한다.

장 씨를 불러 독촉을 또 한다. 그의 대답은 의연히 허울 좋은 핑계가 많다. 자연 추세(趨勢)에 맡겨 해결하는 도리밖에 없지만 아직도 구천여 엔(円)이 남았으니 앞이 창창하다.

9월 17일 수요일

의연히 날씨는 좋은데 피곤하기 짝이 없다.

아침에 다시 깊이 잠에 들었는데 황 군이 와서 일어났다. 그럭저럭 이야기하는 동안에 재판소에서 반신(返信)이 왔다. 재현의 군현(君賢), 병숙의 신선자(辛善子), 병복의 미성자(美成子), 병진의 상진자(尙眞子) 모두 그 소위 내지식(內地式)이 아니란 이유로 퇴각이 되었다. 평이하고 읽기 쉬운 것으로 지으라 하였는데, 도대체 그들의 지금 성명들이 하니하나 평이하고 알기 쉬운 것들이 있나? 모두 우리로서는 가나(仮名)를 붙이지 않으면 읽을 수 없는 것들이 많지 않은가. 재판소 서기 나부랭이들하고 의견을 다툴 수도 없으며, 다투어야 통하지도 않을 것이니 그만두자.

김 군과 함께 북부(北部)를 산책해 보았다. 책사 될 만한 곳이 없는 바 아니나, 책사 그 자체가 잘 될지가 의문이나 문제는 당사자의 활약 여하에 있는데, 될는지.

북부까지 갔더니 매우 피곤하다. 박 의사에게 가서 진찰을 받았다.

황 군이 다시 와서 중경문고까지 가지고 올라왔다.

숭남서원(崧南書院)에선『헤로도토스역사(ヘロトドス歴史)』하권,『야담(野談)』9월호,『시문독본(時文讀本)』,『지나어(支那語)』9월호,『조선요리법』, 개조문고(改造文庫) 중『캄차카기행(カムチアッカ紀行)』, 이와나미신서(岩波新書) 중『아프리카분할사(アフリカ分割史)』,『폭풍우』등을 가져오고, 김 군을 시켜『문예』10월호를 가져왔다. 조사자료 제47집『조선향토오락(朝鮮鄕土娛樂)』,『조선개국외교사연구(朝鮮開國外交史研究)』,『지나연구(支那研究)』등은 중경문고분으로 가져오다.

김정호 씨가 영식(令息)의 습자(習字) 공부 시키는 것을 보니 그 방법이 매우 서지 않은 듯하여 집의 아이가 들어오는 대로 내가 가르쳐 보았다. 매일같이 습자 공부와 한글 공부와 수학 공부를 저녁마다 시켰으면 하나, 얼마나 계속 될지, 특히 한자에 대하여 구상적(具象的)인 상형문자로부터 점차 추상적인 것으로 들어가 편차를 과학적으로 개편해 가지고 가르쳐 보고 싶다. 나는 나대로 먹을 방책을 다시 강구(講究)하고, 저녁이면 아이 훈장질이나 하고, 어여 차차 나도 속(俗)되어 가누나. 일기가 침착해지지를 않는다.

9월 18일 목요일

연일 쾌청. 아침 열 시경까지 자리에 누워 있어도 의연 기진하여 일어날 수 없다. 자리에 누워 날밤을 벗겨 먹는데 아침 까치 소리가 앞뜰 숲에서 요란하다. 무슨 희소식이 오늘은 있을까 하였더니 오후에 동생 무섭이가 왔다. 역시 희조(喜鳥)의 영험이 있는가. 김 군하고 아래에 내려가려 하였더니 무섭이가 오기에 그만 중지되었다. 박 의사가 석제(石製) 만불산(萬佛山)의 감정(鑑定)을 청하여 왔으나 근작(近作)이요, 남부(南部) 김영배(金英培) 건재약국(乾材藥局)에서 청화백자호(靑華白磁壺)의 감정을 청했으나 또한 오십 년 이래의 것으로 가치 있을 것이 못 된다.

춘추사에서 원고 주문이 왔으나 차차 절필(折筆)함이 가할 듯하다. 동생에게

백부 창씨 여부를 묻게 하니 가는 내 본성을 찾아 세우고 싶은 까닭이다. 인천 의사 숙부에게서 약이 왔다. 박 의사에게서도 왔다. 책 보기도 바쁘며, 일기도 오늘부터는 일거리가 된 감이 있다.

9월 19일 금요일

오늘도 쾌청.『송도고적(松都古蹟)』의 출판에 즈음하여 그 표지 속에 쓸 장화(裝畵)로 박물관 진열의 석관(石棺)에서 천녀상(天女像)과 화룡상(花龍像)을 취탁(取拓)하여 보았다. 오후에 김 군과 함께 시중물색(市中物色)을 나가다가 경찰서 앞에서 유원(柳原) 군을 만나 나의 병증(病症)을 말하였더니, 절대 안정을 권고한다. 그렇지 않아도 오늘은 의외 피곤증이 심하다. 도서관에 들러 책자 두어 가지 빌려 가지고 삼화병원에 들러 치료를 받고 오니, 피곤도 하지만 열이 오른다. 백부로부터 엽서가 왔다. 이 이상 오늘은 더 쓰기 싫어졌다. 다음 쓸 것은 내일로 미루고 우선 누워야겠다. 오후 여덟 시 이십오분.

9월 20일 토요일

다소 흐린 듯 구름장이 떠도나, 그리고 바람이 있으나 의연히 맑은 가을날이다. 어제 삼화병원 박 의사가 진맥을 하고 주사를 놓다가 나의 피부가 벌써 늙었다 한다. 오늘 부청(府廳) 회계로 있던 김헌영(金憲永)의 부고(訃告)를 접하고 보니 남의 일 같지 않다. 아직도 어린애 같은 심술과 감정을 억제치 못하고 있는데, 회고하여 보니 사십이 벌써 내일 모레. 병숙이는 이미 열 살이 넘고 재현이도 세 살에 제법 사람의 티를 갖추어 가는데, 내자가 벙어리를 흔들고 있는 소리를 긴 의자에 누워서 듣고 있자니 심사가 더욱 가을날같이 쓸쓸하다. 누구를 원망할 아무런 무엇도 없지만, 부인의 태도도 섭섭하기 짝이 없다. 여름내 불행히 큰병으로 앓아 누웠고, 집에선 백부·숙부·종제

(從弟) 들이 다녀들 가도 처가에서는 철든 어른이라곤 하나 들여다보지 않는다. 다소의 걱정들은 하고 있을 것이겠지. 그러나 그것은 나에게 대한 동정심이라기보다는 자기네 딸이 과수(寡守)될 걱정이나 더 클 뿐이 아닌가. 나의 이 생각이 곡해일는지 알 수 없지만, 하도 군색한 모양으로 드러누워 있으니 이렇게밖에 더 생각되지 않으며, 이렇게 생각하고 보니 야속한 생각도 더해진다.

장인에게 손해 보인 것이 사천 엔(円), 그뿐이다. 그것도 내가 떼어먹고 싶어서 떼어먹은 것이 아니다. 내가 떼어먹혀진 것이다. 그로 말미암아 큰병을 내가 앓고 있는 것이 아닌가. 웬만한 위문은 있음 직한 일인데.

낮에 황수영 군이 와서 진홍섭 군이 호수돈(好壽敦)에 교원으로 들어갈 것에 대한 문의를 한다. 엊그제 진 군도 직접 와서 나에게 물은 바이지만, 나는 반대의 의견을 말했다. 그 사람은 단순히 자기 생각뿐이요, 그 생각을 그대로 순(純)히 받아들여 그 실현을 현실은 도와주지 아니하고, 도리어 여러 점에서 상충이 있을 뿐인 것이다. 황 군 자신에 대한 것도 여러 가지 이야기가 있다 하겠다.

금년에는 12월에 졸업식이 있으리라 한다. 세상은 나날이 달라진다. 밤에 우철형(禹哲亨) 군이 왔다. 중경문고에 대한 두서너 가지 상의가 있은 후 돌아갔다. 김정호 씨 자신의 가정 문제, 인생관 문제가 중경문고의 성립에 큰 영향을 갖고 있는데, 결국 시원치 못할 것이지.

박 의사에게서 전화가 왔다. 어제 유원 군 등에게서 들은 나의 병세 의견을 말한 것이 걱정이 되어 절대 안정을 종용한다. 결국 지금의 병세는 문맥(門脈) 계통의 병으로서, 간장경화증(肝臟硬化症)에 있는 것이 사실인 듯하다. 이것은 간장암(肝臟癌)으로 들어가게 될 것인즉, 그러하면 결국 나의 운명은 결정되고 만 것이리라. 죽음은 두렵지 않다 하나 생에 대한 다소의 미련이 없는 바 아니며, 더욱이 어린 처자들과 책무(責務)만이 남을 것을 생각하면

또한 감연(憾然)함이 없지 않다. 현재 오가솔(五家率), 복중(腹中)에 우(又) 유일아(有一兒)라. 책무는 만 엔여(餘)….[10]

9월 21일 일요일

오늘은 일식(日食)이 열두 시 반경부터 있었다. 다소 편설(片雪)이 내왕(來往)하였으나 일식 관찰에 매우 좋은 청명한 날이어서 구경이 좋았다.

박 의사가 다시 내진키 시작하였다. 병이 완쾌 후라도, 체질이 이번 병을 계기로 하여 아주 변화될 것이니 음주는 절금(絶禁)하란다. 다소 위협적 의미가 있으나, 사실이라면 그것은 나에게 대한 인생 낙(樂)의 일면, 확실히 그것은 큰 일면인데 전혀 삭제되는 셈이니, 한편 섭섭하기도 하다. 말하자면 세상에선 아주 떠나는 일이기 때문이다. 청백(淸白)한 종교의 세계로 들어간다면 모르거니와 거기까지는 도무지 열이 나지 않는다. 역시 술도 먹을 수 있는 세상이라야 세상 사는 맛이 우리에게, 속된 우리에게 있음 직하다. 그러나 나의 생각 여하에 따라 백팔십 도 전향(轉向)이 전혀 불가능한 것도 아니다. 편지를 여러 장 쓰고 난 터이라 이 이상 더 집필하고 싶지 않다.

9월 22일 월요일

도스토예프스키의 「카라마조프 형제」가 쉰 살부터 시작된 소설이요, 로맹 롤랑의 「장 크리스토프」가 마흔 살부터 쉰 살까지의 작품이고, 괴테의 「파우스트」가 일평생의 작이고 등등, 문예의 전설이 멀고 오랜 환경에서, 또 평생의 그 방면에 대한 근로(勤勞)가 나보다 절대(絶大)하고 재질(才質)이 특수(特秀)했던 그들로서 일작(一作)을 세상에 내놓음이 이러한데, 일본 문단의 편편(片片)한 것이야말로 우습지 아니한가. 게다가 그만치도 적공(積功)을 하지 못하는 조선의 작품들이야 다시 무엇을 말할 것인가. 후세에 남을 것은 가장 예술적인 작품뿐이다. 음악은 당대뿐이요, 미술은 일작일전(一作一傳)

에 그친다. 가장 널리 남을 수 있는 것은 문학이다. 연래(年來) 뜻 두고 있는 공민왕(恭愍王)의 취재, 차차 마흔이 되어 가니 오십일 기(期)로 그 구상을 그려 보기 시작할까. 이것은 어제 황수영 군과 이야기하다가 한 말이다.

어제는 밤새 잠을 이루지 못하였다. 공연한 공상은 장 씨 건 처리방법 문제로, 중경문고 건으로, 농업 방면 시간 건으로, 서적고(書籍高) 건으로, 창씨개명 건으로 여러 가지로 돌았다.

계명(啓明)·유인(裕人)·부춘즉(富春卽)·미학(美學).

저녁에 김홍식(金弘植)이가 문병을 왔다. 김준배(金準培)·이희창(李熙昌)·김홍식 삼인(三人)은 우의(友誼)를 차릴 줄 안다. 이종근(李鍾根)이가 한 번은 올 법한 사람인데 아니 온다.

9월 23일 화요일

오전에 일기(日氣)가 청명하더니 오후부터 흐렸다. 오래간만에 비가 좀 오려나.

장 씨에게 부탁하였던 만주(滿洲) 모자가 왔다. 박이현(朴二鉉)이가 청백자계(青白瓷系) 향로를 가지고 와 감정(鑑定)을 청한다. 태(胎)는 백자(白磁) 토질인데 유(釉)는 한때 해주(海州) 편에 많이 나오던 경통(經筒)이라 칭하던 신인물상(新人物像) 등의 조각이 붙은 청백유(青白釉)·백자병(白磁瓶)과 동일 유(類)의 멀겋게 청록색이 도는 유이다. 물론 중국 것도 아니요, 고려 백자라고도 할 수 없는 것인데, 어디 것인지 형태의 구조가 하도 더린 물건이라 근대 위조(僞造)로 나는 들리지만….

박 의사 내진. 결국 문맥경화증(門脈硬化症)이란 것이 나의 병명인 듯.

황수영 군이 명일(明日) 도동(渡東)한다고 인사하러 오다.

9월 24일 수요일

오래간만에 아침부터 비가 왔다.

지난밤엔 꿈이 하도 괴상하고 괴로웠다. 내가 절명(絶命)되려던 꿈이었고, 꿈에서 본 시각 두 시 사십 분이란 것이 잠을 깨어 보니 역시 비등(比等)한 시각으로 두 시 오십 분이었다. 자리에선 이때 꿈을 기록에 남기려고 하였으나 지금 일기를 쓰자니 종일의 피곤에 쓸 맛이 안 난다. 죽게 되면 역시 태연히 죽어 버릴 수밖에.

황수영 군은 도동(渡東)치 못하고 장형식(張衡植) 군과 놀러 왔고, 이흥종(李興鍾) 군이 학무과장 일행 등을 안내하여 와서 오래간만에 만났다.

이득년(李得年) 씨가 전화로 문병이 있었다.

9월 25일 목요일

취우사래사청(驟雨乍來乍晴).

황수영·진홍섭 군, 저녁 나절에 오다.

박 의사 내진.

9월 27일 토요일

사청사음(乍晴乍陰). 오후부터 기분이 또 상하여 처와 싸우다. 하여간 병약하면 신경질이 되기 쉬운 것이지만, 처가 잘 적에 그 기약(氣弱)해서 허덕이는 것을 보면 불쌍한 생각이 든다.

결국 내가 순후(淳厚)치 못한 데로 돌려야 할 것인가. 나의 이름은 유섭(裕燮)이었다. 섭(燮) 자는 섭(攝)으로 통하고 화(和)로 통한다. 유(裕)는 관후(寬厚)이다. 유섭(有攝) 관후(寬厚) 화유(和裕)하라는 경계적(警戒的) 의미에서의 명명(命名)이었던 듯이 요사이는 생각된다. 여하간 나의 병적인 신경질부터 고칠 수밖에.

이강국 군이 한때 소식이 없더니 그동안 매제(妹弟)를 잃었다 한다. 겸하여 29일이 그 선고(先考)의 삼년기(三年忌)라 한다. 장경성(張慶成)이가 상아(傷兒)하고 말았다 한다. 월말까지 약속한 금전 문제는 또 이것으로 핑계하고 넘길 것이다. 실로 걱정거리이다.

9월 29일 월요일

이와나미 서점으로 주문했던 세키노 다다시(關野貞) 박사의『조선의 건축과 예술(朝鮮の建築と藝術)』은 출판되자 곧 주문한 셈인데 품절이라 하여 왔다. 근자에 책이 잘 팔리는 데는 놀라지 아니할 수 없다. 조선 것은 잘 아니 팔릴 줄 알았는데, 황수영 군의 동경 경향을 전번에 듣건대, 고서점 같은 데서도 조선에 관한 것이 상당히 비싸다 한다. 결국 이것은 조선 내 책사들이 가끔 가서 몰아오는 까닭인 모양이다.

나도 조선미술사를 내고 싶은 생각이 든다. 그러나 재료 부족, 참고서 부족에도 실로 어쩔 수 없다. 쓰면 세키노 박사의 저(著)의 유(類)가 아닐 것이지만.

우철형 군이 와서 이야기하다 갔는데, 역시 나의 요량과 같이 김정호 씨 도서관 계획은 아무래도 그 본의가 의심스럽다. 군자는 불근위(不近危)라니 주의 주의 계획할 일이라. 공진항(孔鎭恒)[1]네에서도 계획이라니 모두 어쩌는 셈인고.

박 의사 내진하고 가고.

9월 30일 화요일

천고기청(天高氣淸). 조조(早朝)에 이득년 씨가 와서 중경문고 건으로 의견 토로가 있었다. 역시 조급히 생각하고 계신 모양이다. 오후에 중경문고에 들렀고, 김정호 씨를 만났다. 될 수 있는 대로 속히 함이 좋겠으나 아직 병중이

니 어찌 할 수 없다.

박 의사에게 들러 주사 맞고 집에 오니 승급사령(昇給辭令)이 와 있다. 개성 온 지 근 십 년에 겨우 삼급봉(三級俸)이 될 모양이다.

장 씨의 일은 역시 천연(遷延)되더라도 기다리는 수밖에 없다. 진심으로 그가 악의가 없다면 구태여 책(責)하여도 쓸데없는 일, 아니 책(責)하는 편이 도리어 협량(狹量) 인물이겠지. 더 두고 보는 수밖에.

10월 1일 수요일

밤을 꼬박 새우고 말았다. 아침에 일찍 일어나서 '여섯 시 사이렌 소리와 함께' 날은 흐리고 꽤 음랭(陰冷)한 일기(日氣)다. 오늘은 종일토록 이러한 일기였다.

10월 2일 목요일

가끔가다 구름이 끼나 일기는 매우 낭랑(朗朗)하다. 역시 기상(氣象) 풍청(風淸)의 가을이다.

가만히 누워 생각하니, 병이란 생길 때는 여러 가지 원인이 눈 쌓이듯 쌓이고 쌓이어, 발병이 될 때는 퇴설(頹雪)이 되듯 나락(奈落)의 길로 뚝 떨어져 생겼다가, 그놈이 회복될 때는 고충류(蛄虫類)가 '갈 지(之)'자 형으로 진행하되, 복린(腹鱗)으로 톱니 걸켜 나가듯 조금씩 조금씩 먹어 나가는 것 같다. 말하자면, 굼벵이 걸음이 돼 'Z'형 진로를 취하는 것이다. 산에서 굴러떨어지는 것이 발병의 형태라면, 높은 산에를 '갈 지(之)'자 형으로 쉬엄쉬엄 올라가는 것이 회복의 길이라. 근일의 나의 병세는 뱃속은 아무 일 없이 텅 비운 형상인데, 복부 자체는 의연히 팽창되어 있고, 변비증(便秘症)이 다소 있고, 뱃가죽이 평일보다 매우 두꺼운 감이 있고, 이리하여 다소 음식이 부조(不調)될 적에 편안치 않고 한다.

경인팔경(京仁八景)

1. 효창원(孝昌園) 춘경(春景)

노합(老閤)은 붉을시고 고림(古林)만 검소와라
종다리 높이 뜨고 신이화(莘荑花) 만산(滿山)토다
혼원(渾圓)이 개춘색(皆春色)커늘 엇지타 나만 홀로

2. 한강(漢江) 추경(秋景)

청산(靑山)엔 벽수(碧水) 돌고 벽수(碧水)엔 백사(白沙)일세
유주(遊舟)는 풍경(風景) 낚고 백구(白鷗)는 앞뒤 친다
아마도 간간(間間)한 홍엽단풍(紅葉丹楓)이 내 뜻인가 하노라

3. 오류원두(梧柳原頭) 추경(秋景)

어허 이해 넘것다 서산(西山)에 자기(紫氣) 인다
유수(流水)만 기러지고 마량초(馬糧草) 백파(白派)진다
어즈버 이 산천(山川)에 이내 마음 끝 간 데를 몰라라

4. 소사도원(素砂桃園) 춘경(春景)

양춘(陽春)이 포덕(布德)하니 산장(山莊)도 붉을시고
황조(黃鳥)의 우름 소래 새느냐 마느냐
곁에 님 나를 보고 붉은 한숨 쉬더라

5. 부평(富平) 하경(夏景)

청리(靑里)에 백조(白鳥) 나라 그 빛은 학학(鶴鶴)할시고
허공중천(虛空中天)에 우줄이 나니 너뿐이도다
어즈버 청구(靑邱)의 백의검수(白衣黔首) 한(恨) 못 풀어 하노라

6. 염전(鹽田) 추경(秋景)

물빛엔 흰 뫼 지고 고범(孤帆)은 아득하다
천주(天柱)는 맑게 높아 적운(赤雲)만 야자파(也自波)를
어즈버 옛날의 뜻을 그 님께 아뢰고져

7. 북망(北邙) 춘경(春景)

주접몽(周蝶夢) 엷게 치니 홍안(紅顔)도 가련(可憐)토다
춘광(春光)이 덧없은 줄 넌들 아니 짐작(斟酌)하랴
그 님아 저 건너 황분(荒墳)이 마음에 어떠니

8. 차중(車中) 동경(冬景)

앞바다 검어들고 곁 산(山)은 희어진다
만뢰(萬籟)가 적요(寂寥)컨만 수레 소리 요란하다
이 중에 차중정화(車中情話)를 알려 적어 하노라

성당(聖堂)

한 간 방 서남창(西南窓)으로 우곳좌곳(右串左串) 창해(滄海)와 성당(聖堂)이 한눈에 들어옵니다. 그 성당과 방 안엔 성(性) 다른 사람들이 학업(學業)을 닦다가 저녁 생량(生凉)할 즈음엔 소풍(消風)을 하느라고 자주 내다들 보는 것이 일구(日久)하면 일구할수록 월심(月深)하면 월심할수록 춘련(春戀)의 영(靈)은 친밀해지지요. 그러나 인간은 오직 정(情)의 화신(化身)만은 아닙니다. 지(知)란 것이 있고, 의(意)란 것이 있습니다.

　석조(夕照)는 종각(鐘閣)에 빗겼고
　모종(暮鐘)은 흐르는데
　선녀(善女)야 부ㅈ럽다
　네 세상 천당(天堂)이라니
　일건수(一巾手) 나는 곳에
　투추랑수추파(投秋浪受秋波)가
　성전(聖殿)의 담을 넘네
　마러라 백항선(白航船)
　차화를 내 그 보리

해변(海邊)에 살기

1. 소성(邵城)은 해변(海邊)이지요
 그러나 그 성(城)터를 볼 수 없어요
 차고 찬 하늘과 산이 입 맞출 때에
 이는 불길이 녹혔나 보아요

2. 고인(古人)의 미추홀(彌鄒忽)은 해변이지요
 그러나 성(城)터는 보지 못해요
 넘집는 물결이 삼켜 있다가
 배앗고 물러갈 젠 백사(白沙)만 남아요

3. 나의 옛집은 해변이지요
 그러나 초석(礎石)조차 볼 수 없어요
 사방으로 밀쳐 드난 물결이란
 참으로 슬퍼요 해변에 살기

춘수(春愁)

봄날은 슬픈 날
겨울날을 지나온
뜰 앞에 치잣닢도
햇빛이 떤다
날은 낮 두 시
북쪽 나라 젓소래도
멀리 들려 슬거워라
옛날의 추억—
서울 햇빛에도
시골 햇빛에도
영(靈)을 울린다

시조 한 수

범백화(凡百花)

봄이 피고

천만과(千萬果) 추실(秋實)일세

독고죽(獨孤竹) 유절죽(有節竹)만

춘추(春秋) 없다 이르오니

어즈버 배울 것은

송여죽(松與竹)일가 하노라

附

인터뷰 記事와 設問 모음

묵은 조선의 새 향기

* 이 글은 1937년 12월 12, 13일, 이틀에 걸쳐 『조선일보(朝鮮日報)』에 게재된 글이다.
당시 기자가 직접 개성부립박물관(開城府立博物)으로 저자를 찾아가 취재, 인터뷰한 것으로,
비록 저자의 글은 아니지만 저자를 이해하는 데 도움이 되므로 이 책의 부(附)로 싣는다.
고딕체는 기자의 글이고, 명조체는 저자의 말을 기자가 정리한 것이다.

곳은 중경(中京), 개성(開城)도 그만 송도(松都)도 그만이나, 고려의 옛 도읍(都邑)의 기억을 새로이 하여 중경이라 부르고자 한다. 중경! 위로 민족 발생의 그 옛날을 찾자면 너무도 까마득하여 갈래를 찾기 힘드나 위에서는 고구려 · 신라 · 백제의 삼국시대(三國時代)의 역사를 받들고, 아래로 조선조의 역사를 내려다보는 중경은 지역적으로도 조선의 중앙에 처하여 북에서 남으로 흘러 내려간 민족의 전후를 살피기 알맞은 그 땅의 옛 이름이다. 여기 역사의 중경에 오늘의 개성시가(開城市街)를 내려다보며 수천 년래의 조선의 예술을 말하는 이는 개성박물관장 고유섭(高裕燮) 씨. 겨울날은 차고 매우나 지금 말하는 상대(上代) 조선의 옛 예술 '묵은 조선의 새 향기'에는 우리 선조(先祖)의 기운찬 힘과 따스한 맛이 우리 몸을 싸고 돈다.

벌써 학교를 나와서 여기 박물관에 와서 있게 된 것이 만 오 년이 됩니다. 오 년이라면 상당한 시일 같기도 하나 우리가 캐고 파 들추려는 길고 큰 목표를 두고 말한다면 아주 짧은 시일입니다. 글쎄 오 년? 아무것도 한 것도 없고 얻을 수도 없었습니다. 대학에서 미학(美學)이라고 해서 조선미술사(朝鮮美術史)를 연구하겠다고 했더니 담임 교수의 말이, "네 집에 먹을 것 넉넉하냐"고 묻습디다. 그래 먹을 것이 있다기보다도 간신히 공부를 할 뿐이라고 했더니, 교수의 말이 "그렇다면 틀렸다. 이 공부는 취직을 못 해도 좋다는 각오가 있고, 또 돈의 여유가 있어야 연구도 여유있게 할 수 있는데…" 하며 전도

(前途)를 잘 생각해 보라는 것을, 이왕이면 내가 할 내 공부이니 취미 있는 대로 하고 싶은 공부나 해 보자고 한 것이 이 공부인데, 요행이라 할지 이 박물관에 책임자로 있게 된 것만은 다행이나, 어디 연구하려야 우선 자료난(資料難), 즉 우리가 보고 싶은 것, 조사하고 싶은 것 등이 용이(容易)히 우리 손에 안 미치는 것을 어찌합니까….

고 하며 학문에 대한 야심을 마음껏 채우지 못하는 한탄을 한다. 과연 청년학자(青年學者)의 기개(氣槪)이기도 하다. 이야기는 계속된다.

역사(歷史)의 먼 옛날을 생각하면 이 족속(族屬)은 저 족속과, 또 이 민족은 저 민족과 피가 서로 얽히고설키고 하여 분명한 혈통적(血統的) 민족의 발달이란 것이야 찾을 수 없겠지요. 그러나 민족국가를 형성할 때 그 문화의 줄거리는 명확히 나타난다고 볼 것입니다. 즉 세계에 자랑하여도 조금도 부끄럽지 않은 고구려의 고분(古墳)의 벽화(壁畵), 신라의 조각물(彫刻物), 백제의 탑(塔), 기타 조각물 등 이런 곳에서 옛 조선의 아름답고 기운차고 힘 있는 것을 찾을 수 있습니다. 그 누가 만들었는지 이름도 모르게 천수백 년간 땅속에 깊이 묻혀 있었다, 남모르게 비바람 가운데 헐리고 있었다 하는 옛날의 그림 또는 석물(石物) 등에 그려지거나 또는 새겨진 한 점(點) 한 획(劃), 거기에 흘러 있는 옛사람의 정신을 찾아볼 때, 그 줄기의 굴곡(屈曲), 변천(變遷)은 오늘에까지 잇대어 있는 것이 뚜렷하여, 우리는 이를 연구할수록 옛것에서 무궁무진한 새로운 맛을 다시금 찾게 됩니다.

한 말로 하자면 삼국시대의 것은 억센 힘이 안으로부터 밖에 뻗치는 것의 표현이 그 전부라고 할 것입니다. 물론 삼국시대라고 해도, 고구려도 압록강(鴨綠江) 이북 만주(滿洲) 집안현(輯安縣) 통구(通溝)에서 발굴된 고분의 것이 더 힘차고 소박한 대신에 평양(平壤) 부근 강서(江西) 것은 그보다 화려

하고 난숙(爛熟)하다든가, 신라의 것도 통일 이전 것보다도 통일 이후의 것이 난숙함은 물론입니다. 이것도 그 당시의 국력(國力)의 발달 상태를 증명하는 것이라고 할까요. 하여간 삼국시대의 것은 밖으로 밖으로 넓게 힘의 발휘를 그린 것이라 하면, 그 다음 시대의 고려에 이르러서는 섬세하고 치밀하기로 예술적 가치는 전대(前代)의 것에 승(勝)하다 할는지 몰라도 힘이 안으로 오그라들어 가고 있습니다. 여기에 벌써 우리는 예술에 나타난 민족의 발전의 커다란 역사를 보고 있습니다. 그러면서 또 발전의 그 가운데 조선 사람이 아니면 될 수 없었으리라는 그 솜씨를 우리는 넉넉히 찾을 수 있습니다. 조선조에 들어가서는 무엇이라고 말하여야 좋을는지 아직 전체적으로 파악은 못 하였으나, 삼국시대로부터 고려시대에 이르기까지는 예술품(藝術品)에 흐르는 정서와 공예적(工藝的) 기술은 그 절정에 달하였다고 볼 것입니다.

고 하면서 박물관 내에 진열된 고귀한 고려자기(高麗磁器)를 낱낱이 가리키며 설명을 계속한다.

삼국시대의 예술이 그 기개(氣槪)에 있어서 안으로부터 밖에 뻗치는 힘이 가득 차 있고, 또 어디까지나 소박한 가운데서도 날카로운 정력적(精力的)인 것도 찾을 수 있어, 말하자면 그 규모나 기개가 넓고 큰 것을 생각하게 하나, 고려시대에 들어와서는 어디까지나 잠잠하고 온화한 품이 어디까지나 정원적(庭園的)이요 또 온돌적(溫突的)이라고도 말하겠습니다. 그뿐 아니라 고려시대의 대표적 유물이라고 하면 여러 가지가 있을 것이나 그 중에서도 대표적인 것을 들자면 고려자기인데, 고려자기란 기물(器物) 그 자체가 실내의 소용품이 아닙니까.
　거기에 나타난 공예적 기술은 지금도 도저히 뒤를 따를 수 없이 훌륭함은

말할 것도 없고, 지금 그 그릇의 생김생김이나 그 그릇에 나타난 모형(模型)이나 그림 등으로 보아 고려자기는 참으로 귀족적입니다. 그 빛깔이며, 또 모양, 그림 등이 곧 시(詩)요 노래라고 할 것입니다. 이것을 통틀어 말하면, 삼국시대에 밖으로 뻗치던 힘이 고려시대에 와서 안으로 오그라들며 공예적 기술은 고급화하여 가며 모형과 그림이 명상적(瞑想的)으로 발전하였다는 것은 그만큼 민족의 발전이 삼국시대에서 신라통일(新羅統一)에 그 절정이 미쳤다고 볼 것이고, 그 다음의 고려시대는 안정기에 들었고 난숙기(爛熟期)에 들었던 것이라고 볼 것입니다. 지금 생각하면 우리들이 오늘 이처럼 뒤떨어진 것을 생각하면 전날에 그런 예술을 가졌었다는 것은 꿈 같기도 합니다.

그런데, 삼국시대로부터 신라통일시대, 그리고 고려시대로부터 조선조의 예술품을 통하여 볼 때 우리는 그 가운데 일관된 어떤 개념을 얻을 수가 있습니다. 앞에도 말한 바 있거니와 고려자기에서 받는 이 아담한 맛은 고려에만 한하는 것이 아니고 조선의 그릇, 또 조각 · 건축물 등 전부를 통하여 받을 수 있는 인상인데, 그 아담하다는 것을 다시 말하면, 아무리 물건이 크다고 해도 조그마하게 보이고, 따스한 가운데 또 구수한 맛이 있음을 발견할 수 있습니다. 보십시오. 중국 것은 물건이 작으면서도 크고 육중해 보이나, 조선 것은 표표하고 가볍고 탐탁해 보이는 것이 특색이라 할 것입니다. 고려자기로 보아도 그릇이 밑으로 내려오면서 둥그스름히 밑이 빨라진 것이며, 또 건물로 보아도 광화문(光化門) 같은 것도 상당히 크면서도 날아가는 듯한 자태는 조선 것이 아니면 찾을 수 없는 맛이라 할 것입니다.

여기에 우리가 생각할 것은, 조선 것이라고 우리가 더 사랑하고 이해하고 남보다 더 깊이 연구도 하여야 할 것은 생각하면서도 누가 그리 힘있게 연구하는 이가 있습니까. 더구나 이 방면에 연구자가 적은 것은 유감입니다. 물론, 우리 것이라고 해서 우리 조선 사람이 아니면 안 된다는 이유는 없을

것이나, 너무도 우리 조선 사람으로서 우리 것에 대한 연구가 뒤떨어져서는 부끄럽기 짝이 없습니다. 단순히 부끄럽다는 것뿐이 아니고 조선 사람으로서야 남보다 한 걸음 더 나아가서 깊은 곳에까지 연구가 될 수 있는 점도 있을까 합니다. 즉 옛사람들의 가슴이 흐르는 정서를 뒤이은 자이기 때문에.

설문 모음

* 이 설문들은 1936년부터 1941년까지 월간지 『조광(朝光)』에서
당대의 저명인사들을 상대로 독자들의 흥미를 끌기 위해 꾸민 지면들로, 그 중
저자에 해당하는 문답만을 모은 것인데, 일회적 즉흥적 질문에 대한 답변들이긴 하나
저자의 생각의 단편을 엿볼 수 있는 자료이기에 이곳에 부(附)로 싣는다. — 편집자

가을의 탐승처(探勝處)

이번 가을에는 경주를 한번 가 볼까 합니다. 경주는 중학 이년 때 수학여행으로 끌려갔다 왔을 뿐으로 이때껏 탐방치 않았습니다. 지금으로부터 십육칠 년 전 일이니까 지금은 매우 달라졌을 터이지요.

일기 설문

1. 선생은 일기를 쓰십니까? 언제부터?

— 일기를 쓰지 아니합니다. 과거엔 쓴 적도 있기는 합니다.

2. 어느 날 일기 하나를 적어 보내 주십시오.

— 일기를 기왕 쓰지 않는다 하였으니 다시 소개할 일기문이 없습니다.

향수(鄕愁) 설문

1. 선생의 고향은 어디십니까.

— 인천.

2. 거기 잊을 수 없는 풍경 한 가지.

— 월미도(月尾島) 낙조(落照), 서공원(西公園) 신록(新綠).

3. 선생이 나신 집이 지금은 어떻게 되었습니까.

— 지금 어떻게 되었을까요. 나도 자세히 모르겠습니다.

4. 고향을 그리는 때는 어떤 때입니까.

— 없습니다. 오히려 지긋지긋할 뿐이외다.

유머 설문

1. 노아의 홍수처럼 경성이 물속에 잠긴다면 어떻게 하시렵니까.

— 하필 경성뿐이지요? 세상이 모두 물속에 빠졌으면 하오.

2. 선생에게 갑자기 백만 원이 생겼습니다. 그러나 깨고 나니 그것은 꿈이었
 습니다. 그때 심경을 말씀해 주십시오.

— 잘 깨었다고 생각하겠습니다. 뭐냐 하면 도리어 귀찮으니까.

3. 구미(歐米) 모국(某國)에서 선생을 수상으로 초빙합니다. 가시렵니까.

— 두옥삼간(斗屋三間)이 무비극락(無非極樂)이니 그만두겠습니다.

4. 선생에게 같이 살고 죽을 백 명의 형제가 있습니다. 무슨 일을 하시겠습니까.

— 다 소용없습니다. 나 혼자 능히 나의 분(分)에 맞는 일을 할 것입니다.

설문 1

1. 지나가는 자동차가 흙탕물을 끼얹고 갔을 때 가질 태도.

— 잘못은 저편에 있으나, 시비를 걸 수 없는 억울함이야 어찌 이뿐이겠습니
 까.

2. 전차나 버스간에서 발등을 아프게 밟혔을 때 가질 태도.

— 저 사람이 악의로 한 것이 아닌 다음에야 구태여 탄하지 않습니다.

3. 차(車)·선(船) 중의 기연(奇緣) 한 토막.

— 이 사람은 기연을 만들 만큼 싹싹치가 못합니다.

4. 절해고도(絶海孤島)나 심산(深山) 중에서 생명을 구해 준 이성이 결혼을
 하자면?

— 제삼자의 입장으로서 냉정히 해결시킨다면, 은(恩)은 은이요 정(情)은 정으로 분간시킬 것이라 하겠습니다. 은을 느끼나 정을 느끼지 않는 경우가 얼마든지 있으니까, 은은 은으로 갚고 정은 정으로 맺을 것이 당연하다 하겠습니다.

설문 2

1. 아침 · 점심 · 저녁에 인사하는 좋은 말이 없겠습니까.

— 인사란 요컨대 사람과 사람이 서로 만날 때 위로와 축복을 주고받는 것이니, 이것은 형편에 따라 여러 가지 말이 있을 수 있다고 생각합니다. 그것이 오히려 자유롭고 또 생동적인 '인사'일까 합니다. 이 의미에서 다른 나라와 같이 아침 · 점심 · 저녁에 하는 고정적인 용어의 설치를 찬성치 아니합니다.

2. 이즈음 무슨 책을 읽으셨습니까.

— 『조선금석문(朝鮮金石文)』. 읽은 것이 아니라 읽고 있습니다. 원래 이 사람에게는 읽었다고 할 만한 책이 적습니다. 모두 중도이파의(中途而罷矣)니까.

3. 감명 깊은 작품상의 남녀 주인공 하나.

— 주제 넘은 대답이나 괴테의 「파우스트」는 항상 나의 형이상학적 고민의 우상(偶像) 같습니다.

설문 3

1. 취침 · 기침 시간.

— 수의자유(隨意自由).

2. 건강증진책으로 성공하신 경험.

— 불모건강책순수천명이(不謀健康策順隨天命耳).

3. 손수 가꾸어 보신 화초.

— 시드는 경(景)이 비참할 것 같아(실은 게을러) 가꾸지 못합니다.

4. 선생의 여기(餘技)는 어떤 것입니까.

— 본무본업언유여기(本務本業焉有餘技).

여백문답(餘白問答)

1. 다시 한번 취업을 선택하신다면 어떤 방면으로 나가시겠습니까.

— 역시 지금 직업이 좋소이다.

2. 음악은 어떤 정도로 이해하십니까.

— 남 모르고 나 아는 정도.

3. 신문을 드시면 맨 처음에 무슨 난을 읽으십니까.

— 정치면, 사회면, 경제면, 그리고 문예면.

4. 고향은 어디이시며, 그 고향의 소화(笑話) 한 토막을 소개하십시오.

— 인천이요. 특수한 소화를 모르겠소.

5. 남편이 난봉을 필 때 아내도 같이 바람을 피우면 어떻게 하시겠습니까.

— ….

설문 4

1. 귀 고향(개성)에서는 어떤 것이 민중의 오락 또는 위안 거리가 되어 있습
 니까.

—사월 파일의 연등(燃燈)놀이, 오월 단오의 추천(鞦韆)놀이가 대중적인 것
 이요, 소부분으론 산성(山城)놀이·물놀이 등이 있는데, 물놀이는 많이 개
 량할 필요가 있고, 다른 것은 추장(推獎)할 만한 것인데 요새는 흐지부지
 가 되었소.

2. 민중의 오락 또는 위안에 대하여 어떤 희망을 가지고 계십니까.

─희망이랄 것은 못 되고 원망으로써 말할 것은 향토예술의 부활과 권장이
라 하겠소. 지금 제법한 오락, 위안의 기구가 없어 주색(酒色)으로만 흐르
게 된 것은 크게 반성할 문제이겠지요.

3. 민중적 오락 또는 위안 거리를 어떻게 지도해야 하겠습니까.

─향토예술의 부활과 권장은 결국 지방애(地方愛)의 배양이 되고, 건실한
오락 위안의 기반이 되고, 또 그것이 지방경제(지방의 특수산물)에 유기
적 관련이 있게 되는 것이니, 이러한 방향을 지도할 필요가 있지요.

편자주(編者註)

학난(學難)

1. 이 글은 저자의 미발표 초고로, 동국대학교 도서관에 소장되어 있는 노트 중간에 저자의 교정사항과 함께 알아보기 힘든 필체로 쓰여 있다. 완성된 원고는 아니나, 저자가 학문을 대하는 태도와 고민이 고스란히 담겨 있기에 이 책에 수록한다.
2. 이 대목과 비슷한 내용의 다음과 같은 문장이 육필원고의 왼쪽 여백에서 아래쪽에 걸쳐 저자의 교정사항처럼 적혀 있다.
 "그러나 이러한 중에도 물품목록(物品目錄) 등록대장(登錄臺帳)에 불과하나마 미술사의 명목(名目)을 갖고 나온 세키노(關野) 씨의 저술(著述)이 있고, 민족감정(民族感情)에 허소(許訴)하려는 비학구적(非學究的) 서술이나마 독일 신부(神父) 에카르트(Eckardt)의 논저(論著)가 있다."
3. 저자는 이 원고를 쓰고 교정하면서, 어떤 대목들은 정리하여 다시 고쳐 쓴 것처럼 중복된 내용이 발견된다. 이 대목과 비슷한 내용의 다음과 같은 문장이 육필원고의 다음 페이지에도 적혀 있다.
 "〔그러나 근자에 백남운(白南雲) 씨의 『조선사회경제사(朝鮮社會經濟史)』라는 것은 그 제목만이라도 많은 기대를 주고 있음을 행(幸)으로 알고 있다.〕 뿐만 아니라 조선의 사상배경(思想背景)을, 특히 불교(佛敎)의 교리판석(敎理判釋)과 체계경위(體系經緯)〔다시 말하노니 '조선(朝鮮)에서의'〕를 서술한 쾌저(快著)를 갖지 못하였다. 미술사를 다만 형식변천(形式變遷)의 외관사(外觀史)로만 보지 않으려 하는 나의 요구는 이와 같이 망양(茫洋)하다."
4. 육필원고에는 이 문장에 이어서 비슷한 내용의 다음과 같은 문장이 실려 있다.
 "이는 득롱망촉적(得隴望蜀的) 야심이요, 당랑거철적(蟷螂拒轍的) 욕구일지 알 수 없으나, 그러나 나의 창조(創造)의 번민을 구성하고 있는 중요한 일요소(一要素)이다. 나의 조선미술사는 비너스의 탄생이 천현해활(天玄海闊)한 패주(貝舟) 속에서 천

사(天使)의 유량(嚠喨)한 반주(伴奏)를 듣는 ○과는 너무나 멀다. 칠일(七日)을 위한 (爲限)하고 우주만상(宇宙萬象)을 창조하던 창조주(創造主)의 기적적(奇蹟的) 쾌감을 갖지 않았다. 광명(光明)과 싸우는 메피스토펠레스(Mephistopheles)의 고민상에 가깝다. 난어상청천(難於上靑天)이라는 것도 나의 학난(學難)의 일면상(一面相)이다. 잘못하다가는 고민에서 소실(燒失)되어 버려질지도 모른다."

만근(輓近)의 골동수집(骨董蒐集)

1. 남만성(南晚星) 역, 『노자 도덕경』, 을유문화사, 1981.
2. 하인리히 슐리만(Heinrich Schliemann, 1822-1890). 어린 시절 아버지로부터 선물 받은 트로이 전쟁에 관한 책을 읽으며 보물에 대한 환상에 빠져, 결국 1870년 역사적인 트로이 유적을 발굴하고, 이후 미케네를 비롯한 여러 그리스 유적을 발굴함으로써 고고학사에 새로운 장을 연 인물로, 그는 발굴을 통해 얻은 출토품을 개인이 소유하기도 하고, 허가받지 않은 발굴을 하는 등 적지 않은 문제를 일으키기도 했다.
3. 일제강점기 때 고려청자가 일본인들에게 인기를 끌자 고려청자 수집가였던 도미타 기사쿠(富田儀作, 1858-1930)가 진남포(鎭南浦)에 세운 삼화고려소(三和高麗燒)를 지칭함. 1908년부터 자신이 수집한 고려청자를 모델로 한 청자를 제작했다.
4. 중국 주(周)나라 때 사람으로, 본명은 손양(孫陽)이고, 말〔馬〕 감정에 뛰어났다.
5. 중국 진(晉)나라 때 사람으로, 거문고의 달인이었다.

고서화(古書畵)에 대하여

1. 오세창 편저, 동양고전학회 국역, 『국역 근역서화징(槿域書畵徵)』 상, 시공사, 1998, p.223.

수구고주(售狗沽酒)

1. 오세창 편저, 동양고전학회 국역, 『국역 근역서화징』 하, 시공사, 1998, p.1059.

전별(餞別)의 병(瓶)

1. 방병선, 『순백으로 빚어낸 조선의 마음』, 돌베개, 2002.
2. 조원(朝元)이란 도교(道敎) 신도들이 노자(老子)를 참배하는 것을 말한다. 노자는 당(唐)나라 때 태상현원황제(太上玄元皇帝)로 추존된 바 있다.

고려관중시(高麗館中詩) 두 수

1. 중국 진(晉)나라 때의 여류 문학가인, 왕응지(王凝之)의 아내 사도온(謝道蘊)을 가리킨다. 여기서는 술좌석에 참석한 고려 여인을 사녀에 비겨 표현한 것으로 보인다.

지방에서도 공부할 수 있을까

1. '포정해우의 뜻을 풀이하여 양생에 미친다'는 말. '포정해우(庖丁解牛)'는 백정인 포정이 뛰어난 솜씨로 소의 뼈와 살을 발라낸다는 뜻으로, 즉 신기(神技)에 가까운 솜씨를 비유하거나 기술의 묘(妙)를 칭찬할 때 이르는 말이다.

고려청자와(高麗靑瓷瓦)

1. 사회과학원 고전연구소 편, 『북역 고려사』, 신서원, 1991.

의사금강유기(擬似金剛遊記)

1. 시태(時苔)는 '시간의 이끼'를, 제호미(醍醐味)는 '부처의 숭고함'을, 가국(可掬)은 '가득함'을 뜻하는 것으로, '(탑에 서려 있는) 시간의 이끼에 부처의 숭고함이 가득하다'는 뜻.

사적순례기(寺跡巡禮記)

1. 고려 공민왕(恭愍王)의 능호로, 여기서는 공민왕을 가리킴.
2. 고려 후기의 문신이자 학자·문인이었던 목은(牧隱) 이색(李穡, 1328-1396).
3. 고려 후기의 문신이자 학자·문인이었던 백운거사(白雲居士) 이규보(李奎報, 1168-1241).
4. 일연, 리상호 옮김, 강운구 사진, 『사진과 함께 읽는 삼국유사』, 까치, 1999, p.292.
5. 조선 중기의 학자이자 시인이었던 읍취헌(挹翠軒) 박은(朴誾, 1479-1504).

고구려 고도(古都) 국내성(國內城) 유관기(遊觀記)

1. 중국 청(淸)나라를 세운 누르하치의 성(姓).

명산대천(名山大川)

1. 중국 송(宋)나라 때의 문인 구양수(歐陽脩, 1007-1072)가 지은 「추성부(秋聲賦)」에 나오는 다음과 같은 문장에서 취한 구절이다. "내가 한밤에 글을 읽다가 서남쪽서 오는 소리를 들었네 …동자에게 '이 무슨 소리냐, 나가서 보고 와라' 했더니, 동자가 말하기를 '별과 달은 하늘에 맑고 은하수 드리웠는데, 사방을 둘러봐도 사람의 소리 없으니, 그 소린 나뭇가지 소립니다' 하였다.(歐陽子方夜讀書 聞有聲自西南來者 …予謂童子此何聲也 汝出視之童子曰 星月皎潔 明河在天 四無人聲 聲在樹間)"〔심경호(沈慶昊), 「추야(秋夜)」『한국민족문화대백과사전』22, 한국정신문화연구원, 1991〕

우현(又玄)의 일기

1. 이 부분에는 부인 이점옥 여사의 가필로 추정되는 다음과 같은 기록이 적혀 있다. "날짜는 기억이 없지만 우에노 교수가 교환교수로 독일로 떠났다. 우에노 교수가 가위 등 몇 가지를 사 보냈다. 우에노 선생이 나온 날짜도 잘 모른다."
2. 이 부분에는 부인 이점옥 여사의 가필로 추정되는 다음과 같은 기록이 적혀 있다. "이 양반이 상해에서 아몬드 같은 것을 몇 가지 잔뜩 사고, 과자함·담배함·비취반지를 사왔는데, 그때 우리는 그것을 먹을 줄 모르고, 유 씨네에 한 삼분의 일쯤 보내

고 그냥 굴리다가 없애 버렸다. 지금 같으면 그것을 까 먹었으면 고소하고 맛이 있었을 텐데 먹을 줄을 몰라, 속으로 '왜 이 잘난 것을 사 왔나' 하였다."

3. 이 날짜 일기에 부인 이점옥 여사의 가필로 추정되는 다음과 같은 기록이 적혀 있다.
"시누이 결혼이 되어서 평강(平康)에 갔다 오다."

4. 이 부분에는 부인 이점옥 여사의 가필로 추정되는 다음과 같은 기록이 적혀 있다.
"여기서 살림을 하는 중에 앞의 집이 나서 그것을 천이백 원에 사다."

5. 이 일기 밑에 부인 이점옥 여사의 가필로 추정되는 다음과 같은 기록이 적혀 있다.
"개성에 오니 먼저 이영순이라는 관장이 있었는데, 여자 관계로 싸움을 하여 내쫓겨 서울로 갔다고 한다. 소사(小使)로는 장남재(張南在)라는 사람이 있었는데, 사람이 착실하고 부지런하고 건실한 사람이었다.

사택은 일본식으로 지어서 한국 사람이 살기에는 참 불편하였다. 살림집과 사무실이 한데 붙어 있었다. 조그마한 밭이 딸려 있었고 사쿠라꽃도 많이 피어 있어서 경치는 참 좋았다.

그런데 저녁에 가만히 있을 때면 부엌에서 사기그릇 박살나는 소리가 난다. 나는 무서워 꼼짝을 못하고 소사가 나가 보면 깨끗한 채로 있는데, 그런 소리가 들려서 사람을 놀라게 한다. 한두 번이 아니고 몇 번 그런 일이 종종 있었다. 사람들 말이, 집터가 세면 그런 일이 종종 있다 한다. 몇 번을 그러더니 몇 달 후에는 아무 일이 없고 조용하였다.

사무원은 한수경(韓壽景)이라는 사람이 있었는데, 성격은 꽤 괴팍하였다. 사무실은 개성 신궁(神宮) 바로 밑에 있었다.

날짜는 잊어버렸지만 이강국(李康國) 씨가 독일 유학을 떠났다. 강국 씨가 독일에 있는 동안 사진기 등을 사 보냈다. 독일에서 사 년 공부를 마치고 돌아와 차에서 내릴 때에 일본 형사한테 잡혀 함흥형무소에서 이 년 형을 마쳤나."

6. 이 일기 밑에 부인 이점옥 여사의 가필로 추정되는 다음과 같은 기록이 적혀 있다.
"두 살 적에 친구가 북산(北山)에 놀러 가자고 하여, 아이 보는 아이에게 업혀 가지고 갈 때에는 생둥생둥하던 아이가 북산 박 군수(郡守)네 별장 침대에 뉘었는데 올 때 업혀 놓으니 그렇게 몹시 앓는 소리를 하였다. 와서 닷새가 되는 날 새벽에 일어나 보니 어린 것이 죽어 있었다. 참 가엽고 불쌍하기 말할 수 없었다. 개성 북산에 가 병들면 사는 사람이 없다 한다. 개성에 와서도 가끔 주일이면 도시락 두어서넛씩 싸 가지고 사람을 데리고 고적(古蹟) 답사를 다녔다.

개성 신궁(神宮)의 신관(神官)이 돼지같이 생기고 전직(前職) 순경(巡警)이었는데, 너무 못되게 굴어서 동네에서 아주 못된 놈으로 소문이 났다. 거기가 시골 같아서, 혹시 돼지가 올라와 밭에 들어가면 곡괭이를 가지고 나와 돼지 얼굴을 때려 돼지 눈이 빠져 달려서 돼지가 앞에서 펄펄 뛰어 내려가면 쫓아서 내려가 또 때린다 한다. 참 악독

한 인간이다. 마누라도 툭 하면 엎어놓고 올라서서 손을 뒤로 꺾고 몹시 때려 마누라가 할 수 없이 동경으로 도망간 것을 쫓아가서 빌고 데려왔는데, 얼마 안 있다가 불쌍하게도 죽고 말았다. 마누라는 순하고 착했었다.

선생은 가끔 답사를 나가는데, 사람을 한두 명 데리고 나갔다. 갔던 사람들 말이 선생께서는 원래 걸음을 잘 걷는 양반이라 따라갈 수가 없다 한다.

언제나 개성 시내와 고적 답사를 게을리하지 않았다. 그리고 일본이나 외국이나 서울 각 곳에서 손님이 오면 손님 대접하랴, 있던 손님을 데리고 나가 고적을 잘 구경시키고 설명을 하여 주랴 바쁘다. 각 학교에서도 오고, 가끔 이대(梨大) 학생들도 내려와서 점심을 박물관에서 먹으면 김치 같은 것을 내다 주기도 한다. 점심을 먹고 박연폭포(朴淵瀑布)를 보고 그쪽 고적 등지를 다 살피고 올라간다.”

7. 이하 8월 26일과 8월 29일의 일기는 1934년에서 1940년 사이의 어느 한 해의 일기로 추정된다.

8. 인천의 저명한 외과의사였으며, 해방 후 인천 최초의 일간지인 『대중일보(大衆日報)』를 창간하여 지방언론 발전에 기여한 고주철(高珠徹)을 가리킨다.

9. 고유섭이 장인의 돈을 빌려서 북경에서 고추를 수입했다가 실패한 건의 처리를 가리키는 듯하다.

10. ‘현재 다섯 가족을 거느리고 있고, 또 배 속에는 아이가 하나 있으며, 책임져야 할 일이 만 엔여’라는 뜻.

11. 1900-1972. 개성의 실업가인 공성학(孔聖學)의 차남으로, 만주 요하(遼河) 연안에 오가자농장(五家子農場, 고려농장의 전신)을 건설하고, 만몽산업주식회사(滿蒙産業株式會社)를 설립하는 등 민족기업가로 활동했으며, 광복 후 주프랑스공사, 농림부장관, 농협중앙회 회장, 고려인삼홍업사장, 천도교 교령 등을 역임했다.

어휘풀이

ㄱ

가국(可摑) 움켜쥘 만함. 즉 정상(情狀)이 뚜렷함.

가군(家君) 남에게 자기 아버지를 일컫는 말. 가친(家親).

가두진풍(街頭塵風) 길거리의 먼지바람.

가라쿠타(雅樂多) 잡동사니.

가마쿠라조(鎌倉朝) 일본이 가마쿠라에 도읍하였던 막부시대(1192-1333).

가쓰라 이궁(桂離宮) 일본 교토에 있는 별궁(別宮).

가원관이불가설완언(可遠觀而不可褻翫焉) 멀리서 볼 수는 있으나 가까이 두고 즐겨 구경할 수는 없음.

가전(假廛) 임시로 지은 점포.

가책(苛責) 몹시 심하게 꾸짖음.

각루(角樓) 네모 형태의 누각.

각필(擱筆) 쓰던 글을 멈추고 붓을 내려놓음.

간간(間間) 듬성듬성함.

간경도감(刊經都監) 불경을 번역, 간행하기 위하여 설치한 기관.

간대석(竿臺石) 밑받침돌.

간연(看烟) 고구려에서 묘를 지키는 수묘인(守墓人) 중 재래사회에서의 피지배층에 속하였던 연호(烟戶).

간죽세(竿竹勢) 상앗대로 배를 젓는 기세. 장대의 기세.

갈천(葛天) 도가(道家)에 나오는 성왕(聖王).

감계관념(鑑戒觀念) 지난 잘못을 거울삼아 다시는 잘못을 되풀이하지 않게 경계하려는 생각.

감공사(監工司) 조선 말 화폐 주조에 관한 사무를 관장하기 위하여 설치한 관청.

감연(憾然) 서운해함.

갓곶이 '곶'의 가장자리 마을. 곶(串)의 뜻으로, 갓 모양으로 바다 쪽으로 좁고 길게 내민 땅.

강복암두(江腹岩頭) 강의 중간에 있는 바위 머리.

강자(絳赭) 짙은 붉은색.

강출(降出) 세상에 나옴.

개두(開頭) 먼저 시작함.

개세(蓋世) 세상을 뒤덮을 만한 위력을 가짐.

개세(慨世) 세상을 개탄함.

개원(開元) 중국 당나라 현종 때의 연호(713~741).

개척진무(開拓鎭撫) 국경을 확장하고 백성들을 어루만짐.

개현(開現) 열어서 나타냄.

거(鋸) 톱.

거두(擧頭) 첫머리에서 거론함.

거비(巨臂) 큰 팔. 즉 대가(大家).

거연(巨然) 매우 큰 모습.

거화(炬火) 횃불.

건명문(建明門) 경희궁(慶熙宮)의 동남쪽 문.

검초(劍鞘) 칼집.

겁념(㤼念) 두려워하는 마음.

게출(揭出) 걸어 내놓음.

격세(隔世) 세대를 거름.

견별(甄別) 뚜렷하게 나눔.

견지(絹紙) 명주와 종이.

견탈(見奪) 남에게 빼앗김.

결망문의(結網文儀) 그물을 결합시켜 놓은 듯한 모양의 무늬.

결모(結茅) 띠풀을 엮어 초가집을 지음.

결발(結髮) 머리를 틀어 올림.

경면(鏡面) 거울의 비치는 면.

경부(頸部) 목 부분.

경성(慶成) 경사스럽게 이룩됨.

경수(頸首) 목과 머리.

경외도요(京外盜搖) 서울 밖의 도둑으로 인한 동요.

경정(逕庭) 매우 심한 차이.

경찬회(慶讚會) 불덕을 드높여 찬탄하는 모임.

경치(境致) 마음속의 경지나 취향.

경통(經筒) 경전을 넣어 묻는 데 쓰이는 통.

계견돈축(鷄犬豚畜) 닭, 개, 돼지 등의 가축.

계련(契聯) 관련되는 연관성.

계명(繼命) 명을 계승함.

계변(溪邊) 시냇가.

계성사(啓聖祠) 중국의 다섯 성인, 즉 공자(孔子) · 안자(顏子) · 증자(曾子) · 자사(子思) · 맹자(孟子)의 아버지를 모시기 위하여 성균관 내에 지은 사당.

계쟁(係爭) 다툼에 연계됨.

계필(繼筆) 뒤를 이어 그림.

고강초원(高崗草原) 높은 언덕 위의 초원.

고고(高高) 매우 높음.

고곡적(高曲的) 고상한 곡조의 가락이 뛰어난.

고력(苦力) 중노동자.

고루거하(高樓巨廈) 높은 누각과 큰 집.

고림(古林) 오래된 숲. 옛 숲.

고만(高慢) 뽐내어 건방짐.

고명(誥命) 높은 직책을 주는 사령장.

고명(顧命) 임금이 유언으로 나라의 뒷일을 부탁함.

고범(孤帆) 외로운 돛단배.

고비(固鄙) 고루하여 천하게 됨.

고열(古裂) 오래된 자투리.

고음(苦吟) 잘하지 못하는 노래.

고지(故知) 옛 친구.

고창(高敞) 높고 넓음.

고충류(蚖虫類) 파충류.

고침장와(高枕長臥) 높은 베개를 베고 오래 누워 있음.

고허(古墟) 오래된 폐허.

곡달(曲達) 빠짐없이 도달함.

곤륜(崑崙) 중국 전설에서 서쪽 멀리 황하(黃河)의 발원지로 믿어서는 성산(聖山).

골계미(滑稽味) 익살스러움에서 느끼는 아름다움.

골산(骨山) 나무나 풀은 없고 바위와 돌로 이루어진 산.

공납(供納) 공손히 바침.

공심돈(空心墩) 성에 있는 구조물로, 벽에 총구를 내어 내외벽을 돌면서 적을 사격할 수 있게 만든 돈대.

공후(箜篌) 하프 비슷한 동양의 옛 현악기.

공후백호(公侯伯號) 공작, 후작, 백작 등의 칭호.

과긍(誇矜) 자랑하여 뽐냄.

과수(寡守) 과부.

과하마(果下馬) 사람을 태우고 과일나무 아래를 지나갈 수 있는 작은 말.

관불절(灌佛節) 불상을 목욕시키는 특별한 날. 즉 부처님 오신 날.

관절(冠絶) 가장 뛰어남.

관(舘)하다 (객사나 사찰에) 머물다.

관학(鸛鶴) 황새.

광구모인(廣求摹印) 널리 구하여 인쇄함.

광답난무(狂踏亂舞) 미친 듯이 돌아다니며 어지럽게 춤을 춤.

광도(狂濤) 미친 듯이 이는 사나운 파도.

광배(光背) 불상 뒤에 있는, 광명을 상징하는 장식.

광실(壙室) 시신을 안치하기 위하여 만든 고분의 방.

광창(廣敞) 넓고 평평함.

광탄(廣坦) 넓고 평평함.

광폭장척(廣幅長尺) 넓은 폭과 긴 길이.

광한무뢰(獷悍無賴) 사나운 불량배.

괴락(壞落) 무너져 떨어짐.

괴려(瑰麗) 구슬처럼 아름다움.

괴뢰(傀儡) 꼭두각시.

괴방(壞妨) 파괴하고 방해함.

괴훼(壞毁) 파괴하고 훼손시킴.

굉굉(轟轟) 소리가 몹시 요란함.

교박(磽薄) 메마르고 기름지지 못함.

교부시대(敎父時代) 기독교의 교리의 정립과 교회 발전에 크게 이바지한 교부가 왕성하게
 활동하던 시대.

교송(喬松) 높이 솟은 소나무.

교시(郊豕) 성 밖에서 지내는 제사에 쓰일 돼지.

교치(巧致) 정교하게 가꾼 멋.

교학(磽确) 메마르고 모래나 돌이 많이 섞여 거칢.

교힐(纐纈) 실로 천을 묶은 다음 염액에 담가서 부분적으로 무늬를 나타내는 기술.

구(鉤) 낫. 갈고리.

구곡양장(九曲羊腸) 굽이굽이 서린 양의 창자. 즉 꼬불꼬불하고 험한 길.

구관(求觀) 구하여 봄.

구극(究極) 어떤 과정의 마지막.

구마도(廐馬圖) 마굿간의 말을 그린 그림.

구설(口說) 말로 설명함.

구옥(勾玉) 옥을 반달 모양으로 다듬어 장식으로 쓰던 구슬. 곡옥(曲玉).

구음(口吟) 시 따위를 읊조림.

구적(俱寂) 모든 소리가 잦아들어 조용해짐.

구진(具陳) 상세하게 진술함.

구황(救荒) 흉년 때 굶주린 빈민을 구제함.

국부민은(國富民殷) 나라는 부강하고 백성은 유족함.

국신(國贐) 나라의 재화.

국연(國烟) 고구려에서 묘를 지키는 수묘인(守墓人) 중 재래사회에서 지배층에 속하였던 연호(烟戶).

국축(跼蹙) 국천척지(跼天蹐地)의 줄인 말. 높은 하늘에도 머리가 부딪칠까 두려워서 등을 구부리고, 땅이 꺼질까 두려워서 발끝으로 디디면서 걸음. 또는 황송하거나 두려워 몸을 굽히고 조심스럽게 걸음.

국행초제(國行醮祭) 나라에서 별에 지내는 제사.

국형(鞫刑) 중죄를 신문하여 형벌을 가함.

군계학교(軍械學校) 군사와 기계를 가르치는 학교. 여기서는 조선 말 신식 군대인 별기군 (別技軍)을 가리킴.

궁륭상(穹隆狀) 활같이 가운데가 높고 사방 주위가 굽은 형상.

궁신모장(弓身鉾杖) 활과 창. 활의 몸체와 창과 장대.

권비(卷鼻) 돌돌 말린 모양의 코.

궐자(厥者) '그 사람' 또는 '그'를 낮잡아 부르는 말.

귀명불귀실(貴名不貴實) 이름은 귀하지만 그 내실은 귀하지 않음. 부귀와 명예는 실질을 귀히 여기지 않는다는 뜻.

귀범(歸帆) 돛단배가 돌아옴.

귀화(鬼火) 도깨비불.

규유(窺覦) 엿봄.

근체(根蔕) 사물의 바탕.

금구(金鳩) 금빛 비둘기.

금기(金氣) 가을철의 기운.

금사령(禁奢令) 사치를 금하는 명령.

금새(金璽) 금으로 만든 옥새.

금석(金石) 쇠붙이와 돌. 여기서는 거기에 글자를 새긴 금석문(金石文)을 말함.

금안(金鞍) 금으로 꾸민 안장.

금오(金烏) 태양.

금은채칠채(金銀彩漆彩) 금은빛으로 칠한 색깔.

금인(金印) 황금으로 만든 도장.

금직(錦織) 비단을 짜는 일.

금채(錦綵) 무늬 있는 비단.

금풍(金風) 가을바람.

금화조라관(金花鳥羅冠) 금제 꽃으로 장식한 검은 비단 관.

급준(急峻) 아주 험함.

기경(起耕) 땅을 일구어 논밭을 만듦.

기경(基徑) 기반부의 지름.

기년명(紀年銘) 연대를 새겨 넣은 명문.

기도회복(旣倒回復) 이미 잘못된 것을 본래대로 되돌림.

기롱기(奇弄氣) 기이한 행동으로 놀리는 경향.

기망(旣望) 음력 매달 열엿샛날.

기명(記銘) 그릇 따위에 글씨를 새겨 놓은 기록.

기묘우승(奇妙優勝) 기이하고 묘하여 아주 뛰어남.

기민(饑民) 굶주리는 백성.

기반(羈絆) 굴레.

기벽(奇癖) 이상한 버릇.

기불행사(祈祓行事) 무당이 하는 굿거리.

기색(氣塞) 심한 충격으로 호흡이 일시 멎음.

기송(記送) 기입하여 보냄.

기아(欺我) 나를 속임.

기약(氣弱) 타고난 기운이 약함.

기업(基業) 대대로 전하여 오는 기초가 되는 사업. 여기서는 왕업(王業)을 가리킴.

기연(起緣) 어떤 현상이 발생하는 인연.

기와(起臥) 일어남과 누움.

기우축도(祈雨祝禱) 비 오기를 바라며 기도함.

기유(覬覦) 엿봄.

기자(棋子) 바둑돌.

기준(箕準) 기자조선(箕子朝鮮)의 준왕.

기필(期必) 꼭 이루어지기를 기약함.

기화진담(奇話珍談) 기이하고 진귀한 이야기.

긴치(緊緻) 밀접하고 치밀함.

ㄴ

나라조(奈良朝) 일본이 나라에 도읍하였던 시기(710-794).

나락(奈落) 벗어나기 어려운 절망적인 상황.

나마(喇嘛) 티베트.

나전(螺鈿) 자개 장식 공예품.

나팔구(喇叭口) 나팔 모양의 입.

나한(裸漢) 벌거벗은 남자.

낙거(落居) 낙향하여 거처함.

낙뢰(落磊) 돌무더기가 떨어짐. 즉 쇠퇴해 간다는 뜻.

낙뢰송(落磊松) 가지가 아래로 축축 늘어진 장대한 소나무. 크고 우람한 소나무.

낙맥(落脈) 큰 산맥에서 떨어져 나온 산맥.

낙역(絡繹) 왕래가 끊임없음.

낙재고중(樂在苦中) 즐거움은 괴로움 속에 있다는 말.

낙태(駱駝) 낙타.

난만(爛漫) 광채가 강하고 화려함.

난순(欄楯) 난간.

난전(亂箭) 마구 쏟아지는 화살.

난진(難陳) 진술하기 어려움.

남당(南堂) 삼국시대에 부족 집회소가 발전한 중앙 관아.

남벽(藍碧) 짙은 푸른빛.

남새 심어서 가꾸는 나물. 채소.

남실(藍實) 쪽〔藍〕의 씨.

남작(濫作) 함부로 많이 만들어냄.

남창(南敞) 남쪽의 넓은 지대.

남화(南畫) 중국 명나라에서 시작된 화풍으로, 수묵과(水墨)과 담채(淡彩)를 써서 내면세
　계의 표현에 치중한 그림의 경향. 남종화(南宗畫).

납공(納貢) 공물을 바침.

납염(臘染) 납이 갖는 방염작용을 이용하여 무늬를 염색하는 기술.

낭랑(朗朗) 밝고 환함.

낭탁(囊橐) 자신의 것으로 만듦.

내고청대법(內庫請臺法) 조선시대 각 관서에서 연말 업무 마감과 함께 사헌부의 감사를
　받고 창고를 봉인하던 제도.

내빙(來聘) 외국의 사신 등이 예물을 가지고 찾아옴.

내은(內隱) 안에 숨겨져 있는 모습.

냉광(冷光) 찬 느낌의 빛.

냉철(冷鐵) 찬 쇠붙이.

넌출한 길게 늘어진.

노대(弩臺) 쇠뇌, 즉 쇠로 된 발사장치가 달린 활을 쏘기 위해 설치한 대.

노반(露盤) 탑의 꼭대기 층에 있는 네모난 지붕 모양의 장식.

노비변정도감(奴婢辨定都監) 조선 초기에 노비에 관한 쟁송을 맡아보던 임시 관아.

노사(鷺鶿) 백로. 해오라기.

노합(老閤) 낡은 샛문. 낡은 쪽문.

논소(論疏) 논하여 상소함.

농석분(礱石墳) 돌을 갈아 만든 봉분.

농채(濃彩) 짙은 채색.

뇌고(牢固) 견고함.

누기(漏氣) 눅눅하고 축축한 물기.

누누(累累)한 여러 개를 합친.

누대(屢代) 여러 대.

누몽(累蒙) 여러 번 몽진(蒙塵, 임금이 난리를 피하여 다른 곳으로 옮아감)을 함.

누술(屢述) 여러 번 기술함.

누의(螻蟻) 땅강아지와 개미.

누조(鏤彫) 새겨 넣음.

눈매지어 눈을 매듭지어. 즉 그물 같은 물건의 코와 코를 이어 이룬 구멍을 만들어서.

늠연(凜然) 위엄 있고 기개가 높음.

능가(陵街) 능이 있는 시가. 번화한 도성 거리라는 뜻.

능서능화(能書能畵) 글씨와 그림 솜씨가 뛰어남.

능위수림(陵圍樹林) 능을 둘러싸고 있는 나무숲.

능조(能造) 잘 만듦.

능형(菱形) 마름모꼴.

ㄷ

단간(斷簡) 문서 등이 떨어져 나가거나 일부가 빠져서 완전하지 못한 것.

단념체관(斷念諦觀) 미련 없이 잊어버림.

단확(丹臒) 단사(丹砂)와 청확(靑臒). 단청(丹靑)의 의미로 쓰임.

답용(踏用) 전의 것을 그대로 사용함.

당랑거철(螳螂拒轍) 사마귀가 수레를 막음. 즉 자기 분수를 모르고 강적에게 덤벼드는 무모함을 일컫는 말.

당식(當食) (해가) 먹힘을 당함, 즉 일식(日食)이 일어남.

당좌(撞座) 종을 칠 때, 종을 때리는 나무 막대인 당목(撞木)이 닿는 자리.

대구(帶具) 띠를 매기 위하여 양끝을 서로 끼워 맞추는 고리.

대덕(大德) 덕이 높은 고승.

대동여락(大同與樂) 크게 하나가 되어 함께 즐김.

대모(瑇瑁) 바다거북, 또는 그 껍데기. 주로 공예품이나 장식품을 만드는 데 쓰임.

대배일음(大杯一飮) 큰 잔으로 한 번에 마심.

대범(大凡) 무릇.

대야(大野) 넓은 들.

대좌(臺座) 불상을 올려놓는 받침대.

대천세계(大千世界) 삼천대천세계(三千大千世界)의 약칭으로, 불교에서 말하는 끝 없이 넓은 세계를 말함. 여기서는 넓은 세상을 의미함.

대태(對態) 대상이 되는 형태.

대통력(大統曆) 중국 원나라에서 제정한 역서(曆書).

대허(大虛) 큰 허공. 즉 하늘.

데카당(décadent) 퇴폐적.

데포르메(déformer) '변형하다'라는 프랑스어.

뎃보구치(鐵砲口) 병의 모양이 대포의 포신 같다는 뜻.

도구(渡歐) 구라파(歐羅巴), 즉 유럽에 감.

도다이지(東大寺) 일본 나라 시에 있는 고찰. 일본 화엄종의 대본산으로, 745년 쇼무 왕(聖武王) 때 로벤(良弁)이 창건하였음.

도대고(都大高) 모두 크고 높은 것.

도도(島島)한 섬이 점점이 있는.

도동(渡東) 일본 동경으로 건너감.

도량(跳梁) 거리낌 없이 함부로 날뛰어 다님.

도로(徒勞) 헛수고.

도벽(塗壁) 벽에 흙이나 종이를 바름.

도봉(島峰) 섬의 봉우리.

도쇼궁(東照宮) 일본 닛코(日光)에 있는 신사(神社).

도시(都是) 도무지.

도신(刀身) 칼의 몸체.

도철(饕餮) 중국 신화에서 사흉(四凶)이라 불리는 네 마리 괴물 중 하나로, 인간의 얼굴에 머리에 뿔이 있고 송곳니를 갖고 있으며 몸은 털로 뒤덮인 양의 모습을 하고 있다.

도쿠가와 시대(德川時代) 일본 도쿠가와 이에야스(德川家康)가 1603년 도쿄에 정권을 수립하고 십오대 이백육십오 년간 지속한 시대.

도훼(倒毁) 무너져 훼손됨.

독고죽(獨孤竹) 홀로 외로운 대나무.

독구리(どっくり) 목 부분을 좁게 만든 작은 자기 술병.

독와사(毒瓦斯) 독가스.

독필(禿筆) 몽당붓이라는 뜻으로, 자기의 글을 겸손하게 이르는 말.

돈탁(沌濁) 어둡고 흐림.

돌올(突兀) 높이 솟아 우뚝함.

돌재돌재(咄哉咄哉) 탄식할 때 쓰는 감탄사.

동강(東岡) 동쪽 언덕.

동광(瞳光) 눈동자 빛.

동상(東上) 동경으로 건너감.

동와(棟瓦) 마룻대와 기와.

동정군(東征軍) 동쪽, 즉 일본을 정벌하기 위해 중국 원나라와 고려가 구성한 연합군.

동탕(動蕩) 얼굴이 잘 생김. 여기서는 흥취가 멋있게 일어남을 뜻함.

동혈(洞穴) 깊고 넓은 굴의 구멍.

두공(斗栱) 목조건물에서 기둥 위에 지붕을 받치며 차례로 짜 올린 구조.

두옥(斗屋) 아주 작고 초라한 집.

둔마(鈍馬) '둔한 말'이라는 뜻으로, 자신을 낮추어 부르는 말.

둔전(屯田) 주둔병의 군량을 지급하기 위하여 두었던 밭.

뒤거푸 뒤이어 거듭.

득롱망촉(得隴望蜀) 농(隴) 지방을 얻으니 촉(蜀) 지방이 탐난다는 뜻으로, 욕심이 끝이 없음을 가리키는 말.

득의필(得意筆) 뜻한 바대로 만족스럽게 쓴 필적.

등문고(登聞鼓) 신문고(申聞鼓). 조선시대에 임금이 백성의 억울한 사정을 듣기 위하여 매달아 놓았던 북.

등조(登祚) 왕위에 오름. 등극(登極).

등하(登遐) 임금이 세상을 떠남. 승하(昇遐).

디오니소스(Dionysos) 그리스 신화에 나오는 신. 예술활동에서 격정적인 경향의 예로 자주 인용됨.

딱정떼 표준어는 '딱장대'. 성질이 온순한 맛이 없이 딱딱한 사람.

떨더린 발줄 늘어뜨린 발줄. 떨어지지 않는 발길.

ㅁ

마구(馬具) 말을 타거나 부리는 데 쓰는 기구.

마량초(馬糧草) 말먹이풀.

마려(磨鑢) 연장으로 갊.

마상배(馬上杯) 말 위에서 사용하는 술잔.

마작(麻雀) 중국에서 건너온 실내 오락으로, 패를 가지고 짝을 맞추는 놀이.

마지(麻紙) 삼 껍질이나 삼베로 만든 종이.

막설(莫說) 말을 그만둠.

막현어은(莫顯於隱) 숨는 것보다 더 잘 나타나는 것이 없음.

만국루(萬掬淚) 만 움큼의 눈물.

만군(蠻軍) 오랑캐 군대. 여기서는 원나라 군대를 가리킴.

만뢰(萬籟) 자연 속에서 나는 온갖 소리.

만루(滿鏤) 꽉 채워 새김.

만세후(萬世後) 살아 있는 임금의 '죽은 후'를 완곡하게 이르는 말.

만야(滿野) 들판에 꽉 참.

만인지표(萬人之表) 여러 사람의 표상.

만착(瞞着) 남의 눈을 속여 넘김.

만창(滿漲) 가득하여 넘쳐남.

만파식적(萬波息笛) 신라 때 외적을 물리쳤다는 전설상의 피리.

만필(漫筆) 일정한 형식이나 체계 없이 생각나는 대로 쓰는 글.

말갈(靺鞨) 고대 한반도 북부에 거주한 만주족 계통의 민족.

망양(茫洋) 한량 없이 넓음.

망촉(望蜀) 득롱망촉(得隴望蜀), 즉 농(隴) 지역을 얻고서 촉(蜀) 지역까지 취하고자 한다는 뜻으로, 만족할 줄 모르고 계속 욕심을 부림을 의미함.

맥전(麥田) 보리밭.

면포(麵麭) 개화기 때 '빵'을 일컫던 말.

명기(明器) 장사 지낼 때 시신과 함께 묻어 두는 그릇.

명명(冥冥) 아득하고 그윽함.

명문(明文) 명백하게 기록된 문구.

명문(銘文) 금석(金石)이나 기명(器皿) 따위에 새긴 글.

명위(名位) 명칭과 위치.

명하(明河) 은하수.

모각(毛刻) 붓으로 선을 그리듯이 볼록하게 새김〔線刻〕. 모조(毛彫).

모립(毛立) 털이 서 있는 모습.

모물(毛物) 털로 만든 물건.

모연(暮煙) 저녁 무렵의 연기.

모종(暮鐘) 해 질 무렵에 치는 종.

모추(暮秋) 늦가을.

목루(木鏤) 나무에 쇠붙이로 장식함.

목초마 무명치마.

몰명문적(沒名聞的) 세상의 명성이나 평판을 잊은.

몰세간적(沒世間的) 세상 일을 잊은.

몽알(夢謁) 꿈에 만나 뵘.

몽현(夢現) 꿈으로 나타남.

묘망(渺茫) 끝없이 넓고 아득함.

묘제(妙劑) 효험이 높게 적절히 조제하여 만든 약.

묘취(妙趣) 미묘한 흥취.

무격(巫覡) 무당(여자)과 박수(남자 무당)를 아울러 이르는 말.

무고(巫蠱) 무당의 방술로 남을 저주함.

무대(無代) 대가(代價)가 없음.

무량수(無量壽) 수명이 한없는 부처. 무량수불(無量壽佛).

무몽(無夢) 꿈을 꾸지 않음.

무법체(無法體) 법이 없는 몸. 법체(法體)란 우주에 있는 유상(有相), 무상(無相)의 모든 사물의 실체를 말하는데, 이러한 실체가 없음을 뜻함.

무비극락(無非極樂) 극락에 비할 바 없이 좋음.

무아(無我) 나의 존재를 잊는 일.

무위소(武衛所) 조선 말 궁궐 수호를 위하여 설치한 관청.

무인주처(無人住處) 사람이 없는 거처.

무지문맹(無知文盲) 아는 것이 없고 글을 모름.

무진주(武珍州) 광주(光州)의 옛 이름.

무회(無懷) 도가(道家)에 나오는 성왕(聖王).

묵채(墨彩) 먹으로 표현한 채색.

문과고강법(文科考講法) 과거시험 중 문과에서 강경(講經)을 중시하여 시험 보던 법.

문단(紋緞) 무늬가 있는 비단.

문맥(門脈) 피를 모아서 간(肝)에 보내는 굵은 정맥. 문정맥(門靜脈).

문비(門扉) 문짝.

문서칭액(文書稱額) 문서와 편액.

문의(文儀) 무늬.

문향(聞香) 향내를 맡음.

문호영창(門戶欞窓) 드나드는 문과 격자창.

미골(尾骨) 꼬리뼈.

미량(楣梁) 문틀 윗부분 벽의 하중을 받쳐 주는 부재.

미록어별(麋鹿魚鱉) 고라니와 사슴, 그리고 물고기와 자라.

미석(楣石) 문설주 사이에 가로로 걸쳐진 돌. 이맛돌.

미추홀(彌鄒忽) 인천의 고구려 때 명칭.

미타물(眉唾物) 불확실하고 의심스러운 것.

미타정토(彌陀淨土) 아미타 부처가 계시는 깨끗한 세상.

민멸(泯滅) 자취나 흔적이 아주 없어짐.

민번(悶煩) 속을 태우고 괴로워함. 번민(煩悶).

민소자약(憫笑自若) 어리석음을 비웃으며 태연한 체함.

밀원(密員) 숨겨 둔 인원.

ㅂ

박감익절(迫感益切) 진실로 감격하고 더욱 절실해짐.

박락(剝落) 오래 되어 글자나 그림이 깎이거나 떨어져 나감.

반개(盤蓋) 넓고 편편한 큰 돌로 만든 덮개돌.

반거(盤居) 뿌리박고 거주함.

반결상박(蟠結相搏) 서로 얽히어서 힘을 겨룸.

반공(半空) 그다지 높지 않은 공중.

반룡(蟠龍) 아직 승천하지 않고 땅에 서려 있는 용.

반석(盤石) 기초가 되는 넓고 편편한 큰 돌.

반승(飯僧) 고려시대에 왕실에서 큰 법회를 열고 중들에게 음식을 대접하던 일.

반환(盤桓) 그 자리에서 멀리 떠나지 못하고 서성임.

반육부조(半肉浮彫) 새김의 두께가 보통의 반쯤 되는 부조.

반이(搬移) 운반하여 옮김.

발(鉢) 바리때.

발발(勃勃) 기세가 한창 왕성함.

발분망식(發憤忘食) 어떤 일에 열중하여 끼니까지 잊고 힘씀.

발섭(跋涉) 여러 곳을 두루 돌아다님.

발천(發闡) 가려 있던 것이 열려 드러남.

발초(拔抄) 글 따위에서 필요한 부분을 가려 뽑아 베낌.

방물(方物) 임금에게 바치던 지방 특산물.

방불(髣髴) 거의 비슷함.

방일쇄탈(放逸灑脫) 제멋대로 거리낌없이 행동하며 형식에 얽매이지 아니함.

방장단문(方墻單門) 네모진 담장에 달린 한 개의 문.

방초(芳艸) 향기로운 풀.

방추(方錐) 네모진 송곳 모양.

배관(背觀) 뒤의 경관.

배관(拜觀) 삼가 뵘. 배견(拜見).

배반(背反)된 반대로 돌아선.

배부(背付) 뒷면에 붙임.

배송관(陪送官) 지위가 높은 사람을 따라가 송별하는 관리.

배접(拜接) 삼가 접함.

배총(陪塚) 모시듯 옆에 있는 무덤.

백문주인(白文朱印) 인장(印章)에 인주(印朱)를 묻혀 흰 바탕에 찍으면, 인문(印文)이 음각
 일 때는 희게 나타나는데 이를 백분이라 하고, 양각일 때는 바탕에 붉은색 인주가 묻어
 나타나는데 이를 주인(朱印) 또는 주문(朱文)이라 함.

백범(白帆) 흰 돛.

백상(白象) 흰 코끼리.

백안시(白眼視) 남을 업신여기거나 무시하는 태도로 흘겨봄.

백의검수(白衣黔首) 흰 옷에 검은 머리.

백전(白氈) 흰색의 모직물.

백치(白雉) 흰 꿩.

백파(白派) 흰 거품이 이는 물결.

백항선(白航船) 하얀 항해선.

번(幡) 부처와 보살의 성덕을 나타내는 깃발.

번롱(翻弄) 이리저리 마음대로 놀림.

번쇄(煩瑣) 너저분하고 자질구레함.

번인(飜印) 번역하여 인쇄함.

번치있게 번거롭게.

벌부(伐夫) 나무를 베어 내는 인부.

벌재유부(伐材流桴) 재목을 베어 뗏목을 띄움.

범백화(凡百花) 무릇 온갖 꽃.

범범(泛泛) 자질구레하지 않고 넉넉한 모양.

범자(梵字) 인도의 옛 글자.

범파엽주(泛波葉舟) 물결 위에 뜬 작은 배.

법의(法衣) 승려가 입는 가사나 장삼 따위의 옷.

베수비오(Vesvio) 이탈리아 나폴리만(灣) 연안에 있는 유럽 대륙 유일의 활화산.

벽락(碧落) 푸른 하늘. 벽공(碧空).

벽수(碧水) 짙푸른 빛이 나도록 맑고 깊은 물.

벽파(劈破) 쪼개어 깨뜨림. 즉 분명히 밝힘의 뜻.

벽호춘순(碧壺春筍) 푸른 항아리의 봄 죽순.

별갑양망문(鼈甲樣網文) 자라 등딱지 모양의 그물 무늬.

별리불봉(別離不逢) 이별을 하여 만나지 못함.

별무타심(別無他心) 별달리 다른 마음이 없음.

별사전(別賜田) 고려시대에 승려나 지리업 종사자에게 국가에서 특별히 내려 주던 논밭.

병견(瓶肩) 병의 어깨 부분.

병두(柄頭) 칼자루 윗부분.

병선(兵燹) 전쟁으로 인한 화재. 병화(兵火).

병장(屛嶂) 병풍을 두른 듯한 높은 산.

병혁(兵革) 전쟁.

보개(寶蓋) 법당 등에서 보주(寶珠)를 이용하여 하늘 모양으로 꾸민 장식.

보략(譜略) 사실을 간단하게 기록한 책.

보련(寶輦) 임금이 타던 가마의 한 가지.

보상화(寶相花) 불교미술에서 덩굴무늬의 주제로 사용되는 다섯잎꽃.

보상화만(寶相花蔓) 보상화 덩굴.

보음(補陰) 몸의 음기(陰氣)를 보함.

보정(寶鼎) 보배로운 솥.

보패(寶貝) 보배.

복련(伏蓮) 연꽃을 엎어 놓은 모양.

복린(腹鱗) 파충류의 배에 있는 비늘.

복멸(覆滅) 완전히 뒤집어 멸망시킴.

복석(覆石) 덮개돌.

복종해(覆鐘海) 종의 바다. 종이 엎어져 물속에 빠진 모양의 바다.

복욱(馥郁)한 향기가 그윽한.

복장(伏藏) 깊이 숨어 있음.

복판연화(複瓣蓮花) 여러 겹의 꽃잎을 가진 연꽃.

본무본업언유여기(本務本業焉有餘技) 본래의 업무와 본래의 할 일을 한 후에 여기(餘技)
　가 있음.

봉대(奉戴) 공경하여 떠받듦.

봉명(鳳鳴) 봉황 우는 소리.

봉수(峰岫) 산봉우리.

봉자(鳳子) 새.

봉천(奉遷) 받들어서 잘 옮김.

봉토(封土) 무덤 위에 쌓아 올린 흙더미.

부(符) 표지로 주는 첩지.

부가(敷架) 건너질러 설치함.

부경(桴京) 고구려 때에 집집마다 세웠던 작은 창고.

부귀(浮龜) 무리지어 떠 있는 거북.

부도(浮屠) 고승의 유골을 모신 둥근 돌탑.

부박(簿搏)한 넓은.

부시(腐屍) 부패한 시체.

부왕부래(浮往浮來) 물에 떠서 왔다 갔다 함.

부조(不弔) 불쌍히 여기지 않음.

부지거처(不知居處) 사는 곳을 알지 못함.

부진(符秦) 중국 오호십육국(五胡十六國)의 한 나라로, 부건(符健)이 세운 전진(前秦)을 일
　컬음.

부채도색(賦彩塗色) 광채를 내고 색깔을 입힘.

북관(北關) 북쪽의 관문.

북새(北塞) 북쪽의 변방.

북적(北狄) 북방 오랑캐.

북화(北禍) 북쪽으로부터 입은 참화.

분격(奔激) 급격하게 떨쳐 일으키는.

분경(奔競) 벼슬을 얻기 위하여 엽관운동(獵官運動)을 함.

분금(分金) 금을 따로 분리해냄.

분도기(分度器) 각도(角度)를 재는 도구.

분려(分黎) 열수(列水, 대동강)의 발원지로 알려진 분려산을 가리킴.

분롱(墳隴) 무덤.

분사(紛紗) 어지럽게 흩날리는 비단.

분타(湃沱) 물살이 세차게 흐르는 모양.

분화(噴火) 화산성 물질이 지구 표면으로 분출됨.

분회(噴灰) 화산의 분화구에서 나온 재.

불(拂) 중이 번뇌를 물리치는 데 쓰는, 먼지떨이 모양의 불구(佛具). 불자(拂子).

불가무(不可無) 없어서는 안 됨. 불가결(不可缺).

불모(不毛) 땅이 메말라 식물이 자라지 않음.

불모건강책순수천명이(不謀健康策順隨天命耳) 건강을 위한 방책을 도모하지 않고 하늘
　의 뜻을 따를 뿐임.

불벌(佛罰) 부처가 내리는 벌.

불식(不食) 일식이 일어나지 않음.

불일(不一) 한결같이 고르지 않음.

붕어(崩御) 임금이 세상을 떠남.

브리카브라크(bric-à-brac) 고물, 골동품을 뜻하는 프랑스어.

비고(秘庫) 남이 보아서는 안 될 물건을 숨겨 두는 창고.

비관(秘關) 외부에 노출되지 않은 관문.

비설(匪說) 부정하는 뜻을 나타내는 말.

비약(秘鑰) 숨겨 두고 혼자만 쓰는 좋은 방법. 비결(秘訣).

비육지탄(脾肉之嘆) 넓적다리가 살찜을 탄식함. 즉 하는 일 없이 놀고 먹음.

비천(飛天) 하늘에 살며 날아다니는 선녀.

비탁장(碑拓匠) 비석의 글씨를 탁본하는 장인.

빈도(貧道) 수도가 빈약함. 승려가 자신을 낮추어 부르는 말.

빈핍(貧乏) 가난하여 아무것도 없음.

빙석(氷釋) 얼음이 녹듯이 의혹 따위가 풀림.

빙주(氷柱) 얼음기둥. 고드름.

ㅅ

사격자(斜格子) 비스듬한 격자, 즉 가로세로를 일정한 간격으로 직각이 되게 한 형식.

사관(寺觀) 불교의 사찰과 도교의 사원을 함께 이르는 말.

사도(斯道) 그 방면의 도.

사래사청(乍來乍晴) (비가) 잠깐 온 후에 곧 갬.

사령장(辭令狀) 인사에 관한 명령을 적어 본인에게 주는 문서.

사비(寂び) 예스러움.

사섬서(司贍署) 조선시대에 저화(楮貨)의 제조 및 지방 노비의 공포(貢布) 등의 일을 맡아
　보던 관아.

사옥(祠屋) 신주를 모셔 놓은 집. 사당(祠堂).

사우사청(乍雨乍晴) 잠깐 비가 오다가 잠깐 갬.

사주총(沙洲叢) 모래톱의 무더기.

사지(四至) 네 개의 끝.

사창(社倉) 조선시대 환곡(還穀)을 보관하였던 창고.

사청사음(乍晴乍陰) 갠 후에 곧 구름이 낌.

사출사입(乍出乍入) 잠깐 나왔다가 잠깐 들어감.

산도(汕都) 강화도를 달리 부르는 말.

산록궁곡(山麓窮谷) 깊은 산기슭과 산골짜기.

산릉(山陵) 산과 언덕.

산미(山彌) 건물 기둥 위의 도리 사이를 소의 혀 모양으로 꾸민 부재. 살미.

산성(山城)놀이 산성 줄기를 따라 열을 지어 걷거나 성을 밟으며 하는 민속놀이.

산양(山陽) 산의 양지.

산예(狻猊) 사자.

산웅(山熊) 산에 사는 곰.

산음(山陰) 산의 그늘. 산의 북쪽.

산일(散逸) 흩어져 일부가 빠져 없어짐.

산진(山珍) 산에서 나는 보화.

산척(山脊) 산등성마루.

산추화(山萩花) 가래나무꽃.

산파(山坡) 산언덕.

산화(散花) 부처의 공덕을 기려 바치는 꽃.

살만(薩滿) 박수무당.

살산(薩珊) 사라센(Saracen).

살월소경(殺越騷驚) 사람을 죽이고 시끄럽게 놀라게 함.

삼백(杉栢) 삼나무와 잣나무.

삼원법(三遠法) 중국 북송의 화가 곽희(郭熙)가 정립한 회화기법으로, 고원법(高遠法), 심
 원법(深遠法), 평원법(平遠法)의 셋을 말함.

삼천세계(三千世界) 불교에서 이르는 끝없는 큰 세계. 삼천대천세계(三千大天世界).

상고(商賈) 장수. 상인.

상륜(相輪) 불탑의 꼭대기에 있는 원기둥 모양의 쇠붙이 장식.

상산사호(商山四皓) 중국 진시황 때 난리를 피하여 섬서성(陝西省) 상산(商山)에 들어가서
 숨은 네 사람, 즉 동원공(東圓公)·하황공(夏黃公)·녹리선생(甪里先生)·기리계(綺里季)
 를 가리키는데, 이들이 모두 눈썹과 머리카락이 희었다는 데서 붙여진 명칭임.

상설(像設) 불상이나 목상, 석상 등을 조성하여 받드는 일. 또는 그 대상물.

상아(傷兒) 아이를 잃음.

상음(商音) 장사하는 소리.

상전상승(相傳相承) 대대로 전하고 이어받음.

상정(詳定) 제도를 심사하여 정함.

상제(霜蹄) 굽에 흰 털이 난 좋은 말.

상즉상리(相卽相離) 서로 만났다 서로 헤어짐.

상책(上策) 방책을 올림.

상탐(詳探) 상세하게 정탐함.

상탑(像塔) 조성하여 받드는 대상으로서의 탑.

상하연긍(上下連亘) 위아래로 길게 뻗침.

상형부색(象形賦色) 모양을 본뜨고 색깔을 입힘.

새서(璽書) 황제의 조서.

새외(塞外) 요새의 밖. 변경(邊境).

색나전(色螺鈿) 색깔 있는 자개 장식 공예품.

색전(色氈) 색깔 있는 모직물.

생량(生凉) 가을이 되어 서늘한 기운이 생김.

생향(生鄕) 태어난 고향.

서곡(黍穀) 기장.

서령(庶寧) 모두 편안함.

서록(書錄) 주요 사항을 적음. 기록(記錄).

서백리아(西伯利亞) 시베리아.

서속(黍粟) 기장과 조.

서어(齟齬) 의견이 맞지 않아 서먹함.

서적고(書籍高) 서적의 판매고.

석조(夕潮) 저녁 때 밀려왔다가 나가는 바닷물.

석조(夕照) 저녁 때의 햇빛.

선가(仙家) 도가(道家). 중국 노자와 장자의 사상을 따르는 자들.

선고(先考) 세상을 떠난 아버지.

선공(善工) 뛰어난 악공.

선도(仙桃) 선경(仙境)에 있다는 복숭아.

선문구산(禪門九山) 신라 말 고려 초의 사회변동에 따라 선종(禪宗)을 산속에 퍼뜨리면서
 당대의 사상계를 주도한 아홉 갈래의 대표적 승려집단.

선사(宣賜) 존경·축하의 뜻으로 남에게 선물을 줌.

선산(禪山) 선종의 사찰이 있는 산.

선양(善養) 잘 기름.

선인도약도(仙人搗藥圖) 신선이 약을 빻는 모습을 그린 그림.

설완(褻翫) 가까이 두고 즐겨 구경함.

성당(盛唐) 국력이 가장 왕성하던 시기의 중국 당나라.

성루(城壘) 성 둘레에 쌓은 토담.

성문(成文) 무늬를 이루어 냄.

성수(星宿) 모든 별자리의 별.

성신(星辰) 많은 별.

성연(盛宴) 성대히 베푼 잔치.

성형팔출(星形八出) 별 모양이 여덟 군데로 나옴.

성형합자(聲形合字) 목소리 나는 형상을 합한 글자.

성황(城隍) 서낭신이 붙어 있다는 나무. 서낭.

세경(細頸) 가는 목.

세구(世寇) 대대로 내려오는 원수.

세욕탁진제(洗浴濯塵劑) 먼지, 즉 속세의 때를 씻어내는 약.

세차(歲次) 간지(干支)를 좇아 정한 해의 차례.

세행(歲行) 세월의 운행.

소(艘) 배의 숫자를 세는 단위.

소견(召見) 윗사람이 아랫사람을 불러서 만나 봄.

소구(所求) 구하는 바.

소구(遡究) 과거로 거슬러 올라가 깊이 연구함.

소락(燒落) 불에 타 퇴락함.

소멱(所覓) 찾는 바.

소북치행(溯北馳行) 북쪽으로 거슬러 세차게 달림.

소산(燒散) 불살라 흩어 버림.

소삽(蕭颯) 바람이 차고 쓸쓸함.

소성(邵城) 인천의 옛 이름. 신라 경덕왕 때 미추홀을 소성으로 고침.

소승(紹承) 이어받음.

소신대암(燒身大岩) 몸을 불태워 이루어신 큰 바위, 즉 대왕암(大王岩)을 가리킴.

소신화룡(燒身化龍) 몸을 불태워 용으로 화함.

소업(所業) 업으로 삼는 일.

소연(昭然) 밝고 뚜렷함.

소연(騷然) 시끄럽고 떠들썩함.

소의(掃衣) 옷을 세탁함.

소장(蕭墻)의 환(患) 내부에서 일어난 우환.

소조(蕭條) 고요하고 쓸쓸함.

소풍(騷風) 시끄러운 바람소리.

소피대(素皮帶) 흰색의 가죽띠.

소하법(消夏法) 여름의 더위를 없애는 법.

속세간적(俗世間的) 속된 세상에 얽매이는.

속인어록(俗人語錄) 책 이름. 속인들의 이야기를 모은 책.

솔도파(窣覩波) 탑.

송경(松京) 개성의 옛 명칭.

송삼(松杉) 소나무와 삼나무.

송정(松頂) 소나무 꼭대기.

쇄락(灑落) 시원하고 상쾌함.

쇄신각골(碎身刻骨) 몸이 부서지고 뼈에 새길 정도로 어떤 일에 힘씀.

수각(獸脚) 짐승의 다리.

수과(遂果) 결과를 이룸.

수광(修廣) 고쳐서 넓힘.

수교(讐校) 바로잡아 교정함.

수구고주(售狗沽酒) '개를 팔아서 술을 사다'라는 뜻.

수금(水禽) 물새.

수렴(水簾) 물로 된 발.

수릉조사(修陵造寺) 능을 수축하고 사찰을 조성함.

수모(誰某) 아무개.

수밀도(水蜜桃) 껍질이 얇고 살과 물이 많으며 맛이 단 복숭아.

수병(戍兵) 국경을 지키는 군사.

수비(戍備) 국경을 지켜 방비함.

수비(樹碑) 비석을 세움.

수색장의(水色長衣) 물색의 긴 옷.

수시력(授時曆) 중국 원나라에서 제정한 역서(曆書).

수연(水煙) 물방울이 퍼져 자욱한 연기처럼 보이는 것.

수엽(數葉) 몇 장.

수원수변(誰怨誰辯) '누구를 원망하고 누구를 변명할 것인가'란 뜻으로, 남을 탓할 일이 아 니라는 뜻.

수이점(殊異點) 특별히 다른 점.

수장(修裝) 손질하여 장식함.

수중투조(水中投釣) 물속에서 낚시질함.

수즙(修葺) 집을 고치고 지붕을 새로 이는 일.

수진(水珍) 물에서 나는 보화.

수찬(修撰) 서책을 편집해서 펴냄.

수창(銹鐺) 쇠의 녹.

수치(修治) 수리하고 잘 관리함.

수파(水波) 물결.

수하(誰何) 경비하는 군인이 상대방의 신원을 확인하는 일.

숙맥(菽麥) 콩과 보리를 구별하지 못한다는 뜻으로, 사리 분별을 못 하는 어리석은 사람의

비유.

숙묘(肅廟) 숙종조.

숙신(肅愼) 고대 만주와 연해주 일대에 살던 퉁구스 계통의 민족.

숙어(宿御) 임금이 머묾.

순경소(巡警所) 순찰 업무를 관장하는 기관.

순군(巡軍) 조선시대에 도둑이나 화재 등을 경계하기 위하여 밤에 궁중과 장안 안팎을 순
 찰하던 군졸.

순순연(純純然) 아주 순수한 모양.

순치(鶉鴟) 꿩.

순후(淳厚) 순박하고 인정이 두터움.

술복자(術卜者) 점술을 업으로 하는 사람.

숭정(崇禎) 중국 명나라 의종 때의 연호(1626-1644).

습복(慴伏) 위엄에 눌려서 복종함.

습장(襲藏) 대를 이어 소장함.

승망(僧網) 사원(寺院)의 관리와 운영의 임무를 맡은 세 가지 승직(僧職), 곧 승정(僧正) ·
 승도(僧都) · 율사(律師)의 셋. 또는 상좌(上佐) · 사주(寺主) · 유나(維那)의 셋.

시(絁) 바탕을 명주실로 거칠게 짠 비단.

시성정각처(始成正覺處) 비로소 올바른 깨달음을 이룬 곳.

시입(施入) 시주로 물품을 들여보냄.

시중물색(市中物色) 시내에서 적당한 물건을 고름.

식채(殖債) 채무가 늘어남.

신간(神竿) 신을 상징하는 장대. 서낭대.

신도(神道) 무덤 근처에서 그 무덤으로 가는 큰길.

신량(新凉) 초가을의 서늘한 기운.

신신법(信神法) 신을 믿는 법.

신이화(莘荑花) 백목련.

실적(實賊) 실제 도둑.

실체경(實體鏡) 다른 각도에서 찍은 두 장의 사진을 동시에 보여 그 상(像)이 보이게 하는
 장치. 입체경(立體鏡).

심탐묘리(心探妙理) 마음으로 오묘한 이치를 탐구함.

ㅇ

아름거린 분명하지 않게 나타낸.

아축(阿閦) 동방에 정토(淨土)를 세우고 설법하는 부처.

아포리스멘(Aphorismen) 독일어 아포리즘(Aphorism)의 복수형. 경구(警句) · 격언(格言)
 등의 뜻.

안가기국(晏駕棄國) 임금이 사망하여 나라를 떠남.

안두(岸頭) 언덕 기슭 위.

안맹(眼盲) 눈이 멂.

안물(贗物) 위조품.

안미(眼尾) 눈의 끝부분.

안벽(岸壁) 깎아지른 듯한 낭떠러지로 된 물가.

안상(眼象) 탑신이나 부도 등에 새긴 눈 모양의 장식.

안작(贗作) 가짜로 만든 작품.

알힐(頡纈) 납염. 납이 갖는 방염작용을 이용하여 무늬를 염색하는 기술.

암문(暗門) 성벽에 적의 눈에 띄지 않게 누(樓) 없이 만들어 놓은 문.

암암(暗暗) 가물가물 보이는 듯함.

앙두(昻頭) 봇머리.

앙련(仰蓮) 꽃부리가 위로 향한 연꽃 무늬.

액하(腋下) 겨드랑이 아래. 즉 바로 아래.

앵무(鸚鵡) 앵무새.

야계(野鷄) 매춘부를 뜻하는 중국어 예치(野妓)를 더 비꼬아 부르는 말로, '野妓'와 '野鷄'는 중국어로 발음이 같다.

야래풍우(夜來風雨) 밤중에 온 비바람.

야마토에(大和繪) 일본 헤이안(平安) 시대에 시작된, 제재나 수법이 일본풍인 그림.

야소교(耶蘇敎) 예수교의 한자식 표기.

야앵(夜櫻) 밤벗꽃.

야자파(也自波) 또한 절로 물결 일고.

야초청란(野草靑蘭) 야생 풀과 푸른 난.

야호선(野狐禪) 아직 깨닫지 못하였으면서도 이미 깨달았다고 자부하는 일.

약대(藥袋) 약을 넣어 차는 작은 주머니. 약낭(藥囊).

양강(揚江) 양자강(揚子江).

양류경(楊柳景) 버드나무의 경치.

양(兩) 삼 년 이삼 년.

양상군자(樑上君子) 들보 위의 군자. 즉 도둑을 말함.

양생송사(養生送死) 부모를 생전에는 잘 봉양하고 사후에는 후히 장사지냄.

양지(羊脂) 양이나 염소의 지방.

양천(陽天) 남동쪽의 하늘.

양춘(陽春) 따뜻한 봄.

양취(佯醉) 거짓으로 술에 취한 체함.

양협(兩頰) 두 뺨.

양화통모(洋和通謀) 서양과 화친하며 서로 통하면서 일을 도모함.

양휘악(陽輝岳) 햇빛이 산악을 비춤.

어물(御物) 임금이 쓰는 물건.

어별(魚鼈) 물고기와 자라. 즉 바다 동물의 총칭.

어유(御有) 임금이나 왕실의 소유.

어장(魚藏) 물고기 뱃속에 저장함.

어주자(漁舟子) 어부.

억기(抑己) 자기 자신을 억누름.

언간(焉間) 어느덧. 어언간(於焉間).

언사문조(言辭文藻) 말씨와 문장.

언월(偃月) 안으로 약간 휘어진 반달.

엄연(嚴然) 매우 엄함.

업도(業道) 몸과 입과 마음으로 짓는 선악의 행업.

에트랑제(etranger) 외국인. 이방인.

엑조틱(exotic) 이국적인.

여리박빙(如履薄氷) 얇은 얼음을 밟는 것처럼 조심함.

여수(黎首) 검은 맨머리라는 뜻으로, 일반 백성을 가리키는 말.

여인동락(與人同樂) 다른 사람과 더불어 함께 즐김.

여작신제(如昨新製) 어제 만든 것 같은 새 제품.

여흥(驪興) 여주의 옛 이름으로, 예종 원년(1469)에 영릉(英陵, 세종대왕릉)을 이전하면서
　여흥이 여주로 개칭되었다.

역노(逆怒) 도리에 어긋나게 노여워함.

역도(役徒) 부역에 종사하는 인부들.

역려(疫癘) 전염성 열병의 총칭.

역력세세(歷歷細細) 또렷하고 자세함.

역세(歷歲) 지나온 여러 해.

역식(力食) 힘써 일하며 먹고 삶.

역용(逆用) 어떤 목적을 위하여 쓰던 방법을 반대로 이용함.

역토(礫土) 자갈이 많은 땅.

연가(連葭) 갈대를 연결함.

연군교(鍊軍敎) 훈련을 책임지는 군사 교관.

연대(蓮臺) 연꽃 모양으로 만든 불상의 자리. 연화대(蓮花臺).

연도(羨道) 고분(古墳)의 입구에서 시신이 안치되어 있는 방까지 이르는 길. 널길.

연래(年來) 지나간 몇 해.

연로(沿路) 물길을 따라 나 있는 큰길.

연벌부귀(連筏浮龜) 연달아 있는, 떠 있는 거북이 같은 뗏목.

연여(輦輿) 임금이 거둥할 때 타던 가마.

연연(蜒蜒) 구불구불하게 긴 모양.

연의강담(演義講談) 사실을 부연하여 알기 쉽게 설명하고 강연하는 말투로 이야기함.

연판(蓮瓣) 연꽃의 잎.

연하(緣下) 가장자리의 아랫부분.

연호(煙戶) 사람이 사는 집.

연화보(蓮花步) 미인의 정숙하고 아름다운 걸음걸이를 비유적으로 이르는 말.

열(裂) 자투리.

열좌(列坐) 자리에 죽 벌여 앉음.

염(念)김에 생각한 김에.

영맹(獰猛) 잔인하고 사나움.

영발(映發) 번쩍번쩍 빛이 남.

영생(營生) 생활을 영위함.

영영(營營) 몹시 분주하고 바쁨.

영자(影子) 그림자.

영전(永轉) 계속 돎.

영천(靈泉) 신효한 약효가 있는 물.

영체(詠體) 읊는 대상이 되는 사물.

영통(靈通) 신령스럽게 서로 잘 통함.

영휴(盈虧) 참과 이지러짐.

예맥(濊貊) 고대 만주에서 한반도 북부에 살던 민족.

오금(梧琴) 오동나무로 만든 거문고.

오동갑(梧桐匣) 오동나무로 만든 상자.

오메데타이히토(お芽出度い人) 어수룩한 사람.

오열(娛悅) 즐거워함.

오위리(烏韋履) 검은 가죽신.

오유(敖遊) 즐겁고 재미있게 놂. '遨遊'라고도 쓴다.

오작성(烏鵲聲) 까막까치 소리.

옥음(玉音) 아름다운 목소리.

옥척(屋脊) 지붕 위의 마루. 용마루.

옥토(玉兎) 토끼가 있는 달.

옥파(屋波) 가옥들이 물결처럼 연이어 있는 모습.

옥판석(屋板石) 지붕같이 생긴 널판같이 큰 돌.

온축(蘊蓄) 지식이나 학문을 깊이 쌓음.

옹성(甕城) 큰 성문을 지키기 위해 성 밖에 쌓은 작은 성.

옹울(蓊鬱) 우거진 모양.

와마(蛙蟆) 두꺼비.

와비(侘び) 질박함. 소박한 미.

완가(惋歌) 한탄하는 노래.

완명(頑冥) 고집이 세고 사리에 어두움.

완미(頑迷) 사리에 어두워 갈팡질팡함.

완호(完好) 완전하여 보기 좋음.

왕삼한(王三韓) 삼한의 왕노릇을 함.

왕파(汪波) 깊고 넓은 물결.

왜관조약(倭館條約) 조선시대에 왜인(倭人, 일본인)이 조선에 두었던 무역을 위한 관사에 관한 조약.

왜옥(矮屋) 낮고 작은 집.

외구(外球) 바깥쪽을 형성하는 둥근 모양의 공.

외무(外霧) 안개 밖 지역. 밖으로 안개가 낌.

요산요수(樂山樂水) 산과 물, 즉 자연을 즐기고 좋아함.

요조(窈窕) 얌전하고 정숙함.

용(甬) 종을 매다는 고리.

용뉴(龍鈕) 용 모양의 종 머릿부분 장식의 하나로, 종을 매다는 고리.

용만(冗漫) 글이나 말이 쓸데없이 길어짐.

용무(用武) 군사를 부림. 용병(用兵).

용문(龍門) 중국 황하 강 중류의 급한 여울목. 잉어가 이곳을 뛰어오르면 용이 된다는 전설이 있음.

용미도(舂米圖) 쌀을 절구질하는 모습을 그린 그림.

용여파(溶與波) 물결에 녹듯이 휩쓸림.

용장(冗長) 쓸데없이 깊.

용전(用錢) 화폐를 사용함.

용혈(龍穴) 용 즉 임금이 사는 굴.

용혹무괴(容或無怪) 혹시 그러한 일이 있더라도 괴이할 것이 없음.

우각황니취야(雨却黃泥翠野) 비 그친 뒤 누런색의 진흙과 푸른 들판.

우곶좌곶(右串左串) 좌우의 바다로 뻗어 나온 육지 부분.

우국성려(憂國聖慮) 나라를 걱정하는 임금의 염려.

우내(宇內) 온 세계.

우릉(于陵) 울릉도의 옛 이름.

우미호탕(優美豪宕) 우아하고 호기로움.

우보(牛步) 소의 걸음. 즉 느린 걸음.

우분(牛糞) 쇠똥.

우의(寓意) 다른 사물에 빗대어 비유적인 뜻을 나타내거나 풍자함.

우점(雨點) 빗방울이 떨어진 자국.

우주(隅柱) 모퉁이에 세운 기둥.

우줄 우줄거리다. 몸이 큰 사람이나 짐승이 몸 전체를 율동적으로 멋있게 자꾸 움직이다.

우중상련(雨中賞蓮) 빗속에서 연꽃을 감상함.

우중작주(雨中酌酒) 비 오는 날 잔에 술을 따름.

우치(愚癡) 어리석고 못남.

우활(迂闊) 사리에 어둡고 세상 물정을 잘 모름.

욱어든 안으로 우그러진. 비교적 단단한 물건의 겉부분이 안쪽으로 감싸 돈 모양의.

운기(雲氣) 구름이 움직이는 모양.

운란(雲蘭) 바닷가의 모래땅에서 자라는 난초. 해란초(雲蘭草).

운사렴(雲乍斂) 구름이 잠깐 모임.

운성(隕星) 별똥별. 유성(流星).

운취래(雲聚來) 구름이 모여 옴.

운행(雲行) 구름이 떠다님.

운행건(雲行健) 구름의 운행이 씩씩함.

울연(鬱然)히 답답한 모습으로 외롭게.

울울(鬱鬱) 나무가 무성함.

원두(原頭) 들판의 언저리.

원불(願佛) 사사로이 모시며 복을 비는 부처.

원소(冤訴) 원통함을 호소함.

원안융비(圓顔隆鼻) 원만한 얼굴에 우뚝한 코.

원유(苑囿) 대궐 안에 있는 동산.

원장(元匠) 중국 원나라 장인.

원포(遠浦) 먼 데 있는 포구.

월심(月深) 달이 깊어짐. 즉 시일이 오래됨.

위만(僞瞞) 거짓으로 기만함.

위사(偉士) 훌륭한 선비.

위연(偉然) 위엄이 있는 모습.

위(圍)위진 에워싸인.

위재(偉才) 뛰어나고 훌륭한 재주. 또는 그런 재주를 가진 사람.

위적훼손(委積毀損) 함부로 모아 쌓아 두어 손상됨. 실어다 쌓아 훼손함.

위조기매(僞造欺賣) 가짜로 만들어 속임수를 부려 판매함.

유구도(琉球島) 일본 오키나와의 옛 이름.

유기(有幾) 얼마만큼 있음.

유도(柳都) 평양을 달리 부르는 말.

유도(留道) 길에서 머묾.

유두분면(油頭粉面) 기름 바른 머리와 분 바른 얼굴. 즉 여자의 화장한 모습.

유락(流落) 타향살이를 함. 여기서는 본래의 길을 벗어남을 의미함.

유량(嚠喨) 음악 소리가 맑고 또렷함.

유련장시(留連長時) 오랜 시간 머물러 있음.

유류(遺留) 후세에 물려줌. 또는 그 물건.

유리(遊離) 다른 것과 떨어져 존재함.

유목(楡木) 느릅나무.

유벌(流筏) 강물에 띄워 보내는 뗏목.

유사유민(遺士遺民) 망하여 없어진 나라의 선비와 백성.

유산(硫酸) 황산(黃酸).

유선(有仙) 신선의 기운이 있음.

유암(幽闇) 그윽하고 어두움.

유애보물(遺愛寶物) 고인이 살아 있을 때 아끼던 보물.

유연(悠然) 침착하고 여유가 있음.

유영(遺影) 초상이나 사진.

유절죽(有節竹) 마디 있는 대나무. 절개 있는 대나무.

유좌(乳座) 종의 윗부분에 장식한 유두 모양의 돌기가 모여 있는 부분.

유주(遊舟) 유람 목적으로 떠다니는 배.

유질(流質) 담보로 맡기지 못함.

유채(釉彩) 겉면에 색깔을 칠함.

유취(幽趣) 그윽한 정취.

유촉(遺囑) 죽은 뒤의 일을 부탁함. 또는 그 부탁.

유한상(有閑相) 시간적 여유가 있어 한가한 모양.

유향(幽香) 그윽한 향기.

육부(肉付) 살덩이가 붙어 있는 모양.

육조(六朝) 중국 후한(後漢) 멸망 후 수(隋) 건국 전까지 남경에 도읍하였던 여섯 나라. 220
년부터 580년까지 약 삼백육십 년의 기간임.

윤액(輪額) 빗돌이 빠져나가지 않도록 그 좌우측에 세운 돌기둥으로, 그 모양이 마치 액자
와 같아 일컫는 말.

윤질(輪疾) 유행병. 윤증(輪症).

윤환(輪奐) 집이 넓고 아름다움.

융비연함(隆鼻燕頷) 우뚝한 코와 제비 모양의 턱.

은감(殷鑑) 거울삼아 경계하여야 할 전례(前例)를 이르는 말.

은사(隱士) 벼슬하지 않고 숨어 살던 선비.

은전(恩典) 나라에서 은혜를 베풀어 내리던 특전.

은현(隱現) 숨었다 나타났다 함.

음랭(陰冷) 쌀쌀하고 차가움.

음사(淫祠) 내력이 바르지 못한 귀신을 모셔 놓은 집.

응태화(鷹態盃) 매를 닮은 그릇.

의문(衣文) 옷의 주름.

의식족이지예절(衣食足而知禮節) 입는 것과 먹는 것이 넉넉하여야 예를 안다는 뜻.

의자(依藉) 의지하며 기댐.

의태(意態) 마음 속의 상태.

이(履) 신발.

이검(利劍) 날이 날카로운 검.

이구(二九) 18의 다른 표기.

이구(已久) 이미 오래 전.

이금(而今) 이제 와서.

이기(利器) 날이 날카로운 무기.

이도흥치(以道興治) 도로써 잘 다스림.

이돌라(idora) 라틴어로 '우상(偶像)' 또는 '잘못된 선입견'을 뜻함.

이리(離離) 풍성하고 많음.

이반(螭槃) 뿔 없는 용의 형태를 한 쟁반.

이설(理說) 이론이나 학설.

이식위천(以食爲天) 사람이 살아가는 데 먹는 것이 가장 중요함을 이르는 말.

이양(異樣) 모양이 다름.

이제묘(夷齊廟) 백이(伯夷) 숙제(叔齊)의 사당.

이취(理趣) 이성적인 흥취.

이타(耳朶) 귓불.

이토(泥土) 진흙.

이회(離會) 이별과 만남.

익궐(翼闕) 정궁 옆에 별도로 세운 궁궐.

인간세(人間世) 깨치지 못한 평범한 사람들이 사는 세상.

인동초(忍冬草) 겨울에도 죽지 않고 봄에 살아나는 덩굴식물.

인멸(湮滅) 흔적도 없이 모두 사라짐.

인연(人烟) 인연(人煙). 사람이 사는 기척. 또는 인가(人家)를 이르는 말.

인주(人柱) 사람 모양의 기둥.

인총(人叢) 한곳에 많이 모인 사람의 무리.

인충(人虫) 사람 구실을 못 하는 밥벌레〔食虫〕.

인탁(印拓) 눌러서 탁본함.

일각수(一角獸) 이마에 뿔이 하나 있는 전설상의 동물.

일개운(日開雲) 해가 구름을 열고 나옴.

일건수(一巾手) 한 수건.

일경일취(一境一趣) 하나의 경지가 하나의 취향에 맞는 모양.

일계련(一係聯) 하나의 연관된 관계.

일곡일경(一曲一景) 하나의 굽이가 하나의 경치가 되는 모양.

일구(一甌) 한 사발.

일구(日久) 시일이 오램.

일구천리(一驅千里) 한 번 채찍질하면 천 리를 달려 나감.

일두지(一頭地) 한 단계 남보다 앞선 경지.

일락(逸落) 없어져 떨어짐.

일로(一路) 한 방향으로 곧장.

일말(一沫) 한번 물거품이 된 것. 하나의 물방울. 즉 일부분의 뜻.

일석요창(一夕潦漲) 하루 저녁에 장마로 물이 넘침.

일순(一楯) 한 개의 방패.

일신기(一新機) 하나의 새로운 계기.

일엽패주(一葉貝舟) 한 척의 조그마한 배.

일용범백(日用凡百) 날마다 쓰는 백 가지 모든 것.

일작일전(一作一傳) 하나의 작품이 한 번 전함.

일조청연(一條靑烟) 한 줄기의 푸른 연기.

일지반해(一知半解) 하나쯤 알고 반쯤 깨닫는다는 뜻으로, 아는 것이 적음을 이르는 말.

일지일경(一枝一莖) 한 개의 작은 가지.

일진청풍(一陣淸風) 한바탕 부는 맑고 시원한 바람.

일편(一鞭) 한개의 채찍.

일행(一幸) 한 가지 행운.

일호(一毫) 한 가닥의 털. 즉 아주 작다는 뜻.

임갈지책(臨渴之策) 일을 당하여 허둥대며 마련한 방책.

임리(淋漓) 흥건하게 넘치는 모양.

입론변설(立論辯說) 의론의 체계를 세우고 옳고 그름을 가려 설명함.

임립(林立) 숲의 나무처럼 빽빽하게 죽 늘어섬.

입산불견산(入山不見山) 산속으로 들어가면 산을 못 봄.

입석기덕(立石紀德) 비석을 세워 덕을 기념함.

입월(入月) 달에 들어감.

입질(入質) 물건을 담보로 맡김.

잉수(剩數) 남은 수.

잉용(仍用) 이전 것을 그대로 씀.

ㅈ

자고(自高) 스스로 높임.

자기(自棄) 스스로 자신을 버리고 돌보지 않음.

자기(紫氣) 자줏빛 기운.

자대수포(紫大袖袍) 큰 소매의 자색 도포.

자연묘기(自然妙機) 자연의 오묘한 계기.

자열(自熱) 불을 때지 않아도 스스로 열을 냄.

자위옥장(自衛屋墻) 스스로 지키기 위하여 만든 집 담장.

자작얼(自作孽) 자기가 저지른 일 때문에 생긴 재앙.

자차(咨嗟) 한숨을 쉬며 한탄함.

작약(雀躍) 너무 좋아서 날뛰며 기뻐함.

잔원(潺湲) 잔잔하고 조용함.

잠서(蠶書) 누에에 관한 책.

잡답(雜沓) 사람들이 몰려 붐빔.

잡연(雜然) 잡스러운.

장(杖) 지팡이.

장경도량(藏經道場) 고려시대에 불경을 신앙의 대상으로 삼아 공양하고 예경하던 신앙 의례.

장구위체(長軀偉體) 큰 신체에 우람한 체구.

장리(杖履) 지팡이와 신발.

장명등(長明燈) 무덤 앞에 조성하는, 돌로 네모지게 만든 등.

장묵(長墨) 길이가 긴 먹.

장본(張本) 일의 발단이 되는 근원.

장저왜송(長渚矮松) 긴 물가에 있는 가지 많은 어린 소나무.

장절(裝折) 장식하여 꺾인 모양을 이룸.

장절(壯絶) 아주 장하고 뛰어남.

장제(長堤) 긴 제방.

장파제(長波堤) 파장이 긴 물결을 막고 있는 제방.

재계(齋戒) 종교적 의식 따위를 치르기 위하여 몸과 마음을 깨끗이 하고 부정(不淨)한 일을 멀리함.

재제(齋祭) 몸과 마음을 깨끗이 하고 제사지냄.

저화초법(楮貨鈔法) 조선 초의 화폐인 저화에 관한 제도.

적공(積功) 많은 공을 들임.

적료(寂廖) 외롭고 고단함.

적여구산(積如丘山) 산더미같이 많이 쌓임.

적오(赤烏) 붉은색 까마귀.

적요(寂寥) 적적하고 고요함.

적전선잠법(籍田先蠶法) 적전과 선잠의 두 제사에만 악장을 두지 않은 제도.

적취(積聚) 쌓여서 모임.

전고(典故) 전거가 되는 고사(故事).

전기심자(傳其心者) 그 마음을 전하는 것.

전반(全斑) 전반(全般). 일반(一斑: 아롱진 여러 무늬 가운데의 한 점)에 대비되어 여러 가
　지 것. 전체 무늬.

전별(餞別) 떠나는 사람을 위하여 잔치를 베풀어 작별함.

전서체(篆書體) 전자체(篆字體)의 글씨.

전세보정(傳世寶鼎) 대대로 전해 오는 보배로운 솥.

전세품(傳世品) 대대로 전해 오는 물품.

전수물(傳輸物) 전하여 수송된 물건.

전전윤회(轉轉輪廻) 회전하며 돌아감.

전전행행(轉轉行幸) 임금이 이리저리 돌아다님.

전질(典質) 물건을 전당 잡힘.

전충(塡充) 빈 곳을 채워서 메움.

절대(絶大) 비할 수 없이 큼.

절명(絶命) 목숨이 끊어짐.

절미(絶美) 더없이 뛰어나게 아름다움.

절창(絶唱) 뛰어나게 잘 부름. 또는 그런 노래.

절취도장(竊取盜藏) 몰래 훔치어 감추어 둠.

절필(折筆) 절필(絶筆)과 같은 뜻. 글을 더 이상 쓰지 않음.

점안식(點眼式) 불상에 눈을 만들어 넣거나 그려 넣는 식.

점재(點在) 여기저기 흩어져 있음.

접역황천(鰈域荒川) 가자미 모양의 지역, 즉 조선의 거친 냇물.

정간두옥(井幹斗屋) ‘井’자 모양으로 지은 귀틀집 형식의 작은 집.

정관(貞觀) 중국 당나라 태종 때의 연호(627~649).

정권혁계(政權革繼) 정권을 혁파하고 계승함.

정대(頂戴) 머리에 얹음. 즉 공경함.

정세(精細) 정밀하고 자세함.

정예우미(精銳優美) 성능이 우수하고 모양이 아름다움.

정적(靜寂) 고요하여 잠잠함.

정조황고(正祖皇考) 정조의 돌아가신 아버지. 즉 사도세자.

정크(junk) 중국에서 강 연안이나 하천에서 사람이나 짐을 실어 나르던 배.

제대어복(臍大於腹) 배보다 배꼽이 큼.

제략(除略) 떼어 내어 생략함.

제수(除數) 나눗셈에서, 피제수를 나누는 수.

제액(題額) 액자에 글씨를 쓰거나 그림을 그림.

제자(諸子) 한 분야에서 독자적인 학설을 세운 여러 사람.

제종잡다(諸種雜多)한 여러 종류의 잡스러운.

제후종(齊侯鍾) 제(齊)나라의 제후들이 쓰던 술병.

조(詔) 임금의 명을 적은 문서.

조거도(造車圖) 수레를 만드는 모습을 그린 그림.

조경(釣耕) 낚시질과 경작.

조대(調帶) 두 개의 바퀴에 걸어 동력을 전하는 띠 모양의 물건. 피대(皮帶).

조도(造渡) 건너가 다다름.

조돈(朝暾) 아침 해.

조루(彫鏤) 그리거나 파거나 하여 아로새김.

조모(鳥毛) 새의 털.

조박(糟粕) 옛사람이 다 밝혀 새로운 의미가 없는 상태.

조복(調伏) 원수나 악마를 항복시킴.

조복도(調伏圖) 악마를 항복시키는 모습을 그린 그림.

조분(粗笨) 거칠고 조잡함.

조야(朝野) 조정과 민간.

조언작설(造言作說) 근거 없는 사실을 지어낸 말과 만들어 낸 이야기.

조응(照應) 서로 일치하게 대응함.

조주토창(造酒土倉) 술을 빚는, 흙으로 만든 창고.

조칠(彫漆) 금속이나 나무 그릇 표면에 옻칠을 하고 그 위에 화조 등의 그림을 그리는 공예
기법.

조포사(造泡寺) 능에 속하여, 제사에 쓰일 두부를 만드는 절.

조표(弔表) 조의를 나타냄.

조풍(潮風) 바다에서 육지로 부는 바람. 해풍(海風).

조향(噪響) 시끄러워 불쾌감을 주는 소리.

종국(宗國) 다른 나라에 내정이나 외교에 특수한 권한을 가진 나라. 종주국(宗主國).

종뉴(鐘鈕) 종을 매다는 고리 역할을 하는 장식.

종제(從弟) 사촌 아우.

좌명공신(佐命功臣) 조선 초기 제이차 왕자의 난 때 공을 세운 사람에게 내린 훈호(勳號).

좌식대가(坐食大家) 일하지 않고 먹고사는 큰 집안.

죄장(罪障) 죄업에 의해 받는 장애.

주기형(酒器形) 술 마시는 데 쓰는 그릇 모양.

주낙 물고기를 잡는 기구의 하나. 긴 낚싯줄에 여러 개의 낚시를 달아 물속에 늘어뜨려 고
기를 잡음.

주석(駐錫) 중이 절에 머무름.

주악제천(奏樂諸天) 음악을 연주하는 천상계의 모든 천신(天神).

주의(周衣) 두루마기.

주접몽(周蝶夢) 장주의 나비 꿈. 장주의 『장자(莊周)』「제물론(齊物論)」에 나오는 이야기로, 생사도 또한 만물의 변화라고 함. 중국의 장자가 꿈에 나비가 되어 즐겁게 놀다가 깬 뒤에 자기가 나비의 꿈을 꾸었는지 나비가 자기의 꿈을 꾸고 있는 것인지 알기 어렵다고 한 고사에서 유래한 말.

주즙(舟楫) 배와 삿대. 즉 배의 전체.

주포(綢布) 명주.

죽마(竹馬) 대나무 말.

준맥(峻脈) 높은 산맥.

준초(峻峭) 높고 깎아지른 듯함.

준특(駿特) 잘 달리는 준마로 특별히 길들여짐.

중도이파의(中途而罷矣) 도중에 그만둠.

즉반(卽頒) 즉시 반포함.

증문(證文) 사실을 증명하는 문서. 증서(證書).

증좌(證左) 참고가 될 만한 증거.

지대(地垈) 집터가 될 만한 땅.

지본착색(紙本着色) 종이 바탕에 색칠을 함.

지본채지(紙本彩地) 종이에 채색한 바탕.

지석(支石) 덮개돌을 받치고 있는 넓적한 돌.

지음(知音) 중국 춘추시대 때 백아(伯牙)의 거문고 연주를 종자기(鍾子期)가 잘 알아주었다는 고사(故事)에서 유래한 말로, 자신을 잘 알아주는 벗을 뜻함.

지의오곡(地宜五穀) 땅이 곡식을 기르는 데 알맞음.

지저(智杵) 불도를 닦을 때 번뇌를 깨뜨리기 위해 쓰는 불구(佛具). 금강저(金剛杵).

지퇴(地堆) 땅의 둔덕 부분.

지호간(指呼間) 손짓해 부를 만한 가까운 거리.

진당(眞堂) 저명한 고승의 초상을 보존하는 집.

진시(眞是) 진실로.

진에(瞋恚) 노여움. 분노.

진위포상(進位襃賞) 직위를 올리고 상을 줌.

진유(眞鍮) 진품의 놋쇠.

진폐(盡廢) 모두 폐허가 됨.

진호(鎭護) 난리를 평정하여 나라를 지킴.

집박(集舶) 한군데 모여서 정박함.

집상적(集象的) 형상이 집중적인.

ㅊ

차간(此間) 요즈음.

차견(遮遣) 보이지 않게 보냄.

차삼차삼(嗟三嗟三) 감탄사. 세 번 탄식하고 세 번 탄식함.

차쇄(差殺) 차등을 두어 줄여 나감.

차아(嵯峨) 높고 험함.

차탄(嗟歎) 탄식하고 한탄함.

착(錯) 줄.

착감(錯嵌) 새겨 넣음.

찰방어구(察防禦寇) 도적 즉 왜구를 살펴 방어함.

참비(驂騑) 멍에 바깥에서 예비로 따라가는 말.

창궁(蒼穹) 푸른 하늘.

창기(創基) 나라를 세움.

창름(倉廩) 창고.

창릉(昌陵) 고려 태조 왕건(王建)의 아버지 왕륭(王隆)의 묘. 예성강구 영안성(永安城)에
　　 있음.

창명(蒼冥) 푸른 바다.

창시정초(創始定礎) 처음 시작하여 기초를 닦음.

창암벽파(蒼岩碧波) 푸른 바위와 물결.

창원(倉院) 창고 역할을 하는 사원.

창천(蒼天) 맑게 갠 새파란 하늘.

창태(蒼苔) 푸릇푸릇한 이끼.

창파해류(蒼波海流) 푸른 물결의 해류.

채녀(採女) 처녀를 고름.

채료(彩料) 물감.

채사(彩絲) 고운 빛깔의 실.

채환(採宦) 환관을 고름.

책례(冊禮) 왕세자나 왕세손 등을 책봉하는 예.

척사유소(斥邪儒疏) 간사한 세력, 즉 서양 세력을 배척하는 유생들의 상소.

척사윤음(斥邪綸音) 간사한 세력, 즉 서양 세력을 배척하는 임금의 말.

척후신전(斥候信傳) 적의 형편을 탐색하여 소식을 전함.

천개(天蓋) 불상 위에 장식으로 만든 지붕 모양의 구조물.

천고기청(天高氣淸) 하늘은 높고 일기는 맑음.

천리구(千里駒) 하루에 천 리를 달릴 만한 아주 좋은 말.

천만과(千萬果) 온갖 열매.

천복(薦福) 부처나 신에게 제사하여 복을 구함.

천부(天部) 천상계(天上界)에 사는 모든 것을 이르는 말. 천계(天界).

천사옥대(天賜玉帶) 하늘이 내린 옥으로 장식한 띠.

천석(泉石) 물과 돌로 이루어진 경치. 수석(水石).

천연(遷延) 시일을 미루어 감.

천인(天人) 하늘에서 내려온 신선 같은 사람.

천주(天柱) 하늘이 무너지지 않도록 괴고 있다는 상상의 기둥.

천축(天竺) 인도의 옛 명칭.

천취(遷就) 옮겨 모심.

천행건(天行健) 하늘의 운행이 씩씩함. 『주역(周易)』건괘(乾卦)에 나오는 말이다.

천현해활(天玄海闊) 하늘은 아득히 멀고 바다는 끝없이 넓음.

철리(哲理) 철학상의 이치. 매우 미묘한 이치.

철인(哲人) 철학자.

철장(鐵杖) 쇠로 만든 지팡이.

첨정(尖頂) 정상이 뾰족한 모양.

첩(牒) 공문서.

첩부(帖符) 붙여 놓은 부적.

첩성(帖成) 책 모양으로 묶어 놓음.

첩성(疊成) 여러 겹으로 만듦.

청강장벽(淸江長壁) 맑은 강가에 늘어서 있는 긴 절벽.

청구(靑邱) 중국에서 우리나라를 일컫던 말.

청구고민(靑邱古民) '청구(靑邱)'는 조선의 별칭으로, 조선의 옛 사람.

청금고(靑錦袴) 청색 비단바지.

청남(淸南) 평안도 청천강 이남 지역.

청백(靑白) 푸른빛을 띠는 흰 빛깔.

청북(淸北) 평안도 청천강 이북 지역.

청사(靑史) 역사상의 기록.

청상(淸爽) 맑고 시원함.

청서(淸書) 초 잡았던 글을 깨끗이 베껴 씀. 정서(淨書).

청쇄(淸灑) 깨끗하고 상쾌함.

청수(淸瘦) 깨끗하고 여윔.

청수(淸秀) 깨끗하고 수려함.

청평(靑萍) 푸른 개구리밥.

청포(靑圃) 푸른색의 밭.

청화(請和) 화친을 청함.

체전(替錢) 돈으로 바꿈.

체하(砌下) 섬돌 아래.

초기형자(肖其形者) 그 형태를 나타낸 것.

초소(草疎) 거칠고 소략함.

초엽세지(草葉細枝) 풀잎과 가는 가지.

초자(鞘子) 칼집.

초혜(草鞋) 짚신. 볏집으로 만든 신.

촉비(觸鼻) 냄새가 코를 찌름.

촌분(寸分) 아주 작은 정도.

촌진(村塵) 시골의 먼지.

총립(叢立) 빽빽하게 서 있음.

총시(總是) 모두. 결국.

총집(總集) 모두 모아 놓음.

찰거(撮擧) 간추려 냄.

최외(崔嵬) 높고 큼.

추거(推擧) 책임지고 소개함. 추천(推薦).

추동궁(楸洞宮) 개성에 있던 이성계(李成桂)의 사가(私家).

추벽(甃甓) 지면에 까는 벽돌.

추시증직(追諡贈職) 시호를 추가하고 직책을 더하여 줌.

추실(秋實) 가을에 열매를 맺음.

추장(推奬) 좋은 점을 들어 추천함.

추조(麤粗) 거칠고 조잡함.

추지(推知) 미루어 생각하여 알게 됨.

추창(惆悵) 서글픔. 슬픔. 슬퍼함.

추천(鞦韆)놀이 그네뛰기 놀이.

추추(秋秋) 날려고 하는 모양.

축융(祝融) 화재.

춘련(春戀) 봄에 일어나는 연모의 정. 봄을 그리워함.

춘생하실추수동장(春生夏實秋收冬藏) 봄에 나서 여름에 열매를 맺어 가을에 거두어들이
 고 겨울에 저장함.

춘소부(春笑婦) 술집 등에서 웃음을 팔며 술시중 드는 여자.

춘수(春愁) 봄날에 공연히 일어나는 싱숭생숭한 마음.

춘추필법(春秋筆法) 대의명분을 밝혀 세우는 역사 서술의 논법.

춘화(椿花) 참죽나무 꽃.

출분(出奔) 도망해 달아남.

출장(出藏) 저장소에서 나옴.

출진(出陳) 진열대에 나옴.

췌언부언(贅言復言) 군더더기말과 한 말을 되풀이 하는 말.

취벽(翠碧) 비취 빛깔의 푸른색.

취산청파(聚散淸波) 모이고 흩어지는 맑은 물결.

취송단풍(翠松丹楓) 푸른 소나무와 울긋불긋한 단풍.

취애(翠崖) 푸른 절벽.

취앵(翠罌) 비색(翡色) 도자기의 한 종류.

취우(驟雨) 소나기.

취탁(取拓) 탁본을 떠냄.

층절(層節) 일의 곡절이나 변화.

치낫다 치달리다. 달려나가다.

치산(治産) 살림살이를 돌봄.

치의(致意) 자기의 뜻을 남에게 알림.

치졸(穉拙) 어리석고 졸렬함.

칙(勅) 임금이 특정인에게 알리는 내용을 적은 글.

칙허(勅許) 임금이 허가함.

칠불감병(漆佛龕屛) 옻칠한 불감(佛龕) 형식의 병풍.

침구(侵寇) 침입하여 노략질함.

침수향(沈水香) 물에 가라앉는 특성을 지닌, 향의 원료가 되는 향나무.

침습(侵襲) 침입해 들어와 습격함.

침질(寢疾) 병석에 누움.

칭위(稱謂) 일컬어지는 명칭.

ㅋ

킬라우에아(Kilauea) 하와이에 있는 활화산(活火山).

ㅌ

탁영(拓影) 모양을 그대로 떠냄.

탄금(彈琴) 거문고를 탐.

탄발적(彈發的) 탄알을 쏘는 것같이 연속적인.

탄연매흑(炭煙煤黑) 석탄을 땐 연기로 인해 생긴 그을음의 검은색.

탄축(誕祝) 생일을 축하함.

탐락(耽樂) 정신이 빠질 정도로 즐김.

태경(胎驚) 임신한 여자가 심한 충격으로 놀람.

태상왕(太上王) 임금 자리를 물려 준 상왕의 앞선 왕.

태음력(太陰曆) 음력.

택리(擇里) 마을을 가려 사는 일.

토곡멱식(討穀覓食) 먹을 것을 맹렬히 찾음.

토비(土肥) 토지가 비옥함.

토색(討索) 금품을 억지로 달라고 함.

토용(土用) 오행(五行)에서 땅의 기운이 왕성한 절기. 토왕지절(土旺之節).

토이고(土耳古) 터키의 한자명. 현재는 토이기(土耳其)로 많이 씀.

토인(土人) 어떤 지방에 대대로 붙박이로 사는 사람.

토장토벽(土墻土壁) 흙으로 만든 담장과 벽.

토취(土臭) 흙냄새.

통유(通有) 공통으로 다 같이 갖추고 있음.

퇴석(頹石) 깨어진 돌.

퇴설(頹雪) 눈사태.

투추랑수추파(投秋浪受秋波) 던진 가을의 맑은 물결과 받은 가을의 맑은 물결

ㅍ

파고두(波高頭) 파도의 높은 꼭대기.

파사(波斯) 페르시아. 즉 지금의 이란.

파신(破身) 신세를 망침.

파의(罷矣) 시행하던 일을 그만둠.

판석(判釋) 판별하여 해석함.

팔관회(八關會) 신라와 고려에서 토속신에게 제사 지내던 의식.

팔보살(八菩薩) 여덟 보살, 곧 문수사리(文殊師利) · 관세음(觀世音) · 득대세(得大勢) · 무진의(無盡意) · 보단화(寶檀華) · 약왕(藥王) · 약상(藥上) · 미륵(彌勒) 등.

편답(遍踏) 이곳저곳을 널리 돌아다님. 편력(遍歷).

편만(遍滿) 널리 가득 참.

편설(片雪) 조각조각 흩어져 내리는 눈.

편엽소주(片葉小舟) 한 개의 잎새 같은 작은 배.

편자(片子) 조각.

편편(翩翩) 나는 모양이 가볍고 날쌤.

편편(片片) 조각조각 흩어진 모양.

평주(平誅) 평정하고 죄를 물어 죽임.

폐천장림(蔽天長林) 하늘을 가리는 길게 뻗쳐 있는 숲.

포고(布袴) 베 바지.

포공(泡孔) 물거품 같은 구멍.

포궤(飽饋) 배부르게 먹임.

포룡환(抱龍丸) 열로 인한 경풍에 쓰는 환약.

포삼(布衫) 베 적삼.

포쇄(曝曬) 젖거나 축축한 것을 바람과 볕에 쬠.

포작(包作) 목조건물에서 공포(栱包) 부재를 짜맞추는 일.

포포(布袍) 베 도포.

포(飽)할 배부를.

폭우(幅隅) 그림폭의 귀퉁이.

폭원(幅原) 넓은 들판.

표예(漂洩) 떠돌며 밖으로 드러냄.

표자(縹甆) 옥빛 술단지.

표형분(瓢形墳) 두 개의 봉분이 표주박처럼 서로 이어져 있는 고분.

품수(稟受) 선천적으로 받음.

풍류사(風流事) 속세를 떠나 멋스럽게 노는 일.

풍미(風靡) 어떤 현상이나 사조 따위가 널리 퍼짐.

풍미(風味) 고상한 맛.

풍숙(豐熟) 풍성하게 익음.

풍엽(楓葉) 단풍잎.

풍취인(風趣人) 고상한 정취를 지닌 사람.

풍탁(風鐸) 처마 끝에 매다는 작은 종. 풍경(風磬).

피댄틱(pedantic) 현학적인.

피진(疲盡) 피로하여 기운이 없음.

필걸(筆傑) 글을 잘쓰는 대가.

필단(疋緞) 두루말이 형식의 필로 된 비단.

ㅎ

하가(何暇) 어느 겨를.

하관(何關) 무슨 관계.

학학(鶴鶴) 깃털의 흰 모양.

한림(旱霖) 가뭄과 장마.

한망(罕網) 그물.

한무(漢武) 한무제(漢武帝)의 약칭.

한발(捍撥) 비파를 타는 데 쓰는 납작한 물건.

한후(旱後) 가뭄 후.

함금(檻禁) 우리에 갇힘.

함녕전(咸寧殿) 서울 덕수궁(德壽宮) 안에 있는 침전(寢殿).

함집(咸集) 모두 모아 놓음.

함통(咸通) 중국 당나라 의종 때의 연호(860-873).

합자(盒子) 물건을 담는 그릇. 뚜껑이 있는 상자 그릇.

합포(合浦) 마산(馬山)의 통일신라 · 고려 때의 지명.

해산성월(海山星月) 바다와 산과 별과 달.

해천(海天) 바다 위의 하늘. 바다와 하늘.

햇다리〔日脚〕 햇발. 사방으로 뻗친 햇살.

행병요처(行兵要處) 군사를 지휘하는 중요한 곳.

행주(行舟) 배를 타고 항행함.

행행(行幸) 임금이 궁궐 밖으로 거둥하던 일.

향목(香木) 향나무.

향운(香韻) 향기와 운치.

향칭(鄕稱) 지방에서 부르는 명칭.

허공중천(虛空中天) 텅 빈 하늘의 한가운데.

허위단심 허위적거리며 무척 애를 씀.

허천(虛天) 텅 빈 하늘.

헌물장(獻物帳) 바친 물건 내용을 기록한 공책.

험관(險關) 험한 관문.

헛정 비틀거리는 모양.

헤비노메(蛇の目) 뱀의 눈 같은 굵은 고리 모양의 도형, 또는 그런 모양의 문장.

혁정(革正) 바르게 고침.

현궁남벽(玄穹藍碧) 검푸른 하늘과 남색의 바다.

현기(衒氣) 뽐내는 느낌.

현미(衒微) 아주 작은 것을 자랑함.

현실(玄室) 무덤 속에서 시신이 안치되어 있는 방. 널방.

현출(現出) 드러나 나옴.

현해(玄海) 검은색의 바다. 여기서는 현해탄(玄海灘)을 가리킴.

현현(顯現) 명백하게 나타남.

현황(眩煌) 어지럽고 황홀함.

현휘(衒輝) 자랑스럽게 광채를 발함.

혈성(血性) 피와 관련된 성질.

협힐(夾纈) 문양을 새긴 두 조각의 판 사이에 직물을 삽입하여 염색하는 방법.

형혹(熒惑) 형혹성. 화성(火星).

호괴(狐怪) 여우 같은 괴물.

호금(胡琴) '호인(胡人)의 현악기'라는 뜻으로, 비파(琵琶)를 말함.

호락(戶落) 가구가 있는 마을.

호랑(虎狼) 호랑이.

호록(胡籙) 화살을 담아 두는 통. 화살통.

호류지(法隆寺) 일본 나라(奈良)에 있는 절. 팔세기 초에 건립된 일본에서 가장 오래된 목
 조건물임.

호리(狐狸) 여우와 살쾡이.

호망창활(浩茫敞濶) 끝없이 넓고 활달한 모양.

호방주경(豪放遒勁) 거리낌없이 힘이 굳셈.

호부(號符) 기호와 부호.

호상(好相) 좋은 모습. 훌륭한 인상(人相).

호위(虎威) 호랑이의 위세. 즉 권세가의 위세.

호천(昊天) 넓고 큰 하늘.

호패법(號牌法) 조선시대에 십육 세 이상의 남자의 신분을 나타내기 위해 제정한 호패에 관한 법.

호표(虎豹) 호랑이와 표범.

호한늠렬(冱寒凜冽) 쩍쩍 얼어붙고 살을 엘 듯한 심한 추위.

혼둔(混沌) 혼란스럽고 둔탁함.

혼원(渾圓) 지구. 혼원구(渾圓球).

혼효(混淆) 여러 가지 것이 뒤섞임.

홀(笏) 신하가 임금을 만날 때 관복에 맞추어 손에 쥐던 패.

홍몽(鴻濛) 하늘과 땅이 아직 갈리지 않은 모양.

홍패(紅牌) 붉은 색깔의 부적이나 신표.

홍호(洪濠) 큰 물로 둘리어 있음.

홍화녹림(紅花綠林) 붉은 꽃과 푸른 숲.

화도(花道) 화초 따위에 인공을 가하여 풍취를 더하는 기술.

화병풍(畵屛風) 그림 병풍.

화불(化佛) 신통력으로써 변화한 부처의 형상.

화사(火舍) 석등에서 등불을 밝히도록 된 부분.

화상(火上) 화재가 남.

화상석(畵像石) 중국에서, 무덤의 석재(石材)에 화상을 조각한 것.

화식(畵飾) 그림으로 꾸밈.

화엄(華嚴) 화려하고 장엄함.

화엄정토(華嚴淨土) 부처의 계율을 잘 지켜 좋은 결과가 이루어진 깨끗한 세상.

화염(火炎) 광배의 불꽃 모양.

화염상화경(火炎狀花莖) 불꽃 모양의 꽃줄기.

화장단청(化粧丹靑) 울긋불긋 곱게 화장함.

화정(和靜) 평화스럽고 고요함.

화탱(畵幀) 부처·보살 등을 그려 벽에 거는 그림. 탱화(幀畵).

화품(畵品) 회화작품의 품격.

화회(火灰) 불타고 남은 재.

환현(幻現) 형상을 바꾸어 나타남.

환희경(歡喜境) 기쁘고 즐거운 경지.

활보(活步) 힘차고 당당하게 걸음. 활보(闊步).

활연(豁然) 환하게 터져 시원한 모양.

활화경(活畫景) 살아 있는 그림 같은 경치.

황막(荒漠) 거칠고 한없이 넓음.

황방촌(黃尨村) 조선시대의 재상 황희(黃喜)의 호.

황분(荒墳) 돌보지 않아 거칠게 된 무덤.

황조(黃鳥) 꾀꼬리.

황천(皇天) 크고 넓은 하늘. 또는 천제(天帝).

황청(篁靑) 대숲의 푸르름.

황초(荒艸) 거칠게 자란 무성한 풀.

회경전(會慶殿) 고려시대 궁성 안에 있던 정전(正殿).

회억(回憶) 돌이켜 추억함.

회장(廻狀) 여러 사람이 순번으로 돌려 보는 글. 회문(回文).

회회(回會) 다시 돌아와 만남.

획리(獲利) 이익을 얻음.

횡령(橫欞) 가로로 된 추녀.

횡적(橫笛) 가로로 불게 되어 있는 관악기의 총칭.

횡축장축(橫軸長軸) 가로 축이 길게 된 축.

효빈(效嚬) 덩달아 남의 흉내를 냄.

효유(曉諭) 알아듣게 타이름.

효창원(孝昌園) 서울 효창동에 있는 공원.

후시지탄(後時之歎) 뒷날의 탄식.

훈관(勳官) 나라를 위해 공훈을 세운 관리.

훙어(薨御) 왕의 죽음을 높여 이르는 말.

훤소(喧騷) 떠들며 시끄럽게 함.

훤양(喧揚) 크게 선양함.

훼예(毀譽) 명예를 훼손함.

휘원 마음이 허전함.

흉겸(凶歉) 흉년.

흔단(釁端) 틈이 생기는 실마리.

흘연(屹然) 높게 우뚝 솟은 모양.

희도진본(稀睹珍本) 보기 드문 귀한 책.

흴랑푸르랑하게 희기도 하고 푸르기도 한 모양으로.

히다(飛驒) 일본 혼슈(本州) 중서부에 위치한 기후현(岐阜縣)의 옛 이름.

히다국(飛驒國) 일본의 이스카 제단이 있는 나라, 즉 구마신국을 말함.

수록문 출처

무종장(無終章)
미발표 유고.

평생아자지(平生我自知)
미발표 유고.

참회(懺悔)
미발표 유고.

학난(學難)
미발표 유고.

고난(苦難)
『문우(文友)』 창간호, 경성대학(京城大學) 예과(豫科) 문우회(文友會), 1925.

심후(心候)
『문우』 창간호, 경성대학 예과 문우회, 1925.

석조(夕照)
『문우』 창간호, 경성대학 예과 문우회, 1925.

무제(無題)
『문우』, 경성대학 예과 문우회, 1925.

남창일속(南窓一束)
『문우』, 경성대학 예과 문우회, 1925.

화강소요부(花江逍遙賦)

『문우』 제5호, 경성대학 예과 문우회, 1927. 11. 10.

와제(瓦製) 보살두상(菩薩頭像)

『조광(朝光)』 제2권 제3호, 조선일보사, 1936. 3.

만근(輓近)의 골동수집(骨董蒐集)

『동아일보』, 1936. 4. 14-16.(3회 연재)

고서화(古書畵)에 대하여

『동아일보』, 1936. 4. 25-27.(3회 연재)

애상(哀想)의 청춘일기

『조광』 제2권 제9호, 조선일보사, 1936. 9.

정적(靜寂)한 신(神)의 세계

『조광』 제2권 제10호, 조선일보사, 1936. 10.

수구고주(售狗沽酒)

『화설(畵說)』 제22호, 도쿄미술연구소, 1938. 10. 원문은 일문(日文).

전별(餞別)의 병(甁)

『경성대학신문(京城大學新聞)』, 1938. 12. 1. 원문은 일문(日文).

아포리스멘(Aphorismen)

「앞호리스멘」 『박문(博文)』 제3집, 박문서관(博文書館), 1938. 12.

양력(陽曆) 정월(正月)

『고려시보(高麗時報)』, 1940. 1. 1.

번역필요(飜譯必要)

『박문』 제3권 제1호, 박문서관, 1940. 1.

브루노 타우트의 『일본미의 재발견』
「명저해설: 일본미의 재발견」『인문평론(人文評論)』제2권 제4호, 인문사(人文社), 1940. 4.

『회교도(回敎徒)』독후감
『가정지우(家庭之友)』제30호, 조선금융연합회, 1940. 4.

고려관중시(高麗館中詩) 두 수
미발표 유고. 1940. 5. 31.

재단(裁斷)
『조광』제6권 제6호, 조선일보사, 1940. 6.

지방에서도 공부할 수 있을까
『양서(良書)』제12호, 조선총독부도서관, 1940. 6.

자인정(自認定) 타인정(他認定)
미발표 유고. 1940. 12. 13. 『박문(博文)』제출 삭제분(削除分).

사상(史上)의 신사년(辛巳年)
『고려시보』, 1941. 1. 1.

고려청자와(高麗靑瓷瓦)
『춘추(春秋)』제2권 제10호, 조신춘추사(朝鮮春秋社), 1941. 11.

의사금강유기(擬似金剛遊記)
『신흥(新興)』제5호, 신흥사(新興社), 1931. 7.

사적순례기(寺跡巡禮記)
『신동아(新東亞)』, 동아일보사, 1934. 8.

금강산(金剛山)의 야계(野鷄)
『신동아』, 동아일보사, 1934. 9.

고구려 고도(古都) 국내성(國內城) 유관기(遊觀記)
『조광』 제4권 제9호, 조선일보사, 1938. 9.

명산대천(名山大川)
『조광』 제5권 제7호, 조선일보사, 1939. 7.

나의 잊히지 못하는 바다
『고려시보』, 1939. 8. 1.

경주기행(慶州紀行)의 일절(一節)
『고려시보』, 1940. 7. 16, 8. 1.(2회 연재)

쇼소인(正倉院) 어물관기(御物觀記)
『매일신보(每日申報)』, 1940. 12. 8.

우현(又玄)의 일기
1929. 10. 28-1941. 10. 2.

경인팔경(京仁八景)
『동아일보』, 1925.

성당(聖堂)
『문우』 창간호, 경성대학 예과 문우회, 1925.

해변(海邊)에 살기
『문우』 창간호, 경성대학 예과 문우회, 1925.

춘수(春愁)
『문우』, 경성대학 예과 문우회, 1926.

시조 한 수
1937. 『고려시보』사 주년 및 사옥 신축 기념식에서 즉음(卽吟).

묵은 조선의 새 향기
『조선일보』, 1937. 12. 12-13.

가을의 탐승처(探勝處)
『조광』 제2권 제10호, 조선일보사, 1936. 10.

일기 설문
『조광』 제3권 제5호, 조선일보사, 1937. 5.

향수(鄕愁) 설문
『조광』 제3권 제5호, 조선일보사, 1937. 5.

유머 설문
『조광』 제3권 제5호, 조선일보사, 1937. 5.

설문 1
『조광』 제4권 제6호, 조선일보사, 1938. 6.

설문 2
『조광』 제4권 제6호, 조선일보사, 1938. 6.

설문 3
『조광』 제4권 제6호, 조선일보사, 1938. 6.

여백문답(餘白問答)
『조광』 제6권 제8호, 조선일보사, 1940. 8.

설문 4
『조광』 제7권 제4호, 조선일보사, 1941. 4.

도판 목록

*이 책에 실린 도판의 출처를 밝힌 것으로,
고유섭 소장 사진의 경우 사진 뒷면에 기록되어 있던
연도·재료·소재지·소장처 등의 세부사항까지 옮겨 적었다.

1. 와제(瓦製) 보살두상(菩薩頭像). 고려시대. 고유섭 소장 사진.

2. 김홍도. 투견도(鬪犬圖). 18세기.

3. 청자상감국화위로문병(靑瓷象嵌菊花葦蘆文甁). 오쿠라 다케노스케(大倉武之助) 소장,
 대구. 고유섭 소장 사진.〔고려시대. 조선총독부박물관 노모리 겐(野守健) 제공〕

4. 청자상감국화문병(靑瓷象嵌菊花文甁). 조선총독부박물관.

5. 고려청자와(高麗靑瓷瓦). 고려시대.

6. 화금상감당초도원문병(畵金象嵌唐草桃猿文甁). 개성부립박물관. 고유섭 소장 사진.
 〔1932년 만월대(滿月臺)동린(東隣) 인삼건조장 발견〕

7. 도피안사(到彼岸寺) 삼층석탑. 강원 철원. 고유섭 소장 사진.〔높이 4.15미터. 함통(咸通)
 6년.〕

8. 장연리(長淵里) 삼중석탑. 강원 회양. 고유섭 소장 사진.〔높이 약 12.75척, 초층옥신(初
 層屋身) 너비 2.5척. 신라. 경성제대 제공.〕

9. 측면에서 본 장안사(長安寺). 강원 회양.『만이천봉 조선금강산(萬二千峰朝鮮金剛山)』,
 도쿠다사진관(德田寫眞館), 1935.

10. 삼불암(三佛岩)의 앞면. 강원 금강.『천하무비 만이천봉 조선금강산(天下無比萬二千峰
 朝鮮金剛山)』, 히노데쇼코(日之出商行), 1938.

11. 삼불암의 뒷면. 강원 금강.『만이천봉 조선금강산(萬二千峰朝鮮金剛山)』, 우메다사진
 관(梅田寫眞館), 1930.

12. 정양사(正陽寺) 팔각약사전(八角藥師殿), 삼중탑, 석등. 강원 회양.『금강산(金剛山)』,
 도쿠다사진관, 1926.

13. 유점사(楡岾寺) 전경. 강원 고성.『금강산(金剛山)』, 도쿠다사진관, 1926.

14. 유점사 오십삼불(五十三佛). 강원 고성. *The National Geographic Magazine*, 1924. 10.

15. 여주 창리 삼층석탑. 경기 여주.

16. 통도사(通度寺) 금강계단(金剛戒壇) 사리탑. 경남 양산.

17. 금산사(金山寺) 사리탑. 전북 김제. 고유섭 소장 사진.

18. 신륵사(神勒寺) 보제석종(普濟石鐘) 앞 석등. 경기 여주.『조선고적도보』7, 조선총독부, 1920.

19. 신륵사 석종비(石鐘碑). 경기 여주.『조선고적도보』6, 조선총독부, 1918.

20. 신륵사 오층전탑. 경기 여주.

21. 신륵사 대리석 칠중탑. 경기 여주.『조선고적도보』13, 조선총독부, 1933.

22-23. 신륵사 조사당과 대웅전. 경기 여주.『조선고적도보』12, 조선총독부, 1932.

24. 월정사(月精寺) 원경. 강원 평창.『조선고적도보』12, 조선총독부, 1932.

25. 월정사 팔각구층탑. 강원 평창.

26. 월정사 팔각구층탑 앞의 약왕보살(藥王菩薩). 강원 평창.『조선고적도보』7, 조선총독부, 1920.

27-28. 상원사(上院寺) 동종(銅鐘) 측면과 뒷면. 강원 평창.『조선고적도보』4, 조선총독부, 1916.

29. 고구려 국내성. 만주국(滿洲國) 통화성(通化省) 집안현(輯安縣). 1938. 6. 1-2. 고유섭 소장 사진.〔전릉(塼陵)에 올라 집안성(輯安城)을 보다. 고유섭 촬영.〕

30. 광개토왕릉비가 서 있는 길림성 집안현 통구의 마을 풍경. 녹회색 응회암. 장수왕 2년 (414). 집안현(輯安縣) 온화보(溫和堡). 고유섭 소장 사진.

31. 광개토왕릉비.『조선고적도보』1, 조선총독부, 1915.

32. 장군총. 고구려시대.『조선고적도보』1, 조선총독부, 1915.

33. 대왕암. 경주 동해.

34. 쇼소인(正倉院). 일본 나라현(奈良縣) 도다이지(東大寺).

35. 마포보살도(麻布菩薩圖). 일본 나라현 도다이지.

고유섭 연보

1905(1세)
2월 2일(음 12월 28일), 경기도 인천군 다소면 선창리(船倉里) 용현(龍峴, 현 인천광역시 중구 용동 117번지 동인천 길병원 터)에서 부친 고주연(高珠演, 1882 – 1940), 모친 평강 (平康) 채씨(蔡氏) 사이에 일남일녀 중 장남으로 태어났다. 본관은 제주로, 중시조(中始祖) 성주공(星主公) 고말로(高末老)의 삼십삼세손이며, 조선 세종 때 이조판서·일본통신사· 한성부윤·중국정조사 등을 지낸 영곡공(靈谷公) 고득종(高得宗)의 십구세손이다. 아명은 응산(應山), 아호(雅號)는 급월당(汲月堂)·우현(又玄), 필명은 채자운(蔡子雲)·고청(高靑) 이다. '우현'이라는 호는 『도덕경(道德經)』 제1장의 "玄之又玄 衆妙之門(현묘하고 또 현묘 하니 모든 묘함의 문이다)"라는 구절에서 따온 것이고, '급월당'이라는 호는 "원숭이가 물 을 마시러 못가에 왔다가 못에 비친 달이 하도 탐스러워서 손으로 떠내려 했으나, 달이 떠 지지 않아 못의 물을 다 퍼내어〔汲〕도 달〔月〕은 못에 남아 있었다"는 고사(故事)에서 따온 것으로, 학문이란 못에 비친 달과 같아서 곧 떠질 듯하지만 막상 떠 보면 못의 물이 다해 도 이루기 어렵다는, 학문에 대한 그의 겸손한 마음자세를 표현한 것이다.

1910년대초
보통학교 입학 전에 취헌(醉軒) 김병훈(金炳勳)이 운영하던 의성사숙(意誠私塾)에서 한학 의 기초를 닦았다. 취헌은 박학다재하고 강직청렴한 성품에 한문경전은 물론 시(詩)·서 (書)·화(畵)·아악(雅樂) 등에 두루 능통한 스승으로, 고유섭의 박식한 한문 교양, 단아한 문체와 서체, 전공 선택 등에 적잖은 영향을 주었을 것으로 생각된다.

1912(8세)
10월 9일, 누이동생 정자(貞子)가 태어났다. 이때부터 부친은 집을 나가 우현의 서모인 김 아지(金牙只)와 살기 시작했다.

1914(10세)
4월 6일, 인천공립보통학교〔仁川公立普通學校, 현 창영초등학교(昌榮初等學校)〕에 입학

했다. 이 무렵 어머니 채씨가 아버지의 외도로 시집식구들에 의해 부평의 친정으로 강제로 쫓겨나자 고유섭은 이때부터 주로 할아버지·할머니·삼촌 들의 관심과 배려 속에서 지내게 되었다. 이 일은 어린 고유섭에게 상당한 충격을 주어 그의 과묵한 성격 형성에 큰 영향을 끼쳤다. 당시 생활환경은 아버지의 사업으로 경제적으로는 비교적 여유로운 편이었고, 공부도 잘하는 민첩하고 명석한 모범학생이었다.

1918(14세)
3월 28일, 인천공립보통학교를 졸업했다.(제9회 졸업생) 입학 당시 우수했던 학업성적이 차츰 떨어져 졸업할 때는 중간을 밑도는 정도였고, 성격도 입학 당시에는 차분하고 명석했으나 졸업할 무렵에는 반항적이라고 기록되어 있다. 병력 사항에는 편도선염이나 임파선종 등 병치레를 많이 한 것으로 씌어 있다.

1919(15세)
3월 6일부터 4월 1일까지, 거의 한 달간 계속된 인천의 삼일만세운동 때 동네 아이들에게 태극기를 그려 주고 만세를 부르며 용동 일대를 돌다 붙잡혀, 유치장에서 구류를 살다가 사흘째 되던 날 큰아버지의 도움으로 풀려났다.

1920(16세)
경성 보성고등보통학교(普成高等普通學校)에 입학했다. 동기인 이강국(李康國)과 수석을 다투며 교분을 쌓기 시작했다. 이 무렵 곽상훈(郭尙勳)이 초대회장으로 활약한 '경인기차통학생친목회'〔한용단(漢勇團)의 모태〕 문예부에서 정노풍(鄭蘆風)·이상태(李相泰)·진종혁(秦宗爀)·임영균(林榮均)·조진만(趙鎭滿)·고일(高逸) 등과 함께 습작이나마 등사판 간행물을 발행했다. 이 무렵부터 '조선미술사' 공부에 대한 소망을 갖기 시작했다.

1922(18세)
인천 용동(현 중구 경동 애관극장 뒤)에 큰 집을 지어 이사했다. 이때부터 아버지와 서모, 여동생 정자와 함께 살게 되었으나, 서모와의 관계가 원만하지 못해 의기소침했다고 한다. 『학생』지에 「동구릉원족기(東九陵遠足記)」를 발표했다.

1925(21세)
3월 5일, 이강국과 함께 보성고보를 우등으로 졸업했다.(제16회 졸업생)
4월, 경성제국대학 예과 문과 B부에 입학했다.(제2회 입학생. 경성제대 입학시험에 응시한 보성고보 졸업생 열두 명 가운데 이강국과 고유섭 단 둘이 합격함) 입학동기로 이희승(李熙昇)·이효석(李孝石)·박문규(朴文圭)·최용달(崔容達) 등이 있다.
이강국·이병남(李炳南)·한기준(韓基駿)·성낙서(成樂緒) 등과 함께 '오명회(五明會)'를 결성, 여름에는 천렵(川獵)을 즐기고 겨울에는 스케이트를 탔으며, 일 주일에 한 번씩 모여

민족정신을 찾을 방안을 토론했다.

이 무렵 '조선문예의 연구와 장려'를 목적으로 조직된 경성제대 학생 서클 '문우회(文友會)'에서 유진오(兪鎭午) · 최재서(崔載瑞) · 이강국 · 이효석 · 조용만(趙容萬) 등과 함께 활동했다. 문우회는 시와 수필 창작을 위주로 그 밖의 소설 · 희곡 등의 습작을 모아 일 년에 한 차례 동인지『문우(文友)』를 백 부 한정판으로 발간했다. 1927년 제5호로 중단되기까지, 고유섭은 수필「성당(聖堂)」「고난(苦難)」「심후(心候)」「석조(夕照)」「무제」「남창일속(南窓一束)」「잡문수필(雜文隨筆)」「화강소요부(花江逍遙賦)」, 시「해변에 살기」「춘수(春愁)」, 시극(詩劇)「폐허(廢墟)」등을 발표했다.

12월, '경인기차통학생친목회'의 감독 및 서기로 선출되었다.

『동아일보』에 연시조「경인팔경(京仁八景)」을 발표했다.

1926(22세)

이 무렵 미두사업이 망함에 따라 부친이 인천 집을 강원도 유점사(楡岾寺) 포교원에 매각하고, 가족을 이끌고 강원도 평강군(平康郡) 남면(南面) 정연리(亭淵里)에 땅을 사서 이사했다. 이때부터 가족과 떨어져 인천에서 하숙생활을 하기 시작했다.

1927(23세)

유진오를 비롯한 열 명의 학내 문학동호인이 조직한 '낙산문학회(駱山文學會)'에 참여하여 활동했다. 낙산문학회는 아베 요시시게(安倍能成), 사토 기요시(佐藤淸) 등 경성제대의 유명한 교수를 연사로 초청하여 내청각(來靑閣, 경성일보사 삼층 홀)에서 문학강연회를 여는 등 적극적인 활동을 벌였으나 동인지 하나 없이 이해 겨울에 해산되었다.

4월 1일, 경성제국대학 법문학부 철학과에 진학했다.(전공은 미학 및 미술사학) 당시 법문학부 철학과 교수는 아베 요시시게(철학사), 미야모토 가즈요시(宮本和吉, 철학개론), 하야미 히로시(速水滉, 심리학), 우에노 나오테루(上野直昭, 미학) 등 일본의 저명한 학자들이었는데, 고유섭은 법문학부 삼 년 동안 교육학 · 심리학 · 철학 · 미학 · 미술사 · 영어 · 문학 등을 수강했다. 도쿄제국대학에서 미학 전공 후 베를린대학에서 미학 · 미술사를 전공한 우에노 주임교수로부터 '미학개론' '서양미술사' '강독연습' 등의 강의를 들으며 당대 유럽에서 성행하던 미학을 바탕으로 한 예술학의 방법론을 배웠고, 중국문학과 동양미술사를 전공하고 인도와 유럽에서 유학한 다나카 도요조(田中豊藏) 교수로부터 『역대명화기(歷代名畵記)』강독연습 '중국미술사' '일본미술사' 등의 강의를 들으며 동양미술사를 배웠으며, 총독부박물관의 주임을 겸하고 있던 후지타 료사쿠(藤田亮策)로부터 '고고학' 강의를 들었다. 특히 고유섭은 다나카 교수의 동양미술사 특강에 많은 영향을 받았다.

1928(24세)

4월, 훗날 미학연구실 조교로 함께 일하게 될 나카기리 이사오(中吉功)와 경성제대 사진실의 엔조지 이사오(円城寺勳)를 알게 되었다. 다나카 도요조 교수의 '동양미술사 특강'을

듣고 미학에서 미술사로 관심이 옮아가기 시작했다.

1929(25세)

10월 28일, 정미업으로 성공한 인천 삼대 갑부의 한 사람인 이홍선(李興善)의 장녀 이점옥(李点玉, 경성여자고등보통학교 졸업, 당시 이십일 세)과 결혼하여 인천 내동(內洞)에 신방을 차렸다. 졸업 후 도쿄제국대학 미학과에 들어가 심도있는 공부를 하려 했으나 가정형편상 포기할 수밖에 없던 중, 우에노 교수에게서 새학기부터 조수로 임명될 것 같다는 언질을 받았다.

1930(26세)

3월 31일, 경성제국대학을 졸업했다. 학사학위논문은 콘라트 피들러(Konrad Fiedler)의 미학에 관해 쓴 「예술적 활동의 본질과 의의(藝術的活動の本質と意義)」였다.

4월 7일, 경성제국대학 미학연구실 조수로 첫 출근했다. 이때부터 전국의 탑 조사 작업과 규장각(奎章閣) 소장 문헌에서 조선회화에 관한 기록을 발췌 필사하는 작업에 착수했고, 이는 개성부립박물관장 시절까지 계속되었다.

7월, 1929년 7월 경성제대 법문학부 출신들에 의해 창간된 학술잡지 『신흥(新興)』 제3호에 미학 관련 첫 논문인 「미학의 사적(史的) 개관(槪觀)」을 발표했다. 이후 1935년까지 『신흥』을 통해 조선미술에 관한 첫 논문인 「금동미륵반가상의 고찰」(제4호, 1931. 1)을 비롯하여 「의사금강유기(擬似金剛遊記)」(제5호, 1931. 7), 「조선탑파(朝鮮塔婆) 개설(槪說)」(제6호, 1931. 12), 「러시아의 건축」(제7호, 1932. 12), 「고려의 불사건축(佛寺建築)」(제8호, 1935. 5) 등을 발표했다.

7월 21일부터 8월 2일까지, 배편으로 인천을 출발하여 부산진을 거쳐 중국 상해·청도를 다녀왔다.

9월 2일, 아들 병조(秉肇)가 태어났으나 두 달 만인 11월 5일 사망했다.

1931(27세)

3월 20일부터 30일까지, 온양·보령·대천·청양·공주·자은·논산·김제·전주·광주·능주·보성·장흥·강진·영암·구례 등지를 다니며 고적(古蹟) 조사를 했다.

5월 20일, 경성 숭이동(崇二洞) 67번지의 가옥을 매입하여 이주했다.

5월 25일, 며칠간 금강산 여행을 떠나 유점사(楡岾寺) 오십삼불(五十三佛)을 촬영했다.

12월 19일, 장녀 병숙(秉淑)이 태어났다. 이 무렵 진로를 고민하던 중 우에노 교수로부터 개성으로 가는 게 어떻겠냐는 권유를 받았다.

『동아일보』에 「신흥예술」(1. 24-28), 「「협전(協展)」 관평(觀評)」(10. 20-23)을 발표했다.

1932(28세)

11월 10일, 경성 숭이동 78번지의 셋방을 얻어 이사했다.

「고구려의 미술」(『동방평론』 제2호, 5월), 「조선 고미술에 관하여」(『조선일보』, 5. 13-15) 등을 발표했다.

1933(29세)
3월 31일, 경성제대 미학연구실 조수를 사임했다.
4월 1일, 후지타 료사쿠 교수의 추천으로 개성부립박물관 관장으로 취임했다.
4월 19일, 개성부립박물관 사택으로 이사했다.
10월 26일, 차녀 병현(秉賢)이 태어났으나 이 년 후 사망했다. 이 무렵부터 황수영(黃壽永, 도쿄제대 재학 중)과 진홍섭(秦弘燮, 메이지대 재학 중)이 제자로 함께하기 시작했다.
「현대 세계미술의 귀추」(『신동아』, 11월)를 발표했다.

1934(30세)
3월, 경성제대 중강의실에서 고유섭이 기획한 「조선의 탑파 사진전」이 열렸다.
5월, 이병도(李丙燾) · 이윤재(李允宰) · 이은상(李殷相) · 이희승 · 문일평(文一平) · 손진태(孫晋泰) · 송석하(宋錫夏) · 조윤제(趙潤濟) · 최현배(崔鉉培) 등과 함께 진단학회(震檀學會) 발기인으로 참여했다.
10월 9일부터 20일까지, 『동아일보』에 「우리의 미술과 공예」를 열 차례에 걸쳐 연재했다. 이 글 중 '고려의 도자공예' '신라의 금철공예' '백제의 미술' '고려의 부도미술' 등 네 편은 『조선총독부 중등교육 조선어 및 한문 독본』 권4 · 5(1936-1937)에 재수록되었다.
『신동아』에 「사적순례기(寺跡巡禮記)」(8월), 「금강산의 야계(野鷄)」(9월), 「조선 고적에 빛나는 미술」(10월)을 발표했다.

1935(31세)
이해부터 1940년까지 개성에서 격주간으로 발행되던 『고려시보(高麗時報)』에 '개성고적안내'라는 제목으로 고려의 유물과 개성의 고적을 소개하는 글을 연재했다.
「고려시대 회화의 외국과의 교류」〔『학해(學海)』 제1집, 1월〕, 「미(美)의 시대성과 신시대(新時代) 예술가의 임무」(『동아일보』, 6. 8-11), 「고려 화적(畫蹟)에 대하여」(『진단학보』 제3권, 9월), 「신라의 공예미술」〔『조광(朝光)』 창간호, 11월〕, 「조선의 전탑(塼塔)에 대하여」(『학해』 제2집, 12월) 등을 발표했다.

1936(32세)
가을, 이화여전(梨花女專) 문과 과장 이희승의 권유로 이화여전과 연희전문(延禧專門)에서 일 주일에 한 번(두 시간씩) 미술사 강의를 시작했다.
11월, 『진단학보』 제6권에 「조선탑파의 연구 1」을 발표했다. 이후 1939년 4월과 1941년 6월까지, 총 세 차례 연재로 완결되었다.
12월 25일, 차녀 병복(秉福)이 태어났다.

『동아일보』에 「고구려의 쌍영총(雙楹塚)」(1. 5-6)과 「고려도자(高麗陶瓷)」(1. 11-12)를, 『조광』에 「애상의 청춘일기」(9월)와 「정적(靜寂)한 신(神)의 세계」(10월)를 발표했다.

1937(33세)

「승(僧) 철관(鐵關)과 석(釋) 중암(中庵)」(『화설(畵說)』 제8호, 8월), 「불교가 고려 예술의 욕에 끼친 영향의 한 고찰」(『진단학보』 제8권, 11월) 등을 발표했다.

1938(34세)

도쿄 후잔보(富山房)에서 출간한 『국사사전(國史辭典)』에 「안견(安堅)」 「안귀생(安貴生)」 「윤두서(尹斗緖)」 항목을 집필했다.

「소위 개국사탑(開國寺塔)에 대하여」(『고고학』 제9권, 9월), 「고구려 고도(古都) 국내성(國內城) 유관기(遊觀記)」(『조광』 제4권 제9호, 9월), 「전별(餞別)의 병(甁)」(『경성대학신문』, 12. 1) 등을 발표했다.

1939(35세)

2월, 김연만(金鍊萬)·이태준(李泰俊)·김용준(金瑢俊)·길진섭(吉鎭燮) 등에 의해 창간된 월간 문예지 『문장(文章)』에 「청자와(靑瓷瓦)와 양이정(養怡亭)」을 발표했다. 이후 1941년 4월 폐간될 때까지 이 잡지를 통해 「화금청자(畵金靑瓷)와 향각(香閣)」(제1권 제3집, 1939. 4), 「팔방금강좌(八方金剛座)」(제1권 제7집, 1939. 9), 「박연설화(朴淵說話)」(제1권 제8집, 1939. 10), 「신세림(申世霖)의 묘지명(墓誌銘)」(제2권 제5집, 1940. 5), 「거조암(居祖庵) 불탱(佛幀)」(제2권 제6집, 1940. 7), 「인왕제색도(仁王霽色圖)」(제2권 제7집, 1940. 9), 「인재(仁齋) 강희안(姜希顔) 소고(小考)」(제2권 제8-9집, 1940. 10-11), 「유어예(遊於藝)」(제3권 제4호, 1941. 4) 등 굵직한 논문들을 발표했다.

10월 5일, 첫 저서인 『조선의 청자(朝鮮의靑瓷)』를 일본의 호운사(寶雲舍)에서 출간했다. 『조선명인전(朝鮮名人傳)』(전3권, 조선일보사) 중 「김대성(金大城)」 「안견(安堅)」 「공민왕(恭愍王)」 「김홍도(金弘道)」 「박한미(朴韓味)」 「강고내말(强古乃末)」을, 『세계명인전(世界名人傳)』(조선일보사) 중 「고개지(顧愷之)」와 「오도현(吳道玄)」을 집필했다. 그 밖에 「선죽교변(善竹橋辯)」(『조광』 제5권 제8호, 8월), 「삼국미술의 특징」(『조선일보』, 8. 31), 「나의 잊히지 못하는 바다」(『고려시보』, 8. 1) 등을 발표했다.

1940(36세)

만주 길림(吉林)에서 부친이 별세했다.

일본학술진흥회(日本學術振興會)에서 발간하는 『영문대일본백과사전(英文大日本百科辭典)』에 「조선의 조각」과 「조선의 회화」 항목을 집필했다.

「조선문화의 창조성」(『동아일보』, 1. 4-7), 「조선 미술문화의 몇낱 성격」(『조선일보』, 7. 26-27), 「조선 고대의 미술공예」(『모던 일본(モダン日本)』 조선판 11권 9호, 8월], 「말로의 모

방설(模倣說)」(『인문평론』제3권 제9호, 10월) 등을 발표했다.

1941(37세)
6월, 이 무렵, 자본을 댄 고추 장사의 실패로 큰병을 앓았다.

7월, 『개성부립박물관 안내』라는 소책자를 발행했다. 혜화전문학교에서 「불교미술에 대하여」라는 강연을 했다.

9월, 이 무렵 간장경화증 진단을 받고 이후 병세가 점점 악화돼 갔으며, 삼화병원의 의사 박병호(朴炳浩)가 종종 내진했다.

『춘추(春秋)』에 「약사신앙(藥師信仰)과 신라미술」(제2권 제2호, 3월), 「조선 고대미술의 특색과 그 전승문제」(제2권 제6호, 7월), 「고려청자와(高麗青瓷瓦)」(제2권 제10호, 11월)를 발표했다.

1943(39세)
6월 10일, 일본 도쿄 문부성(文部省) 주최로 열린 일본제학진흥위원회 예술학회에서, 지금까지 조선탑파에 관해 연구한 최종 성과라 할 수 있는 「조선탑파의 양식변천」을 발표했다. 이 논문은 『일본제학연구보고(日本諸學研究報告)』 제21편(예술학)에 수록되었다. 이때 도쿄에서 경성제대 미학연구실 동료 나카기리 이사오와 우에노 교수를 방문했다.

「불국사의 사리탑」〔『청한(清閑)』 15책〕을 발표했다.

1944(40세)
6월 26일, 간경화로 사망했다. 묘지는 개성부 청교면(青郊面) 수철동(水鐵洞)에 있다.

7월 9일, 황수영·진홍섭 등 제자, 유족, 지인들이 모여 추도회를 가졌다.

1946
생전에 『고려시보』에 연재했던 개성 관련 글들을 중심으로 출간을 위해 수정·보완·교정까지 마쳐 놓았던 원고가, 제자 황수영에 의해 『송도고적(松都古蹟)』으로 박문출판사에서 출간되었다.(이후 거의 대부분의 유저가 황수영에 의해 출간되었다)

1947
『진단학보』에 세 차례 연재했던 「조선탑파의 연구」를 묶은 『조선탑파(朝鮮塔婆)의 연구』가 을유문화사에서 출간되었다.

1949
미술문화 관계 논문 서른세 편을 묶은 『조선미술문화사논총(朝鮮美術文化史論叢)』이 서울신문사에서 출간되었다.

1954

『조선의 청자』(1939)를 제자 진홍섭이 번역하여, 『고려청자(高麗靑瓷)』라는 제목으로 을유문화사에서 출간했다.

1955

12월, 미발표 유고인 「조선탑파의 양식변천」(1943)이 제자 황수영에 의해 『동방학지(東方學志)』 제2집에 번역 수록되었다.

1958

미술문화 관련 글, 수필, 기행문, 문예작품 등을 묶은 소품집 『전별(餞別)의 병(甁)』이 통문관에서 출간되었다.

1963

앞서 발간된 유저에 실리지 않은 조선미술사 논문들과 미학 관계 글을 묶은 『한국미술사급미학논고(韓國美術史及美學論考)』가 통문관에서 출간되었다.

1964

미발표 유고 『한국건축미술사(韓國建築美術史) 초고(草稿)』(등사본, 고고미술동인회)가 출간되었다.

1965

생전에 수백 권에 이르는 시문집에서 발췌해 놓았던 조선회화에 관한 기록이 『조선화론집성(朝鮮畫論集成)』 상·하(등사본, 고고미술동인회) 두 권으로 출간되었다.

1966

2월, 뒤늦게 정리된 미발표 유고를 묶은 『조선미술사료(朝鮮美術史料)』(등사본, 고고미술동인회)가 출간되었다.

1967

3월, 미발표 유고 『한국탑파의 연구 각론 초고』(등사본, 고고미술동인회)가 김희경(金禧庚)에 의해 번역 출간되었다.
8월, 미발표 유고 「조선탑파의 양식변천(각론 속)」이 황수영에 의해 『불교학보(佛敎學報)』 제3·4합집에 번역 수록되었다.

1974

6월 26일, 삼십 주기를 맞아 한국미술사학회에서 경북 월성군 감포읍 문무대왕 해중릉침

(海中陵寢)에 '우현 기념비'를 세웠고, 인천시립박물관 앞에 삼십 주기 추모비를 건립했다.

1980
이희승·황수영·진홍섭·최순우(崔淳雨)·윤장섭(尹章燮)·이점옥·고병복 등의 발의로 '우현미술상'이 제정되어, 김희경이 제1회 우현미술상을 수상했다. 이후 1999년까지 정영호(제2회)·안휘준(제3회)·정명호(제4회)·조선미(제5회)·강경숙(제6회)·홍윤식(제7회)·장충식(제8회)·김재열(제9회)·김성구(제10회)·장경호(제11회)·김임수(제12회)·김동현(제13회)·이재중(제14회)·김정희(제15회)·이성미(제16회)·박방룡(제18회) 등이 이 상을 수상했다.

1992
9월, 문화부 제정 '9월의 문화인물'로 선정되었다. 인천의 새얼문화재단에서 고유섭을 '제1회 새얼문화대상' 수상자로 선정하고 인천시립박물관 뒤뜰에 동상을 세웠다.

1993
2월 4일, 부인 이점옥 여사가 별세했다.
6월, 통문관에서 『고유섭 전집』(전4권)이 출간되었다.

1998
제1회 전국박물관인대회에서 고유섭을 '자랑스런 박물관인' 상 수상자로 선정했다.

1999
7월 15일, 인천광역시에서 우현의 생가 터 동인천역 앞 대로를 '우현로'로 명명했다.

2001
10월 27일, 한국민예총 인천지회 주최로 우현 고유섭을 기리는 제1회 우현학술제「우현 고유섭 미학의 재조명」이 인천문화예술회관 국제회의실에서 열렸다. 이후 이 학술제는 「한국예술의 미의식과 우현학의 방향」(제2회, 2002. 10. 25, 인천대 학산도서관), 「초기 한국학의 발전과 '조선'의 발견」(제3회, 2003. 11. 27, 인하대 한국학연구소), 「실증과 과학으로서의 경성제대학파」(제4회, 2004. 12. 2, 인하대 정석학술정보관), 「과학과 역사로서의 '미'의 발견」(제5회, 2005. 11. 25, 인하대 정석학술정보관), 「이방의 눈으로 조선을 보다, 인천을 보다」(제6회, 2006. 12. 1, 인천문화재단), 「인천, 다문화의 산실」(제7회, 2008. 12. 11, 삶과 나눔이 있는 터 해시) 등의 주제로 열렸다.

2003
11월, 우현상 위원회에서 시상해 오던 우현미술상을 한국미술사학회에서 계승하여 새로

이 '우현학술상'을 제정했다. 제1회 우현학술상 대상은 문명대가, 우수상은 김영원이 수상했다. 2005년부터는 이 상을 인천문화재단에서 주관해 오고 있으며, 학술상과 예술상 두개 분야로 확대하여, 지금까지 우현학술상은 심연옥(2006), 미학대계간행회(2007), 박은경(2008), 최완수(2009), 이태호(2010), 권영필(2011)이, 우현예술상은 이세기(2005), 이은주(2007), 극단 '십년후'(2008), 이종구(2009), 이재상(2010), 이가림(2011)이 수상했다.

2005
8월 12일, 고유섭 탄생 백 주년을 기념하여 인천문화재단에서 국제학술심포지엄 「동아시아 근대 미학의 기원」과 「우현 고유섭의 생애와 연구자료」전(인천종합문화예술회관)을 개최했다.
8월, 고유섭의 글을 진홍섭이 풀어 쓴 선집 『구수한 큰 맛』이 다할미디어에서 출간되었다.

2006
2월, 인천문화재단에서 2005년의 심포지엄과 전시를 바탕으로 고유섭과 부인 이점옥의 일기, 지인들의 회고 및 관련 자료들을 묶어 『아무도 가지 않은 길』을 출간했다.

2007
11월, 열화당에서 2005년부터 기획한 '우현 고유섭 전집'(전10권)의 일차분인 제1·2권 『조선미술사』 상·하, 제7권 『송도의 고적』을 출간했다.
12월 12일, 서울 소공동 롯데호텔에서 '우현 고유섭 전집' 일차분 출간기념회를 가졌다.

2010
2월, 열화당에서 '우현 고유섭 전집'(전10권)의 이차분인 제3·4권 『조선탑파의 연구』 상·하, 제5권 『고려청자』, 제6권 『조선건축미술사 초고』를 출간했다.
3월 13일, 열화당 '도서관＋책방'에서 '우현 고유섭 전집' 이차분 출간기념회와 「고유섭 아카이브를 준비하며」전을 개최했다.

2012
6월, 김세중기념사업회에서 '우현 고유섭 전집' 출간의 공로를 인정하여 제15회 한국미술 저작·출판상을 열화당 발행인에게 수상했다.

2013
2월, '우현 고유섭 전집' 삼차분으로 제8권 『미학과 미술평론』, 제9권 『수상·기행·일기·시』, 제10권 『조선금석학 초고』를 출간함으로써, '열화당 이백 주년 기념사업'의 하나로 '우현 고유섭 전집' 열 권을 완간했다.

찾아보기

又玄 高裕燮 全集

1. 朝鮮美術史 上— 總論篇　2. 朝鮮美術史 下— 各論篇　3. 朝鮮塔婆의 硏究 上—總論篇
4. 朝鮮塔婆의 硏究 下—各論篇　5. 高麗靑瓷　6. 朝鮮建築美術史 草稿　7. 松都의 古蹟
8. 美學과 美術評論　9. 隨想·紀行·日記·詩　10. 朝鮮金石學 草稿

又玄 高裕燮 全集 發刊委員會

자문위원　황수영(黃壽永), 진홍섭(秦弘燮), 이경성(李慶成), 고병복(高秉福)
편집위원　제1, 2, 7권—허영환(許英桓), 이기선(李基善), 최열, 김영애(金英愛)
　　　　　제3, 4, 5, 6권—김희경(金禧庚), 이기선, 최열, 이강근(李康根)
　　　　　제8, 9, 10권—정영호(鄭永鎬), 이기선, 최열, 이인범(李仁範)

隨想 紀行 日記 詩　又玄 高裕燮 全集 9

초판발행　2013년 3월 15일　발행인 李起雄　발행처 悅話堂
경기도 파주시 문발동 520-10 파주출판도시　전화 (031)955-7000, 팩스 (031)955-7010
www.youlhwadang.co.kr　yhdp@youlhwadang.co.kr
등록번호 제10-74호　등록일자 1971년 7월 2일
편집 조윤형 백태남 이수정 박미 박세중　북디자인 공미경 엄세희
인쇄·제책　(주)상지사피앤비

*값은 뒤표지에 있습니다.

ISBN 978-89-301-0440-1　978-89-301-0290-2(세트)
Published by Youlhwadang Publishers.
The Complete Works of Ko Yu-seop Volume 9:
Musings, Travel Reflections, Diaries, and Poems
ⓒ 2013 by Youlhwadang Publishers. Printed in Korea.

이 도서의 국립중앙도서관 출판시도서목록(CIP)은
e-CIP 홈페이지(http://www.nl.go.kr/cip.php)에서 이용하실 수 있습니다.
(CIP제어번호: CIP2013000298)

*이 책은 '하나은행' 'GS칼텍스재단' '인천문화재단'으로부터
출간비용의 일부를 지원받아 제작되었습니다.